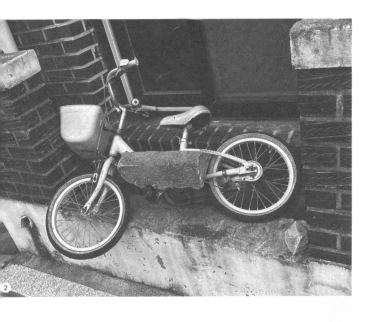

路上観察学入門

노상관찰학 입문
路上観察学入門

2023년 12월 21일 초판 발행 · 2024년 6월 20일 2쇄 발행 · **엮은이** 아카세가와 겐페이,
후지모리 데루노부, 미나미 신보 · **옮긴이** 서하나 · **펴낸이** 안미르, 안마노, 오진경 · **편집** 김한아
디자인 박현선 · **영업** 이선화 · **커뮤니케이션** 김세영 · **제작** 세걸음 · **글꼴** AG 최정호체,
AG 최정호민부리, 윤슬바탕체, Univers

안그라픽스

주소 10881 경기도 파주시 회동길 125-15 · **전화** 031.955.7755 · **팩스** 031.955.7744
이메일 agbook@ag.co.kr · **웹사이트** www.agbook.co.kr · **등록번호** 제2-236 (1975.7.7.)

ROJO KANSATSUGAKU NYUMON
edited by Genpei Akasegawa, Terunobu Fujimori, Shinbo Minami
Copyright © Naoko Akasegawa, Terunobu Fujimori, Shinbo Minami, 1993
All rights reserved.
Original Japanese edition published by Chikumashobo Ltd.
Korean translation copyright © 2023 by Ahn Graphics
This Korean edition published by arrangement with Chikumashobo Ltd. Tokyo,
through BC Agency

ISBN 979.11.6823.044.6 (02600)

노상관찰학 입문

아카세가와 겐페이 외 지음 서하나 옮김

매니페스토

나는 어떻게 노상관찰자가 되었는가

아카세가와 겐페이

내 경우를 예로 들자. 나는 어릴 때부터 예술가였다. 한심한 이야기지만, 나는 힘이 세서 싸움을 잘하는 아이도 아니었고, 그렇다고 싸움 잘하는 아이를 요리조리 잘 다루는 정치력을 갖춘 아이도 아니었으며, 계산도 빠릿빠릿하지 않았고, 공부도 싫어했다. 그런데 그림 그리는 일만은 좋아했다. 내 그림을 보고 사람들이 칭찬도 했으니 그림이 특기기도 했다.

내 그림은 자기 기분을 자유롭고 편안하게 그려 표현하는 요즘 아이들의 상징주의 작품 같은 그림이 아니다. 보이는 대로 똑같이 그리는 사실주의 그림이다. 주야장천 사생 연습만 했다. 당시 미술 교육이 그랬다. 그런데 사생을 하다 보면 어쩔 수 없이 관찰하게 된다.

또 하나, 나는 중학교 2학년 때까지 심각한 야뇨증 환자였다. 불가항력 현상을 일으키는 나의 육체에 회의가 들어 육체를 시스템의 일부로 여기는 세상을 불신했다. 그러면서 자연스럽게 세상의 기둥인 아버지, 어머니, 친족, 집 그 이외의 주변에 있는 만물을 향한 관찰심이 강해졌다.

여기에 또 하나. 갓 청년이 되었을 무렵 두 장의 간판을 몸 앞뒤에 걸치고 광고하는 샌드위치맨sandwich man이라는 노상 근무 아르바이트를 오랫동안 했다. 플

래카드를 든 육체가 도시의 길 한쪽에 구속되어 아무것도 내 마음대로 할 수 없었다. 그런데 뇌가 활동하는 이상 정신은 지루해진다. 그럴 때는 작업 가능한 두 눈만 움직여 자연스럽게 노상의 것들을 관찰했다. 지나가는 사람들의 복장, 표정, 걷는 리듬, 모퉁이를 도는 방법, 길 위의 물건, 떨어진 물건, 도로의 마모 정도, 전신주의 기울어짐 등. 하지만 그 어떤 대상도 금세 질리고 지루해졌기에 훨씬 더 작은 것들과 세세한 움직임을 살펴야 했고 그것이 나의 체내에 흐르는 기본 파동이 되었다.

예술 소년이 청년으로 성장하면 예술성이 폭발한다. 그림을 그리는 감성이 사각형 액자에 만족하지 못하고 캔버스에 붓과 물감으로 그리는 관계에서 흘러넘치게 되었다. 그렇게 도망치듯 흘러넘친 것을 허둥지둥 쫓다 보니 녹슨 못이나 철사, 깨진 전구, 오래되고 찢어진 타이어 같은 잡다한 것을 그림 도구로 사용하게 되었다. 그리고 어느 순간부터 모든 일용품과 쓸모없는 고철 등이 캔버스와 붓과 물감으로 변해 있었다. 이는 사각 액자 틀에서 흘러넘친 예술이 기화되어 일반 생활공간으로 확산했다고 할 수 있다. 1960년 무렵, 국회로 이어지는 길에서는 언제나 격렬한 데모가 벌어졌고 거리 여기저기에서 비상 상황이 펼쳐졌다.

그렇게 예술가라는 존재에 지나지 않았던 자의 눈이 무언가 좋은 그림 도구가 없을까 하며 장소를 가리지 않고 노상의 쓰레기와 잡동사니 등 일반 생활 물건들을 두리번두리번 찾아다녔다. 그리고 이번에는 예술가의 눈이 예술에서 벗어나는 순간을 맞이했다. 길에 떨어져 있는 잡동사니들을 따라가다 도시 경계에 있는 분리수거장에 다다랐다. 인간의 생활권에서 나오는 모든 고철이 산처럼 쌓여 있었다. 어떤 규칙도 없는 물체들이 형용할 수 없는 박력을 뿜어내며 예술가의 의도가 담긴 창작물을 초월하고 있었다.

　　그 후에도 어느 정도 예술의 여파는 남았지만, 창작 작업은 점점 줄어들었다. 일용품의 인용 그 자체를 오브제 작품으로 삼았고, 나중에는 정지된 물체에서 벗어나 평범한 사람들의 움직임을 인용해 작품으로 만드는 '해프닝happening'에 도달했다. 이쯤 되자 예술은 공간과 물체와 인간의 생활 세계 전역으로 그 모습이 사라졌다. 남은 것은 그 생활 세계 전역을 바라보는 눈이었다.

　　정지된 물체 작품과 해프닝과의 경계에서 인쇄한 작품 〈모형 천 엔 지폐模型千円札〉는 나중에 재판을 받는다. 그 대책으로 세상에 넘쳐나던 위조지폐 수집을 시작했다. 그 작업은 전단과 신문 광고, 도시의 스티커처럼

생활공간에 흩어진 인쇄물을 감시하는 것이었다. 그것이 성냥 라벨 수집으로 파생되어 일본 전통주 라벨, 낫토 포장지 같은 일상용품까지 수집하고 관찰했다. 그러다 어느새 저널리스트 미야타케 가이코쓰宮武外骨의 출판물 수집으로 이어져 헌책방까지 섭렵하더니 후에 곤와지로今和次郎와 요시다 겐키치吉田謙吉가 쓴 『모델노로지오モデルノロヂオ』[2]를 발견해 고현학의 존재를 처음 알게 되었다. 그것이 1968년, 1969년 무렵이었다.

1970년대에 내 만화 「사쿠라화보櫻画報」[3]를 기치旗幟로 각종 신문, 잡지에서 실시한 패러디 표현은 세상의 모든 현상에 대한 기호론적 관찰을 포함해 이른바 미디어에서의 노상관찰로 결실을 보았다.

그런 1970년, 미학교美学校[4]에서 강사 의뢰가 들어와 고현학을 교육 방침으로 세워 일상에서 접하는 신문 지면의 한쪽 모서리 부분이나 잡지의 아주 작고 저속한 광고들을 크게 확대해 묘사하는 작업을 하며 미디어 노상관찰을 실험한다. 그리고 학생들과 함께 실제 거리로 나가 벽이나 전신주에 붙은 벽보나 포스터, 표식, 간판 등 메시지를 전달하는 매체의 관찰을 시작했다. 그것이 또다시 다른 가지로 뻗어나가 현대예술 놀이가 생겨났다. 즉 길거리에 굴러다니는 목재나 그 이외의 생활용

품이 일상을 초월한 상태, 도로 공사로 생기는 구멍이나 쌓아 놓은 흙, 점멸하며 반짝이는 표식 등을 보며 "앗, 현대예술이다!"라고 손으로 가리켜 외치면 그것이 개념이 되었다. 더불어 이것은 화랑이라는 공간에서 숨 쉬며 획득하는 예술 스타일을 향한 아이러니기도 했다. 그런 연장선상에서 1972년 마쓰다 데쓰오, 미나미 신보와 함께 요쓰야四谷에 있는 료칸 쇼헤이칸祥平館의 측벽에서 '순수 계단純粋階段'을 발견했다. 그때부터 예술을 넘어선 '초예술超芸術'의 구조가 발굴되어 나중에 '토머슨トマソン'이라고 이름 붙이게 되었다.

토머슨이란 거리에 있는 각종 건축물에 속해 보존되는 무용의 장물적 물건을 말하며, 그것이 진짜 토머슨인지 토머슨을 가장한 가짜인지에 대한 판단은 거리를 세세하게 관찰해 고민하고 결정한다. 즉 토머슨은 인간의 행동과 의지와 감정과 경제 등 모든 것을 산출해 삭제된 곳에 남겨져 나타나는 물건으로, 이를 계기로 삼아후에 토머슨을 조사하면서 사람들이 사는 생태와 구조 디테일을 고현학적으로 관찰한다.

초예술 토머슨超芸術トマソン의 개념이 생겨난 1970년대 초반은 체제 파괴의 파도가 거리를 휩쓸고 지나간 직후였다. 길거리 보도블록들은 떨어져 나갔고 파출소

는 습격당했으며 사람들이 줄지어 도로를 행진하는 등 거리의 모습은 급격하게 바뀌었다. 이것은 1923년에 일 어난 간토대지진関東大震災의 축소판인가? 대지진으로 모든 것이 파괴되어 등가等價의 파편이 된 광야에 다시 띄엄띄엄 판잣집이 세워지며 거리가 재생되었다. 곤 와 지로의 고현학은 그런 시대에 탄생했다.

그러고 보니 예술이 캔버스를 뛰쳐나와 생활공간으 로 영역을 넓혀가는 고현학적 상황이 모습을 드러냈을 때도 거리는 60년안보투쟁60年安保闘争[5]으로 동요했다. 고현학과 노상관찰이라는 관점의 근원은 파괴와 재생의 골짜기에 그 원점이 숨어 있는 듯하다.

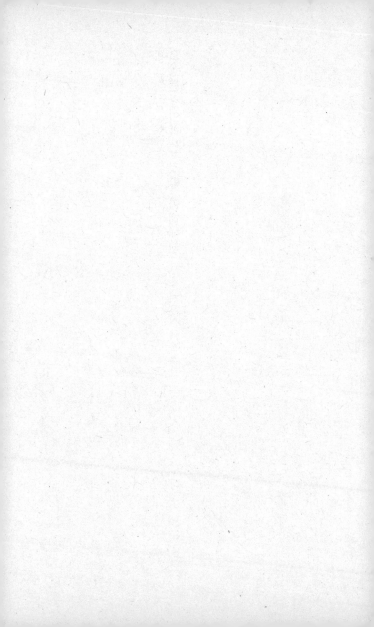

노상관찰이라는 깃발 아래에서

후지모리 데루노부

이제는 무엇이든지,

신은 노상에 존재하시느니라

이다. 조금 더 구체적으로 말하면 시대의 깃발은

종이 위 → 길 위

감상 → 관찰

어른의 예술 → 어린이의 과학

공간 → 물건

이라는 방향으로 펄럭이기 때문이며 왜 이런 상황
에 빠졌는지 가볍게 이야기하겠다.

먼저 곤 와지로의 경우를 예로 들어보자. 곤 와지로는
어렸을 때부터 예술가였다. 체구가 작았고 얼굴은 새끼
원숭이처럼 생겼으며 공부는 처음부터 뒤처져 있었다.
하지만 그림을 그리는 일만큼은 좋아하는 아이였다. 소
학교小学校에 다닐 때부터 본가가 있는 아오모리현青森
県 히로사키시弘前市에서 사찰이 밀집한 동네를 한 집 한
집 스케치하며 혼자만의 시간을 보냈다.

이런 경향의 아이는 어른이 되면 '관찰'에 손을 쉽게
대는 듯하다. 그래서 곤 와지로는 어디에 손을 댔느냐
하면 민속학자 야나기타 구니오柳田國男의 민속학이었
다. 1917년부터 1922년에 걸쳐 야나기타에게 딱 붙어 농

촌을 돌며 민가의 초가지붕을 스케치하면서 채집과 관찰 방법을 익혔다. 하지만 5-6년 사이 무슨 일이 있었는지 곤 와지로는 야나기타 민속학에 대해 허무함을 느끼고 침울해져 있었다.

마치 그때를 기다렸다는 듯이 1923년 간토대지진이 발생해 도쿄 전체가 완전히 파괴되었다. 허허벌판 속에서 그는 두 가지 일을 시작했다.

첫 번째는 끝도 없이 지어지는 판잣집을 주변에 있는 재료로 장식하는 일이었다. 미술학교 동료들을 끌어모아 판잣집장식사バラック装飾社[6]를 결성해 길거리에서 전단을 돌리며 의뢰인을 모집했다. 의뢰가 들어오면 사다리를 어깨에 짊어지고 페인트 통을 손에 들고 달려가 '야만인의 장식을 다다이즘Dadaism[7]으로 완성했다.'

또 하나는 허허벌판에서 다시 일어나는 사람들의 생활에서 즉물적인 면을 관찰하는 일이었다. 판 쪼가리에 그린 간판을 비롯해 거리를 오가는 사람들의 옷 종류까지, 눈에 보이는 것은 닥치는 대로 스케치해 채집했다. 이것이 오늘날 고현학의 시작이었다. 지금의 올바른 고현학, 가령 아카세가와 겐페이를 비롯해 토머슨관측센터トマソン観測センター에서 실시하는 토머슨 탐색도, 미나미 신보의 벽보 관찰도, 후지모리 데루노부나 건축사

가 호리 다케요시와 같은 도쿄건축탐정단東京建築探偵団
의 서양관 탐색도, 하야시 조지의 맨홀 채집도, 모리 노
부유키의 교복 관찰도, 이치키 쓰토무의 건물 파편 채집
도 모두 그 관점의 근본을 거슬러 올라가면 곤 와지로로
점철된다.

　말하자면 곤 와지로는 자신의 관찰의 눈을 전원의
논두렁길에서 도심의 노상으로 완벽하게 전환해 고현학
을 탄생시킨 것이다. 정작 곤 와지로 자신은 도쿄의 재
해 복구 완료와 함께 고현학을 그만두었지만, 고현학이
라는 말만 홀로 앞서 나가 지금의 저널리즘 상용어로까
지 성장했다.

　그런데 너무 커지다 보니 단점도 있다. 마음은 그대
로인데 몸집만 불어나 잡지가 선호하는 말이 되었다. 가
령 음식 품평 페이지에서 ○○고현학이라고 붙이거나,
러브호텔의 장단점을 이야기하는 데 '패디시faddish 고
현학'이라는 제목을 붙인다. 지금의 고현학이라는 표현
을 딱딱하게 설명하면 다음과 같다.

　고도로 발달한 세계 자본주의 체제 아래의 소비경
　제 판매 전략으로, 미디어 조작의 결말이다.

쉽게 말하면 최근의 고현학은 장사치들의 손을 너무 많이 탔다. 다나카 야스오田中康夫 군의『패디시 고현학ファディッシュ考現学』이 아니라, 곤 와지로와 요시다 겐키치가 시작한 최초의 고현학이 지닌 늠름한 자세를 떠올려 주기를 바란다(2부 96쪽 참고). 이 둘은 가게 앞에 진열된 물건을 관찰하기보다 물건 옆에 있던, 판을 잘라 만든 간판을 관찰했다. 그것도 간판을 어떻게 만들면 물건이 잘 팔릴지 그런 것에는 관심이 전혀 없었고, 사물로서 간판이 얼마나 재미있는지 직접 채집했다. 사물을 '직접' 대하는 이런 자세가 중요하며, 거기에 욕구라든지 식욕 등이 끼어들어서는 안 된다.

그러므로 야스오 군처럼 가게 안에 들어가 물건을 사거나 테이블에 앉는 것은 바람직하지 않다. 곤과 요시다 두 사람은 언제나 노상을 위한 노상의 사람이었다. 도장을 찍는다고 치면 '소비'는 노력하세요, '관찰'은 잘했어요. '가게 안'은 노력하세요, '노상'은 참! 잘했어요. 이것이 올바른 고현학의 마음가짐이다. 그러므로 곤 와지로와 요시다 겐키치의 관점을 자기 눈알 속에서 발견한 우리는 손때가 덕지덕지 묻은 고현학에 이제 이별을 고하고, 냉큼,

노 상 관 찰

이라는 네 글자를 사용하자. 노상이라는 말이 지니는 '스쳐 지나가는 감각'은 얄밉고, 관찰이라는 말이 지닌 '과학성'은 점잖다. 그러니 이 말이라면 곤 씨도 용서해 줄 것이다.

그럼 노상과 관찰이라는 콤비는 당연히 반反노상과 반관찰의 영역과 대치해 교전 상태에 돌입한다. 이렇게 말하면 과장이겠지만, 그런 영역과의 사이에 발생하는 작은 틈새에 깊은 골이 생기게 된다.

우리 노상관찰자와 정면으로 맞서는 가상 적국은 아까 이미 철컥하고 칼집이 닿은 소비제국 이외에는 없다. 이 제국은 오랫동안 영토를 가게 안으로만 한정했다. 그런 제한으로 우리 노상왕국과 우호선린 관계를 유지해 왔다. 그런데 요즘 우리가 선조에게 물려받아 지금까지 익숙하게 살아온 노상을 두고 영토적 야심을 드러내 침략 무기를 착착 모은다는 정보를 입수했다. 가령 도쿄에서는 D길의 H가게의 주인이 '가게에서만 장사해서는 앞으로 먹고 살 수 없다'고 단언하더니 동네 전체를 상품화하려는 작전을 세워 이미 일부에서는 도하渡河 작전에 성공했다고 한다.

이런 위기를 맞아 주의할 점이 있다. 소비제국이 지

금까지 대량 생산과 대량 소비의 선전 병기로 활용해 온 대함거포주의大艦巨砲主義[8]를 중단하고, 어렴풋이 사적인 시선이 느껴지고 스쳐 지나가는 듯한 자유로운 감각이 감도는 신병기 개발에 열을 올린다는 것이다. 분명 신병기에 채워 넣는 화약의 주요 성분에 '노상 감각'이 들어갈 게 불 보듯 뻔하다.

하지만 올바르고 청렴한 노상 감각이란 주물로 만들어진 닳고 닳은 맨홀 뚜껑에서 도시의 애상을 절절하게 느끼고, 길거리 전신주 밑동에서 아베 사다를 발견하며, 담벼락 벽보에서 세상의 애달픔을 느끼고, 더 이상 쓸모가 없어 우두커니 서 있는 녹슨 철제 수동 펌프 안에 피어난 별꽃풀에서 호중천지壺中天地[9]를 떠올리는 감각이다. 그러니 그런 어처구니없는 일에 노상 감각을 소비의 무기로 사용해서는 안 된다. 어디 한 번 해볼 테면 해봐라!

이렇게 힘차게 외쳤지만, 최근 유행처럼 일고 있는 도시론 대부분은 소비제국의 노상 진출 작전에 협조적이라 괴롭다. 신문의 출판사 광고에 나오는 도시라는 두 글자가 들어간 책을 보면 대부분 왼쪽에 위치한 세 줄 해설에 '도시의 축제성'이라든지 '감성과 욕망의 자극을 받은 현대인은 도시가 무대인 드라마의 주인공이자 정

보나 상징을 좇는 사냥꾼이다. 도시에 잠재된 풍요로운 코드를 해석해 그 공간의 매력을 자유자재로 논한다' 같은 말이 쓰여 있다. 이런 '축제성'이라든지 '공간의 매력' 등이 의외로 사람을 잘 홀린다. 그 말만 따져보면 제대로 된 지적이다. 하지만 이는 언제나 양날의 검이기 때문에 결국 현실적으로 소비제국을 이롭게 할 때가 많다. 지금까지 이 제국에 소비되지 않은 콘셉트는 하나도 없었으니 노상관찰도 안심해서는 안 된다. 자, 그럼 소비제국과 노상왕국의 영토 문제는 이 정도로 해두고, 다음으로 가상 적국에 대한 해설로 넘어가겠다.

그 이름은 예술이다. 아니, 이것을 적국이라고 하는 것은 적절하지 않다. 절대 노상관찰과 대립하는 것이 아니며 역사적으로 따지면 예술이야말로 노상관찰의 정겨운 고향이다. 곤 씨도 요시다 씨도 예술촌 출신이었다. 단지 노상관찰이 어머니인 고향에 지금도 한 가닥 집착을 보이는 이유는 그 옛날, 노상관찰이 아직 초등학생이었을 때, 예술촌에서 따돌림을 당해 그곳을 버리고 상경했다는 어두운 과거가 있기 때문이다. 지금 생각해 보면 따돌림을 당할 만도 했다. 꼬맹이인 주제에 '예술촌을 해체하자!'라면서 과격한 말을 입에 올리고 마을의 수호신인 숲으로 돌진해 옛날부터 전해 내려오는 보물인 '미美'

를 흙 묻은 발로 차버렸으니 자업자득이다. 그런 사정은
이 책의 서두에서 꼬맹이 대장인 아카세가와 겐페이가
참회했지만, 1960년대에 시작한 예술촌 이촌離村운동을
단계에 맞춰 설명하면 다음과 같다.

미술관의 예술 단계 ········ **예술촌 안에서의 조형적 자기
표현 시대. 앵데팡당indépendants[10] 등**

↓

노상의 예술 단계 ········ **노상에서의 육체적 자기표현 시
대. 하이레드센터High Red Center[11] 등**

↓

노상의 관찰 단계 ········ **자기표현 소멸의 시대. 토머슨 등**

이런 홉hop, 스텝step, 점프jump라는 3단 뛰기로 도
달한 곳에는 근대예술 무언의 대전제라고 해도 좋을 '표
현하는 나'는 물론 '머트 씨의 서명'[12]조차도 소멸했기 때
문에 이것은 이제 마르셀 뒤샹Marcel Duchamp을 초월
하는 최장 부도 거리最長不倒距離라고 해도 좋을 것이다.
이러면 정말 엄청난 이야기가 되겠지만, 사실 노상에서
노는 소년으로 바뀐 것뿐이지 않은가?
　노상관찰자에게 예술은 적은 아니지만, 과거다. 물

론 그리운 고향이기 때문에 1년에 몇 번은 방문해 마음을 편히 쉰다. 하지만 날이 선 현대 도시와는 아주 멀리 떨어져 있는 고향이다. 나이를 먹으면 돌아가고 싶어질지 모르지만, 기운이 있을 때는 노상이 낫다.

예술과 노상관찰, 즉 부모와 자식의 차이를 여기에서 밝혀 보자. 예술에는 작가가 있어야 작품이 탄생하며 작가의 마음과 사상, 미의식이 빈틈없이 꽉꽉 채워진 그것을 작품이라고 부른다. 작품은 미술관에서 감상한다. 그런데 노상관찰이 눈알의 대상으로 삼는 것은 맨홀 뚜껑이나 토머슨, 소화전, 빌딩 파편, 닭장으로 용도가 바뀐 텔레비전 등이다. 따라서 그런 것은 감상, 즉 비추어 보거나(전례와 대조해 올바른지 아닌지 판단하는 것) 음미하는 것이 아니다. 작품은 작가의 의도가 똘똘 뭉쳐진 것이니 비추어 보거나 음미할 수 있다. 하지만 맨홀 뚜껑이나 전신주 밑동처럼 사상도 마음도 담겨 있지 않고 의도도 없는 것은 물건物件이라고밖에 부를 수 없다. 그런 물건은 감상이 아니라 관찰해야 한다.

물론 감상에 비해 관찰이 저차원이라는 말은 아니다. 관찰이라는 행위에는 '여름방학 숙제-나팔꽃 관찰' 등에서 알 수 있듯이, 이과의 마음가짐이라고 할까, 과학성이 있다. 이것은 현대의 최첨단 기술이나 전자 공학처

닭장이 된 텔레비전 (사진: 하야시 조지)

럼 눈에 보이지 않는 부분까지 발전한 과학성이 아니다. 그 누구의 눈알로도 파악할 수 있는 '어린이의 과학'성이다. 어린이의 과학론은 비평가 아사다 아키라浅田彰 씨에게 맡겨두더라도, 일단 관찰이라는 말을 이렇게 이해하면 눈알의 행위는 감상과 세력을 둘로 나누는 중요한 것이라는 사실을 알 수 있을 터다.

그렇다면 예술에서 작품의 감상과 노상에서 물건의 관찰, 어느 쪽이 강한가? 아직은 예술 감상이 압도적으로 우위에 있다고 깨끗하게 인정해야 한다. 그런데 보아하니 미술관 입장객의 고령화가 눈 뜨고 볼 수 없는 심각한 상황이라고 한다. 이러다가 미술관은 할아버지, 할머니, 어머니라는 세 부류를 위한 예술이 될지도 모른다. 그에 반해 노상관찰은 확실하게 소년소녀화가 될 조짐을 보인다. 이를 두고 유아화라며 질타하면 가슴이 쓰리지만, 어쨌든 소년은 서양 명화 빈센트 반 고흐Vincent Van Gogh의 〈사이프러스 나무Cypress〉나 장 프랑수아 밀레Jean François Millet의 〈만종L'Angélus〉보다는 길에 널린 이상한 물건에 호기심을 불태운다. 그리고 지금 시대는 그런 물건적 호기심이야말로 중요하다.

그렇다고 모든 조형이 세 부류화된다고 말하는 것은 아니다. 가령 그림 안에도 노상관찰자의 시선과 비슷한

시선으로 그려지는 영역이 있다. 바로 박물화다. 박물관 연구가 아라마타 히로시가 말했듯이(4부 참조), 박물화는 유럽 산업혁명 시기에 융성하게 발달한 박물학(이 얼마나 좋은 울림인가)의 기술 방법 가운데 하나로 발달했다. 산과 들을 설으며 채집한 진귀한 식물이나 동물, 광물의 모습을 과학적 관찰의 성과로 그리는데 이상하게도 예술적 감상까지 가능해 신기하다. 물론 박물화는 자연과학의 한 분야에서 하는 일이라도 '나팔꽃의 관찰 그림일기'와 본질적으로 동일해 어린이 과학의 원조라 할 수 있다. 하지만 정확한 대상 재현성이 요구되며 자기표현이 들어갈 틈이 없는데도 어떤 구조 때문인지 과학의 끝자락에서 그림이 지니는 멋이 줄줄 흘러넘친다.

당연히 일본에도 박물화의 흐름은 있었다. 에도 시대 후기에 융성해 수많은 본초本草 도감이나 어류 도감이 탄생했다. 박물화 전문이 아니더라도 박물화의 시선, 즉 노상관찰학의 시선을 가지고 붓을 잡은 인물은 에도 시대 말기에 주로 등장했다. 대표적으로 화가 이토 자쿠추伊藤若冲와 가와하라 게이가川原慶賀, 서양화풍 화가 와타나베 가잔渡辺崋山, 우키요에浮世絵 화가 가쓰시카 호쿠사이葛飾北斎, 본초학자이자 발명가 히라가 겐나이平賀源内 등이 활약했다. 그런데 이들 모두 당시의 정식

미술교육인 가노파狩野派[13]나 시조파四条派[14]등의 교육을 받지 않고 노방路傍에서 관찰을 통해 실력을 갈고닦았다는 점이 매우 흥미롭다.

그런 에도 시대 노상관찰 화가들의 시선에 공감하는 현대 만화가로는 스기우라 히나코(4부 참조)가 있다. 스기우라 히나코가 정확한 대상 재현성이 요구되는 시대 고증의 박물화적 세계에서 만화의 영역으로 진출한 일은 아주 흥미롭다.

그럼 예술촌과의 관계는 이 정도로 해두고 그다음, 학문과의 관계로 넘어가 보자. 이건 만만치 않다. 과거의 학문은 많은 노상관찰의 결과였다. 노상이라고 하면 정확성이 결여되지만, 노상이나 산과 들을 걸으며 눈에 비치는 것을 관찰해 기록하는 것에서 비롯되었다. 생물학도 지리학도 민족학도 기상학도 그 근본을 거슬러 올라가면 만물 관찰학인 박물학에 다다른다. 박물학은 예술과 함께 노상관찰의 그리운 고향이다. 그런데 박물학은 산업혁명 시기에 근대라는 시대의 막을 열었음에도 근대의 진행과 함께 유용한 수많은 자식을 낳고 자신은 쇠퇴해 갔다. 자식은 처음에는 보통 사람의 눈알로 판단할 수 있을 정도의 등신대等身大였지만, 점점 전문 분화되어 가는 사이 맨눈으로는 볼 수 없게 되었다.

그러면 지금 이 시점에서 어떻게 해야 하는가? 공학이나 지리학처럼 전문 분화로 덩치가 비대해진 것은 앞으로도 그렇게 해갈 수밖에 없다. 잠자리 같은 국토에 신선한 벼 이삭이 영그는 나라秋津洲瑞穂の国[15] 일본은 이제 과학기술입국이기 때문이다. 하지만 무역수지와 관련 없는 인문과학적 영역은 이쯤에서 전문 분화를 잠시 멈추고, 아예 박물학으로 되돌아가 격세유전隔世遺傳[16] 하는 방법이 있다. 다시 한번 도시를 걸으며 관찰하는 일부터 시작하는 것이다. 노상관찰이라는 네 글자가 비아카데믹적이라고 한다면 현지 조사라고 부르면 된다.

좋은 세상을 만났다면 위대한 스콜라철학자가 되었을 아라마타 히로시나 30년만 일찍 태어났어도 훈장을 탔을 비교문화학자 요모타 이누히코가 노상박물지誌나 '공터' 연구(4부 참조)에 정진한 것은 자기 머릿속에 꽉꽉 채워둔 책상머리 지식에 어떻게든 노상의 바람을 불어 넣어 살아 있는 눈알로 회복하고 싶었기 때문일 것이다. 어떤 사상이나 문학도 눈알이 죽으면 끝이다. 박물학만큼 눈알 단련에 좋은 학문은 없다.

이런 연유로 우리 눈알은 소비제국과도 예술촌과도 전문 분화 학문과도 안녕을 고하고 노상에 데굴데굴 굴러

나왔다. 그렇게 주변을 살펴보다가 비슷한 눈알이 굴러 다닌다는 것을 깨달았다. 바로 '공간파空間派'의 눈알이 다. 이 눈알은 상당히 고혹적인 눈동자를 지녀 최근 10 년 사이에 건축사학자 하세가와 다카시長谷川堯의『도 시회랑都市廻廊』을 비롯해 국문학자 마에다 아이前田愛 의『도시 공간 속 문학都市空間のなかの文学』이나 건축사 학자 진나이 히데노부陣内秀信의『도쿄의 공간인류학東 京の空間人類学』같은 훌륭한 책이 탄생했다. 우리와 마찬 가지로 노상관찰을 바탕으로 한다는 점에서는 확실히 형제가 맞지만, 무언가 중요한 부분에서 다르다.

무엇이 다른지는 수로가 되었든 강이 되었든 물이 있는 곳을 함께 걸어보면 알게 된다. 공간파는 수로에 줄지어 있는 창고나 호안護岸을 위한 돌담, 돌층계 등이 물의 흐름과 하나가 되어 형성하는 수변 공간에 주목한 다. 그런 공간에는 시각적 인상을 하나로 정리해 완성하 는 질서가 숨어 있으므로 그 질서를 읽어내기 위해 노력 한다. '도시를 읽는다'든지 '코드를 읽는다' 같은 말이 공 간파의 필살기며, 방법적으로는 기호론에 가깝다. 그리 고 그렇게 파악해 가다 보면 반드시 과거의 좋은 시절부 터 이어져 내려온 질서가 보인다. 에도 시대의 도시 수 변은 활기로 넘쳤다든지 번화가의 골목길에는 정취가

있었다든지 하는 그런 이야기다. 그런 질서 있는 공간을 혼란에 빠뜨려 파괴한 근대라는 시대를 표적으로 삼아 새로운 질서의 재건을 제시한다. 이런 논리는 충분히 박력이 있어 '전근대의 평가로 근대를 초월한다' 같은 구도를 제시하면 대부분의 눈알은 그대로 홀라당 넘어간다.

그런데 뭐가 그렇게 애달픈지 우리 눈알은 그렇지 않다. 수로를 걸으면 그곳에 표류하는 공간보다 가장 먼저 수면에 떠 있는 망가진 인형이나 나뭇조각, 병 등에 눈이 간다. 정말 한심하지만, 공간보다는 물건에 더 민감하게 반응한다. 그런 시선의 경향은 미학교 학생인 미나미 신보 군이 16년 전에 아카세가와 겐페이 선생에게 제출한 숙제를 보면 납득할 수 있다(3부 176쪽 참조).

한번 물건에 정신이 팔리면 끊임없이 물건만 눈에 들어온다. 그리고 그것들이 제각각 얼마나 흥미로운지 그 인상만 남아 전체를 관통하는 질서는 망막에 흔적도 남기지 않는다. 공간보다는 개별 물체가 지닌 물건으로서의 표정에 즉각 반응하는 이런 감성을 오브제 감각이라고 해두자. 이 오브제 감각으로 말하자면 근대 이전의 전면 질서, 전면 공간의 시대는 개별 물건이 전체에 매몰되어 그다지 흥미롭지 않았다. 자극이 적었다.

전체 안에 속한 물체가 오브제로 길거리에 등장하

는 경우는 전체 질서에서 벗어났을 때뿐이다. 아무래도 물체는 전체 질서의 시각적 별칭인 공간에서 벗어난 딱 그만큼만 물건이 되는 듯하다. 이는 노상관찰자가 기꺼이 채집하는 사례만 나열해도 바로 알 수 있다. 모든 사례가 본래의 상태에서 벗어나 있다.

　가령 실용성을 중시하는 이 세상에서 가장 강력한 질서로부터 벗어난 것이 토머슨 물건이다. '가이후의 순수 터널海部の純粋トンネル'만 보아도 그렇다. 제대로 잘 만든 철도 터널이지만, 터널 위에 산도 언덕도 없고 그저 공기만 지탱할 뿐이라 웃음이 난다. 맨홀처럼 실용성을 굳건하게 고수하는 단단한 물건이 종종 실용 외곬인 것도 모자라 쓸데없는 표정을 드러내 그것이 눈길을 끌어 채집되는 불운한 녀석도 있다. 가령 교토를 걷다 보면 종종 ㊙[17]라는 글자가 새겨진 맨홀 뚜껑을 발견한다. 이것은 길바닥에서 철제 뚜껑이 '저는, 맨홀 뚜껑으로……,'라고 중얼거리는 것과 마찬가지다. 이런 중얼거림에 노상관찰자는 귀를 기울이는 다정함을 지녔다.

　벗어남에는 위치나 크기의 벗어남도 있다. 교토에는 료안지龍安寺나 고케데라苔寺라는 유명한 정원에 뒤섞여 '쓰보니와壺庭'라고 불리는, 거의 아무도 찾지 않는 정원이 길 한가운데 숨어 있다. 아스팔트 도로를 파

위	순수 터널(도쿠시마현 무기선 가이후역)
왼쪽	교토의 쓰보니와(요시다산 부근)
왼쪽 아래	돌 정원 타입의 쓰보니와(교토 가미교구)
아래	발뒤꿈치 쓰보니와(교토 히가시야마구)

※ 정원 사진 3점은 《예술신조芸術新潮》 1986년 4월호에서 가져왔다.

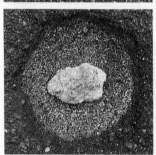

고들어 간 직경 10센티미터 정도의 둥근 구멍에 푸른 풀이 무성하게 자라 있고 가끔 조약돌까지 놓여 훌륭한 정취를 보여준다. 그런 교토의 쓰보니와 타입은 최근에서야 발견되어 신종으로 화제를 불러일으켰다. 이후 오래된 우물의 수동 펌프 안이나 맨홀 뚜껑의 작은 구멍 안은 물론, 러브호텔 앞에 발라둔 덜 마른 콘크리트를 밟아 찍힌 함몰된 신발 자국에 탄생한 뒤꿈치 모양의 쓰보니와 등 다양한 변종이 끊임없이 보고된다.

하지만 여기에서 주의해야 할 점은 아무리 벗어나는 것을 좋아한다고 해도 패러디나 마술 상자처럼 일부러 벗어나거나 역전 현상을 의도하면 안 된다는 것이다. 관찰은 과학의 행위이므로 어디까지나 있는 그대로 자연스러운 노상을 상대로 해야 한다.

왜 이 점에 방점을 두느냐 하면 우리의 눈알이 노상에 진출하게 된 이유가 '의도된 것'을 싫어했기 때문이었다. 미를 의도하는 예술도, 그 예술의 해체를 의도하는 전위예술도, 반응을 의도하는 패러디도, 누군가의 구입을 의도하는 상품도 그런 의도된 부분이 싫었다. 주변을 둘러보면 이 세상의 물체는 거의 의도가 있는 것들뿐이어서 지친다. 물론 이 세상에 존재하는 물체는 모두 의도해 만들어졌지만, 우리는 관찰을 통해 그 의도의 선상

에서 벗어난 부분을 발견하려고 한다.

이처럼 물건이 공간에서 벗어나거나 넘쳐난 것 위에서만 탄생할 수 있다면, 공간파와 물건파는 노상에서 같은 눈알 형제라고는 해도 관계가 복잡해진다. 적대하고 싶지 않지만, 긴장하게 된다. 공간파가 조화로운 전체성으로의 회귀를 희망하고 마음에 품는 데 반해, 물건파는 예상하는 쪽으로 결말이 전개되는 예정조화予定調和적 전체에서 벗어나는 것에 마지막 자유를 건다. 자유를 건다고 하니 호들갑스럽지만, 더 실감 나게 이야기하면 거리를 터벅터벅 걷다가 좋은 물건을 발견했을 때 처음으로 자기 눈알이 회복되는 듯한 해방을 느낀다. 도시가 그만큼 내 것이 된 듯한 기분이 든다.

호들갑 떠는 김에 조금 더 호들갑을 떨면, 공간파는 과격파 볼셰비키Bolsheviki고 물건파는 무정부주의자 아나키스트anarchist다. 이 눈알계의 아나키스트 vs. 볼셰비키 논쟁은 앞으로 어떻게 노상을 굴러다닐 것인가?

어찌 되었든 노상관찰을 주로 하는 자는 거울 앞에 서서 자기 눈알의 눈동자가 붉은지 검은지 확인해야 하는 시기에 접어들었다. 시험 삼아 내 눈알을 살펴보았다. 그랬더니 오른쪽 눈은 새빨갛고 왼쪽 눈은 새까매서 곤란한 상황에 처했다. 분명 사람들 대부분은 빨간색과 검

은색이 섞여 있어 그 혼합 비율이 어느 쪽에 더 치우쳐 있는지가 문제일 것이다. 이런 평범한 사람들의 어릿어 릿한 문제를 완벽히 초월해 첨가물 제로에 검은색 100퍼센트 순수 눈알을 가진 사람이 하야시 조지다. 우리가 이런 일을 시작하기로 마음을 먹은 것도 사실 노상관찰의 신이라고 할 수 있는 하야시 조지를 1985년 1월 23일 유원지 도시마엔豊島園 정문 앞 모처에서 우연히 만났기 때문이다(이 감동적인 장면은 2부 143쪽 참조).

눈알계의 아나키스트, 볼셰비키 같은 과격한 말을 나도 모르게 입에 올렸는데 이왕 이렇게 된 김에 우리의 세계관도 전개해 보자. 노상관찰자의 눈으로 보면 노상에 있는 모든 것은 '사물'이라는 한 마디로 집약할 수 있다. 그런데 노상의 세계는 사건事件과 물체物体라는 두 가지로 성립한다. 그 사물은 '사'와 '물'로 나뉘며 구체적인 사물에 각각 '건'이라는 글자를 더해 '사건'과 '물건'이라는 이름이 주어진다. 그리고 이 각각을 전문적으로 다루는 사람이 있다. 사건은 도심 복합빌딩 2층에 사무소를 차려 탐정이 취급하고, 물건은 복합빌딩 1층에 사무실을 차리는 부동산에서 다룬다. 사건은 그렇다 치는데 물건이라는 고귀한 말을 부동산 중개인의 입에서만 들어야 한다는 현실은 서글프다. 지금은 일부 업계 용어로

전락한 물건이라는 말을 우리는 본래의 오브제 의미를 담아 사건과 형제 관계 속에서 다시 생각하려고 한다.

노상관찰자는 거의 물건을 대상으로 삼지만, 실은 눈알의 이면에서 언제나 사건을 의식한다. 이면에 사건의 존재가 느껴지는 물건을 기꺼이 찾아 관찰한다고 해도 좋겠다. 사건이 전문인 탐정의 눈으로 물건을 찾는 것이다. 토머슨 물건이 좋은 예다. 제1호로 알려진 요쓰야 쇼헤이칸의 '순수 계단'이 다른 이름 '요쓰야 계단'으로 불리듯이 발견자는 거기에서 순간적으로 '사건'의 냄새를 맡았을 것이다. 물론 진짜로 사건이 발생했는지가 중요한 것이 아니다. 사건이 일어났어도 이상하지 않을 듯한 냄새를 말한다. 전신주 밑동이 '아베 사다 타입'으로 불리는 것도 마찬가지다.

수변을 예로 들면 하천가에서 공간을 느껴도 공간은 조화의 산물이므로 거기에 사건의 그림자는 없다. 반면 떠내려가는 병이나 인형, 태아(3부 183쪽 참고)에 눈을 두면 사건의 냄새가 그 주변을 맴돈다.

건축탐정이 서양식 건물인 서양관만 찾아다니는 것도 사정은 마찬가지다. 서양관은 일본 도시 공간에서는 이물질로 오브제화되어 있다. 그 결과 사건이 자리 잡기 쉬운 체질이 되었다. 다이쇼 시대 탐정소설가 에도가

와 란포江戸川亂步의 소설에 등장하는 괴도 이십면상怪人
二十面相의 아지트는 언제나 오래된 서양관이었다.

이렇게 우리 노상관찰은 예술과 박물학을 그리운 고향
으로 삼고, 고현학을 어버이로 여겨 탄생해 성장했으며,
전문 분화 학문에서 벗어나 소비제국과 싸우고, 또한 피
를 나눈 형제인 공간파와도 안녕을 고했다. 그렇게 정신
을 차려보니 낯선 장소에서 혼자 외롭게 떨고 있었다.
이곳은 시대의 끝인가, 낭떠러지인가, 도대체 어디인가!

1986년
하늘에는 핼리혜성
땅 위에는 노상관찰자
지하에는 지하생활자

2

거리가 부른다

아카세가와 겐페이·후지모리 데루노부·미나미 신보 사회 마쓰다 데쓰오

예
술
로
부
터,

학
문
으
로
부
터

예술권에서 탈출하다

마쓰다 　최근 어쩐 일인지 거리를 걷다가 이상한 걸 주목해 관찰하는 독특한 취미를 가진 사람들이 전보다 많이 모입니다. 이게 무슨 상황인지 알아보고, 일이 잘 풀려 노상관찰학회를 결성해 탐방하면서 현장 조사나 공동 조사까지 이어지면 좋겠다 싶어 여러분을 모셨습니다.

후지모리 씨는 이른바 아카데미즘에서 출발해 여기까지 왔고, 아카세가와 씨는 예술에서 벗어나 이런 곳에까지 왔다고 하셨지요. 미나미 군은 미학교 아카세가와 씨 수업에서 '고현학'을 시작했고요.

미나미 처음부터 벗어나는데요(웃음).

아카세가와 일탈해 생겨났죠.

마쓰다 어떻게 이런 독특한 버릇이 생겼는지 그 이야기부터 해볼까요?

아카세가와 저는 세상을 인식하기 시작했을 무렵부터 그림을 좋아해 열심히 그림의 길을 걸었습니다. 제가 청년이었을 무렵 주변에 전위적 예술 활동인 해프닝이 등장했는데 문득 정신을 차려보니 어느새 그림 분야에서 벗어나 있더라고요. 그런데 음악에서 벗어난 녀석이라든지 연극에서 벗어난 녀석 들도 언젠가부터 같은 곳에 모여 있었어요. 그런 일을 경험한 게 1960년대 초였죠. 화가는 만들고 표현하는 사람인데 저는 보는 것도 좋아했어요. 아이가 목수의 일을 쭈그리고 앉아 뚫어지게 쳐다보듯이. 그러면서 그림을 그리는 일이 1960년대 중반 무렵에 파탄했다고 할까, 어떤 한 주기가 대략 끝나게 됩니다. 그러고 보니 역시 제가 '구경꾼'이라고 이야기하기 시작한 것도 아이가 목수의 일을 뚫어지게 쳐다보는 그런 경향으로 바뀌면서부터입니다. 그래서 「사쿠라화보」라든지 저널리즘 분야에서 '구경꾼' 같은 다양한 표현을 일부러 언급해 왔습니다. 하지만 그것도 대부분 상황이 변하면 함께 끝나더라고요.

그 무렵부터 생각해 보니, 제가 예술에서 벗어나 바깥쪽에서 바라보는 입장이 되어 있었어요. 그렇게 현대미술을 외부에서 바라보니 뭔가 우스꽝스러웠고, 그런 예술이 도시 안에 수없이 존재한다고 느꼈죠. 가령 현대예술에서 화랑 안에 목재가 덜렁 놓여 있는 상황은 평범한 도시 곳곳에서 볼 수 있잖아요. 만약 화랑이라는 틀을 노상에 대입하면 그것도 현대예술이지 않을까 생각하게 된 거죠. 초기에는 그렇게 즐겼습니다.

후지모리 그러고 보니 얼마 전에 롯폰기六本木를 걷는데 빌딩 앞에 화강암 덩어리 같은 이상한 게 굴러다녔어요. 공사하는 사람이 놓아둔 건가 했는데 아니더라고요.

아카세가와 그게 예술이었어요?

후지모리 예술이었어요. 잘 보니 작가 이름을 플레이트로 잘 만들어서 붙여 놓았더라고요. 과거에 프랑스 예술가 마르셀 뒤샹이 그 유명한 변기에 사인한 뒤 이것이 예술이라며 보여준 그때 이후, 현대예술은 그 근거가 이름이 적힌 플레이트에만 있다고 폭로되는 셈인데요. 그런 근거인 자기 이름이 사라지는 일은 엄청난 일일 텐데 아카세가와 씨는 아무렇지 않았나요?

아카세가와 아무렇지 않을 리가 없지요.

후지모리 그런데 자기 이름이 붙은 작품이라고는 말할

수 없게 되잖아요. 거리를 걸으며 이거 재미있네, 해도 그뿐이니까요.

아카세가와 그런 예술권에서 탈출할 때 조금 힘들었습니다. 중력을 뿌리치고 나오는 셈이니까요. 그런데 그때는 우주 셔틀을 타고 나오는 제 안에 역시 꽤 자학적인 마음이 있었습니다. 지금까지 열심히 예술을 해 왔으니까요.

미나미 그런 점이 저와 다르죠.

아카세가와 미나미 군은 무중력 상태 안에 있는 게 당연하니까. 그건 분명 다르죠.

미나미 그래서 아카세가와 씨가 오히려 더 재미있을지도 모르겠어요. 끌어당기는 힘, 인력 같은 게 있으니 스스로를 머저리 취급하는 듯한 걸 해야 하잖아요.

아카세가와 그런 게 있었죠. 그래서 언제나 허둥댑니다.

고물상의 과격함

마쓰다 아카세가와 씨는 구체적으로 언제 노상관찰적 분야에 발을 들였다는 생각이 들었나요?

아카세가와 역시 1960년대 초부터 잡동사니 등 폐품류를 다루면서지 않을까요? 다양한 고물류나 주전자 뚜껑 같은 일용품 등 여러 사물로 작품을 만들었어요. 고물 오

브제 같은 정크 아트junk art[18]죠. 그전까지는 그림물감과 캔버스를 제대로 준비해 그림을 그렸는데 그 틀에서 점점 벗어났어요. 그러면서 주변 물건이 모두 그림 도구라는 생각이 들었죠. 아마 그때가 처음 발을 들인 시점일 겁니다. 모든 것을 차별 없이 보게 되었어요. 하나하나 신선하더라고요. 재떨이도 뒤집어서 보기도 하면서 말이죠.

미나미　거기에 한순간 불이 붙었지요?

아카세가와　그럴 때는 갓 태어난 아기 같은 눈으로 완전히 바뀝니다.

미나미　그땐 예술보다도 물건 그 자체를 보는 거잖아요.

아카세가와　맞아요. 저편에 예술이 있지만, 예술이 되기 직전에 물건 자체를 기능이나 촉감 등으로 다양하게 살펴봅니다. 그러다 보면 길에 버려지고 떨어진 물건도 모두 동등한 가치를 지니게 되는데 그것들이 모두 고물상에 집적되어 있었죠. 그곳은 상당히 예술적이에요. 고물상, 재활용센터 등 야적장에는 일용품이 온전히 예술적 상태로 있어요.

후지모리　중력에서 한 발 나아간.

아카세가와　그렇지요. 분리된 거죠.

후지모리　예술은 모두 한 개인의 내부에서 비롯되는 표

현이어야 한다는 확고한 사고가 있는데 쓰레기 야적장에서는 그런 세계가 사라지잖아요?

아카세가와 사라지죠.

후지모리 그때 불안은 없었나요? 의외로 말끔하게 사라졌나요?

아카세가와 사람에 따라 다르겠지만, 저는 오히려 지우고 싶었어요. 역시 다른 사람보다 먼저 새로운 것을 하고 싶었으니까요. 가장 새로운 것은 지우는 것이라고 본능적으로 알았죠.

후지모리 그러면서 이미 표현된 예술은 끝이 났지요. 근대적인 예술은 대부분 그렇게 파산했어요.

아카세가와 맞아요, 근대가 스스로 끝낸 거죠.

뒤샹의 파라볼라 안테나

후지모리 마르셀 뒤샹은 근대미술이 허구라고 알았어요. 변기에 사인하면 그것이 예술이 된다고 다 까발려 보여주었죠. 어디에도 실체가 없는 주변에 굴러다니는 것에 '누구누구 作'이라고 하면 그게 예술이 되었잖아요. 뒤샹은 그걸 알고는 있었는데 다 까발리는 선에서 멈추고 일단은 플레이트에 이름을 적어 보여주었습니다. 하지

하이레드센터의 〈수도권 청소 정리 촉진 운동首都圈淸掃整理促進運動〉,
1964년 10월 6일

만 아카세가와 씨는 분명 훨씬 더 멀리 갔지요.

아카세가와 서명이 들어가는 작품이나 한 작가의 독창성보다는 사상 그 자체를 만드는 것에 흥미가 있었던 것 같아요. 굳이 꼽자면 자연과학처럼 말이지요. 자연과학은 사인 같은 게 없잖아요. 사상이 끊임없이 탄생하죠. 거기에서 어떤 인력을 느꼈다고 할까, 흥미를 느꼈어요. 다들 '왜 그럴까?' 하고 의문을 품으면서도 서명적 행위를 끊지 못하고 질질 끌었으니까요.

미나미 즉 '그런 것을 하는 나' 말이죠.

후지모리 맞아요. 퍼포먼스가 그렇잖아요. '역시 누구누구가 했다'고 하잖아요.

아카세가와 거기에 미련을 두다 보니, 나 자신도 행위로서는 버렸지만 아무래도 다시 예술 바깥쪽에 있는 무언가라는 감각으로 하이레드센터 같은 그룹을 만든 거죠. 돌이켜보면 역시 자연과학적 관찰 요소가 점점 강해졌다고 생각합니다.

　　이 경우의 예술도 과학과 꽤 비슷한 면이 있어 인식론적입니다. 그런데 뒤샹이라는 사람은 과학에서 아직 못한 일을, 예술을 이용해 자연과학을 했다는 게 크죠.

후지모리 예술 혹은 지금의 과학에도 없는 어떤 인식을 하려고 했다는 말인가요?

아카세가와　과학에서라면 역시 일탈에 속하는 것에 뒤샹은 상당히 흥미를 느꼈죠. 그러니 예술이라는 어딘지 모호하고 부정형한 상태를 이용해 무언가를 탐지하려고 했어요.

마쓰다　일종의 실험이라고 할까⋯⋯.

아카세가와　그렇죠. 그러니 그건 표현이라기보다는 파라볼라 안테나parabolic antenna를 열심히 만들었다는 느낌이 들어요.

후지모리　무언가를 감수感受하기 위한 것 말이죠.

아카세가와　뒤샹의 오브제가 바로 그래요.

후지모리　그 무언가가 뭔지는 잘 모르겠지만, 어쨌든 뭘 느꼈다는 거죠.

아카세가와　맞아요.

후지모리　중력파gravitational wave[19]라는 게 있잖아요. 광파, 전자파를 잇는 제3의 파동. 이론적으로는 알베르트 아인슈타인Albert Einstein이 발견했다고 알려졌지만, 아직 그것을 느끼고 수신하는 장치는 존재하지 않죠.

앵프라맹스를 둘러싼 이야기

아카세가와 예술이라는 시스템을 활용해 무언가를 유인하려고 했다는 기운이 그의 유리 작품 등 다양한 것에서 느껴져요. 뒤샹이 사망한 뒤 '앵프라맹스inframince'라는 표현과 관련된 메모가 발견되었죠? 그것이야말로 완성되지 않는 준비 단계의 메모였어요. 그 메모 같은 느낌이 들어요. 그건 거의 토머슨이죠. 앵프라맹스, 번역하면 극박적極薄的 혹은 초박적超薄的, 즉 '아주 극도로 얇다'는 뜻이라고 해요. 가령 "지하철 게이트-앵프라맹스 순간에 통과하는 사람들-Portillons du métro-Les gens qui passent au tout dernier moment inframince-"이라고 했죠. 확실히는 모르겠지만 흥미로워요.

미나미 "사람이 방금 떠난 좌석의 온기는 앵프라맹스다 La chaleur d'un siège (qui vient d'être quitté) est inframince."

아카세가와 "벨루어 바지-두 다리가 (걸을 때) 서로 스치면서 내는 휘파람은 소리로 표현된 앵프라맹스의 분리다Pantalons de velours-leur sifflotement (dans la marche) par frottement des 2 jambes est une séparation inframince signlée par le son."처럼 뭔가가 아주 밀접하게 바짝 다가와 있어요. 반대로 우리가 토머슨에서 이야기하는 무언

가 알 수 없는 것에도 꽤 가깝죠.

마쓰다 문학적인 은유나 시가 전혀 아니지요.

아카세가와 정서적인 이미지는 아니에요.

후지모리 시도 아니고 이른바 미美도 물론 아니고 과학
도 아니죠.

아카세가와 역시 인식과 비슷하죠.

마쓰다 우리가 재미없다고 농담거리로 삼으며 현대예술
을 비웃은 이유는 오브제 자체를 작품이라고 생각해 만
들었기 때문이에요. 흥미롭지 않았던 거죠.

아카세가와 맞습니다.

미나미 가장 초기에는 화랑에 통나무 하나가 달랑 놓여
있기만 해도 흥미로웠어요. 그건 즉, 그런 위화감이 흥미
로웠던 거였어요.

마쓰다 그렇기 때문에 그런 관계 속에 있던 것을 모두
작품이라고 해버리면, 그런 느낌이 툭 끊기죠. 수신 장치
가 사라집니다.

아카세가와 그 무렵은 화랑 자체가 작품으로 존재해 신
선했는데 그것이 나중에는 제도가 되어 재미없어졌죠.
우리는 아주 초기에 존재했던 사상만을 취한 거예요. 물
론 거기에 주저리주저리 농담을 덧붙였지만, 결국 마찬
가지예요. 표면적인 인식만을 취했죠.

후지모리 인식은 일반적으로 어떤 것에 대한 인식이잖아요. 그런데 뒤샹은 인식 그 자체를 감수하려고 했던 걸까요? 중력파처럼 뭔가 정체를 알 수 없는 것을.

아카세가와 인식파(웃음).

마쓰다 그게 초자연적이 되어 애초에 그런 것이 존재했다고 믿고 해버리면 재미가 없어지죠.

아카세가와 재미없어요. 그러면 또 무언가 서명성의 세계로 빠지죠.

후지모리 혹은 완전히 종교의 세계로 빠져든다든가.

마쓰다 신이나 교주가 서명을 하게 되는…….

토머슨과 비유

미나미 화랑에서 뛰쳐나와 다양한 예술을 발견하는 일은 단순히 엄청 재미있습니다. 즉 처음에는 그저 패러디죠. 현대예술이다 뭐다 해도 밖에 굴러다니는 이런 것들과 같지 않느냐고 하면서 깔깔대는 게 현대예술 놀이예요. 그러다가 그런 놀이의 시선이 예술가 본인과 동일해집니다. 즉 평범한 사회인은 그런 시선을 가지지 않았기에 보통은 하지 않죠(웃음). 맨홀 뚜껑을 뚫어지게 쳐다보는 일은 평범하지 않아요(웃음). 이건 거의 예술가죠.

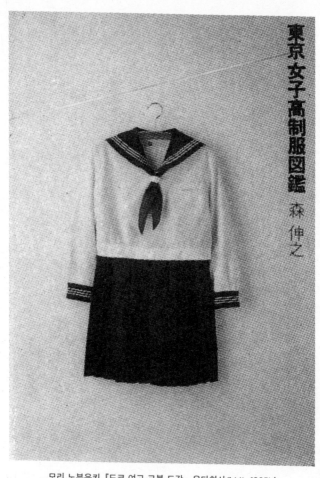

東京 女子 高制服 図鑑 森 伸之

모리 노부유키, 『도쿄 여고 교복 도감』, 유다치샤ゆうだち社, 1985년

가령 하야지 조지 씨는 맨홀에 이상할 만큼 주목합니다. 늘 밟고 지나다니는 맨홀을 뚫어지게 살펴보는 시간이 생기면, 보이는 것들이 전혀 다른 문맥에 놓입니다.

일상적 차원에서 벗어나죠. 예술이라고 하면 거창한데 그게 아니니 실은 곤란해집니다. 평범하게 살기 어려운 사람이 되죠. 그런 점이 흥미로워요. 이게 크죠. 평소와 다른 사람이 된다는 변신 욕망을 '여장관女装の館' 같은 곳에서는 상술로 성립시켜요. 수요가 있으니 제대로 사업이 됩니다. 하지만 토머슨은 장사가 될 수 없어요(웃음). 자기가 하면 그냥 생기는 것이니까요.

후지모리 제가 토머슨이나 노상관찰을 좋아하는 이유가 바로 그거예요. 사업으로 성립할 수 없고 그 어디에도 도움이 되지 않죠.

미나미 도움된다고 한다면 이런 책 정도죠(웃음).

마쓰다 모리 노부유키의 『도쿄 여고 교복 도감東京女子高制服図鑑』 같은 건 아주 뾰족하게 잘 파고들었어요.

미나미 그 책은 처음부터 오해를 살만하다고 할까, 세상의 속된 부분을 아주 교묘하게 잘 파고들었어요. 균형을 잘 잡았죠. 이야기 들었을 때 이 책은 팔리겠구나 싶었어요. 와타나베 가즈히로渡辺和博의 『금혼권金魂巻』[20]도 그랬죠. 하지만 토머슨은 팔리기 어려워요. 세속성이랄

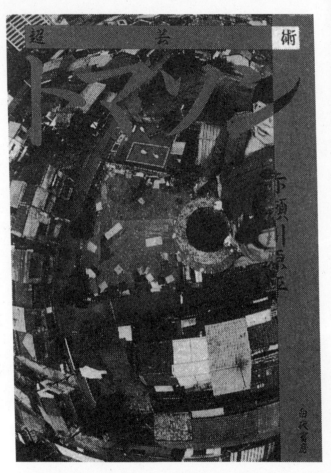

아카세가와 겐페이, 『초예술 토머슨』, 뱌쿠야쇼보白夜書房, 1985년

까, 사회성이 부족해요.

마쓰다 근데 『초예술 토머슨超芸術トマソン』도 꽤 팔렸어요. 보통은 그렇게 팔릴 만한 게 아닌데.

미나미 비디오 작가 백남준 씨가 일본에 왔을 때 아카세가와 씨가 『초예술 토머슨』을 선물했어요. 백남준 씨가 책장을 좌르륵 넘기면서 "이 책은 팔리지 않는 쪽의 책이네요." 하고 말했죠(웃음). 그 말이 맞았어요. 주류적인 책이 아니니까요.

아카세가와 생각해 보면 의외로 일본적인지 몰라요. 어떤 것을 관찰만으로 완전히 바꿔 버리니까. 평범하게 길을 걸으며 늘 보던 것도 시선만 바꾸면 가치가 달라지죠.

마쓰다 에도 시대 이후 처음 나온 비유의 방식이에요.

아카세가와 극단적으로 말하면 그렇죠. 어쩌면 일본에 그런 자기장이 있을지도 몰라요. 비유파라고 할까(웃음).

마쓰다 저도 뭐든지 다 비유하는 버릇이 있습니다.

미나미 비유하면 뭔가 안 듯한 느낌이 들어요. 그건 결국 머릿속에서 다시 정리하는 그 자체가 재미있는 것 아닐까요? 지금까지 자연스럽게 정리된 걸 비유를 통해 다시 한번 다른 형태로 재정리한다고 할까, 다시 집어넣는 거죠. 여행 가방에 쌌던 물건을 일단 전부 다 꺼낸 다음에 다시 쌀 때처럼 말이에요. 그때 정리가 말끔하게

되면 홀가분하고 기분이 좋잖아요. 비유를 제시해 재조립한다고 할까, 재정리하는 게 흥미롭죠.

아카세가와 머릿속을 청소하는 듯한 그런 쾌감도 느낄 수 있겠네요.

토머슨 발생 전 역사

마쓰다 토머슨적인 건 언제부터 시작했나요?

미나미 미학교에서 아카세가와 씨 등과 대화를 나누다가 분산주의分散主義라는 말이 나왔어요. 처음에 분산주의에서 시작해 분양주의分讓主義로 뻗어나갔는데, 분양주의에 계단이나 복도 같은 이야기도 있었어요.

후지모리 분양주의가 뭔가요?

미나미 그런 이야기가 어떻게 나왔죠?

아카세가와 처음에는 뭔가 부동산 이야기에서 시작한 것 같은데. 배달 이야기도 있었고.

미나미 네, 배달과 부동산의 관계를 연결 지었죠.

아카세가와 그건 아니고 이야기가 점점 과장되고 확장되었어요. 가령 배달을…….

마쓰다 아, 맞아요. 갈수록 주거 공간이 불편해진다는 이야기에서 시작했어요. 살기 편한 지역에서 생활하고 싶

은데 그러면 좁은 집에서 살아야 하죠. 그때가 땅값이 급등하던 시기였다는 시대적 배경 탓도 있었을 거예요.

아카세가와 당시 실제로 작업실을 외곽에 마련하려고 추진했는데, 그런 이야기를 하면서 이상하게 주방은 싼 곳에 빌리자는 둥의 발상으로 흘러갔죠.

미나미 가장 전형적인 예를 드는 게 좋겠어요. 오늘은 이쯤에서 일을 끝내고 목욕이라도 할까 하면서 옷을 벗고 수건으로 앞을 가리고 전철을 타는 거죠(웃음).

아카세가와 욕실은 멀리 교외에 지어 놓았으니까.

마쓰다 거기서 이야기가 더 이상하게 흘러, 목욕탕까지는 복도를 통과해서 가고 싶은데 그 복도는 스기나미구杉並区에 있는 거죠. 목욕탕은 고토구江東区에 있고(웃음).

아카세가와 스기나미구 복도를 지나 또 전철을 타고 고토구에 가야죠.

미나미 그때 가장 어처구니없던 발상이 2층에 올라가고 싶다는 것이었어요(웃음). 도시마구豊島区에 있는 계단을 올라갔다가 내려와야 하는 거죠. 그때 했던 그 이야기들을 요쓰야 쇼헤이칸에 있던 계단을 발견하기 전에 했나 나중에 했나 아까 좀 생각해 봤어요.

후지모리 아, 순수 계단 말이군요. 토머슨 제1호.

아카세가와 그 무렵이기는 했는데 그 계단을 발견한 게

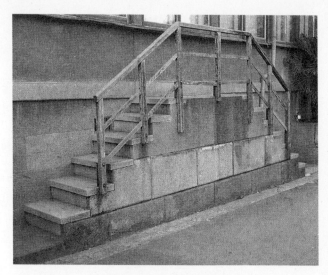

토머슨 제1호 요쓰야 순수 계단

1972년이었으니 더 이전일 거예요.

미나미 처음에 먼저 아이디어가 머릿속에 있었겠죠? 그러니 그 계단을 보고 순수 계단이라고 이해할 수 있었을 거예요.

아카세가와 그렇겠죠.

마쓰다 요즘 사람들이 알기 쉽게 설명하면, 분양주의 이야기는 아카세가와 씨가 필명인 오쓰지 가쓰히코尾辻克彦로 쓴 소설 「바람이 부는 방風の吹く部屋」[21]에 나오는 이야기입니다.

아카세가와 맞아요. 내가 문학으로 만들어버렸죠. 「바람이 부는 방」에서 그렇게 썼고, 「온수의 소리お湯の音」에서는 배달 혁명이라면서 목욕탕 배달 이야기를 썼어요.

미나미 처음에는 배달이었어요. 이런 것도 배달해 주면 좋겠다, 분명 그런 이야기였을 거예요. 이것저것 다 배달되면 좋겠다, 하다가 점점 이야기가 걷잡을 수 없이 흘러갔어요. 그게 처음에는 아마 목욕탕 배달이었죠.

아카세가와 맞아요. 동네 목욕탕 배달이었어요. 그러다가 점점 다양한 배달 이야기로 부풀어서 결국에는 배달이 넘쳐나 교통이 정체되어 배달 금지령이 내려지는 이야기까지 갔죠(웃음). 그래도 어떻게든지 배달만큼은 지켜내겠다면서 법을 어기면서까지 배달하다가 기관총 총알

세례를 다다다다 받아(웃음) 부상을 입고도 메밀국숫집 철가방의 평행을 유지해 가져온다든지 하면서 이야기가 점점 더 괴상하게 흘러갔어요. 그렇게 점점 이상하게 전개되는 이야기를 좋아했어요.

마쓰다 근데 그것도 비유잖아요.

아카세가와 비유예요. 구조나 시스템을 비유해서 표현한 거였어요.

마쓰다 누가 먼저 말을 꺼냈는지 몰라도 다들 받아칠 준비를 하고서 배달이라든지 분양이라든지 한 마디만 나오면 끊임없이 이야기가 이어졌어요.

미나미 나도 질 수 없다, 이러면서.

마쓰다 정말 이 이야기 저 이야기 다 나왔어요. 더러운 이야기도 가장 맨 처음에 더러운 이야기를 꺼낸 사람이 이기는 셈이니까 다른 사람에게 지기 싫어 점점 이야기가 심하게 과장되었어요. 그리고 묘하게 분양이라든지 배달이라면서 시스템적으로 만들어 갔죠.

미나미 무의미한 것에 참 열심이었어요.

아카세가와 맞아요. 그리고 의외로 구조를 좋아해서 사회 구조까지 만들었어요.

마쓰다 상상하는 일이 재미있었죠. 공간이 전부 분양돼서 제대로 된 집은 하나도 없었어요. 욕실에 가는 사람

이라든지 화장실에 가는 사람이 거리를 활보하는 거죠 (웃음).

미나미 바로 옆에 욕실이 있는데도 자기 집 욕실로 목욕하러 가야 하니까 괴로운 거예요.

아카세가와 결국 실현하지 않은 것도 있었죠. 실현이라고 해도 머릿속에서 일어나는 일이지만(웃음). 그러니까 화장실 물 내리는 줄만 히가시나카노東中野에 있다든지, 창문은 기타센주北千住에 있다든지(웃음). 이건 다들 좀 아니라고 했어요.

미나미 순수 계단을 언제 처음 떠올렸을까 했는데 역시 분양 이야기가 먼저 존재해야 이해하기 쉽겠네요.

아카세가와 그렇게 현대예술에서 비롯된 흐름이 하나 있었죠. 분양 신문을 실제로 만들어 보자는 말도 나왔어요. 아비코我孫子의 벌판에 전체가 다 노출된 복도를 싸게 만들어 설치해 놓고 혼자 덜렁 놓여 있는 그런 사진을 꼭 찍고 싶다고 했죠. 혹은 일러스트레이션으로 그린다든지 해서 분양 신문을 만들어 보고 싶었어요.

미나미 벌판에 계단이 있는 것도 좋죠.

아카세가와 그건 머릿속에 이미지가 꽤 구체적으로 존재했어요.

후지모리 그 재현이 토머슨이었다는 면도 있죠.

미나미 재현이라고 할까, 정말로 있었으면 좋겠다고 생각했는데 실제로 존재했어요.

거리가 무대가 된 시대

마쓰다 보통은 그런 이야기에서 과학소설science fiction, SF이라든지 난센스 스토리로 발전되죠.

아카세가와 맞아요. 그렇게 발전돼요. 작품으로 만들어 버리는 거죠.

마쓰다 그런 아이디어로 SF를 써볼까, 오브제를 만들어 볼까 하면서요.

미나미 얼마든지 가능하죠.

아카세가와 우리는 그런 것을 끊임없이 생각하고 보는 것을 좋아했어요.

미나미 그 무렵에는 작품을 만들어 놓고 '자, 어때?' 하고 자랑하듯 보여주면 멋없다고 했죠.

아카세가와 이제는 촌스럽다고 하죠. 참, 그러고 보니 작품을 초월하고 싶다는 것도 있었네요.

마쓰다 후지모리 씨도 학문에서 문헌학만으로는 안 되겠다 싶었던 거죠?

후지모리 저는 어렸을 때부터 장난꾸러기 같은 면이 있

었는데, 살짝 발을 헛디뎌서 학문의 길에 들어섰다는 느낌도 있었으니까요.

아카세가와 그러시군요(웃음).

후지모리 거기에 무언가 파동이 부딪혀 거리로 나가게 되었어요.

아카세가와 무슨 파동이지? 거기에도 뭔가 이름을 붙여봅시다(웃음).

후지모리 그 파동 덕분에 모두 거리로 나가게 되었으니 노상 X파라든지······.

마쓰다 1960년대 후반부터는 의외로 거리가 무대였던 시대였죠. 그러니 아카세가와 씨도 전공투全共鬪[22]의 사상보다는 포석을 걷어내는 그런 오브제 감각에 엄청나게 감동했죠?

미나미 그 이미지가 엄청 컸어요. '포석을 걷어내니 그 아래는 해변이었다Sous les pavés, la plage.'[23]라는 말만 해도 그렇고요.

마쓰다 그 말은 1968년에 일어난 프랑스 5월 혁명에서 나왔어요. 프랑스의 그것은 문학적인데 일본은 과학기술이 되었어요. 그게 재미있어요. 그걸 아카세가와 씨가 「사쿠라화보」에서 가두전할 때 어디에 있는 돌을 파낼지 생각하곤 했잖아요.

『사쿠라화보 대전櫻画報大全』, 세이린도青林堂, 1977년. 신초분코新潮文庫, 1985년

아카세가와 맞아요, 처음에 그랬죠. 《아사히저널朝日ジャ
ーナル》은 주간지여서 일주일 단위로 바로 반응이 오니
까 도쿄 도내에 포석이 아직 남아 있는 곳의 분포도를
만들고 싶었어요.

미나미 그거야말로 완벽하게 고현학이네요.

아카세가와 그런데 정작 연재할 때는 그런 상황이 점차
안정되어 가던 무렵이었죠.

마쓰다 1970년이었으니까요. 이미 종식을 향해 갔죠.

종이 위에서 거리 속으로

마쓰다 아카세가와 씨는 예술에서 결국 노상관찰로 벗
어났는데요, 후지모리 씨는 어떤가요?

후지모리 우리가 건축탐정단을 시작한 시기는 1974년
신정 무렵이었어요. 그러니 토머슨과 비슷한 시기죠. 토
머슨 1호는 언제 발견했나요?

마쓰다 딱 13년 전인 1972년입니다.

아카세가와 비슷한 시기네요.

마쓰다 노상 X파가⋯⋯.

미나미 그건 정말 가능성이 있어요.

후지모리 아카세가와 씨는 예술 출신이지만 저는 학문

출신이니까요(웃음). 학문이 예술보다 뭔가 강할 것 같은데요? 어떤 학문을 했느냐 하면 건축사예요. 저는 메이지 시대 이후의 서양관 역사를 계속 연구했어요. 대학원에 다녔는데 지금과는 달리 세상 사람들은 서양관에 관심이 없었죠. 그래도 그냥 뭔가 좋아서 했어요. 학문이니까 종이 위에서 공부했던 셈이죠. 지금까지 나온 논문이나 자료를 읽으며 서고에서 공부했어요. 나보다 두 학년 아래였던 호리 다케요시 함께했는데 공부에 싫증이 나더라고요. 그래서 어느 날 문득 둘이 거리에 나가보자 생각했죠.

마쓰다 확실히 노상 X파를 맞았네요(웃음).

후지모리 지하철을 탔는데 어쩌다 보니 국회의사당앞역 国会議事堂前駅에서 내리게 되었어요. 마침 출구가 총리 관저 아래쪽에 얼굴을 내밀고 있었죠. 그래서 총리 관저를 둘러보고 국회 쪽으로 갔어요. 그 주변 비탈길을 걷는데 국회의사당이 있는 언덕과 도큐호텔東急ホテル 사이에 이상하게 움푹 들어간 곳이 있었어요.

아카세가와 폐허 같은 건물 한 면이 담쟁이덩굴로 덮여 있는 곳이죠?

후지모리 맞아요. 그 골짜기를 보니 아래쪽에 오래된 주택이 열 채 정도 쭉 늘어서 있더라고요. 그래서 아래로

내려가 보았어요. 그러자 쇼와 시대 초기에 미국 건축가 프랭크 로이트 라이트Frank Lloyd Wright가 설계한 듯한 2층짜리 집합 주택이 있었어요. 응회석 같은 걸 사용했고 인기가 없는지 고양이만 있었죠. 사람이 살지 않는 오래된 집은 대부분 고양이가 살잖아요. 그런데 생활 흔적은 남아 있었어요. 빨래가 널려 있거나 했으니까. 깜짝 놀랐죠. 이런 곳이 남아 있다니 하고요. 그전까지 우리는 책으로만 공부했으니까요. 거리는 재미있구나 싶더라고요. 그렇게 또 저벅저벅 계속 걸었죠.

마쓰다 그곳은 지금도 있나요?

후지모리 있어요. 신기한 지역이었어요. 로스트 월드, 잃어버린 세계 같았죠.

아카세가와 국회의원 숙소 뒤쪽이죠?

마쓰다 거기 정식 이름이 뭔가요?

후지모리 총리부 숙소, 공무원 숙소예요. 거기에서 나와 저벅저벅 걸어가니 고지마치麴町가 나왔는데 갑자기 오래된 건물이 모습을 드러냈어요. 그 건물은 유명 건축가 호리구치 스테미堀口捨己 씨의 작품이었어요. 호리구치 씨는 아주 훌륭한 건축가라 그의 작품은 문헌적으로 다 알고 있었어요. 호리 군은 예전에 잡지에서 사진을 봐서 기억했고요. 근데 그 건물이 거기에 있었어요. 정말 깜짝

놀랐죠. 대낮에 아주 당당하게 서 있더라고요.

미나미 그거야 당연하죠(웃음). 근데 어떤 느낌인지 알 듯해요.

후지모리 그때 우리가 이상한 학문을 공부한다는 생각이 들었어요. 거리에 나가면 실물이 수도 없이 남아 있을지도 모르는데 종이에만 코를 박았으니까요. 그날은 어찌나 기쁘던지. 도쿄에는 전쟁 전의 이상한 세계가 남아 있구나, 우리가 종이로 공부한 것이 현실에 진짜로 존재했구나, 알게 되었죠. 좀 웃긴 이야기죠(웃음). 진짜 학문은 현실에 있었는데.

마쓰다 더군다나 철학이 아닌 건축이잖아요(웃음).

후지모리 하지만 아주 오래전부터 학문으로 성립되어 있었으니까요.

미나미 그건 정말 공감합니다. 기뻤다는 그 기분도 이해가 돼요.

후지모리 사실 거리를 걸으며 건축된 건물부터 조사해 학문의 체계를 잡는 게 자연스럽죠. 그런데 이미 다양한 기록이 남아 있으니까 실제 건물을 찾기 위해 거리를 걷지 않아도 논문을 쓸 수 있어요. 논문은 문장으로 쓰인 기록을 사용하면 아주 편하게 쓸 수 있으니까요. 지금까지 메이지 시대나 다이쇼 시대, 쇼와 시대 건물을 연구

할 때 거리를 걸으며 물건을 찾는 일부터 시작한 사람은 아주 드물어요.

마쓰다 콜럼버스의 달걀[24]이네요.

아카세가와 엄청 흥분했겠어요. SF 영화의 날아다니는 원반 장면 같은 일이 실제로 눈앞에 펼쳐졌으니(웃음).

간판건축을 발견하다

후지모리 우리는 그런 원반과 딱 만난 거예요. 종이 위에 기록된 세계와 완전히 다른, 제대로 살아 있는 건축의 세계가 있다는 사실을 그때 처음 알았으니까요. 바보 같은 이야기지만(웃음). 그때부터 푹 빠지게 되었습니다. 정말로 거리가 부른다고 할까, 기다리는 듯했어요. 그 누구도 손을 대지 않은 보물섬이 눈앞에 한껏 펼쳐져 있다는 느낌이 들었죠(웃음). 그렇게 우리는 그다음 날부터 걷기 시작했어요. 간다神田부터 시작해 이곳저곳 걷기 시작하자 지금까지 명작이라고 했던 건물 중 소재가 파악되지 않은 것들과 계속해서 만나게 되더라고요. 지금 생각하면 중요문화재급의 건물도 있었어요.

또 하나, 거리를 걷다가 문헌에도 전혀 나오지 않는 걸 발견했어요. 그중 하나가 간판건축看板建築이었죠.

도쿄건축탐정단, 『근대건축 가이드북: 간토 편近代建築ガイドブック―関東編』,
가지마출판회鹿島出版会, 1982년

미나미 간판건축이 무엇인가요?

후지모리 목조로 건축된 상점 전면에 타일이라든지 시멘트, 동판 등을 붙여서 장식한 것인데 간다 주변의 책방이나 이발소 등에서 흔히 볼 수 있어요. 그게 재미있어서 이름을 붙였죠.

아카세가와 언제 처음 간판건축이라고 이름을 붙였나요? 아주 오래전인가요?

후지모리 1975년 그 이름을 일본건축학회에 제출했어요. 학회에 제출할 때 저는 사실 두려웠어요. 아카데미는 엄격하니까 학생이 새롭게 발견한 것에 멋대로 이름을 붙여도 되나 싶었거든요.

아카세가와 중력권에서 탈출했네요.

후지모리 그렇다고 생각해서 정말 용기를 내 제출했는데 역시 무참하게 깨졌습니다.

아카세가와 학회에서 발표했나요?

후지모리 "다음, 몇 번 후지모리 군" 하고 단상에 불려 나가 "거리를 걷다가 이런 재미있는 것을 발견해 간판건축이라고 이름을 붙이고 싶으니 잘 부탁드립니다." 하고 발표했어요.

마쓰다 이런저런 소리 엄청 들었겠는데요?

후지모리 맞아요. 처음엔 발표가 저널리스틱journalistic

하다고 하더라고요. '간판건축은 재해 부흥기에 매우 저
널리스틱한 상황에서 생겨났기 때문에 그 자체가 저널
리스틱할 뿐, 나는 저널리스틱하지 않다'는 식으로 살짝
바꿔서 상황을 모면했죠(웃음).

근데 웃겼던 건 '간판건축이라는 이름은 너무 대충
만든 것 같다'며 다들 비판하면서도 '간판건축은…' 하고
계속 말하다 보니 그 표현이 점점 귀에 익어 결국 마지
막에는 모두 그 말을 사용하더라고요(웃음).

맨홀에서는 선수를 뺏기다

마쓰다 서양관과 토머슨은 거리에 서식하는 듯한데요.
거리를 걸으며 토머슨적인 것도 발견했나요?

후지모리 그런 게 있다는 것 자체를 당시는 몰랐어요. 우
리는 소방서의 망루라든지 굴뚝, 오래된 전신주, 문설주,
낡은 문패, 우편함 등을 보고 흥미로워했어요. 그런데 지
금 와서 떠올려 보니 순수 차양이라는 토머슨의 형태를
발견했더라고요. 그때는 흥미롭다고 못 느꼈는데 근접
해 있기는 했어요. 그 후 토머슨의 콘셉트를 알고 아차,
하는 생각이 들었죠(웃음).

아카세가와 IC 회로에서 뭐가 하나 부족했네.

후지모리 우리는 토머슨에도, 하야시 조지의 맨홀 세계에도 뭔가 하나가 모자라 뒤처졌어요. 탐정단을 시작하기 직전, 효고현兵庫県 깊은 산중에 호리 군과 주물로 만든 100년 된 다리를 조사하러 간 적이 있었어요.

아카세가와 철교라고 하면, 제대로 된 철을 걸어서……

후지모리 주물로 아치를 만들어 다리를 거는 거예요. 전부 주물이죠. 그 다리를 보고 주물은 철인데도 다양한 형태로 만들 수 있구나 생각했죠. 흑피라고 불리는, 가공하지 않은 울퉁불퉁한 주물 표면도 멋있더라고요. 그때 산업혁명의 시작을 지탱했던 주물이 얼마나 흥미로운지 처음 알았어요. 요즘 시대의 금속도 아니고 과거 칼에 사용하던 철도 아니죠. 공예품도 아니고 현대의 실용적인 철도 아니에요. 딱 그 중간적인 주물 표면이라고 할까. 그것이 흥미로웠어요.

아카세가와 주물은 약한가요?

후지모리 딱딱하긴 한데 부서지기 쉬워요. 단련시키지 않으니까요. 그래서 큰 물건에는 사용할 수 없는데 산업혁명 시기에는 주물로 열심히 다리 등을 만들었죠. 그래서 하야시 씨가 수집한 맨홀 뚜껑을 처음 보았을 때 '아, 그 다리 세계의 상징이구나' 했어요. 만약 IC 회로가 하나 더 있었다면 분명 건축탐정단도 자력으로 맨홀에 접

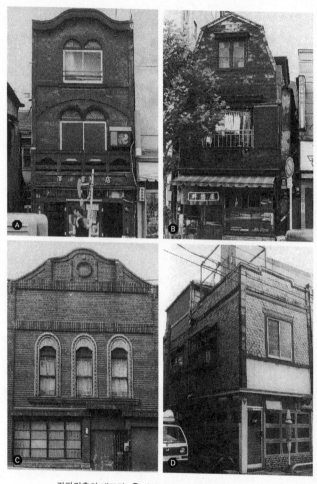

간판건축의 대표작 🅐 사와서점沢書店 🅑 이즈쓰야井筒屋
🅒 스즈키세탁소鈴木クリーニング店 🅓 요시다이발소吉田理髮店

근했을 텐데 말이죠…….

마쓰다 아깝네요!

후지모리 저도 저인데 호리 군이 정말 안타까워했어요. 호리 군은 맨홀을 일찍부터 시작했거든요. 홋카이도北海道 하코다테函館로 메이지 시대의 하수도를 조사하러 간 적이 있었는데 그곳에 오래된 맨홀 뚜껑이 있었어요. 호리 군은 그 맨홀 뚜껑을 따라 거리를 걸었는데 저는 참 별나다고 생각했죠. 아무래도 호리 군은 그때 눈을 뜬 것 같아요. 그런데 어느 날 하야시 조지 군이 호리 군을 찾아와 이렇게 이야기했어요. "일본 전국에 있는 뚜껑을 보았습니다." 그 말을 듣고 호리 군은 자기가 한발 늦었다고 생각했다더라고요. 그때가 하야시 군이 우리와 처음 접촉한 날이었어요. 호리 군을 통해 전달된 '하야시 씨 발견' 소식은 후지모리→편집자 아카이와 나호미赤岩なほみ, 나카무라 히로코中村宏子→아카세가와→마쓰다→미나미로 이어져 지금에 이르렀죠.

아카세가와 위험한 사람들에게 전해졌네요(웃음).

후지모리 저는 토머슨에게 당했다고 생각했는데 호리 군은 맨홀에 당했어요.

마쓰다 저마다 IC 회로가 조금씩 부족했을지 몰라도, 아카세가와 씨도 후지모리 씨도 비슷한 위치에 있었네요.

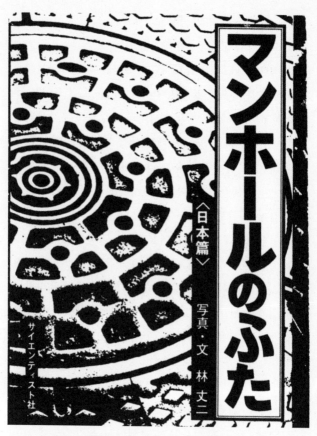

マンホールのふた 〈日本篇〉

写真・文 林 丈二

サイエンティスト社

하야시 조지, 『맨홀의 뚜껑: 일본 편』, 사이언티스트사, 1984년

미나미 신보의 고현학 첫 체험

미나미 예술과 학문, 양쪽에서 같은 걸 느꼈는데요. 예술이라고는 하지만 이른바 훌륭한 예술가가 되는 방향이 이미 완성되어 있죠. 예술이라는 제도가 확실하게 마련되어 있으니까요. 후리모리 씨 쪽은 가령 학문의 세계는 종이 위에서 할 수 있다고 하죠. 본래의 것에서 저마다 조금씩 제도가 되어 벗어나 있어요. 그러니 그것이 격세유전隔世遺傳했다고 할까, 본래 있어야 할 자리로 돌아와 이런 게 등장했다고 생각합니다.

후지모리 애초에 사물을 관찰하는 것에서 시작하듯이 말이죠?

미나미 저는 예술 언저리에 있었는데 처음부터 그런 게 이상했어요. 저는 한 컷 만화 같은 세계를 생각보다 좋아하는데 그런 만화에서 예술가는 자주 바보 취급을 당합니다. 거기에는 만화가의 콤플렉스도 어느 정도 담겨 있을 거예요. 네덜란드 추상화가 피트 몬드리안Piet Mondrian의 그림 앞에 두 신사가 서서 "자네가 사는 곳은 여기에서 꺾은 이 근처지?"라고 한다든지(웃음), 그런 만화의 풍자를 좋아했어요.

마쓰다 지도에 비유한 거군요. 그거야말로 고현학적 눈이네요.

文花団地23号館の状況

501	502	503	504	505	506	507	508
一室に男人1人で新聞らしきものを読む	窓1枚あけ3ヶ所 人けなし	窓1枚あけ2ヶ所 人けなし	窓1枚あけ2ヶ所 ふとん干してひがしのみ干している	30分間に客2人 居間らしきにテレビつき	座席3ヶでテレビ 電気実中(黄)	窓1枚あけ3ヶ所 人けなし	一室中のふとしく干してテレビ見物室
401	402	403	404	405	406	407	408
暗くて不明	小学3・4年1人 勉強らしくなし まるく干してバレーボール	カーテン(紺色)がしまっている	ステテコ姿の男 パジャマのデッキテスクーでテレビ	小学3年1人 中2 ラジオ体操がらひさして干している	暗くて不明	コタツの電灯 青色的になにか服数電灯付Bつけている	5分間に1人の主婦で5度に2度電気がともる
301	302	303	304	305	306	307	308
窓1枚あけ3ヶ 人影らし	211の主婦と同様にあがってTV見物 かたらいがらのベランダ	なにか女の子 こうもをうみ くてきりに至っている	30分間の主婦着 3・4才の子供 5分間に数回来家	うえきつぼがあり 35にいるかが数分 にいる	ぜんたくものの テレビありあり30分後に見物客	窓に吊りカーテンしめている(青色)	窓1枚中3ケであかくてテレビ見物です かみをゆっている べッドテデがひとる
201	202	203	204	205	206	207	208
30才1人主婦 ベランダ3枚あけ お経ビした数が見る	小学3年生1人 中男児ハ2才のテレビ見る数分にいる	暗くて不明	窓1枚中 台所に居たい	カーテン(黄色)れら足がベランダにつきぬけている	暗くて不明	暗くて不明	暗くて不明
101	102	103	104	105	106	107	108
暗くて不明	一室電気不明に ラジカセがつき カーテン(白) にくわてあそぶ	暗くて不明	カーテンがあるにいて不明	家族が5人 料理して2人不明	30才1人 女 居間からにかけ ヘアーブラッシング	暗くて不明	暗くて不明

미나미 신보, 고현학 숙제 제1신信 (자세한 내용은 178쪽 참조)

미나미 훌륭한 것만 있지 않다는 측면에서 바라보니까 벗어나 있죠. 그래서 아카세가와 씨의 수업에서 고현학 이야기를 들었을 때 그런 재미라는 부분이 저와 잘 맞는다고 할까, 와닿았어요.

아카세가와 고현학을 여름방학 숙제로 냈어요. 매주 한 번 리포트를 우편으로 보내도록 했는데 그게 참 훌륭하고 좋았죠.

마쓰다 이게 미나미 군이 처음 제출한 거죠? 첫 번째 숙제.

아카세가와 여기는 미나미 군이 살던 단지잖아요.

미나미 저는 24동에 살았는데 그 앞 동입니다.

아카세가와 건너편 동을 관찰했는데 '8시 30분에 관찰 가능한 곳으로 한정했다.'라고 했지요.

미나미 화장실 창문에서 보았어요. 이건 그냥 남의 집 엿보기나 다름없어요(웃음). 날씨가 더우니까 화장실 창문을 열어 두잖아요. 소변을 보러 가서 이렇게 하면 창문으로 건너편이 보였어요. 보다 보면 재미있으니 소변을 다 보고 지퍼를 올리고 나서도 계속 보는 거죠. 그래서 지퍼를 잠그고 메모장을 들고 와서 본격적으로 관찰했습니다.

후지모리 '토끼가 베란다를 왔다 갔다 함' 이게 뭐야.

아카세가와 이런 풍경들 좋아요.

후지모리 '초등학교 3학년 정도 되는 남자아이가 파리채를 들고 파리 추적 중'(웃음).

마쓰다 뭔가 드라마가 있다니까요.

아카세가와 다리가 비쭉 나와 있기도 하죠.

마쓰다 '커튼 아래로 다리가 베란다까지 나옴'(웃음).

아카세가와 '서른 정도 되어 보이는 남자가 반바지를 계속 입었다 벗었다 함'(웃음).

미나미 근데 정말로 벗었다가 입었다가 했는지는 잘 몰라요. 그냥 그렇게 보인 거죠.

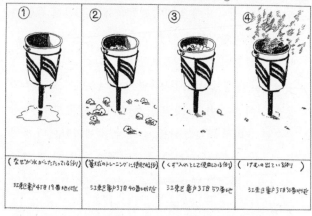

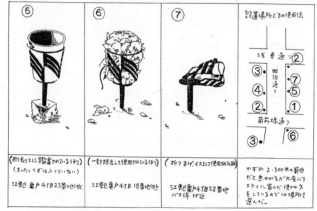

미나미 신보, 고현학 숙제 제2신(자세한 내용은 180-181쪽 참조)

아카세가와 이제 잘까, 목욕할까 하면서 고민한 걸까요? 그리고 이게 가장 재미있어요. '서른 정도 되어 보이는 주부가 베란다에 있는 세탁기를 뚫어지게 쳐다봄'(웃음). 이건 정말 흥미로워요.

후지모리 대부분 아카세가와 씨의 소설 같네요(웃음).

미나미 세탁기가 돌아가는 모습을 무심코 본 거겠죠.

아카세가와 그러다가 자연스럽게 역시 대출이라든지 어젯밤 남편의 언동 같은 게 떠올라 이래저래 인생에 대해 생각해요. 어쨌든 미나미 씨의 편지에 의하면 마침 2-3일 전에 치한이 나왔다는 소문이 돌아 관찰하기 껄끄러웠다고 했어요. 그리고 정말로 누군가가 미나미 군 쪽을 보았죠?

후지모리 여기에 '마흔 정도 되어 보이는 주부가 이쪽을 수상하다는 듯이 쳐다봄'이라고 쓰여 있네요.

아카세가와 그래서 저는 미나미 군 집이 거의 이 정면 쪽 주변일 거라고 생각했어요.

미나미 날카로우신데요. 4층이었어요.

후지모리 미나미 씨는 시작 자체가 고현학이었네요.

미나미 그렇습니다. 갑자기 시작했죠.

아카세가와 게다가 이거 막힘이 없어요. 정말로 깔끔하게 완성되어 있죠. 나는 아직 중력권에 있으니까 더 정체되

어 있다고 할까.

후지모리 아까 나온 노상 X파를 미나미 씨의 어머니가 미나미 씨를 가졌을 때 맞은 거죠. 뱃속에서 이미.

아카세가와 이게 두 번째예요. 이것도 아주 명확해요.

후지모리 이건 길을 계속 돌아다니면서 조사했네요?

미나미 네. 겉은 검은색으로 칠하고 안쪽 바구니는 녹색인 길에서 흔하게 볼 수 있는 더러운 쓰레기통이에요. 늘 지나다니던 곳이었는데 모두 다 다른 사용 방식을 취해 흥미로웠어요.

마쓰다 이것도 집 근처죠?

미나미 네, 맞아요.

관찰 보고자의 눈빛

후지모리 그건 그렇고 왜 미학교에 들어갔나요? 전위예술을 하고 있어 들어간 건 아닐 테고.

미나미 현대예술을 좋아했어요. 첫해에는 아카세가와 씨 수업이 없었는데 그다음 해 미학교에 부임해 메이지 시대와 다이쇼 시대 저널리스트 미야타케 가이코쓰에 대해 강의한다고 해서 의외로 학수고대하다 들어갔죠.

아카세가와 근데 여름방학에 제대로 숙제를 보내온 학생

은 미나미 군 정도였어요.

미나미 당연히 해야 하는 일이었으니까요. 아카세가와 씨와 안면을 트고 수업을 시작한 지 얼마 안 되었는데 별로 이야기도 나누지 못한 채 방학이 시작되어 편지로 보내게 되었어요.

후지모리 그럼 현대예술의 스승인 아카세가와 선생님에게 팬레터를 보낸 거네요. 그런 느낌이에요.

아카세가와 다만 그걸 전혀 힘을 안 들이고 느긋하게 완성해요. 거침없이 슥슥.

후지모리 그림의 선이 좋네요.

아카세가와 알기 쉽죠? 선을 보면 예술은 아니에요. 예술이 아니라 관찰.

마쓰다 이건 하야시 조지 씨가 조사한 것을 정리할 때의 자료에 가까워요.

아카세가와 세 번째 말이죠? 이건 그림이 아니라 글로 되어 있어 좀 그렇지만, 아주 흥미로워요.

미나미 사건 자체가 문학적이었어요. 구라마에바시도리 蔵前橋通リ에서 이곳이 다리예요. 여기에 기타줏켄강北十間川이라는 도랑 같은 강이 흐르고 이 근처에 파출소가 있어요.

아카세가와 거기에 떠 있는 것을 채집한 거군요.

1	発泡スチロール型 カルピス？包装せのパッキン 1ケ	16	サンダル 1ケ
2	テレビのブラウン管 2ケ	17	現象の時などに使う ホーローびきの方形容器(排水器?)1ケ
3	ボトル (ペットボトル ソフト飲料) 各1ケづつで3ケ	18	ハトロン紙の紙袋 1ケ
4	傘ビニール 1ケ ポリエチレン袋入り 1ケ	19	トマト 1ケ
5	クロワッサン 空箱 1ケ	20	刀のおもちゃ (銀・金色) 1ケ
6	ねずみの死骸 1ケ	21	ピクニック用のストローの皿 1ケ
7	クギム 10数本 散乱して浮いている	22	競馬新聞 1ケ
8	化粧水の瓶 (ブランド不明) 1ケ	23	ガソリンの容器 (半透明のポリエチレン缶)1ケ
9	かんちう 1ケ	24	木片 板 角材など 数ケ
10	とうもろこしのしん 1ケ	25	天ぷら油の罐 1ケ
11	ビール 空罐 (朝日・キリン)各1ケ	26	ビール罐(キリン) 牛乳びん(明治) 各1ケ
12	ファンタオレンジ (罐) 1ケ	27	こうもり傘 (黒) 1ケ
13	ヨーグルトのパッケージ 1ケ	28	水まくら あい ゴム製のもの 1ケ
14	ウイスキー ポケット瓶 ブランド不明 1ケ	29	胎児 1ケ
15	透明なタマゴのパッケージ 1ケ	30	

미나미 신보, 고현학 숙제 제3신(자세한 내용은 184쪽 참조)

마쓰다 하지만 ㉙에서 태아라는 벽을 만나 그 이후로 하지 못했어요.

미나미 하지 못하게 되었다기보다는, 이동하면서 아주 작은 것까지 다 보며 적어야 하니까요.

아카세가와 극단적으로 말하면 쓰려면 아직 더 쓸 수 있었겠죠. 더 자세하게 분석해서.

미나미 맞습니다.

아카세가와 이건 정말 클리어하다고 할까, 깔끔해요.

후지모리 과학자의 시선으로 객관적이죠.

아카세가와 맞아요. 그래서 명쾌해요.

후지모리 이상한 감성 같은 게 담겨 있지 않아요. 미나미 씨의 이 선은 식물학자가 식물 그림을 그릴 때 나오는 선이에요.

미나미 그건 저도 공감합니다.

아카세가와 이것도 결국 표현이 아니라 관찰 보고죠. 그래서 흥미롭습니다.

후지모리 게다가 자신을 관찰하는 내용도 있잖아요.

아카세가와 맞아요. 자기도 관찰하죠.

마쓰다 경찰서에 향할 때의 기분을 잘 표현했어요. 파출소에 가는 그 부분이 참 좋아요.

후지모리 아주 훌륭합니다. 미나미 신보 전집 서두에 들어갈 만한 내용이죠.

미나미 이건 1970년에 한 작업입니다.

고
현
학
에
서

시
작
하
다

간토대지진과 판잣집장식사

마쓰다 후지모리 씨는 노상관찰학의 원조인 고현학이나 그 창시자인 곤 와지로 씨를 전부터 알았나요?

후지모리 곤 씨는 본래 건축계 사람이니까 존재는 알았어요. 특이한 사람이라 유명한 일화가 많았죠. 워낙 저명해서 데이코쿠호텔帝国ホテル에 회의 때문에 가곤 했는데, 언제나 이상한 옷차림을 했으니 들여보내 주지 않았대요. 이건 그 모습을 직접 본 사람한테 들은 이야기인데 넥타이를 매라고 하니까 구두끈을 풀어서 넥타이로 맸다고 하더라고요. 그리고 제 친구 중에 시게무라 쓰토

무重村力라는 건축가가 있는데 곤 씨에게 부탁받아 뭔가 일을 같이했대요. 그러자 "자네, 고맙네. 돈 건넬 테니 여기로 오게나." 해서 지정한 장소에 갔더니 신사 경내였고 거기에 곤 씨가 앉아 기다리고 있었죠. 상황 파악도 전혀 안 되는 상태에서 "자, 받게나." 하고 돈을 건네받아 터벅터벅 돌아왔다고 하더라고요(웃음).

미나미 장난스러운 분이네요.

후지모리 근데 고현학에 진짜 관심을 가지게 된 것은 간다 동네를 걸으며 간토대지진 복구 무렵의 건물이 흥미롭다고 생각한 게 시작이었어요. 간판건축처럼 말이죠. 기묘한 다다이즘 같은 영화관이 있더라고요.

마쓰다 간다에 있는 도요키네마東洋キネマ죠.

후지모리 맞아요, 바로 거기. 그런 건물이 있더라고요. 그래서 그 시기의 상황을 조사해야겠다 생각했습니다. 그러니 이 경우는 거리에서 시작해 문헌으로 이어지는 정통적인 학문 방식을 따랐다고 할 수 있죠. 조사해 보니 당시 다양한 예술운동이 있었더라고요. 그 첫 번째가 미술가 무라야마 도모요시村山知義의 마보MAVO[25] 그룹이었어요. 마보는 전위 화가 집단인데 소설가 요시유키 준노스케吉行淳之介의 어머니가 하던 미용실이라든지 건물도 몇 군데 대상으로 삼았어요. 그 가운데 마보이용원

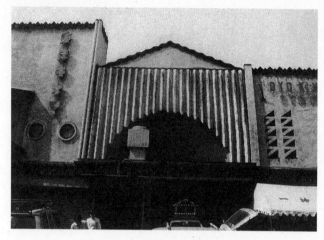

거리의 다다이즘, 도요키네마

マヴォ理容院이라는 곳이 있다고 해서 궁금해 전화번호부를 찾아보았죠. 그러자 정말로 마보이용원이라는 이름이 실려 있더라고요. 슬렁슬렁 찾아가 보았는데 젊은 주인장이 "아버지가 이상한 이름을 붙여서 곤란해요."라고 하더라고요.

마보와 같은 시기에 곤 씨가 '판잣집장식사'를 했어요. 판잣집장식사는 판잣집에 그림을 그리는 기묘한 운동인데, 의뢰를 받으면 페인트 통을 들고 가서 판잣집에 거침없이 다다이즘적 그림을 마구 그려놓곤 했어요. 모두 함께 거리에 이상한 문양을 그리며 논 셈이지요. 놀았다고 하면 무례할지 모르지만, 재미있다면서 폐허 속을 종횡무진했어요. "판잣집장식사에 작업을 맡겨 주십시오." 하는 전단도 뿌리면서. 그런 걸 조사하면서 간토대지진 복구의 열기에 대한 연구 형태로 고현학을 알게 되었습니다.

마쓰다 고현학은 결국 간토대지진 후 산처럼 쌓인 잔해에서 여기저기 비죽비죽 튀어나와 있던 것, 혹은 오래된 것과 새로운 것이 혼재해 있던 곳을 고고학적 방법으로 기록했다고 할 수 있겠네요.

고현학이 탄생하다

후지모리 재해가 일어나면서 도시는 전부 잿더미가 되어버렸죠. 인간은 아무것도 없는 상태에서 도시 생활을 시작해야 했습니다. 함석으로 지붕을 만들고 찌그러진 냄비 하나로 밥을 먹었어요. 어떻게 보면 서툴고 낯선 첫발이었죠. 모든 것이 신선했어요. 반대로 말하면 그때 처음 세상이 시작된 듯한 천지 창조의 느낌을 받은 거예요. 무대장치가 요시다 겐키치 씨나 곤 씨는 그런 느낌이 흥미로워 동료들과 함께 모두 거리로 나갔어요. 게다가 자신들도 거기에서 그림을 그리면서 천지창조의 현장을 목격한 듯한 감동을 받았고 그것이 그들의 눈을 정화해 신선하게 되돌려준 거죠. 반대로 말하면 고현학이나 노상관찰에서는 눈, 즉 보는 사람의 관점에 신선도가 떨어지면 단순한 작업으로 전락하게 되니 어렵죠. 그러니 개안의 계기가 된 것이 간토대지진이었다고 생각합니다.

아카세가와 저는 고현학이 재해 이후에 생겨났다고 들었을 때 '아하!' 했습니다. 오브제 감각 같은 것이 생겼구나 하고요. 너무 이쪽 세계로만 해석하는 걸지도 모르지만, 지금까지 인간 세상은 거의 질서를 쌓아오며 완성해 왔어요. 마치 5층 석탑처럼. 그것이 재해로 폭삭 무너져 완전히 산산조각이 나자 그때까지 질서 있게 쌓여 있던 물

건들이 전부 땅바닥에 나동그라졌습니다. 그리고 제가 고물상을 보고 신선하다고 느낀 그 상황이 되었습니다. 지붕 기왓장 옆에 유모차가 있고 그 옆에 부품이 다 드러난 시계가 있는 모습이 펼쳐졌어요.

마쓰다 초현실주의surréalisme의 데페이즈망Dépayse-ment[26]이죠.

아카세가와 그렇습니다. 데페이즈망이기도 하고 어쨌든 모든 물건이 같은 가치를 지니게 되었죠.

후지모리 지금까지의 눈으로 보려고 해도 이제는 그때와 다른 것밖에 존재하지 않으니까.

아카세가와 좋든 싫든 다른 눈으로, 그전까지의 질서와는 전혀 다른 새로운 백지의 눈으로 보게 되었죠.

후지모리 질서는 이미 무너졌으니까요.

마쓰다 아카세가와 씨는 전쟁을 경험했으니 재해와는 또 다르게 무너진 것도 보았겠네요.

아카세가와 그렇죠. 어쨌든 망가진 것들은 정말 흥미로워요. 새로운 게 보여 두근거립니다. 그건 그것을 보는 자기 눈이 새로워져 흥미로운 거겠죠. 자기 눈에 감동한 거라고 생각해요. 전쟁 재해 때 폐허 위에 암시장이 어지럽게 뒤섞여 만연했는데 그런 방식이 전쟁의 폐허든 재해의 폐허든 양쪽에서 모두 비슷하게 나타났어요.

미나미 대부분 사람은 '아이고, 이런 게 생겨버렸잖아.' 하면서 싫어하고 곤란해하지만, 본능적으로 그게 재미있다고 생각하는 사람들 또한 있는 거죠.

아카세가와 그런 사람들도 있죠.

미나미 재해 당시를 모든 사람이 다 같은 시선으로 보지 않았다는 비평이 하나 존재한 셈입니다. 역시 특별하고 별난 사람들이에요(웃음).

아카세가와 노상 X파를 맞은 사람들이죠.

미나미 노상 X파를 세게 맞았죠. 역시 무언가 다르게 보는 재미를 알았다고 할까, 본인들에게만 재미있는 일이었겠죠.

요시다 겐키치, 곤 와지로의 시점

후지모리 제가 아는 문헌 가운데 고현학에 대한 가장 첫 기술은 1924년《건축신조建築新潮》에 요시다 겐키치 씨가 발표한 「판잣집 도쿄의 간판미バラク東京の看板美」에 나옵니다. "요시다 군이 이런 재미있는 게 있었다면서 스케치를 한가득 보여주었는데 나도 깜짝 놀라 시작했다."라고 곤 씨가 말해요. 그러니 진정한 고현학자 제1호는 요시다 겐키치 씨입니다.

요시다 자신도 이렇게 썼어요. "낯선 시골 역에 내린 나는 그날 밤 묵을 곳을 찾아야 하는데도 일단 짐을 맡기고 노트와 연필 등을 주머니에 찔러 넣고 습관처럼 거리 구석구석을 꼼꼼하게 전부 돌아다녔다." 즉 요시다 씨는 이런 일을 일상적으로 한 듯해요. 그리고 "1923년 간토대지진이 일어난 후 도쿄에는 순식간에 판잣집들이 빼곡하게 들어섰고 그런 집들의 처마 아래나 길거리에는 존경해 마다치 않을 수많은 간판이 걸렸다. (중략) 시골 동네를 관찰하며 걷던 습관으로, 도쿄의 판잣집 거리를 두리번두리번하며 걷게 되었다." 그러니 요시다 씨가 먼저였던 거죠. 이게 그 관찰 성과 제1호입니다. 간판이죠. 시골에서 이런 것을 했던 거예요. 1923년 니가타현新潟県 산조마치三条町라고 쓰여 있네요. 이곳이 고현학의 발상 지역일지도 모릅니다. 여긴 무조건 가봐야겠어요. 산조마치는 지금 어떻게 되어 있으려나.

그렇게 단번에 재해 후의 도쿄를 관찰하며 첫 번째 예로 나온 교바시도리京橋通リ까지 오게 된 겁니다. 타다 남은 가로등이나 수목에 초롱을 달아 팔았어요. 가로수의 토머슨. 이것도 대단하네요. 두 번째 예는 세로로 긴 판에 '조제 전문. 파리잡이 한 개 4전, 마스크 10전'이라고 쓰여 있어요. 여기는 약국이네요. '미꾸라지국, 삶은

요시다 겐키치, 〈교토와 니가타현 산조마치의 간판〉, 1923년

팥, 내일 개점'. 이것도 감동을 일으킬 정도로 좋아요(웃음). '함석판 대용. 다용도 기와, 바늘도 팝니다' 분명 불에 타고 남은 것을 팔았겠죠. 이건 미나미 씨의 『벽보 고현학ハリガミ考現学』과도 비슷해요. 이것이 세상에 나온 고현학 제1호라고 봅니다. 1924년이었죠.

마쓰다　'간판미'라고 칭하는 걸 보니 아직 확실하게 고현학의 개념이 생기지는 않았네요.

미나미　그런데 이런 판잣집의 기록 등은 이렇게 관찰한 사람이 없으면 사실 남아 있지 않았을 거예요.

후지모리　이런 자료들은 곤 씨가 쓴 전집에도 실려 있지

않아요. 당시 곤 씨는 마이너하면서 거의 기록에 남지 않을 잡지에만 글을 썼으니까요. 가령 《주택住宅》이라는 잡지에 쓴 「교외 주거 공예: 소박한 테크닉郊外住居工芸—素朴なるテイクニックス」이라는 글은 이렇게 시작합니다. "일요일 밤에 이 글을 씁니다. 제가 쓰는 글은 저급하다고 다수의 독자에게 꾸중을 들으므로 신중하게 쓰려고 합니다." (웃음) 뭔가 비슷하죠? "나는 관찰자입니다."라고도 쓰여 있네요.

아카세가와　오호!

후지모리　"최근에는 아예 이것이 제 재능으로 적합하다고 확신(?)합니다. 즉 구경만 열심히 합니다. 훌륭한 설계물을 만드는 취미가 부족한 이상한 사람입니다. 저의 취미가 너무 괴팍해서 자기가 만드는 것, 만들고 싶은 것이 좀처럼 일반인의 취향과 맞지 않습니다. 그래서 저 자신도 만드는 일에 자연스럽게 소홀해졌습니다. 습지만을 골라 기어다니는 달팽이처럼 묘한 안테나가 발달해 더듬이 끝에 눈알이 생겨 언제나 조용히 더듬이를 들이대는 운명에까지 이르렀습니다. 그리고 이른바 진화하는 자연의 법칙이라고 할 만한 녀석과 맞닥뜨리게 된 것 같습니다. 양지에서 활보하는 제군은 모쪼록 저 같은 꼴사나운 운명에 빠지지 않도록 따라 하지 말기를" (웃

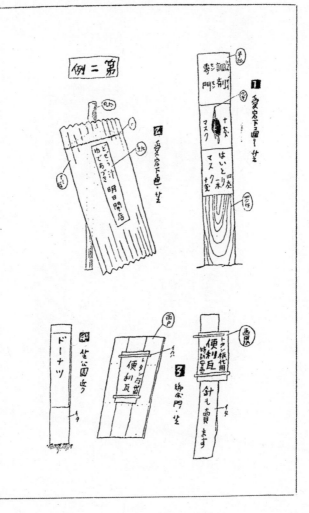

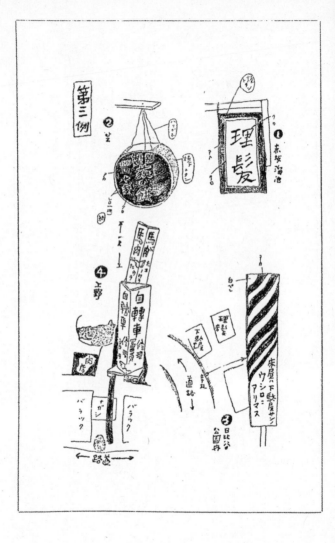

음) "훌륭한 공인公認 문화 안에 생활을 쌓아가고 후세를 위해 보람 있는 생활과 일에 힘써 주시기를 바랍니다." 뭐, 완벽하지 않나요?

오래된 민속에서 현대의 풍속으로

후지모리 당시 곤 씨는 와세다대학교早稲田大学 교수였는데 특이했어요.

아카세가와 건축과 교수였나요?

후지모리 네, 건축학과였어요. 곤 씨는 민가 연구를 했죠. 민속학자 야나기타 구니오의 문하생이었어요. 민가라는 말도 곤 씨로부터 시작되었죠. 야나기타 씨한테서 파문되어 고현학을 시작했어요. 그런데 야나기타 구니오 씨는 나중에 이렇게 말했어요. "내 민속학은 곤 씨가 말하는 고현학의 한 부류에 속한다고 최근 생각했다." 실제로는 파문당하지 않았고 곤 씨가 야나기타 씨 밑에서 뛰쳐나온 거였어요.

마쓰다 곤 씨에게는 야나기타 씨의 존재감이 너무 커서 그 영향력에서 무조건 벗어나야겠다고 생각했겠죠.

후지모리 어떤 면에서는 그랬겠지요. 야나기타 씨를 따라 민속 조사를 하러 시골로 갔는데 점점 야나기타 씨의

자세에 의문을 가지게 되었다고 해요. 야나기타 씨는 더 오래된 쪽으로만 거슬러 올라가는 사람이니까 아무래도 현재에 대한 관심이 줄어들어 옛날부터 전해오는 시골의 관습 등을 훌륭하게 여기는 경향이 강했죠. 곤 씨는 그게 싫었나 봐요. 또 하나, 도시에서 시골로 조사하러 간다는 것 자체에 근본적인 의문을 가졌다고 봅니다. 거기에는 인디언 조사처럼 불쾌함이 따라다니죠. 야나기타 씨는 일본인이 지닌 생활 문화의 근원을 명확하게 파헤치겠다는 커다란 구상이 있었으니 그런 작은 의문 따위는 마음에 두지 않았어요. 하지만 아오모리현 히로사키의 도호쿠東北 지방 사투리에서 벗어나지 못했던 곤 씨는 조사할 때의 불쾌감이 눈에 보여 도저히 참을 수 없었던 거죠.

마침 그때 간토대지진이 일어나 곤 씨는 굳은 결심을 하고 완전히 방향을 전환합니다. 시골에서 첨단 도시로. 오래된 민속에서 현대의 풍속으로. 그러면서 판잣집 장식사 활동과 고현학을 동시에 시작했어요.

마쓰다 '고현학'이라는 표현은 처음부터 사용되었나요?

후지모리 아니오, 그렇지 않아요. 폐허나 풍속에 관한 스케치를 수도 없이 하면서 《부인공론婦人公論》에도 연재했는데 전시회를 하자는 이야기가 나왔다고 하더라고

요. 그 전시회를 하라고 한 사람이 그 유명한 기노쿠니야서점紀伊国屋書店 창업주인 다나베 모이치田辺茂一였어요. 그 전시회장 입구에 '고현학'이라고 쓴 것이 이른바 일본 고현학의 시작이라고 할 수 있습니다.

마쓰다　요시다 겐키치 씨는 어떤 인물이었나요?

후지모리　요시다 씨는 예술대학교 도안과를 나왔고 곤 씨보다는 조금 어렸어요. 고현학을 함께 하다가 나중에 무대장치 쪽으로 옮겨갔습니다. 쓰키지소극장築地小劇場 무대를 오랫동안 맡았죠. 일본 무대미술의 선구자로 명성이 높은 분입니다.

미나미　결국 무언가에 도움이 되어야겠다고 생각하면 그런 무대 쪽으로 가더라고요.

아카세가와　맞아요. 그래픽 디자이너이자 무대 미술가 세노 갓파妹尾河童 씨도 마찬가지였죠.

후지모리　뭔가 감각에서 비슷한 면이 있었겠죠. 무대의 거짓말 같으면서 진짜 같은 느낌이.

미나미　이게 어딘가에 도움이 되면 좋겠다고 생각하게 되는 거죠. 그걸 선택하면 역시 무대 쪽이 되고요.

마쓰다　혹은 무대처럼 도시를 본다는 면도 있을 거예요. 사람들은 보통 도시를 당연한 생활공간으로 인식하고 마는데 이것은 무엇일까, 하면서 궁금해하는 거죠.

곤 와지로가 디자인한 식기 일체 중 일부. 계간 《긴카銀花》[27] 58호,
문화출판국文化出版局, 1984년 (사진: 이시하시 시게유키石橋重幸)

후지모리 외부의 눈으로 말이죠.

미나미 예술로서 토관을 바라보는 것과 같아요.

아카세가와 맞아요. 무대의 연장처럼.

후지모리 아까 이야기한 곤 씨의 글 "양지에서 활보하는 제군은 모쪼록 나 같은 꼴사나운 운명에……."를 보면 상황이 지금과 비슷해요. 곤 씨의 이 운명은 아카세가와 씨의 인생과 중첩됩니다(웃음).

아카세가와 흠, 그렇네요(웃음).

후지모리 곤 씨의 딸에 의하면 곤 씨는 어렸을 때 학교 공부는 전혀 따라가지 못했지만, 그림만은 잘 그려서 동네의 집 모습을 하나하나 그리며 좋아했다고 합니다.

마쓰다 후지모리 씨의 『건축탐정의 모험: 도쿄 편建築探偵の冒険·東京編』 속에서 곤 씨의 작품과 만나는 이야기가 나오지요? 자세한 내용은 그 책을 읽으시기를 바라고, 정말 감동적이었던 것은 곤 씨의 방법론이라고 할까, 후지모리 씨 등은 곤 씨와 같은 감각으로 고현학적 건축탐정을 했던 거잖아요.

후지모리 그 이야기를 잠깐 해볼까요. 우리는 건축탐정단을 시작하면서 이런 재미있는 건물이 있다고 전문 잡지에 쓰곤 했는데 누가 설계했는지 잘 모르는 건물은 '작자 미상'이라고 게재했어요. 그런데 어느 날 어떤 할

아버지가 한 건물을 자기가 만들었다고 하면서 연락이 왔어요. 그래서 찾아가 이야기를 들었죠. 그 사람이 예전에 지은 집 사진이 있었는데 그 인테리어가 정말 훌륭하더라고요. 그래서 "이거 누가 했어요?" 하고 물었더니 "아, 곤 씨가 해줬는데." 하는 거예요. 무려 그 집의 식기 일체, 철물, 전기 플레이트까지 모두 곤 씨가 디자인했더라고요. 곤 씨가 손으로 깎아 만든 숟가락의 팽나무 모형까지 전부 남아 있었어요. 팽나무를 깎은 뒤 석고로 형태를 떠서 납으로 만들어 확인한 다음 승인이 떨어지면 그때부터 장인이 만들었어요. 그 할아버지가 그 과정을 전부 남겨두었더라고요.

아카세가와 엄청난데요. 그 소유자도 부자였겠어요.

후지모리 엄청난 부자였어요. 곤 씨의 디자인은 지금 하나도 남아 있지 않아요. 만드는 일을 그만두었으니까. 앞서 나온 글에 "나는 관찰자입니다."라면서 만드는 것을 그만두겠다고 나와 있었잖아요. 그러니 아주 초기의 작업이었어요. 근데 그 할아버지, 엔도 겐조遠藤健三라는 사람의 집에 있었어요. 우리는 탐정단을 하면서 고현학적으로 도시를 돌아다녔는데 돌고 돌아 그곳에 다다랐으니 신기한 인연이라고 생각했죠.

마쓰다 노상 X파가(웃음).

후지모리 첫 노상 X파는 간토대지진 복구 무렵에 일본을 습격했죠.

잡지 《별난 취미》와 만나다

후지모리 고현학이라는 말을 아카세가와 씨는 언제 처음 알았나요?

아카세가와 그건 자료도 있는데 먼저 《별난 취미いかもの趣味》라는 등사판[28]으로 찍은 잡지의 3호 '고현학의 권考現学の巻'에서 보고 알았어요. 이 잡지는 1968년, 1969년 중고 책 시장에서 손에 넣었는데 판권에 쇼와 10년(1935년)이라고 쓰여 있었어요. 그 시대에 고현학이라는 말이 유행했던 거겠지요. 보트에 탄 사람을 조사한 기타가와 노리유키喜多川周行의 고현학, 이상하게 적나라해요. 여기에는 여자들끼리만, 이쪽에는 남자들끼리만 탄 보트가 있는데 뭔가 가까워지는 상태죠(웃음). 기호로만 작성했는데 정말 재미있어서 놀랐어요.

후지모리 이 등사판이 잘 살렸네요.

아카세가와 나중에 알았는데 이 책을 내던 이소베 시즈오磯部鎮雄라는 사람의 본업이 등사판 장인이었대요. 근데 그가 했던 담배꽁초 고현학에 두 손 두 발 다 들었죠.

이소베 시즈오 엮음, 《별난 취미》 3호 '고현학의 권', 1935년

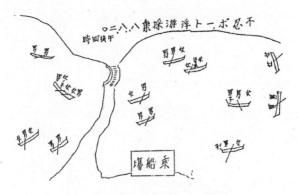

기타가와 노리유키, 「속세 통계浮世統計: 시노바즈연못 보트
부유 채집不忍ボート浮遊採集」, 《별난 취미》에서

마침 저의 천 엔 지폐 재판이 열릴 무렵에 동료들과 현
대예술 전시회를 했어요. 그중에 전위예술가 도네 야스
나오刀根康尚, 아, 아니다, 사치 미나코幸美奈子 씨의 작품
이 있었는데 다양한 담배꽁초를 석고로 떠서 곤충채집
상자에 하나하나 넣어둔 그런 현대예술 작품이었어요.
저마다 '몇 월 며칠 다키구치 슈조瀧口修造[29] 씨 서재에
서' 같은 내용이 들어간 실이 붙어 있었죠. 작품으로 정
말 멋있다고 생각했어요. 근데 그걸 더 이른 시대에 등
사판 고현학에서 예술 따위로 젠체하지 않고 그냥 했더
라고요. 그편이 표면상 예술이 아니니 더 멋있잖아요. 역

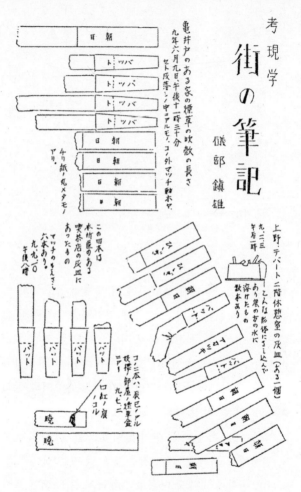

考現学

街の筆記

磯部鎮雄

亀井戸のある家の煙草の吹殻の長さ
九年六月九日、午後十一時三十分
セト火鉢ノ中ニアルモノ、コノ外マッチ軸ホヤ。

朝　日

トッパ

トッパ

トッパ

トッパ

朝　日

朝　日

朝　日

朝　日

切り紙ノ丸メタモノアリ。

この四本は
本竹匠のある
喫茶店の灰皿に
あったもの

マッチのもえさし
六本あり。
九九・一〇
午後八時

コニ瓦ハ、辰巳ビル
狭撰ノ部屋ノ煙草盆
ニアリ。一九七・二

口紅ノ痕
ノコル

バット

バット

バット

バット

暁

暁

上野・デパート二階休憩室の灰皿（ある二個）
九・二三
午后一時

こんな形体にさし込んで
あり底の方の水に
溶けたもの
数本あり

盛

やさにて

ニミシ

ニミシ

盛

盛

盛

ニミシ

盛

盛

이소베 시즈오, 「거리의 필기街の筆記: 휴게실의 담배꽁초休憩室の吹殻」,
《별난 취미》에서

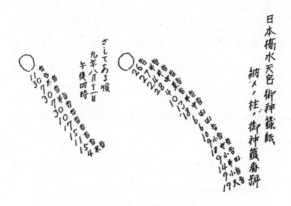

이소베 시즈오, 「거리의 필기: 스이텐구의 오미쿠지水天宮のおみくじ」,
《별난 취미》에서

시 예술보다도 한 발 더 앞서게 됩니다.

미나미 하야시 조지 씨가 했던, 전철표를 개찰할 때 나
오는 펀칭 종잇조각 컬렉션도 같은 느낌이죠.

아카세가와 맞아요. 그리고 이건 사람들이 길흉을 점치고
나서 나무에 묶어둔 오미쿠지お御籤 제비를 하나하나 들
여다보고 적어 놓은 거예요. 거의 변태나 다름없어요(웃
음). 이 이소베라는 사람은 '에도정명이속회江戸町名俚俗
会'라는 모임을 했어요.

마쓰다 제 대학 친구가 거기에 속해 있었어요. 에도 시
대의 절회도切絵図[30]라는 게 있잖아요. 그건 정말 상상도

할 수 없을 정도로 비싸요. 그걸 등사판으로 만들어 회원에게 싸게 배포해요. 색을 칠하면 그럴듯한 절회도가 되거든요. 그 친구는 그런 취미를 지닌 취미인인데, 취미인이라고 하면 그 절회도가 진짜네 어쩌네 하잖아요. 그런 게 아니라 누구나 쉽게 가질 수 있도록 등사판으로 만드는 거예요.

이 이소베 씨가 책을 낸 게 1935년이고, 곤 와지로 씨와 요시다 겐키치 씨가 편저한 『고현학考現学』이 1930년에 나왔네요.

아카세가와 이게 아마 고현학 관계로는 가장 처음 손에 넣은 책일 거예요. 그 무렵 마쓰다 군과 자주 미야타케 가이코쓰의 잡지나 책을 수집했기 때문에 고서 시장에 갔어요. 그런데 그 책들을 살 때 냈던 용기는 아무리 내 일이어도 인상적이었어요. 지금은 이런 책들이 나오면 바로 살 수 있을 텐데. 처음에 고서 시장에서 《별난 취미》의 가격은 2,000엔이었어요. 등사판인데 좀 비싼 듯해서 머뭇거리다 기회를 놓쳤죠. 사고 싶었으면서도 조금 주저했어요.

마쓰다 근데 팔리지 않아 다음 고서 시장 때까지도 남아 있었죠.

아카세가와 남아 있었어요. 한 번 살 기회를 놓치니 역시

계속 생각나더라고요. 그 담배꽁초는 정말 대단했지 하면서 망설였던 게 어찌나 속상하던지(웃음). 세상 사람들이 보기에는 가치가 없는 것에 자기가 직접 가치를 매기는 일은 정말 용기가 필요하더라고요. 진보초 고서회관古書会館에서 열리는 고서 시장은 글로리아회グロリア会라든지 화양회和洋会 등 고서회 일곱 곳이 돌아가면서 진행하는데 그 책을 보았던 그 회를 기억했어요. 그리고 몇 개월 만에 돌고 돌아 다시 갔더니 아직 있더라고요. 그때는 보자마자 바로 샀습니다(웃음). 역시 실제로 이런 책을 사는 사람은 거의 없어요(웃음).

후지모리 어쩌면 저와 아카세가와 씨가 같은 공간에 있었을지도 모르겠네요. 저도 한때 거의 매번 갔으니까요.

마쓰다 1970년 전후 그 무렵이지요? 그때 정말 열심히 다녔어요.

후지모리 호리 군하고 같이 엄청난 기세로 다녔죠.

아카세가와 다 똑같았네요(웃음).

후지모리 아카세가와 씨에 대해서는 물론 이름을 들어 알았는데 얼굴은 몰랐어요.

아카세가와 근데 분야가 달랐네요. 그 무렵 우리는 가이코쓰에 빠져 카탈로그를 보고 예약하면 대부분 누군가와 경쟁이 붙곤 했어요.

↑
곤 와지로, 요시다 겐키치 편저,
『고현학』, 슌요도春陽堂, 1930년

→
곤 와지로, 요시다 겐키치 편저,
『고현학 채집』, 겐세쓰샤建設社,
1931년

후지모리　저는 가이코쓰의 책은 한 권만 샀어요. 그러고
보니 아카세가와 씨와 고현학의 만남은 오히려 곤 씨에
서 비롯된 것이 아니라 가이고쓰에서 비롯된 거네요.

아카세가와　처음에는 이소베 씨 책에서였죠. 그걸 보고
흥미를 느꼈다가 곤 와지로, 요시다 겐키치가 편저한
『고현학』을 발견했고 그 책을 보고 진짜 학문이 있었네,
하고 알게 되었습니다.

실용성에서 벗어난 재미

아카세가와 곤 와지로 씨 등의 책을 보며 이들이 연구하
는 모습을 상상하면 참 이상해서 재미있어요. 긴부라족
銀ブラ族[31] 뒤를 아주 진지하게 쫓아다니고 그러거든요.

후지모리 맞아요. '한 여성이 어떤 모퉁이를 돌아서 누구
와 커피집에 들어가 화장실에 갔다' 하는 내용이 쓰여 있
잖아요. 이건 치한이나 다름없어요.

아카세가와 치한이라면 바로 신고해야 하는 게 당연한데
이들은 치한도 아니잖아요. 그렇게 되면 나 같은 사람이
보기에는 거의 예술이에요(웃음).

미나미 한마디로 말하면 그렇죠.

아카세가와 그렇군요. 예술은 세상에서 이것저것 다 들러붙어 있으니까 좀 그렇지만, 다시 말해 전부 다 까발린…….

미나미 맞아요. 뭔가 도움 되지 않는 걸 재미있어하는 건데 예술이라고 단언하면 편하게 설명할 수 있죠.

아카세가와 재미라는 것은 일단 그런 거죠. 해낸 결과도 물론 재미있지만, 그걸 하는 사람 역시 별나요.

미나미 아무 쓰잘머리 없다고 하잖아요. 그런데 쓰잘머리 있는 게 되면 재미없어지죠.

아카세가와 반대로 어떤 평가를 바라고 해도 재미없어져요. 참 신기해요.

후지모리 그건 그래요. 우리도 그렇고 토머슨도 마찬가지인데 그 어떤 평가도 받지 못한 시기가 훨씬 길었잖아요. 사람들이 알아봐 주기 시작한 건 겨우 요 몇 년 사이에요. 알아주지 않아도 특별히 고생하지도 않았고, 그저 재미있으니 해왔던 것뿐이지요.

미나미 벽보 관찰기도 마찬가지예요. 지금 이른바 사람들이 재미있다고 생각하는 벽보는 풍속 산업 등에서 보면 수도 없이 많아요. 문화제라든지 학원제에 가면 널리고 널렸는데 별거 없어요. 그건 역시 벽보 자체로 인정

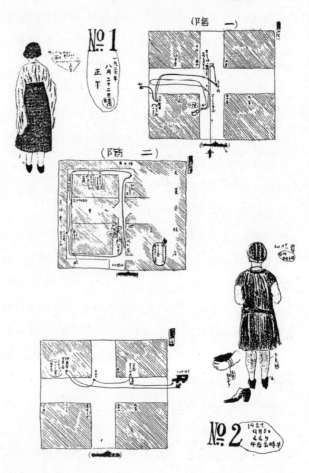

「마루노우치빌딩 모던 걸 산책 코스丸ビルモダンガール・散歩コース」, 「고현학」에서

받기를 원해서 그렇겠지요. 소변 금지 벽보나 '여기서부터는 들어갈 수 없습니다'라는 플레이트도 여기저기에 아주 흔해요. 그런 것이 흥미롭냐고 하면 재미없어요. 역시 거기에서 조금 벗어나야 재미있다는 생각이 들죠.

아카세가와 인간의 행위에 원초적으로 존재하는 착실한 면이 흥미로운 거예요.

후지모리 의도한 그대로는 재미없어요.

아카세가와 맞아요. 의도된 그 기능만으로는 재미없죠.

미나미 그런 건 우리가 발견해야 하는데 레디, 큐 했을 때 짠하고 나와도 재미있겠어요.

후지모리 정작 만드는 본인은 뭐가 이상한지 전혀 모르죠. 실용성을 목표로 열심히 만들지만, 실용성이나 의도한 축에서 벗어나 있곤 해요.

미나미 왜 이렇게 되었냐고 물어보면 난처해할 뿐이죠.

후지모리 난처하죠. 우리가 재미있다고 하는 것은 일단 예술 작품이 아니에요. 예술은 본능적으로 인정받기를 노리니까. 인정받는 것만이 예술의 실용성이잖아요. 그런데 예술과 달리 이상한 벽보나 맨홀, 순수 계단 등은 구체적으로 도움이 되지만, 어떤 사정으로 그것이 뒤틀려 실용에서 벗어난 부분이 생겨났죠. 그게 흥미로워요.

미나미 결국 저희에게 발견하는 기쁨을 주지요.

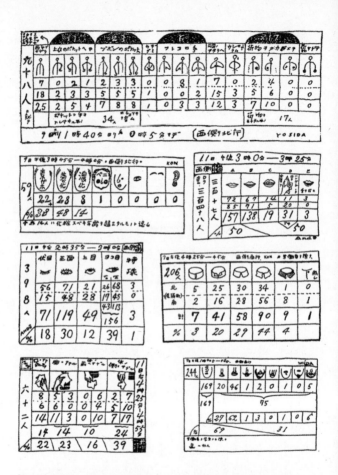

「1925년 초여름 도쿄 긴자 거리 풍속 기록1925年 初夏東京銀座街風俗記錄」, 『고현학』에서
손을 어디에 두고 길을 걷는지, 화장 여부, 걸을 때 눈과 입의 모양 등
사람들의 모습을 관찰한 내용이 표에 담겨 있다.

곤 와지로, 오자와 쇼조小沢省三, 「깨진 그릇 다수カケ茶碗多数」, 「고현학」에서

후지모리 실용성만으로는 그런 기쁨 느낄 수 없어요.

아카세가와 그러니 고현학 자체도 역시 관찰자 자신이 직접 그림을 그리니까 재미있는데 만약 기계화되면 그런 재미는 싹 사라지죠. 전에 어떤 잡지에서 고현학적인 것, 길거리를 예로 들던 군중의 움직임을 수많은 사람을 동원해 수많은 사진을 찍으며 기계적으로 진행했는데 그건 뭔가 재미가 없어요.

미나미 시선의 방식이 재미없죠.

마쓰다 첫 출발이 좋았던 고현학도 나중에는 조사 연구처럼 학생 아르바이트를 써서 요란하게 했잖아요.

미나미 아르바이트 학생을 쓴 그때가 분기점이었겠죠. 다른 사람 손으로 넘어가면 끝입니다.

마쓰다 곤 씨도 학생을 써서 집단 조사를 했어요. 긴자도리銀座通リ에서 실시한 조사는 뭔가 초보처럼 풋풋해서 재미있었는데 홋카이도北海道 오타루小樽에서 한 조사는 전혀 흥미롭지 않았어요.

아카세가와 시스템화하면 재미없어요. 단위가 줄어들게 되니.

미나미 우리 활동도 결국 노상관찰의 책이 나오거나 이런 활동을 하는 사람이 늘어나 제도화되고 인정받으면 더 이상 재미없어지겠죠?

마쓰다　곤 씨 등이 시작한 고현학이 쇠퇴한 원인 중 하나가 아마 그 부분일 거예요.

후지모리　하나의 숙명이죠.

마쓰다　인정받으면 재미없어지고 아르바이트 학생을 써서 거리 조사하는 쪽으로 흘러가죠.

후지모리　곤 씨도 요시다 씨도 그렇게 되기 직전에 완전히 그만두었어요.

박물화와 사진이 다른 점

후지모리　고현학이나 노상관찰은 실용성도 없고 예술도 아니죠. 그림의 세계에서 박물화의 위치에 가깝다고 생각합니다. 유럽의 산업혁명 무렵, 전 세계의 진귀한 동물이나 식물을 모아 그림으로 그렸어요. 그때는 사진이 없었으니까요. 박물관 연구가 아라마타 히로시 씨가 박물화의 세계를 아주 좋아했죠. 정확하고 과학적으로 그렸는데도 독특한 분위기를 풍겨요.

마쓰다　무슨 무슨 과科라든지 무슨 무슨 류類 같은 분류학이 아직 없던 무렵, 채집한 것을 그림으로 기록하는 게 기초 작업이었어요.

미나미　가장 초기일수록 재미있어요.

후지모리 아까 미나미 씨의 미학교 시절 고현학 제1호 작품의 그림, 그 역시 박물화예요. 그런 것이 많이 모여 분류학이 생기면 이후에는 사진이 더 낫다고 생각하죠. 그림이라면 거짓말로 그리거나 누락이 생길 수도 있으니까. 그러니 박물화는 과학도 아니고 예술도 아닌 뭔가 별난 거예요. 토머슨이나 맨홀과 어딘지 연관되죠.

미나미 처음부터 우리는 딱 잘라 사진이 기계적이라 재미없다고 하잖아요. 그런데도 어떤 작가가 찍은 사진은 재미있다고도 하니까 분명 보는 관점에 따라 흥미로운 사진도 있을 거예요. 그런데 일반적으로 사진은 그 사람이 가장 먼저 본 시선이라는 느낌이 들지 않는다는 특징이 있어요.

아카세가와 맞아요. 사진에는 시선이 드러나기가 어렵죠. 그걸 무리해서 주장하면 이른바 예술이 되어 버려요.

미나미 그게 의도예요. 인정받기를 원하는 거죠.

아카세가와 그렇죠. 그러니 인간이라는 존재는 그냥 놔두면 이것저것 주장하고 표현해서 예술이 되는 것을 기를 쓰고 사진이 되려고 하죠. 예술을 숨기고 인간인 채 사진이 되려고 해요. 그게 재미있어요. 결국 관찰의 재미죠. 본다는 재미.

미나미 관찰 주체가 구체적으로 드러나지 않으면 재미

가 없어요.

마쓰다 저는 요시다 겐키치 씨의「개가 찢은 장지문犬の破いた障子」고현학을 정말 좋아해요. 이게 당당하게 책『고현학 채집考現学採集』한 면을 채웠어요.

미나미 이 부분이 참 귀여워요. '이런 식으로……'라고 하는 이 부분. 아주 좋아요(웃음).

후지모리 문체도 미나미 씨와 비슷해요(웃음).

아카세가와 정말 그래요. 역시 그 시선이라고 할까, 자세가 훌륭합니다.

마쓰다 문학적 비유가 없어요. 이른바 즉물적 묘사죠. 그런데 이런 거 기록해 봤자 아무 쓸모도 없잖아요.

후지모리 평생 아무 쓸모도 없죠(웃음).

아카세가와 아마 고현학은 역설적으로는 영원불멸하다고 해야 할까요. 즉 영원히 재생산할 수 있다고 할까, 축적할 수 없기 때문에 비대해질 수도 없죠.

후지모리 게걸음이랑 비슷합니다. 체계화될 수 없어요. 게다가 같은 것을 두 번 할 수 없죠. 한다고 해도 바보 같아지고. 그래서 흥미로워요.

미나미 예전에 경찰의 범죄 조사를 위한 현장 사진 등도 있었는데 가령 피의 비말 그림 등도 있었잖아요. 어디에서 뿜어져 나와서 어떤 상태로 부딪혔는지에 따라 어떤

개가 찢은 장지문

요시다 겐키치 채집

생후 2개월 된 강아지를 데려왔는데 그날 밤 한 평짜리 현관에 풀어 놓았더니 다음 날 아침까지 약 아홉 시간 동안 장지문을 다 찢어 놓았다. 이런 식으로 말이다. 그릇이 깨진 모습, 유리가 깨진 모습(전에 쓴 책 『모델노로지오』 참조) 등등과 견줄 수 있을 만한 기록물의 파편.

요시다 겐키치, 「개가 찢은 장지문」, 『고현학 채집』에서

모양이 된다고 쓰여 있었어요. 그건 경찰 검시관에게는 엄청나게 의미가 있지만, 우리는 그저 신기할 뿐이죠. 여기서 여기로 이렇게 튄다니 재미있네, 이 정도로. 뭐가 재미있느냐고 물어봐도 단순히 그냥 그렇다는 재미예요. 이것도 개가 찢었다는 그 사실은 별거 아니지만, 그때 모습이 어땠는지 열심히 떠올려 보려고 하죠. 그러면 역시 재미있어요. 아, 여기에서 이쪽으로 더 왔네, 하면서.

후지모리 이 그림의 재미는 글이 상당 부분을 차지합니다. 가령 미나미 씨의 『벽보 고현학』에서도 벽보 그 자체는 재미없지만, 미나미 씨의 해설이 재미있죠. 토머슨은 완벽하게 아카세가와 씨의 해설 덕분에 재미있는 거고. 그러니까 글과 그림이 같이 있지 않으면 성립되지 않아요. 그림만 보면 뭐가 뭔지 알 수 없으니까.

마쓰다 근데 토머슨은 사진이죠. 그림이라면 거짓말이 된다고 할까, 조작할 수 있으니.

미나미 벽보는 처음 시작할 때 그게 정말 고민이었어요. 만들려고 하면 만들어 낼 수 있으니까요. 재미있는 벽보를 만들어 쭉 붙여 사진으로 찍을 수도 있죠. 토머슨보다도 더 간단하니까요. 그래서 에라 모르겠다 하고 그림으로 그렸습니다. 사진으로 찍는 것과 그림으로 그리는 건 느낌이 역시 달라요.

도움파와 인정파

마쓰다 이건 지금 꽤 잘 팔리는 PHP연구소PHP研究所의 『타운 워칭: 시대의 '공기'를 도시에서 읽다タウン・ウォッチング—時代の「空気」を街から読む』(1985)라는 책인데 현대 대중의 소비 동향을 도시 관찰로 해석한 내용이에요. 그런데 이렇게 하면 우리는 별로 재미없어요.

아카세가와 어떤 것에 도움을 주기 위해 하는 '도움파ため波'가 다른 쪽에서 와서 작용하면 소멸됩니다(웃음).

후지모리 노상관찰적 재미는 '도움파'에 유독 약해요. 순식간에 휩쓸리고 말죠(웃음).

아카세가와 '도움파'에 휘리릭 하고 사라지죠(웃음).

마쓰다 그렇다고 난센스라고 할까, 처음부터 황당해하거나 단순히 놀이라고 치부하면 그 또한 재미가 없죠.

미나미 그건 역시 '인정파うけ波'일까요(웃음).

아카세가와 '도움파' '인정파'는 대부분 같은 파장이죠······.

후지모리 '도움파'는 기업에서 나오고 '인정파'는 저널리즘에서 나옵니다. 그럼 우리는 참 곤란하죠.

마쓰다 반대로 '도움' '인정'이 없으면 아무것도 아닌 것만 남아요.

후지모리 그렇겠네요. 아예 접점이 없으면 노상관찰도 분명 성립하지 않습니다. 우리가 하야시 조지 씨와 만나

기뻤던 건 그 사람에게 걸리면 '도움파'와 '인정파'가 완전 무력해지니까요. 그 사람은 '도움파'와 '인정파'의 안테나가 머리에 달려 있지 않아요. 나나 아카세가와 씨는 기본적으로는 '도움파' '인정파'를 추구하지 않지만, '도움파' '인정파'를 받아보고 싶다는 사심은 있죠.

아카세가와 우리도 그걸 느껴요. 슬프게도 '도움파'와 '인정파'용의 IC 회로를 하나씩 갖고 있어요(웃음). 근데 역시 '도움파'가 너무 강하면 안 돼요. 스스로도 반발이 일어나 흥미를 잃으니까요.

후지모리 우리도 '도움파'와 '인정파'를 즐겨요. 아주 가끔이지만요. 근데 하야시 씨는…….

미나미 하야시 씨도 전혀 없는 것은 아닐 거예요. 가령 얼마 전에 슬라이드 발표 때도 이런 게 있었다면서 보여주었잖아요. 유럽 여행 때 썼던 노트를 보고 깜짝 놀랐어요. 그 노트, 누구에게 보여주려고 쓴 것도 아니었는데 정말 깨끗하게 정리했더라고요.

후지모리 역시 하야시 씨는 노상관찰, 이른바 고현학의 신이에요. 신의 말은 보통 사람에게는 어렵잖아요. 무슨 소리인지 몰라서 멍하게 있게 됩니다. 마치 신의 계시를 받는 것처럼 신들리게 되니까요. 그걸 아카세가와 씨나나, 미나미 씨 같은 사람들이 사도로서 사회에 전파합니

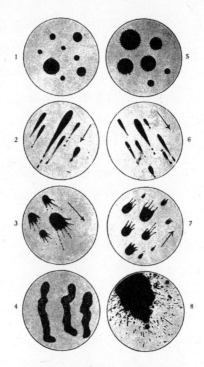

이토 다카후미伊藤隆文 엮음, 「범죄 현장의 혈흔」,
『범죄 현장 사진집犯罪現場写真集』(1930)에서

1 수직 평면에 힘없이 직각으로 튄 혈흔
2 수직 평면에 오른쪽 대각선 위에서 왼쪽 대각선 아래를 향해 힘없이 튄 혈흔
3 수직 평면에 위에서 아래 방향으로 세차게 튄 혈흔
4 부수적 혈흔(수직 혹은 경사면에 튄 혈액의 점액이 아래로 흘러내린 경우)
5 수평 평면에 상당한 높이에서 수직으로 떨어진 혈흔
6 수직 평면에 왼쪽 대각선 위에서 오른쪽 대각선 아래 방향으로 힘없이 튄 혈흔
7 수직 평면에 아래에서부터 위쪽으로 세차게 튄 혈흔
8 평면의 한 점을 향해 적당한 높이에서 무수히 많은 점액이 떨어져 형성된 혈흔

다. 그러니 하야시 씨를 만나면 사도의 심정이 되어 편안해집니다. 하야시 씨를 처음 만났을 때 엄청나게 감격했어요. 우리는 '도움파'나 '인정파'를 받아들이는 사악함이 있잖아요. 그게 전혀 없는 순수한(웃음) 노상관찰 덩어리와 만나 이상하게 마음이 편해져 그날 이후 안심하고 '도움파' '인정파'를 받아들이게 되었습니다. 저 사람이 있어 괜찮다면서 말이죠(웃음).

아카세가와 우리는 역시 '도움파' '인정파'에 다소 감수성이 있는 사람들이니까 피하기도 합니다. 하지만 그 사람은 태연하다고 할까, 아무렇지 않게 사자를 만지러 오는 듯한 신이에요.

후지모리 아궁이 안의 달군 돌을 무심하게 꽉 쥘 수 있는 사람이죠. 하야시 씨는 데이지 않을 거예요. 우리는 큰 화상을 입겠죠. 그 사람이 없었다면 지금 우리 상당히 위험했을 거예요.

하야시 조지, 「유럽 체크 리스트ヨーロッパ・チェック・リスト」, 1984년
파리 포부흐그셍또노헤거리Rue du Faubourg St. Honoré의 '개똥 조사'.
개똥을 발견한 위치, 개똥의 형상과 상태와 특징 등을 기록했다.

㉔111	瀬戸物屋	Andre Chieny Fourrures	雨でつぶれてわからなくなって...よね1個
㉕105	ブティック	Antonella	パーキングメーターの下に小さ...がコロリと1個
㉖101	お菓子屋	Dalloyau Gavillon	つぶれたもの1個
㉗101かど	肉屋	Nivernaises	いろんなバッたはかつ...
㉘91	大きなビルの1階にべつの8店	Tartine et Chocolat	
㉙77	化粧品	Germaine Monteil	つぶれたものが1個
㉚75	宝石?貴石?	Martin Caille Matignon	つぶれたもの1個
㉛69	質と装飾屋	A.S. Khaitrine	
㉜45	銀行	La Compagnie Financiere	
㉝11	高級ブティック	Cesare Piccini	

	♧♡	'84年 ヨーロッパ旅行 放屁採集	(飛行機の中で 放屁をガマン している時に 思いつく)

日付	時刻 (PM5:08日本時間)	場所	音
4/14	AM11:26	アンカレジ空港 トイレ	プリッ. プッ. プッ。
	PM 3:08	パリ JUNOT通り	ププリ
	5:07	″ ホテルの部屋	ブーウ
	11:54〜56	″	ブウッ. ベリッ。
4/15	AM 0:32	″	ババッ。
	PM 1:32	″ カルービル橋上	ズスッ ともれた。
	5:42	″ ホテルの前	ススッ ともれた。
	51	″ ホテルの部屋	ブッ。
	58	″ ホテルのトイレ	ブウッ のあと 数発。
4/16	AM 2:37	″ ホテルの部屋	プリボン. ドブッ。
	起床まで	″	プン. アン. アン。
	7:55	″	ブン。
	PM 6:58	″	ブビッ。
	8:05	″	ブビッ。
4/17	AM 4:10	″	アブーン. ベビン。
	6:56	″	アズン。
	PM 0:30	イギリス フォークストーンへの船中	ブスビイン。
	50	″ 船中のトイレ	アズーン. ブビーン。
	9:13	ロンドン ホテルの部屋	ブビン。
4/18	AM 4:10	″	ババン。
	40	″	ブウッ。
	5:30	″	ビアン。
	54	″	ブウッ。
	PM 7:38	″	ブウッ。
	8:41	″	ブッ。
4/19	AM 5:56	″	ブウッ。
	6:00	″	ブッ。
	10	ホテルの トイレ	ブビー。
	PM 9:10	ホテルの部屋	ブウーッ。
	20		ブッ。

1984년 유럽 여행 방귀 채집(비행기 안에서 방귀를 참다가 떠올렸다).
여행 중 자신이 뀐 여러 종류의 방귀 소리를 채집해 기록했다.

 '84 ヨーロッパ旅行
放屁の記録

実施期間 ──────── 4月14日〜5月20日 計37日間

期間中の放屁箇数 ──── 201ヶ +α (+αは数えそこね おそらく 数ヶ)

一日平均 放屁箇数 ──── 約5.4ヶ

放屁音 BEST.10		数
1位	ブウッ (ブウ! を含む)	20
〃	ブウ (ブー!.ブー.ブーッ を含む)	〃
3位	ブッ	14
4位	ブウーッ (ゲウー!.ブウー.ブー を含む)	9
5位	ブン	6
〃	ビー (ビー を含む)	〃
7位	ブリッ	4
〃	ビウ	〃
9位	ブーウ	3
〃	バフ	〃
〃	ブフ	〃

1984년 유럽 여행 방귀 기록. 4월 14일–5월 20일 총 37일간 실시.
방귀 횟수, 평균, 채집한 방귀 소리의 순위 등을 기록했다.

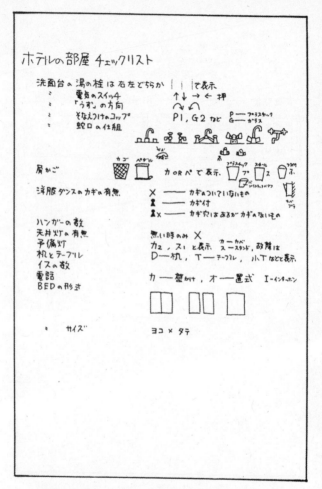

호텔방 체크 리스트. 본인이 숙박한 호텔방에 있는 거의 모든 것을 체크하고 기록했다. 그 내용은 전부 나열하기 어려울 만큼 상세하다.

ホテルの部屋 チェックリスト（Ⅰ）

都市名	鍵	ッジ/カギ/ピン	石鹸													
パリ		なし	○	→	⌒	G₂	A	カ	⚑	6	0	カ₂	Tカ/Tル	/	カ C	1425 / 1930
ロンドン	565×648	もきだし	○	×	⌒	G₁	B	プ	⚑×1	10	×	Tル	Tφ/	/	× B	1220 / 1860
エジンバラ	×（23袋分）	もきだし 別1	○	×	⌒	B	ス	×	5	0	×	ス	/	/	× B	970 / 1080
グラスゴー	303×459	もきだし 古1	○	×	⌒	G₂	B	ス	×	6	0	ス	Tル	/	× B	1000 / 1930
インバネス	450×298	もきだし 新1	○	○	⌒	P,B	ス	×	11	0	ス	Tφ	2	×	B	860 / 1890
ロンドン	403×558	もきだし 新2	○	○押	⑤	×	B	プ	⚑×	3	0	カ₂	Tφ	/	× B	920 / 1920
シェルブール	358×479	なし	○	押	⌒	G₁	C	ガ	⚑	3	0	カ₂	Dφ	2	× B	1380 / 1880
トゥール	296×420	なし	○	↓	⌒	G₂	A	カ	⚑	5	0	カ₁	Tφ	/	× C	1335 / 1820
La Bourboulle	∅ 345	なし	○	↓	⌒	G₂	E	ガ	⚑×	11	0	カ₁	Tφ	2	× C	1320 / 1870
トゥールーズ	418×597	カバーあり シャツもり	○	←	⌒	G₂	C	ペ	⚑	3	0	カ₁	Tル	/	カ C	1375 / 1850
バイヨンヌ	417×598	なし	○	押	⌒	G₂	C	ガ	⚑×	2	0	カ₁	Tル	/	× C	1240 / 1900
サンセバスチャン	498×390	なし シャツもあり	○	×	⌒	G₂	B	×	×	9	0	ス	Tル	/	× BA	940 / 1835
ブルゴス	328×420	古大	○	×	⌒	G₁	B	ガ	⚑	5	0	ス	Tル	/	× B	1000 / 1820
レオン	305×402	古大	○	怪	⌒	G₂	B	×	⚑×	5	0	カ	HIT N1	/	× C	1300 / 1800
ラ・コルーニャ	∅ 397	カバー付 古小1	○	↑	⌒	G₂	B	ガ	⚑×	5	0	カ₂	DIL	/	× B	
サンチャゴ	540×420	なし 古もあり	○	↑	⌒	G₂	B	ガ	⚑	6	×	カ₃	DφL N2	2	O B	910 / 1810
ヴィーゴ	×	古大	×	×	×	G₁	×	×	⚑×	4	0	ス	/	/	× C	1300 / 1800
ポルト	347×499	古もあり	○	↓	⌒	G₂	B	ガ	⚑	9	0	カ	Dφ1	3	0 C	1300 / 1800
リスボン	358×449	古中	○	×	⌒	B	プ	⚑×	/	0	カ₂	Tル	/	2	O B	970 / 1880
リスボン	343×449	カバー付 カバーあり	○	↑	⌒	G₂ P₂	B	ガ	×	3	×	カ₃	/	/	× B	820 / 1890
カセレス	305×258 本かばーあり	箱もあり	○	↑	⌒	G₁	B	カ₃	⚑	3	0	ス	/	/	O B	870 / 1830
セビーリャ	350×440	なし	なし	×	×	⑨	ガ	⚑×	8	0	×	/	2	× B	920 / 1820	
グラナダ	350×564 3枚入といろ古1	カバー付 箱もあり 2	○	↑	⌒	G₂	D	ガ	⚑×	7	0	×	Dφ1	2	× B	920 / 1930
コルドバ	450×600	なし	○	↓	⌒	G₂	B	ガ	⚑×	7	×	カ₁	/	2	× A	820 / 1810
マドリッド	479×357	なし 長め	○	↓	⌒	G₂	B	ガ	⚑	10	×	カ	Tル2	2	× A	910 / 1910
サラマンカ	591×724	カバーあり 小1	○	↓	⌒	G₁	B	ガ	⚑	5	0	×	Dφ1	/	× B	920 / 1840
バルセロナ	540×419	カバー付 小1	○	↓上	⌒	G₂B	ガ	×	3	0	カ	MTα1	/	O B	1330 / 1810	
バルセロナ	∅ 435	なし	なし	↑上	⌒	G₁	B	ガ	⚑×	9	0	カ	Dφ1	2	× B	940 / 1830
リヨン	480×718	なし	○	↓	⌒	G₁	A'	新	⚑×	3	0	カ	Tφ1	4	カ C	14世紀 / 1960
リヨン	419×499	なし	○	↓	⌒	G₁	C	箱	⚑	11	0	カ	Tφ1	/	× C	1315 / 1880
トリノ	390×630	カバーあり 小2	○	↑	⌒	G₁	A'	プ	⚑	8	0	×	Dφ1	2	O B	1870
ミラノ	363×720 三枚組	なし	○	↑	⌒	G₂	A'	プ	⚑×	16	0	カ₂	Tφ1	2	× A	815 / 1880
マントバ	302×420	箱もあり 古小1	○	↑	⌒	G₂	A'	プ	×	6	0	カ₂	Dル1	/	× A	1950
フィレンツェ	417×538	なし ③	○	↓	⌒	G₂	A'	ガ	⚑×	20	×	カ	T21	2	× A	1800
ペルージャ	598×548	なし	○	↑	⌒	G₁	A'	ガ	×6	0	カ	Dφ1	/	カ C	1218	
ローマ	400×750	なし	③	↑	⌒	G₂	A'	プ	×	28	0	×	Dル N2	2	× A	1890

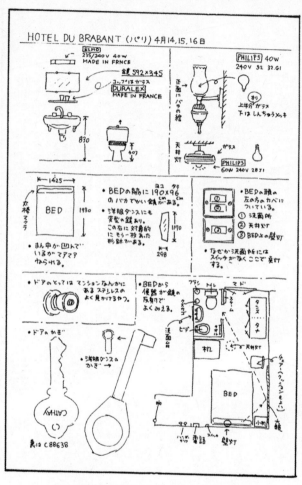

파리 호텔뒤브라방HOTEL DU BRABANT, 4월 14-16일

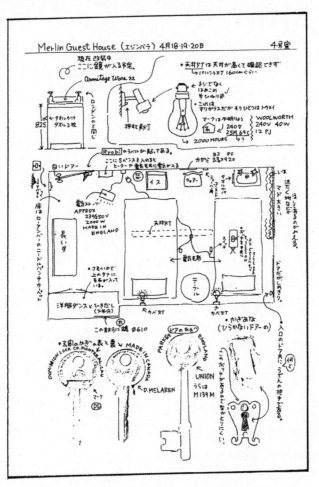

에든버러 멀린게스트하우스Merlin Guest House, 4월 18-20일

노상관찰의 신과 사도들

미나미 도대체 무엇이 하야시 씨를 그렇게 만들었는지 계속 물어보았는데 정작 본인도 잘 모르는 것 같아요.

후지모리 모를 거예요. 그러니 그 사람이야말로 순수하게 노상 X파를 제대로 맞았다고 할 수 있죠. 하야시 씨를 처음 만났을 때 나는 종교에서 교주와 신자 사이에 존재하는 심리적 갈등을 처음 알았어요. 먼저 교주를 보면서 자기들의 떳떳하지 못함을 자각하죠. 자기들은 '도움파' '인정파'의 영향을 조금 받고 있으니까 유다적이라면서요.

마쓰다 돈을 위해서 굽실거리기도 하죠.

후지모리 교주는 절대 굽실거리지 않아요. 하지만 반대로 우리에게는 우리 나름대로 존재에 의미가 있다는 뻔뻔함도 생기죠. 분명 그리스도와 사도 사이에도 그런 심리가 있었을 거예요. 하지만 그리스도에게는 사도가 지닌 마음의 갈등은 전혀 보이지 않아요. 하야시 씨에게도 우리의 그런 갈등은 전혀 보이지 않죠.

아카세가와 그런 갈등은 보이지 않지만, 그가 하는 행위의 결과가 반대로 우리 앞에 제시되죠(웃음).

후지모리 맞아요. 맨홀은 물론이고 개똥, 신발 바닥의 모래, 시멘트벽돌 담장의 구멍까지 그의 손이 닿으면 이

세상의 모든 물체가 빛나기 시작합니다. 그리스도가 한 센병 환자를 어루만져 고쳤다는 기적처럼. 세상의 종교는 대부분 어루만져 기적을 일으키는 이야기가 있는데 바로 그거예요. 우리 사도는 그 기적을 기록해 전파합니다. 마태복음이라든지 토머슨복음이라든지 건축탐정복음 등으로 말이죠(웃음).

아카세가와 맞아요. 처음 하야시 씨 집에 슬라이드를 보러 갔을 때 맨홀만 있겠지 했는데 맨홀은 극히 일부였고 뭐가 계속 나왔어요. 그래서 집에 돌아가는 전철 안에서 모두 한동안 말이 없었죠.

후지모리 우리밖에 없는 심야의 세이부선 막차에서 덩치가 산만 한 남자 너덧 명이 아무 말 없이 앉아 있었죠. 아무 말 하지 않은 이유로 아카세가와 씨는 너무 감동한 나머지 말을 걸 수 없었다고 어딘가에 썼더라고요. 나는 좀 다른 이유였어요. 나만 이렇게 감동했다면 꼴불견이라고 생각했거든요. '개의 보행을 관찰하면 오른발잡이인 개는 길 왼쪽을 걷다가 오줌을 쌀 때 빙글 돌아 뒤를 향한다.' 따위의 이야기에 감동하면 참 꼴사납잖아요. 이 감동을 입 밖으로 내어도 괜찮을까 하고 다른 사람의 눈치를 살폈죠(웃음). 그런데 전철이 움직이자마자 모두 한꺼번에 "와, 엄청난데." 하더라고요(웃음).

마쓰다　갑자기 계시가 내려왔나 보네요(웃음). 지금 한 이야기에 생각났는데 교주를 만난 것은 아니지만, 낫토 패키지를 모으는 사람의 이야기도 비슷했어요.

아카세가와　그런 것도 있었네요.《예술신조》에서 내가 「도쿄봉물지東京封物誌」를 연재하면서 하야시 씨에 관한 내용이나 다른 사람의 성냥갑 라벨 컬렉션에 관해 썼어요. 후지모리 씨가 하야시 씨를 만나 우리가 안심하게 되었다는 지금 이야기도 쓰고요. 그랬더니 독자에게 편지가 왔는데 자신은 낫토 포장지를 100장 모았는데 그 기사에 공감했다면서, 자신도 낫토 포장지를 모으며 벗어나고 싶다는 마음이 들었다고 하더라고요. 그래서 분명 당신이라면 낫토 포장지를 몇만 장 모은 위대한 선생님을 알 것 같으니 꼭 소개해 달라고 했어요. 그분에게 100장의 낫토 포장지를 넘기고 자신은 해방되고 싶다고 (웃음).

후지모리　신을 원하는군요(웃음).

아카세가와　신을 원하더라고요. 이것도 대단하죠. 낫토 포장지 컬렉터도 있을 수 있겠지만 내 주변에는 없네요.

후지모리　하야시 씨와 만나게 하면 어때요?

마쓰다　그 사람은 낫토 포장지를 모으는 사람이 아니면 구원받지 못해요.

후지모리 하야시 씨와 관련해 또 하나, 사도의 놀부 심보 이야기가 있죠. 문필가 입장에서 말하면, 아카세가와 씨와 내가 처음 하야시 씨와 만났을 때 그 사람과 만난 기쁨을 독점하고 싶었어요(웃음). 제2회 사도 회견은 미나미 씨만 부르고 그 이상은 부르고 싶지 않다는 놀부 심보죠(웃음). 기독교에 열두 사도가 있잖아요? 그 숫자가 바로 여기에서 비롯되었을 거예요. 분명 그들도 이 정도 선에서 멈추자고 했겠죠. 기독교의 사도행전을 보아도 그들의 마음이 어떻게 움직였는지 전혀 알 수 없지만, 하야시 씨를 만나 처음 알게 되었어요.

아카세가와 역시 신은 있죠.

후지모리 지금까지 나는 신을 만난 적이 없었어요(웃음). 여러분도 없었죠? 미나미 씨는 제2회 사도 회견 전에 하야시 씨에 대한 이야기는 들었죠?

미나미 마쓰다 군을 통해 들었습니다.

마쓰다 저는 아카세가와 씨의 이야기를 듣고 개별적으로 만나러 가서 사도가 되었습니다(웃음).

미나미 그렇게 해서 NHK 《스튜디오 L스タジオ L》에 출연시켰죠? 이후 슬라이드 모임에서 만났고. 그때는 맨홀을 모으는 사람이니 성냥갑 라벨을 모으는 사람이랑 비슷하겠다고 생각했어요. 근데 슬라이드 모임에 가서 보

니 맨홀 외에 세면대로 빠지는 물의 소용돌이 방향도 조사했고 골동품 시장에서 수도꼭지를 사는 등 모조리 다 하는 사람이었잖아요. 그리고 마지막에 나온 노트를 보고 뒤통수를 얻어맞았어요.

아카세가와 뭘 쓴 노트였죠?

미나미 노트에 항목이 엄청 많았어요. 서른 항목 정도?

아카세가와 호텔 계단이 오른쪽 혹은 왼쪽으로 도는가 같은 거였죠?

마쓰다 그건 유럽 여행 노트였어요. 그거 말고도 '아이스바의 나무막대기에 있는 당첨/꽝 조사'라든지 '한 달 동안 점심을 매일 다른 가게, 다른 메뉴로 먹어보기'도 있었고 '버스를 이용해 도내 일필휘지해 보기'도 있었죠. 모든 삼라만상을 다 대상으로 삼았어요.

미나미 재미있어 보이는 지명 목록도 있었는데 그건 귀여운 정도였죠.

컬렉터와 우주인

마쓰다 보통 컬렉터라고 하면 하나에만 정신이 팔려 시야가 좁아지기 쉽죠.

아카세가와 역시 사악한 마음이 있어서 그래요. 이 세상

에서 1등이 되고 싶다는 마음이 존재하니까요.

마쓰다 혹은 상품이죠. 요즘 젊은이 가운데 '오타쿠족'이라는 컬렉터는 영화 팸플릿, 오래된 만화, 애니메이션 캐릭터 등을 서로 '너, 그거 가지고 있어?' 하면서 거래한대요. 그건 장사죠.

후지모리 지금 우리는 물건을 모으는 건 아닙니다. 토머슨도 모으는 게 아니고. 우리 탐정단도 건물을 모으지 않고 벽보도 마찬가지로 떼어 오지 않잖아요. 그냥 보고 올 뿐이죠. 하야시 씨도 물건은 모으지 않아요.

마쓰다 이치키 쓰토무 씨는 조금 달라요.

후지모리 근데 이치키 씨는 어쩔 수 없어서 건물 파편을 주워 오는 거예요.

아카세가와 이치키 씨가 주워 오는 파편은 메모죠.

후지모리 맞아요, 메모예요.

마쓰다 이치키 씨의 경우는 건물이 쌓아온 역사나 그에 대한 자기 사고를 상기하기 위한 회상록이네요.

아카세가와 근데 다소 혼란스러울 때도 있어 신기하고 재미있죠. 자기 모교 계단이었나, 계단 타일이 떨어져 있어 순간 가져가도 될까 망설였지만, 어차피 떨어져 있으니 하고 가져왔대요. 그런데 그 건물은 전혀 부술 예정이 없었어요. 역시 이건 아니구나 싶어 그 자리에 타일

建築の忘〈ヘンテコ カシン〉れがたみ

〈건축의 유품: 이치키 쓰토무 컬렉션〉, INAX, 1985년
위·왼쪽: 고메이쇼텐米井商店의 옥상 항아리 장식 부분
오른쪽: 가이조빌딩海上ビル 신관 엘리베이터 홀 장식물

을 붙이러 시멘트를 들고 갔다고 하더라고요(웃음).

후지모리 멋진 일화네요.

아카세가와 그걸 듣고 역시 이치키 씨는 차원이 다른 사람이네 했어요.

후지모리 그는 밤새 양심의 가책을 느꼈겠죠.

아카세가와 분명 그랬을 거예요.

마쓰다 이치키 씨에 대한 이야기를 들으니 역시 컬렉터가 아니네요. 컬렉터라면 훔쳐서라도, 사람을 죽여서라도 모으고 싶어 하기도 하니까요.

후지모리 이른바 물건을 소유하고 싶다는 건 아니죠.

미나미 컬렉터라는 건, 사회적으로 일종의 인정을 받는 부류예요.

후지모리 맞아요. 인정받아요. 컬렉터는 아주 오래전부터 존재했잖아요. 그런데 우리가 하는 일과는 다르죠.

아카세가와 결국 우리 같은 사람들은 개인이 소유할 수 없는 것을 모으는 셈이에요. 그걸 즐기면서 역시 신의 위치에 가까이 다가선다고 할까, 인간에서 살짝 벗어난 쾌감 같은 것이지 않을까 싶어요.

후지모리 이 세상의 인간에게서 벗어났다?

아카세가와 인간에서 조금 벗어나는 거죠. 우리 입장에서 말하면 신에게 가까이 다가가는 걸지 모르지만. 인간을

살짝 신의 방향으로 돌려서 인간의 부담에서 벗어난다고 할까.

마쓰다　아카세가와 씨가 전에 그런 이야기를 했어요. 우주인이 미확인 비행물체를 타고······.

후지모리　하야시 조지가 우주인이라는 우주인 설을 이야기했죠.

아카세가와　우주인과 신은 의외로 친척일지 몰라요.

미나미　인간이 아니죠. 인간이기를 그만두었죠. 즉 어떤 면에서는 '인간으로서'라는 것을 그만두었죠(웃음).

아카세가와　그렇습니다. '인간으로서'가 아니라 '신으로서'(웃음).

후지모리　아카세가와 씨, 하야시 조지 우주인 설에 대해 이야기해 주세요.

아카세가와　최근 하야시 씨의 활동을 보면 일단 압도되잖아요? 그래서 그런 압도된 마음을 차분하게 가라앉히기 위해 우주인이 만약 지구에 착륙하면 하야시 씨와 똑같이 행동할 거라 생각했어요. 처음에는 그 어떤 계통도 파악할 수 없으니까 지구상의 모든 사물이나 사건들이 무질서하게 눈앞에 펼쳐지겠죠.

후지모리　아무것도 모르는 상태네요?

아카세가와　분명 도로가 뭔지도 모르고.

후지모리　물도 재미있겠네요. 평평하고 유리 같아 위에 설 수 있을 줄 알고 올라갔는데 풍덩 빠지면 이게 뭐지 하고 궁금하겠죠?

아카세가와　도로에 왜 꺾어지는 길목이 있을까(웃음)?

후지모리　정말 엄청난 문제죠. 왜 길이 기울어져 있지? 도대체 왜 그런지 궁금할 거예요.

아카세가와　호텔 계단이 오른쪽 회전, 왼쪽 회전 두 개가 있다니, 하고 놀라겠죠.

후지모리　그것을 분석한 결과, 모두 우연이라는 사실을 알고 지구에는 자기들 문명에 없는 우연이라는 무언가 엄청난 힘이 있다고 깨닫는 거죠(웃음).

아카세가와　그러니 이것은 무지한 신이죠.

아이의 눈에 보이는 것

후지모리　요즘의 신학을 이해하는 한 방법에 따르면 역시 신은 모든 것을 다 만들지 않았대요. 시초가 되는 어떤 것을 만든 거죠. 우주에 빅뱅을 일으킨 거예요. 하지만 그 결과가 어떻게 되었는지는 정작 창조주 자신도 알지 못하죠. 그 신이 빅뱅으로부터 몇십억 년이 지나 지구가 어떻게 되었는지 보러 와서 어리둥절한 상황이 되

는 거예요(웃음).

아카세가와 그러니까 지금의 자세한 상황에는 무지한 거
군요, 완전히.

후지모리 몇십억 년 만에 낮잠에서 깨서 와보니 이런 상
황이 펼쳐져 있는 거예요. 우주인이기도 하고 신이기도
한 그 사람이 하야시 씨예요.

마쓰다 사도 입장에서 말하면 이른바 신에 가까운 상태
는 역시 아이잖아요. 아카세가와 씨는 아사다 아키라 씨
와 '어린이의 과학'에 대해 전에 이야기했는데 아이의 눈
으로 보면 오르막길 등도 신기하겠죠. 내려가거나 올라
가는 곳이 있으니까.

아카세가와 외국에 가서 온수 수도꼭지가 오른쪽과 왼쪽
이 뒤바뀌어 있으면 어른은 그렇든 말든 일단 온수만 잘
나오면 되니까 깊이 생각하지 않습니다. 하지만 아이는
왜 반대로 되어 있는지 궁금하죠.

마쓰다 아카세가와 씨가 미학교 수업 초기에 자주 한 석
고 데생 이야기가 엄청났어요.

아카세가와 덩어리로 된 것을 이해하기 위해 흑백으로
음영을 넣으며 석고 데생을 하잖아요. 그걸 아동 그림
교실에서 했는데 한 아이가 석고상 바로 옆에서 집중해
서 쳐다보며 그리더라고요. 그렇게 점점 얼굴이 완성되

어 가는 걸 보았는데 얼굴에 가로세로 직선이 들어가 있었어요(웃음). 그 선은 석고상을 제작할 때 생기는 이음 새였어요. 바로 옆에서 보면 그게 아주 잘 보이죠. 사실 나도 처음 석고 데생을 할 때 그 선도 그려야 하는지 알 수 없어 선배가 그린 그림을 보았는데 그런 표면상의 선은 무시하고 데생하더라고요. 그걸 보고 저는 눈치껏 안 그렸는데 아이들은 더 솔직하니까 보이는 대로 그리죠. 그 선도 이 세상에 실제로 존재하는 선이니까요. 하지만 우리는 무시한 채 그려요.

후지모리 아이의 눈은 그런 걸 발견하죠. 그러니 노상관찰의 기초는 아이의 눈이라고 생각해요. 우리는 신도 될 수 없고 우주인도 될 수 없지만, 소년 시절로는 돌아갈 수 있습니다.

아카세가와 돌아갈 수 있어요. 그걸로 신에 가까워지죠.

후지모리 미나미 씨는 동안이잖아요. 처음부터 고현학을 했고. 뭔가 소년 같은 면이 남아 있는 사람이에요.

마쓰다 사도의 조건은 역시 뭐니 뭐니 해도 아이의 눈이다…….

미나미 맞아요. 그런데 지금의 '아이처럼'이나 '소년처럼' 같은 그런 비유는 식상해요. 결국 뭐라고 해야 할까, 한 덩어리가 되려고 할 때 언제나 다른 쪽으로 벗어나려고

하죠. 아이는 벗어나려고 하지 않아도 처음부터 벗어나 있어요. 그런데 최근에는 아이들도 벗어나지 않은 아이가 많아요. 그렇기 때문에 더욱 '인간으로서가 아니라는 점'이 필요하죠.

아카세가와　신에 가까운 아이죠.

마쓰다　그렇다기보다는 시초의 아이처럼요.

아카세가와　그렇죠. 아이의 원기原器.

후지모리　아이가 태어나 눈을 딱 떴을 때 세상을 아마 그렇게 보겠죠.

아카세가와　그렇겠죠. 석고의 이음새가 보일 거예요.

후지모리　여기에서 소년과 비교해 볼까요. 소년이라는 증거는 야뇨증이 핵심입니다.

아카세가와　그러면 또 미나미 씨가……(웃음).

후지모리　미나미 씨는 언제까지 야뇨증이 있었나요?

미나미　저는 야뇨증이 전혀 없습니다.

후지모리　유아성은 야뇨증으로 나타난다는 말이 있는데 아카세가와 씨는…….

아카세가와　맞아요, 나는 중학생 때까지 있었습니다.

후지모리　저는 초등학교 5학년 때까지였어요. 하야시 조지 씨는 지금도 야뇨증이 있다는 설이 있던데(웃음)?

도시 종말기와 메시아

미나미 이건 제 생각인데 하야시 씨 본인은 정말 재미있어서 할까요?

후지모리 그건 그렇네요. 우리가 재미있어하는 만큼은 재미있어하지 않겠죠. 정작 본인은 자기가 하는 것들을 흥미로워하지 않아요.

아카세가와 그건 업이에요(웃음).

후지모리 어쩌면 우리가 하야시 씨의 관찰 기록을 재미있어하면 그걸 보고 흐뭇해하는 것 아닐까요? 그러니 하야시 씨에게는 재미있는 일이 아니죠.

아카세가와 전혀 재미있어하지 않아요. 어쩔 수 없는 거겠죠.

후지모리 신의 마음은 아무도 알 수 없어요. 신이 되어본 적이 없으니까. 신은 자기 기분에 대해 말하지 않으니 하야시 씨의 기분은 영원히 수수께끼입니다(웃음).

미나미 그렇다면 그 점은 보통 사람과 똑같네요.

후지모리 하지만 반대로 말하면 신의 조건이죠. 신은 초월적이며 보편적이어야 한다는 역설 속에서 사니까.

마쓰다 그러니 신이라기보다는 예수 그리스도죠.

후지모리 그렇네요, 예수 그리스도. 정확하게 말하면 신 그 자체는 아니에요.

마쓰다　추상적인 신은 아니죠.

후지모리　빅뱅을 일으킨 창조주의 아들입니다. 태어난 곳에 별이 떨어져 그 순간부터 무언가를 받아들였죠.

마쓰다　학문만 봐도 체계나 질서와 같은 어른의 세계가 아직 없던 박물학 시대에는 모두 노상관찰을 했어요.

아카세가와　맞아요. 모두가 했어요.

마쓰다　학문으로 체계가 잡혀 비집고 들어갈 틈이 없어진, 어떤 종류의 종말 상태가 되었을 때 예수 그리스도처럼…….

후지모리　소돔과 고모라가 멸망하기 전 그리스도가 나타나 "이 도시는 멸망할 테니 떠나거라."라고 하는데 아무도 믿지 않았죠. 지금이 딱 그럴지 몰라요. '도움파'하고 또 뭐였지, 아, '인정파'가 일본을 뒤덮자 하야시 씨가 나타난 거죠.

마쓰다　그런 의미라면 곤 씨 등이 했던 고현학은 재해 후의 천지창조 시기고, 지금의 노상관찰은 어떤 의미에서는 종말의 시기라고 할까, 붕괴기네요.

아카세가와　그때는 붕괴에서 비롯된 창조였죠.

마쓰다　지금 도쿄의 골격은 재해로 만들어진 것과 다름없네요. 그것이 전쟁의 화염으로 불타 고도 성장기에 사라졌고, 지금은 도시 재개발이라는 형태가 되어 오래된

번화가가 전부 사라질 위기에 처했어요. 서양관까지 포함해서. 그런 의미에서 도쿄라는 도시를 도시론적으로 말하면 지금은 하나의 종말기에 속해 있죠.

후지모리　그렇다고도 할 수 있어요. 거리를 걸으며 가장 흥미로운 곳은 아까도 이야기한 국회의사당 뒤쪽 같은 무언가 시간이 정지된 듯한 곳이에요. 종말의 분위기가 감돈다고 할까?

산업혁명 시대와 전기의 시대

아카세가와　지난번에 후지모리 씨와 이야기하다가 후지모리 씨가 야뇨증이 있었다고 해서 깜짝 놀라 흥분해서 이야기를 나누었어요. 그때 우리가 전기를 싫어한다는 사실을 알았죠. 젊은이들은 지금 모두 전기에 빠져 있어요. 미나미 씨도 그렇죠?

미나미　제가 어렴풋이 느낀 것은 아카세가와 씨나 후지모리 씨는 뭔가를 하나 발견해도 어떤 미관이라고 할까, 운치나 멋을 추구한다는 생각이 들어요. 가령 너무 특징 없는 토머슨은 좋아하지 않잖아요.

후지모리　맞아요. 저한테 그런 면이 있죠. 촉감이나 분위기 등을 추구합니다.

아카세가와 그건 있죠. 아무리 보아도 질리지 않는 것과 질리는 것의 차이라고 할까? 그러니 토머슨 같은 건 어쩔 수 없이 그런 게 있죠. 온갖 이론을 갖다 붙이고 논리적으로 따져 보면 역시 토머슨인데 전혀 멋있지 않고 재미없는 것도 있어요. 이론만으로 '아, 이건 토머슨이네, 멋있다.' 하고 끝내지 못해요. 그럼 그 멋이 취향이냐고 하면 그렇지는 않고, 이론이 아직 미분화되었다고 할까, 현대의 토머슨 과학으로는 설명할 수 없습니다(웃음).

후지모리 그와 관련해 생각하다가 최근 자각한 게 있어요. 가령 아사다 아키라 씨가 어린이의 과학이 재미있다고 한 이야기를 요즘 하잖아요. 박물화가 재미있다는 이야기도 지금 나왔고요. 그리고 주물, 대표적으로 들 수 있는 게 맨홀인데 그것도 다들 흥미롭다고 하죠.

내가 보기에 이거 전부 18세기 산업혁명 때 유럽에서 나온 것들이에요. 일본이라면 메이지 시대 초기죠. 즉 근대사회의 파편이에요. 그 이전의 것은 전혀 재미없어요. 가령 에도적인 것들. 직사각형 목제 화로 같은 그런 에도 시대의 취향이 담긴 물건은 흥미롭지 않아요. 재미있는 것들은 모두 근대 산업혁명 이후의 산물이에요. 그것들에서 파생된 결과인 현대의 물건보다 의외로 초기의 물건들이 재미있죠.

마쓰다 한 마디로 에도라고 해도 미야마타 가이고쓰나 스기우라 히나코 씨가 끌린 것은 에도 시대 본초학자 히라가 겐나이平賀源内, 우키요에 작가 산토 교덴山東京伝 등이죠. 그들은 모두 근대에 속해요.

후지모리 그들은 에도 시대 사람이어도 새로운 눈을 가진 사람들이었기 때문에 괜찮죠.

마쓰다 최근의 에도 시대 연구도 보면, 에도 시대가 전근대에 봉건사회였다는 사실뿐 아니라 훨씬 더 발전한 도시 문명을 지녔고 자본주의사회였다고 합니다. 그러니 이른바 취미인의 에도 취향은 재미가 없죠.

미나미 에도 취향이 흥미롭지 않은 이유는 역시 제도가 되었다고 할까, 제도 안에 있었기 때문입니다.

후지모리 완전히 멸망한 세계예요. 진정한 에도 취향은 주변에서 찾아볼 수 없잖아요.

미나미 정말 그래요.

후지모리 아까 전기 문제와도 관련되는데 산업혁명 이후를 한마디로 정리하면 기계의 시대라고 할 수 있어요. 쉽게 이야기하면 증기 기관차의 시대. 즉 기계적인 구조가 전부 눈에 보였어요. 이렇게 움직이니까 분명 이렇게 전달되어 이렇게 된다, 하고 말이죠.

아카세가와 단면도처럼.

후지모리 단면도가 보였죠. 어린이의 과학도 글자 그대로 산업혁명적이에요. 스팀 엔진을 대장장이가 연구해 만드는 그런 과학이죠. 소박한 실험을 하고 실패와 생략이 많아 흥미진진해요.

아카세가와 역동적이란 말이 딱 들어맞는 시대였네요.

후지모리 완전히 딱 들어맞았죠. 바퀴가 철컥 움직인다든지, 스팀이 슈욱 뿜어져 나온다든지. 그랬던 세계가 지금 무너지기 시작한 느낌이에요. 전기의 세계로, 정체를 알 수 없는 보이지 않는 세계로 완전히 바뀌기 시작했죠. 뭔가 새로운 전기의 시대가, 보이지 않는 시대가 시작되었어요.

저는 전신주를 좋아해요. 전신주는 도시 안에서 전기가 보이는 유일한 사물이죠. 그것이 지하 케이블로 바뀌었어요. 전신주를 보면 안심해요. 전기, 이 너석, 니가 아무리 으스대도 줄을 툭 자르면 넌 끝이야(웃음). 전신주가 있고 굴뚝이 있는 정겨운 풍경은 이제 곧 사라질 거예요. 지하로 파고 들어간 전기가 지배하는 보이지 않는 세계가 시작되는 거죠. 제도와 시스템만이 존재하게 된다는 공포심이 있어요. 이 시점에서 되돌아보면서 내 시대의 원점은 무엇이었는가 생각해요. 그럼 역시 주물로 된 뚜껑이나 박물화, 어린이의 과학이 보입니다.

아카세가와 더불어 양률의 문제기도 한 것 같아요. 역동적이던 세계가 끝나가니 물체의 질감에 다시 관심이 향하는데 거기에 또 하나, 아까 이야기한 자기한테 없는 물건을 모으게 된 거죠. 그러니까 전기로 이렇게 삐삐삐 하는 작자들도 결국 소유하고 있지 않은 거예요. 전기라는 건 네트워크라고 할까, 관계 그 자체니까 개인이 소유할 수 없는 걸 즐기는 셈이죠. 그렇게 생각하면 결국 우리는 자신들의 육체 감각으로 물체 세계에서 개인이 소유할 수 없는 걸 수집한다는 기분도 들어요. 그것을 어느 정도 그 이전으로 되돌아갔다가 다시 미래와 연결하는 건 아닐까요? 옷을 바느질할 때의 박음질처럼. 그러니 모두 네트워크예요. 결국 토머슨도 그렇고 맨홀이나 건물 파편도 그렇고 네트워크를 모으는 거예요. 그러니 뭐랄까 말로 표현하기가 어려운데 뭔가 이쪽의, 물건을 둘러싼 전기적 현상 같은 걸 이렇게······.

후지모리 낡은 전기라고 할까, 유사 전기.

아카세가와 그러니 구조에서 보면 겹치는 면이 있죠.

벽보의 재미

후지모리 같은 내용을 벽보에 적용하면 벽보는 지금의 포스터의 원점이죠.

미나미 반대로 지금 오히려 그 초기 형태를 답습합니다. 가령 신문 광고만 보아도 손글씨로 쓴 광고를 내기도 하는 게 참 우스워요. 벽보를 붙이는 사람들은 되도록 지금의 포스터와 비슷한 느낌이 들게 하려고 하는데 오히려 포스터는 그런 벽보가 지닌 에너지를 원하죠.

후지모리 미나미 씨의 책 『벽보 고현학』만 봐도 벽보를 만드는 사람은 자신이 하고 싶은 말을 정확하게 전하려고 종이에 써서 붙이는데 그게 좀스럽잖아요. 게다가 자기 이야기를 열심히 전하려고 할수록 어딘지 표현이 분열돼요. 그런 이상한 매력이 있어요.

미나미 그렇죠.

후지모리 벽보의 세계도 근대사회 초기의 상황과 비슷하다는 생각이 들어요.

미나미 《만화 선데이漫画サンデー》에 연재하는 「벽보의 고현학ハリガミの考現学」이 이제 200회가 되는데 계속 해도 똑같은 내용뿐이니까 200회를 책 두 권 정도로 정리해 일단 끝내기로 했어요. 그래서 어제 마지막 벽보로 뭘 할까 뒤적이다가 고른 게 이거였습니다. 높은 곳에 도로

가 있고 그 아래에 지붕이 있습니다. 도로에서 아이가 자주 돌을 던지는지 돌을 던지지 말라는 팻말이 있었어요. 거기에 '착한 어린이들, 돌을 던지지 마세요.'라고 쓰여 있었죠. 그 분위기가 엄청⋯⋯.

후지모리 '착한 어린이들'이 다른 팻말들의 문구와 달라 재미있네요.

미나미 그렇죠. 그 느낌이 재미있죠. '착한 어린이 여러분'이라고 했으면 평범했을 거예요. '착한 어린이 여러분'이라고 하면서 처음에 주의를 끄는 방식은 이미 흔해요. 가장 처음 '착한 어린이 여러분'이라고 말한 사람이 듣는다면 또 이 말을 쓴다고 하겠지만, 이미 흔한 말이에요. 그런데 이 벽보를 만든 사람은 일부러 그 말을 피하려고 이렇게 쓰지는 않았을 거예요.

마쓰다 어쩌면 이 표현을 몰랐을 수도 있겠네요.

미나미 맞아요. 근데 뭔가 그 말 비슷하게 하려다 '착한 어린이들'이 나온 거죠.

후지모리 절대 나쁜 어린이는 아닌데 장난은 좀 쳐요. 장난치고 싶어 하는 마음도 이해하지만, 이건 안 했으면 좋겠다는 마음을 어떻게든 전하려다 보니 '착한 어린이들'이 된 거죠.

미나미 왠지 벽보에 신뢰가 아직 남아 있어요. 벽보를

미나미 신보, 『벽보 고현학』, 지쓰교노니혼샤実業之日本社, 1984년

읽으면 그만할 거라고.

아카세가와 말하면 잘 들을 거라는 믿음이죠.

미나미 벽보도 자주 붙이면 점점 식상해져서 어차피 붙여도 안 읽겠지 생각하잖아요. 한 번이라도 붙여본 경험이 있는 사람은 알아요. 효과가 정말 없어요. 전에 출판사 세린도青林堂에서 '노크 무용ノック無用'이라고 붙어 있는데도 똑똑 노크하는 사람이 있었어요(웃음). 그 정도로 벽보는 효과가 없습니다.

후지모리 미나미 씨는『벽보 고현학』을 언제부터 시작했나요?

미나미 100회 분을 하는 데 2년 정도 걸렸으니 4년 전부터네요.

후지모리 거리를 걷다가 이상한 벽보를 발견해도 저는 벽보 수집은 하지 않으니 미련이 남아도 그대로 지나쳤어요. 그런데 미나미 씨를 안 뒤로는 채집해서 미나미 우편함에 넣으면 되고, 토머슨을 발견하면 아카세가와 우편함에 넣으면 되니까 정신 건강에 아주 좋아요. 그러니 최근에는 고마울 따름입니다. 그런 점에서 꼭 누군가가 해줬으면 하는 것이 있는데 이상한 가게 이름이에요. 집 옆에 이와노치과伊庭野歯科라는 곳이 있어요. 여기 이름의 한자가 '이테이야'로 읽혀요.[32] 아파서 싫다는 것처

럼(웃음). 또 하나는 '하나와내과花輪內科'라는 재수 없는 이름을 가진 곳도 있죠.[33]

아카세가와 전에 미학교 학생들과 거리를 돌아다니다 오쿠치과奥歯科라는 곳을 발견했는데 자꾸 '오쿠바카'로 읽히더라고요.[34]

미나미 어금니만 봐주는 곳인가요(웃음)?

마쓰다 그런 재미있는 간판을 모으는 도자키 도시미戸崎利美라는 사람이 있어요(168-170쪽 도판 참조).

후지모리 내가 해도 되지만 그렇게 되면 분명 길에서 한 발짝도 못 움직일 거예요(웃음).

마쓰다 삼라만상을 다 봐야 하죠.

후지모리 맞아요. 원칙적으로 이 세상에 있는 모든 것이 다 관찰의 대상이니까요.

마쓰다 그런데 하야시 씨는 삼라만상을 다 관찰하네요.

아카세가와 인간이었다면 벌써 죽었죠(웃음).

노상관찰학회 설립으로

마쓰다 슬슬 시간이 되었으니 결론으로 넘어갈까요?

미나미 노상관찰에 결론이 있을 수 있나요?

아카세가와 결론을 내리는 건 불가능하죠(웃음).

후지모리 결론이 없는 최초의 분야에요. 반대로 노상관찰은 체계를 세우거나 깊게 파고들면 사라집니다. 기껏해야 박물학처럼 게걸음이죠.

미나미 무슨 말만 하면 '도움파'나 '인정파'로 인식하니 아예 처음부터 거기에서 조금씩 벗어났는데 역시 이것도 책이 되어 훌륭해지면 곧 와지로의 고현학과 마찬가지로 쇠퇴하겠죠. 하지만 그건 또 그것대로 괜찮아요. 특별히 책이 잘 팔리거나 독자가 생기는 그런 것과 상관없이 언제나 벗어나 있어 다르니까요.

후지모리 모든 것이 대상이에요. 재료는 무한대, 그럼 국민 한 사람당 한 개의 노상관찰도 가능하겠죠(웃음).

미나미 그렇게 다른 사람이 한 것을 감상하면 또 재미있잖아요.

후지모리 한 사람당 한 개의 노상관찰을 하는 시대가 온다면 다른 사람이 한 걸 보고 '오오!'라고 감탄한다든지 '아, 이건 내가 졌다.' 하면서 끝도 없겠죠. 가령 영화나 음악, 문학 이야기 등이 시대별로 지성의 중심 화제가 되곤 하잖아요. 이제는 노상관찰이 화제의 중심이 되는 거죠. '당신 지금 뭘 하고 있어?' '나는 최근 시멘트벽돌 담장을 조사하지.' '나는 전신주를 좀 파.' 하면서 말이에요(웃음).

아카세가와 그렇게 될지도 모르겠네요. 공적을 남기려고

도자키 도시미, 『간판 카탈로그看板カタログ』, 1985년 11월

告

先般この壁面に「悪心連合、悪霊」等と大書落書きされた件については当社は関係当局に報告届出を行っております。念の為お知らせいたします。

株式会社 山田金型製作所

市立 ちびっこ老人憩いの広場

외국에 가기도 하고(웃음).

후지모리 우리는 사도니까 우리가 쓴 복음서를 사서 읽어준다면 그걸로 충분합니다(웃음).

아카세가와 거리의 물건을 추적하면서 예술도 노상관찰을 추적하는 거죠. 학교 그림 시간에는 모델이 없어 서로 초상화 그려주기를 하잖아요. 그것처럼. 관찰당하면서 관찰하는 거죠. 근데 관찰당하는 사람이 관찰한다는 것, 흥미로워요.

후지모리 유럽의 기독교처럼 노상관찰이 아시아의 마음을 하나로 만드는 거죠(웃음). 유럽의 기독교와 일본의 하야시 조지를 세계사의 처음과 끝에 두고(웃음).

미나미 역시 앵글이죠. 한 사람 한 사람 모두 앵글이 다르잖아요. 그러면 서로 다른 앵글을 보여주니까 다른 사람의 눈알을 끼고 본다는 느낌이 들죠. 그렇게 다양한 사람이 다양한 것을 시작하면 정말 재미있겠어요.

아카세가와 재미있죠. 다른 사람의 두뇌를 이용하는 셈이니까.

미나미 잡지에서 하면 좋겠는데요. 그런 잡지에 모두 투고하는 거죠.

후지모리 노상관찰학회를 만들어 매달 거기에서 발표하면 됩니다.

아카세가와 그렇겠네요. 그건 실행해도 좋겠네요. 언젠가는 국제회의도(웃음).

미나미 '학'이라는 말이 붙었을 때의 재미도 있죠. 즉 낙차가 존재해요.

후지모리 맞아요. 얼토당토않은 것에 학을 붙이죠.

미나미 근데 학문이란 본래 그런 거 아닐까요? 지금은 너무 훌륭하기만 합니다. 예술만 해도 그렇죠. 하지만 사실 그렇지 않고 분명 더 재미있는 것이라고 생각해요. 그러니 일부러 학문적이거나 아까 말한 과학적으로 감성적이지 않은 문장을 만들어 보면 어처구니없는 것이 정말 재미있어 보이죠. 그런 노상관찰학이라고 하면 '학'의 의미도 있다고 생각해요.

후지모리 박물학이 탄생했을 때처럼 본래의 학문의 시초 말이죠. 그건 정말 흥미로워요.

아카세가와 모두가 이 방향을 추구한다면 일본이라는 나라가 정화되겠는데요? 신들의 국가가 되겠어요(웃음).

마쓰다 자, 일단 여기에서 마치겠습니다.

1985년 11월 14일
간다 류메이칸龍名館에서

나의 현장 노트

고현학 숙제 — 1970년 7월에서 8월

미나미 신보

제1신

더운 날씨에 잘 지내고 계시는지요.

통신이 늦어 죄송합니다. 이번에는 7월분 통신입니다. 제가 이 관찰을 진행하기 전, 막 목욕하고 나온 젊은 부인의 망측한 모습을 가리개 너머 고성능 카메라로 몰래 찍은 남자의 소문이 단지에 퍼져 관찰을 진행하기 상당히 껄끄러웠습니다. 그래서 당초 연속해서 관찰할 예정이었지만, 주제를 바꾸기로 했습니다.

학문은 참 힘드네요.

여름 감기로 기관지염을 앓아 성냥갑 전쟁(잡화점을 돌며 실용 성냥갑을 모으는 일을 이렇게 부름) 작업에는 신경을 쓰지 못해 아직도 스물한 종류에 머물러 있는 상태입니다. 무더위에 건강 조심하시고 그럼 다음 통신에서 뵙겠습니다.

제2신

전략前略, 두 번째 통신을 보냅니다. 이번에는 7월 22일 조사한 메모를 8월 12일에 정리했습니다.

8월 9일 일요일, 설치 장소의 주소 등을 확인할 때 다음 주제의 아이디어가 떠올라 바로 실행에 옮겼습니

1970년 7월 20일 PM 8:30~50에 실시 문화단지 23호관 상황 외부에서 관찰 가능한 집단 실시 고현학 1

501 인근 대학 남·녀학생처럼 보이는 남자가 책상에 앉아 공부 중	**502** 불은 켜져 있지만 인기척 없음	**503** 불은 켜져 있지만 인기척 없음	**504** 다른 집도 되어 보이는 주부가 이불을 깔기 시작함	**505** 서른 정도 되는 남자가 안마시술을 벗었다 함	**506** 남자가 혼자 의자에 앉아 텔레비전 감상 중	**507** 불은 켜져 있지만 인기척 없음	**508** 집안에 누워 텔레비전 감상 중
401 아무도 보이지 않음	**402** 초등학교 3~4학년 정도 되는 자매가 배게로 농구함	**403** 빨간색 커튼으로 닫혀 있어 보이지 않음	**404** 안쪽에 있는 남자가 밖에서 들여다보다가 이불을 시작	**405** 초등학교 3학년 정도 되는 여자아이가 국민체조 같은 것 함	**406** 아무도 보이지 않음	**407** 두 살 정도 또는 남자아이가 다다미방을 전속력으로 뛰어다님	**408** 신혼부부의 주부가 빨래를 걷음
301 서른 정도 되는 주부가 빨래대처럼 생겨있음	**302** 서른 정도 되는 주부가 방을 정돈하고, 아이와 함께 손뜨개 하다가 나가버림	**303** 마흔 정도 되는 주부가 화로에 수저비를 씻다	**304** 서른 정도 되는 주부, 서너 살 정도 되는 여자아이, 다섯 살 정도 되는 남자아이 함께 있어	**305** 도끼가 베란다를 잡다 감은 짐	**306** 서른 정도 되는 주부가 빨래를 널기 시작함	**307** 녹색 커튼이 쳐져 있고 창문이 보이지 않음	**308** 방안을 이동케 하고 컴컴 밖에 나와 잠옷 차림 벗고 세수함
201 마흔 정도 되는 주부가 빨래대처럼 빨래를 걷다 함	**202** 초등학교 3학년 정도 되는 남자아이가 파리채로 파리 추적 중	**203** 아무도 보이지 않음	**204** 여자정장에 앉아 바느질을 방해로 나왔나 함	**205** 녹색 커튼 아래로 다리가 베란다까지 나와 있음	**206** 아무도 보이지 않음	**207** 아무도 보이지 않음	**208**
101 아무도 보이지 않음	**102** 여자가 하루 종일 없이 왔다 갔다 함. 파란색의 커튼 쳐져 있어 안쪽 보이지 않음	**103** 아무도 보이지 않음	**104** 커튼이 쳐져 있어 볼 수 없음	**105** 가구가 복잡했는데 볼 수 없음	**106** 서른 정도 되는 여자가 아래로 쓸려 올려가며 울고 있어 얼굴을 못 봄	**107** 아무도 보이지 않음	**108** 아무도 보이지 않음

다. 그런데 신기한 경험을 했습니다. 너무 드라마틱해서 오히려 고현학의 주제로는 재미없을지도 모르겠다는 생각이 들 정도의 사건이었습니다. 이 건에 대해서는 제3신에서 자세히 설명하겠습니다.

성냥갑 전쟁은 흐르는 물 위에 국화꽃 마크가 들어간 성냥 및 골드 코인GOLD COIN 성냥을 입수하는 데 성공했습니다. 교환할 상대가 없으므로 개수만 늘어나고 종류는 늘지 않아 아주 속상합니다. 여름 감기가 아직도 떨어지지 않아 마음껏 활동할 수 없어 아쉽습니다. 이건 60퍼센트는 농담과 변명과 거짓말이지만, 40퍼센트는 진실이므로 난처합니다.

그럼 다음 통신에서 뵙겠습니다.

제3신

세 번째 통신을 보냅니다.

여름방학은 시간만 정처 없이 흘러 벌써 22일입니다. 아직 네 통의 숙제가 더 남아 있습니다. 이 통신 다음부터는 두 건씩 묶어서 보내겠습니다.

성냥갑 전쟁은 친구가 제비 마크가 들어간 오래된 성냥갑을 보내주었습니다. 가메이도 주변에는 대부분

street furniture의 사용법 ⓐ

1970년 7월 22일 조사
고현학 2

메이지도리 가메이도
산초메, 온초메 부근에서 실시

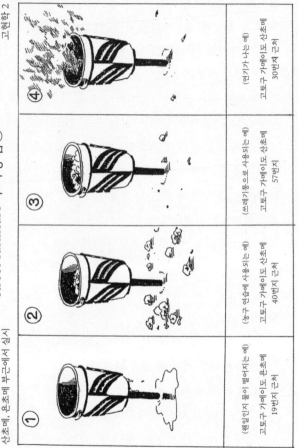

①	②	③	④
(빈깡인지 물이 떨어지는 예) 고토구 가메이도 온초메 19번지 근처	(농구 연습에 사용되는 예) 고토구 가메이도 산초메 40번지 근처	(쓰레기통으로 사용되는 예) 고토구 가메이도 산초메 57번지	(연기가 나는 예) 고토구 가메이도 산초메 30번지 근처

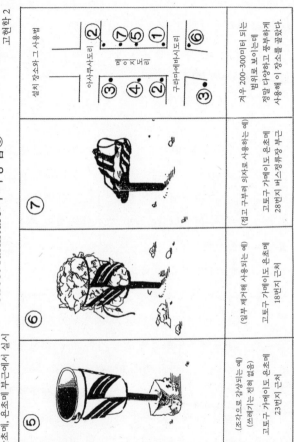

street furniture의 사용법 ⑥

1970년 7월 22일 조사 고현학 2

메이지도리 가메이도
산초메, 온초메 부근에서 실시

⑤	⑥	⑦	설치 장소와 그 사용법
(조각으로 감상되는 예) (쓰레기는 전혀 없음) 고토구 가메이도 온초메 23번지 근처	(일부 제거해 사용되는 예) 고토구 가메이도 온초메 18번지 근처	(참고 구부러 의자로 사용하는 예) 고토구 가메이도 온초메 28번지 버스정류장 부근	겨우 200~300미터 되는 범위로 보이는데 정말 다양하고 풍부하게 사용해 이 장소를 골랐다.

181

시계 마크가 들어간 성냥갑만 있어서 지난번에 돌아다니다가 진절머리가 났습니다. 이번에 자세히 쓴 내용은 두 번째 통신에서 미리 말씀드린 신기한 체험인데 시간이 지나 생각하니 별거 아닌 듯하면서 역시 신기한, 그런 묘한 기분입니다.

　그럼 또 연락드리겠습니다.

고현학 과제를 위해 뙤약볕이 내리쬐는 가메이도를 돌아다녔다. 이번에는 7월에 적어두었던 메모의 보충 조사였다. 먼저 파출소에 가서 도로 이름을 물어본 다음 튤립 모양의 쓰레기통이 설치된 장소의 정확한 주소를 전신주를 참고해 적었다. 조사는 채 한 시간도 되지 않아 끝났지만, 바로 다음 주제를 골라야만 했다. 7월부터 게으름을 피웠기 때문에 해야 할 조사가 쌓여 있었다.

　사카이다리堺橋를 건너려던 그때, 언덕에 있던 하수도 배수구의 모양이 반원통형 어묵 가마보코蒲鉾처럼 생긴 것을 발견했다. 그러자 마치 만화가 쓰게 요시하루つげ義春의 만화『도롱뇽山椒魚』의 첫 장면을 부감하는 듯한 느낌이 들었다. 완전히 똑같았다. 지난밤 오랜만에 작품집을 다시 읽은 뒤라 이런 별거 아닌 일이 즐거웠다. 배수구 근처에는 당연히 다양하고 잡다한 부유물이 밀

집해 있었다. 그것도 만화와 똑같아서 기쁘기까지 했다. 근데 정말 이상하다. 늘 이 다리를 건너는데 강을 들여다본 일은 처음이었다.

새까만 수면에 오브제화된 물건들이 둥둥 떠서 모인 그 모습은 (일용품이었던 시절의 의미를 아직 짊어졌다는 이유로) 의외의 아름다움을 지녔다. 고무 베개와 텔레비전 브라운관이 같이 떠 있는 옆에 새하얀 스티로폼 패킹이 아주 가볍게 부유했다. 샌들과 토마토 등도 떠 있어 그 광경이 아주 마음에 들어 메모장을 주먹으로 탁 쳤고 바로 주제가 정해졌다.

난간에 앉아 하나씩 적어갔다. 푹 빠질 수 있는 재미있는 일이다. 하나도 빠짐없이 다 적었을 때 다리 위에서 신호를 기다리던 트럭 운전사가 내 긴 머리를 비웃었다. 수면에서 눈을 들어 그쪽을 쳐다보려는데 스윽 하고 강 한가운데를 무언가가 천천히 떠내려갔다. **'앗, 태아다!'** 그것은 비웃음을 피하려고 자기에게 하는 농담처럼 느껴졌다. 하지만 입 밖으로 내뱉은 순간, 명치를 꽉 누르는 듯한 이상한 충격을 받았다. 그래서 이번에는 '환각이다, 환각.' 하고 되뇌었다. 그런데 '환각이다, 환각.' 하고 되뇔수록 그것은 아무리 보아도 태아로밖에 보이지 않았다. 하지만 전혀 기분 나쁜 느낌은 들지 않았다.

1　발포 스티로폼 합피스 세트 매커 한 개
2　헬베비전 브라운관 두 개
3　콩(누구웅, 소프트볼용, 스펀지 공) 각 한 개씩 세 개
4　폴리에스티 비닐에 담긴 식빵 한 덩어리 한 개
5　피로해소제 구론산 빈 박스 한 개
6　쥐의 사체 한 개
7　머리 큰 엘롯 개가 여기저기 흩어져 떠 있음
8　화장수 병(브랜드 알 수 없음) 한 개
9　깡장우 한 개
10　옥수수 심 한 개
11　맥주 빈 켄(준나마·기린) 각 한 개
12　환타 오렌지(켄) 한 개
13　요구르트 맛 과자 용기 한 개
14　위스키 츄매용병 브랜드 알 수 없음 한 개
15　투명한 달걀 보관 케이스 한 개

16　샌들 한 개
17　사진 현상 등에 사용하는 방앗으로 만든 사각형 후기(초록색 테두리) 한 개
18　한 면에 광택이 있는 그래피르 종이 봉투 한 개
19　토마토 한 개
20　장난감(녹색, 노란색) 한 개
21　피크닉용 일회용 스티로폼 접시 한 개
22　경마신문 한 개
23　화발우 용기(반투명 폴리에스틸렌) 한 개
24　목편, 목파, 각재 등 여러 개
25　튀김용 기름 캔 한 개
26　기린 맥주 켄 메이지 우유병 각각 한 개
27　양산(홍색) 한 개
28　엷음케게, 빨간 고무로 만든 것 한 개
29　태아 한 개
30

강 수면을 열심히 들여다보던 나를, 나보다 더 한가해 보이는 남자가 수상하다는 듯 쳐다보았다. 자전거를 탄 남자는 스물 전후로 보였는데 뭔가 재미있는 게 있으면 자기에게도 알려달라는 듯한 얼굴로 강 수면과 나를 번갈아 쳐다보았다.

나는 용기를 내서 남자에게 물었다. "저기 강 한가운데에 떠내려가는 거, 뭐로 보이나요?" "네? 저기요? 아, 뭔가 고기 같은데, 고깃덩어리." "그렇죠? 그렇게 보이죠? 근데 저는 저게 아무리 보아도 태아로 보여요. 저게 얼굴이고……." "설마요!?" 그러더니 남자는 제방을 툭 차면서 자전거를 타고 저쪽으로 가버렸다.

나는 무언가 손해를 본 듯한 기분이 들었다. 아무리 보아도 태아인데, 하고 중얼거리면서 메모장에 '아무리 보아도 태아로 보이는 고깃덩어리 같은 것'이라고 썼다. 그렇게 써넣으니 더 확신이 들어 그것은 이제 태아 이외에는 아무것도 아니었다.

나는 더 가까이 다가가 눈을 가늘게 뜨고 집중해서 보다가 깜짝 놀랐다. 어렴풋이 팔다리처럼 보였던 부분에 손가락 다섯 개가 달린 게 확실히 보였다. 그건 더 이상 도롱뇽이 아니었다. 이럴 때가 아니라는 생각에 파출소, 파출소 하면서 달려가는데 이런 생각이 들었다. 순경

이 이상하게 생각하지 않을까? 조금 전에 길 이름을 물은 다음에 쓰레기통을 뚫어지게 쳐다보던 모습을 그 순경도 보았을 텐데, 그럼 분명 믿어주지 않을 텐데.

파출소 앞까지 왔을 때 횡단보도 신호는 빨간불이었다. 수상쩍어 보이지 않으려면 신호를 잘 지켜야 한다. 나는 횡단보도를 사이에 두고 파출소 앞에 서 있는 경관과 정면으로 바라보았다. 신호가 바뀌어 잰걸음으로 가까이 다가가면서 나는 그림에서나 볼 법한 표정으로 아주 침착하게 말했다. "저기 가오비누 근처에 있는 다리 아래에 태아 같은 것이 떠 있어요." "네?" "확실하지는 않은데 아무리 봐도 그렇게 보여요. 아닐 수도 있지만 일단 한 번 가서 보시는 게 좋겠어요. 손가락 비슷한 것도 분명하게 보이고요."

다행히 아까 길을 물어본 경관은 아니었다. 그런데 예상한 대로 경관은 나를 미심쩍다는 듯이 쳐다보았다. 나는 다시 같은 이야기를 조금 더 상세하게(즉 쓰레기 종류를 메모했다는 등) 설명했지만, 그런 이야기를 할수록 더 수상쩍어하겠다는 생각이 들어 그만두었다.

"강물은 흘러가니까 빨리요." 하고 뭔가 연극 대사를 읊듯이 재촉했다. 그러자 경관이 굼뜨기는 해도 움직이기에 드디어 따라오는구나 싶어 빙글 뒤로 돌아 뚜벅

뚜벅 앞장서 걷기 시작했다. 그런데 경관이 그대로 안으로 들어가 버렸다. 나는 걸음을 멈추고 아주 겸연쩍게 다시 파출소로 돌아갈 수밖에 없었다.

안에서 "정말 태아가 떠 있는 걸까요?" 하는 말이 들려왔다. 아이들이 나에게 범죄자를 보는 듯한 시선을 날리며 파출소 앞을 지나갔다. 나는 다시 손해를 본 듯한 기분이 들었다.

그때 쉰 정도 되어 보이는 다른 경관이 나와서 불쑥 "이름은?"이라고 물으며 주변에 있던 이상한 종이에 적으려고 했다. 나는 살짝 짜증이 나서 "아니, 아직 확실히 그렇다는 건 아니니까 일단 확인해 주셨으면 합니다. 이름 같은 건 그 뒤에 해도……." 하고 말하는데 중간에 툭 잘라 "뭐, 어찌 되었든." 하면서 연필을 들고 나를 보았다. "그럼 제가 쓰겠습니다." 연필을 받아 주소와 이름을 적었다. 그러자 그걸 또 옆에서 들여다보면서 "전화번호는?" 해서 "없습니다." 하고 이야기했다. 그걸 아까 그 젊은 경관이 돌아와 들여다보았다. 나는 괜히 파출소에 왔다고 후회했다. 이름도 없는 작은 인간을 위해 파출소까지 뛰어왔는데 이제는 확신마저 사라진 상태였다.

그러자 젊은 경관이 새하얀 장갑을 끼면서 안에서 나와 "어디예요?"하고 물었다. 나는 앞장서면서 "저 근

처일 거예요." 하고 아까 목격했던 장소보다 조금 더 하류를 가리켰다. 강물의 흐름을 계산에 넣은 것이었다. 그런데 그게 잘못이었다. 아무리 찾아도 그 주변에서 보이지 않았다. 제방 위에 올라가 강을 들여다보며 걷던 경관이 도로로 펄쩍 뛰어내렸다.

나는 큰일 났구나 싶어 본능적으로 뛰기 시작했다. 그러자 경관이 추적하듯이 우다다다 뛰어왔다. 아까 그 장소까지 왔는데도 태아는 **'흔적도 보이지 않았다!'** 나는 영화감독 롤런드 토퍼Roland Topor의 영화 〈테넌트The Tenant〉에 나오는 공포를 떠올렸다. 분명히 있었는데 이건 음모다!

하지만 음모 따위는 처음부터 없었다. 그 태아는 어쩌다 보니 상류로 되돌아가 있었을 뿐이었다. 나는 안심하며 말했다. "저거예요." 경관은 다시 제방 위에서 상체를 앞으로 쑥 내밀고 한동안 유심히 살펴보았다. "흠, 아무래도 맞는 것 같네요." 그리고 복잡한 표정을 지으며 말했다. "저게 손가락이네. 그러네." 다시 한참 생각하더니 아래로 내려갈 결심을 했는지 사다리를 찾았다. 그게 태아라고 인식되는 순간, 썩어서 물컹물컹하고 아주 징그럽고 가까이 다가가면 엄청난 악취가 날 게 예상되었다. 나를 추적하듯이 쫓아온 경관이었지만, 측은한 마음

이 들었다. "혼자서는 힘드시겠죠? 다른 한 분 불러올까요?" "네, 그렇게 해주시면 좋겠네요…… 미안한데 부탁드립니다." 방금 전과 태도가 180도 바뀌어 있었다(실제로는 바뀌지 않았지만, 나는 의심을 받았다는 피해의식이 있으니 분명 그렇다고 생각했다).

파출소에 돌아가자 좀 전의 나이가 있는 경관이 내가 말을 꺼내기도 전에 먼저 "당신 나이는?" 하고 물었다. 정말 어이가 없었다. "그것보다 아까 같이 갔던 분이 혼자서 고생하고 있어요. 역시 태아였습니다." "네? 어디예요? 주소가 어떻게 되죠?" "저쪽에 있는 다리…, 주소 따위는 몰라요." "흠, 사카이다리구나. 혼자뿐인가요? 그 갓난아기는 엄마랑 같이 있나요?" 정말 답답한 사람이었다. "저기요. 저기 사카이다리인지 뭔지 하는 가오비누 앞 다리, 그 아래 하수구 주변에 태아 사체가 떠 있어요. 아까 그 젊은 경관이 떠내려가지 않도록 잡고 있습니다." "자, 그럼 사고는 아니네요."

"여기는 가토리파출소香取派出所, 조사 부탁합니다." 드디어 상황을 이해한 것 같았다. 정말 상황 파악이 느린 사람이었다. 나는 바로 옆에 있던 가운데가 움푹 들어간 군청색 비단 의자에 앉았다. 경관은 지도로 주소 등을 조사하면서 보고했다. 그때 아까 길을 물어봤던 경

관이 돌아왔다. 그 경관은 젊지만 이 나이 있는 경관보다 직급이 높은지 거만하게 그의 보고를 듣고 있었다.

그리고 조금 전에 전화를 걸었던 본부에 다시 젊은 경관이 전화를 걸었다. 관할이 어쩌고저쩌고 했다. 다리 위에 아까 그 경관이 없는 걸 보니 벌써 내려간 것일까? 나는 다시 그를 동정하고 말았다. 다리 쪽을 보고 있었는데 젊은 경관이 수화기를 불쑥 내밀며 말했다. "자세히 설명해 주시겠어요? 본부 전화입니다." 수화기를 받아 들고 "여보세요. 전화 바꿨습니다." "여보세요." "네." "여보세요." "네, 들립니다."

"저기 말이지요, 그 아기는 나이가 어느 정도 되어 보이나요?" "태아입니다." "아, 태아요. 그럼 옷은 입고 있나요? 안 입고 있나요?" 나는 말문이 막혔다. 태아가 옷을 입은 모습을 상상해야만 했기 때문이었다. "여보세요." "네, 전라였어요. 전라." 내가 생각해도 전라라는 표현이 이상하다고 생각하면서 말했다. "정말 감사합니다. 어떤 상황인지 대충 알겠습니다. 경관을 바꿔주세요." "아, 여보세요……." 도중에 수화기를 손으로 막고 "아, 당신은 이제 돌아가도 괜찮아요. 수고하셨습니다. 모르는 게 있으면 연락할 테니 잘 부탁해요." "자, 그럼 가겠습니다." "네, 감사합니다." 드디어 풀려났다.

내가 저녁 해에 반짝이는 유리 파편을 보면서 다리 부근까지 돌아왔을 때, 아까 그 경관은 아래에서 오른팔만 옷을 걷어 올린 채 경찰봉으로 그것을 자기 쪽으로 끌어당기는 데 성공한 참이었다. 그리고 열심히 봉을 휘두르며 물기를 털어냈다.

다리 난간에 스물대여섯 정도 되어 보이는 몸집이 좀 있는 여자가 혼자 얼굴을 찡그리면서 하지만 꽤 열심히 그것을 보고 있었다. 내가 옆을 보면서 지나가려고 하는데 경찰차가 웨용웨용 하는 묘한 소리를 내며 에도구 방면과 스미다구 방면에서 동시에 다가왔다. 그러고 보니 아까 만났던 두 명의 경관도 하얀 자전거를 타고 나보다 먼저 현장에 와 있었다.

나는 이미 내 손을 떠난 '진짜 태아'에 마음이 복잡해져 터덜터덜 그 자리를 떠날 수밖에 없었다.

거리를 걷는 올바른 방법

하야시 조지

맨홀 뚜껑은 이제 밟을 수 없다

나는 텔레비전을 정말 좋아한다. 그 탓인지 일상생활에서 광각적 사고가 서툴러 14인치 시야 협착증을 보인다. 그래서 이대로는 안 되겠다며 거리로 나서는데 언제나 카메라를 목에 걸고 사각 화면에 담아내며 만족한다. 상황이 이러니 증상이 나아질 낌새가 전혀 보이지 않는다. 거리도 어떻게 보면 하나의 텔레비전이다. 그래서 가끔 눈의 채널을 이리저리 돌리며 걸으면 꽤 재미있다. 특히 텔레비전을 볼 때 눈과 브라운관과의 거리인 1-2미터 정도의 세계에 놓칠 수 없는, 숨은 연기자들이 가득하다. 거리의 배우라 하더라도 내가 좋아하는 것은 수많은 역할 가운데 보통 눈에 띄지 않도록 몸을 숨긴 사물들이다. 그것들은 대부분 시선보다 아래, 길 위에 있을 때가 많다. 길 위이자 눈 아래, 내가 가장 흥미롭게 보는 것은 일반적으로 맨홀 뚜껑이라 불리는 사물이다.

　큰 도시일수록 지하 매설물이 가로세로로 복잡하게 얽혀 있다. 그 지하 세계로 들어가는 입구를 사람들은 일반적으로 맨홀이라 부르며 우리가 평소에 목격하는 게 그곳을 덮어놓은 뚜껑이다. 사실 맨홀이라는 말은 사람이 들어가서 작업하는 구멍(영어로 MANHOLE, 직역하면 사람 구멍)이라는 의미다. 거리에는 사람이 들어

가지 않아도 작업할 수 있는 구멍이 얼마든지 있기에 일
괄적으로 맨홀 뚜껑이라고 부르면 안 된다. 말은 이렇게
하지만, 불행하게도 길에 있는 뚜껑 전부를 칭하는 이름
은 없다. 게다가 도시 생활에 크게 공헌하는데도 사람들
에게 외면당하고 사람의 발이나 차에 밟혀 결국에는 버
려지는 것이 길 위에 있는 뚜껑의 운명이다.

거리의 뚜껑은 관점을 바꾸면 인간 세계에서 가장
직무에 충실한 공무원이다. 그런데도 제대로 대우받지
못해 안쓰러워 감싸주고 싶어진다. 어떤 면에서는 과묵
한 그들의 얼굴을 가만히 들여다보면 생각보다 다양한
표정을 엿볼 수 있어 오래 만날수록 그 심오한 세계에
빨려 들어간다.

뚜껑과의 만남

1970년 11월 12일, 닛포리日暮里 야나카谷中에서 우에노
공원上野公園까지 걸으며 나는 121장의 사진을 찍었다.
그중에 뚜껑을 찍은 사진이 세 장 있었다. 그 사진들이
길거리 뚜껑을 주인공으로 찍은 최초의 사진이었다.

사실 1년 전에 헌책방에서 산《인더스트리얼 디자
인インダストリアルデザイン》이라는 잡지에서 이런 물건에

도 디자인이 되어 있다는 코너가 있었는데 뚜껑이 빼곡
히 실려 있었다. 평상시에 뚜껑이 길에 쭉 놓여 있는 경
우는 없기 때문에 허를 찔린 데다 정말 종류가 많다는
사실을 처음 알고 감탄했다. 그런데 나는 이때 도쿄에
속하기는 해도 주변에는 밭만 있는 고다이라시小平市 오
가와小川에서 하숙했기 때문에 길에 맨홀 뚜껑이 거의
없었다. 그래서 맨홀 뚜껑은 도심에 가야 볼 수 있다는
당연한 사실만 확인한 채 끝이 났다. 지금이야 아무리
작은 동네라도 맨홀 뚜껑만 있으면 심심하지 않지만, 당
시의 나에게는 어려운 일이었을 터다.

맨홀 뚜껑을 탐닉하기 위한 기본 지식

대도시일수록 지하에 매몰할 게 많기 때문에 길에도 맨
홀 뚜껑이 많다. 그것을 관리하는 사업체를 나누면 대략
다음 다섯 곳이다.

1. 상수도
2. 하수도
3. 전력
4. 전신전화
5. 가스

최근에는 지하도 과밀화되어 이것들을 하나로 묶어 수납할 수 있는 공동구가 늘어나 중심지일수록 길에 뚜껑이 줄어드는 경향이 생기기 시작했다.

그러면 뚜껑만 보고 어느 사업체에 속해 있는지 판단하려면 어떻게 해야 할까? 시외 지역마다 양식이 모두 다르고 다양하므로 뭉뚱그려 이야기하기는 어렵지만, 초보 관점에서 살펴보겠다. 가장 간단한 방법은 뚜껑에 새겨져 있는 문자나 마크로 관할 관공서와 회사명을 알아내는 것이다.

- 상수도: 대부분 상수를 공급하는 각 도시의 수도국(부) 또는 조합의 명칭, 마크가 새겨져 있다. 그 외에 소화전, 제수 밸브, 조수 밸브, 공기 밸브, 배기 밸브, 양수기, 지수전 등과 같은 상수도 용어가 사용된다.

- 하수도: 하수도를 관할하는 각 도시의 하수도국(부) 마크가 표시되어 있다. '하수' 또는 '오수', 단순하게 '하下'만 새긴 경우도 있다. 가끔 머리글자인 'S'만 있을 때도 있는데 이것은 SEWER(하수)의 의미다.

- 전력: '반드시'라고 해도 좋을 정도로 전력회사 마크가 새겨져 있다.

- 전신전화: 오래된 뚜껑은 옛날에 있던 체신성遞信 省 마크, 전전공사電電公社(니혼전신전화공사) 마크, 최근에 생긴 니혼전신전화회사의 마크 중 하나가 반드시 들어가 있다.
- 가스: 가스 회사명이나 마크가 들어가지만, 단순히 '瓦斯(가스)' 'ガス(가스)' 'G' 중 하나가 사용되는 경우가 일반적이다.

그 이외에 건설성, 방위청, 경찰, 국철, 사철, 열 공급 시스템 뚜껑 등 아직 많지만, 대부분 마크로 구별할 수 있다. 위의 내용에서 알 수 있듯이, 마크의 의미를 아는지 여부가 뚜껑의 소속을 판독하는 열쇠가 된다.

뚜껑의 역사를 파헤치다

뚜껑을 즐기는 묘미는 뭐니 뭐니 해도 뚜껑이 언제 그곳에 설치되었는지 추리하는 일이다. 특히 뚜껑이 제2차 세계대전 전에 생긴 것을 알면 지금까지 잘 버텼구나 하고 애틋한 마음마저 샘솟는다.

내가 뚜껑에도 역사가 있다고 깨달은 건 1977년 1월 3일의 일이다. 처음 맨홀 뚜껑 사진을 찍은 날부터 6년 이상 지난 때였다. 그 계기를 만들어 준 기념할 만한 뚜

蓋のマーク・ノート

東京都23区内で見ることのできる主な蓋についているマーク集。マークの下にそれぞれの蓋を管理していた、あるいはしている事業体、あるいは組織名、年月は

その事業体が、そのマークを使用していた期間を記す。(あるいは起工から竣工期間)Mは明治、Tは大正、Sは昭和。

イゼや幡町水道。
S6〜S7.

千駄ヶ谷町水道。
S3〜S7.

渋谷町水道。
T12〜S7.

東京都下水道局、旧マークよりカメノコの手足が長い。S40〜

東京都水道局、東京市時代から使用している。元来、東京都のマークなので建設局、下水道局でも使用している。M24年?〜現在

井荻町水道。
S7〜S8?

荒玉水道町村組合。S3〜S9?

目黒町水道。
T15〜S7.

東京都建設局、水道局でも教前一部で使用。?〜現

東京市水道局、ごく一部の蓋に使用。戦前。

日本水道株式会社。S7〜S20.

大久保町水道。
S4〜S7.

江戸川上水町村組合。
T15〜S10?

東京府、旧府道付近によくある。S6〜S18.

東京市水道局、ごく一部の蓋に使用。戦前。

千住町下水道。
T10〜S7.

戸塚町水道。
S5〜S7.

淀橋町水道。
S2〜S7.

玉川水道株式会社。
T7〜S10.

東京都下水道局、東京市下水改良事務所時代から使用してきたと思われる。「下」と「水」の字をアレンジしてある。T23?〜S40年代。

 建設省.
一時的に使われた
マーク?~?

 東京市電気局.
のちに東京都交通局.
?~現在.

 逓信省.
M30?~S24.

 高田町下水道.
S5~S13?

 大崎町下水道.
T13~S10?

 建設省.
?~現在.

 日本電力株式会
社.?~S17.

 日本電信電話公社.
電気通信省時代から
使用. S24~S60.

 西巣鴨町下水道.
S6~S16?

 尾久町下水道.
S2~S13?

 国鉄.
?~現在.

 東京電力株式会
社. S26~現在.

日本電信電話会社
社 S60~現在.

 東部下水道町村
組合. S6~S13?

 王子町下水道.
S3~S17?

 帝都高速度交通
営団. 旧マーク
S16~S28

 東京ガス株式会社.
M?~S60.

 東京電灯株式会
社. ?~S17.

 品川町下水道.
S3~S7?

 大久保町下水道.
S3~S16?

 同上.
S28~現在.

 内務省.
?~S22.

 同上.
正式なマーク不明.
いろいろあるうちの
一つ.

 千駄ヶ谷町下水道
?~S7?

 巣鴨町下水道.
S4~S10?

껑에는 '아라타마수도荒玉水道'라고 하는 글씨가 새겨져 있었다. 도쿄의 수도는 도쿄도수도국이 분명 관리할 터인데 좀 이상했다. 그래서 바로 도서관에 가서 찾아보았다. 이 뚜껑은 1928년부터 1932년까지 존재했던 '아라타마수도정촌조합荒玉水道町村組合'의 소유라는 사실을 알았다. 그리고 더 조사해 보니 도쿄 23구 안에는 전쟁 전 상수도와 관련된 정영町營, 조합, 회사가 열세 곳이나 있었으며 하수도 관련은 아홉 곳, 전력 관련은 다섯 곳이 존재해 과거에 도쿄의 지하를 지배했던 회사와 조직의 모습이 끊임없이 정체를 드러냈다.

이쯤 되자 '아라타마'가 있다면 다른 뚜껑도 분명히 남아 있으리라 생각이 들었다. 그래서 찾아보았더니 지금까지 앞에서 이야기한 총 스물일곱 개 조직 가운데 스물네 곳의 뚜껑을 발견했다. 얼마 전에는 도쿄부[35], 내무성, 육군 전화 소유의 귀중한 뚜껑도 발견했다.

도쿄도를 5분의 1정도 걸었을 즈음, 다른 도시에도 도쿄와 마찬가지로 전쟁 전에 만든 맨홀 뚜껑이 남아 있을 거란 생각이 들어 약 100개 도시를 부지런히 돌았다. 역시 일본은 땅덩이가 크다. 겨우 위안이 될 정도의 탐색밖에 할 수 없었다. 지금 이러는 사이에도 진귀한 맨홀 뚜껑이 점점 사라진다고 생각하면 마음이 조급해진다.

뚜껑 주변

나는 보통 사람들보다 길거리를 매우 주의 깊게 보며 걷기 때문에 당연히 뚜껑 이외에도 관심이 가는 사물들이 시야에 들어온다.

우선 돈이다. 기억도 안 날 정도로 어렸을 때부터 자주 돈을 주웠다. 초등학생 때 근처 벌판에서 청록색으로 변한 에도 시대 화폐 간에이쓰호寬永通宝를 주운 일이 기억에 가장 남아 있다. 이런 구멍 있는 동전은 메이지 시대 중기까지 사용된 듯했지만, 당시 나는 분명히 에도 시대 사람이 떨어뜨렸다고 생각해 보물처럼 보관했다. 이는 특별한 예지만, 현재 사용하는 동전도 자주 줍기에 1969년 1년 동안 하나하나 메모하며 총계를 냈다. 최근 5년간의 총계와 함께 다음 표를 참고하기를 바란다.

몇 년 전부터는 주웠을 때 상황을 간단히 적는다. 1985년 3월 9일, 아카세가와 겐페이 씨의 대담을 들으러 회장으로 향하던 도중에 1엔짜리 동전을 주웠다. 그래서 그 메모에 고명한 아카세가와 씨의 이름을 적었다. 그러자 그 1엔짜리 동전에 어딘지 모르게 관록이 쌓인 듯한 느낌이 들어 메모 옆에 붙여 보관하기로 했다. 그때부터 주운 돈을 모두 메모 옆에 붙여 '습득금 현물 리스트拾得金現物リスト'라고 이름 짓고 모은다.

조사 연도	습득 총금액
1969년	541엔
1981년	1,824엔
1982년	539엔
1983년	733엔
1984년	680엔
1985년	2,701엔

1981년에 한 번, 1985년에 두 번 1,000엔 지폐를 주웠다.
습득한 돈은 합당한 곳에 가져가 맡겼다.

노상에서는 살짝 벗어나지만, 가장 최근의 계획 중 하나는 이름에 '스나砂'(모래)가 들어간 지역의 모래 채집이다. 채집이 끝난 것을 예로 들자면 에도구 히가시스나초東砂町의 스나초공원砂町公園 모래밭 모래가 있다. 이 방식으로 하다 보면 지명에 '고쿠石'(돌)가 들어간 센고쿠초千石町에서 돌을 1,000개 줍는 것 등 아이디어를 얼마든지 생각해낼 수 있다. 더 발전시켜 단고언덕だんご坂에서 단고 경단을 먹는다든지, 지명에 '네코猫'(고양이)가 들어간 나고야시名古屋市의 네코가호라도리猫洞通나 히로시마시広島市의 네코야초猫屋町에서 고양이를 찾

아본다든지 등 지역의 이름과 연관 짓는 놀이 방법은 끝이 없을 것이다.

관찰 분야에서 특수한 것을 소개하겠다. 그것은 다름이 아니라 개의 똥과 오줌이다. 둘 다 어디에서 만날지 알 수 없다는 점, 같은 것을 두 번 볼 수 없다는 점에서 희소가치가 있다. 시간상으로는 아침과 저녁, 개들의 산책 시간에 상태가 좋은 변들과 만날 가능성이 높다. 그렇다면 어떤 점이 재미있는지 이야기하겠다.

- 똥의 경우: 오줌처럼 영역을 표시하기 위한 것인지, 왜 이 장소에 쌌는지 생각하거나 재미있는 형태, 의외성, 배색에 의한 먹이 분석(이것은 나보다 내 배우자가 더 잘 아는 분야다), 몇 개가 하나로 뭉쳐진 변의 경우는 어떤 순서로 나왔는지 등에 관한 감정을 할 수 있다.

- 오줌의 경우: 오줌으로 생긴 무늬 관찰은 우선 사람이 한 것과 구별하는 정도로 그다지 재미있지 않아 개를 발견하면 뒤를 따라가 오줌을 싸는 모습을 관찰한다. 어디에 싸는지는 별로 흥미가 없지만, 도로 한가운데에서 아무런 목적도 없이 싸지르는 개도 있어 눈을 뗄 수 없다.

게다가 어느 쪽 다리를 드는지도 중요하다. 한때 꼬

리를 만 방향과 용변을 볼 때 드는 다리의 관계를 조사했지만, 별 관련이 없다는 사실을 알았다. 개중에는 오른쪽 다리밖에 들지 않는데 왼쪽에 용변을 볼 대상이 있으면 방향을 전환해 용변을 보는 개도 있으며 양발잡이인 개도 있다. 이렇게 관찰하다 보면 길의 사물이나 생물은 무엇이든 관찰하며 즐길 요소가 있다는 생각이 든다.

내가 영향을 받은 선배들

나처럼 길을 배회하는 동물로는 개와 고양이가 있다. 특히 개의 행동에는 배울 점이 참 많다.

어느 날 부모님 집 옆에 있던 방목견 돈トン의 뒤를 들키지 않도록 몰래 따라간 적이 있었다. 돈은 어묵집 앞에 있던 진열대를 몸으로 쳐서 뒤집은 다음 대롱 어묵을 먹거나 지나가는 사람의 옷자락 한쪽에 코를 들이밀어 들추는 등 매우 호기심이 강하고 적극적으로 행동하는 개였다. 이 미행에서 재미있는 사건을 기대했다기보다는 단순히 추적 놀이를 하며 즐기는 것이 목적이었는데 매우 도움이 되는 '추적 사고'가 되었다.

당시 돈은 이미 열 살을 훌쩍 넘긴 청년으로 주변 개들과도 다 알고 지내고 영역도 넓었다. 자기 영역 밖에

서는 빠르게 걸으며 주변에 눈길도 주지 않았지만, 본거지에 가까워질수록 매우 신중하고 복잡하게 행동했다.

우선 돈이 걸었던 코스는 대부분 폭 3-4미터 정도의 1차선 도로였다. 돈은 이 길을 똑바로 걷지 않고 입체적으로 지그재그로 걸었다(그림 Ⓐ 참조). 이걸 흉내 내서 걸으면 직선으로 걸을 때보다 양쪽에 있는 집의 모습도 더 잘 보이고 길도 폭 전체를 관찰할 수 있음을 알게 된다. 게다가 길을 비스듬히 가로질러 가면 지금까지 걸어온 길을 뒤돌아볼 기회도 생겨 뒤에 펼쳐지는 풍경에서 모르고 지나친 것을 발견할 수 있다. 이런 지그재그 보행은 무의식적으로 했던 것 같긴 한데 가끔 의식해서 하면 꽤 재미있다.

개의 꼬리는 고양이만큼은 아니어도 안테나 역할을 하는 것 같아 꼬리 끝으로 무언가 생각한다는 느낌도 든다. 특히 뒤에 있는 것도 세심하게 살필 수 있는 능력을 갖춘 듯하다. 돈도 가끔 등 뒤에 있는 무언가가 신경 쓰이는지 뒤로 획 돌아서 왔던 길을 돌아가는 경우가 있다. 돌아가는 거리는 항상 다르지만 일단 성에 찰 때까지 확인이 끝나면 다시 앞으로 나아간다. 이것을 간략하게 그림으로 표현하면 Ⓑ 혹은 Ⓒ가 된다. 나는 모처럼 안테나가 발동해도 다시 돌아가기 귀찮아서 하지 않지

A B C

만, "그때 바로 다시 가서 사진을 찍었더라면……." 하고
자주 후회한다.

거리에 나갔을 때 그림 B나 C처럼 루프 형태로 아
무 의미 없이 걸어보는 것도 흥미롭다. 걷다가 빙글 돌
면 위축되거나 둔해진 신경이 풀리고, 몸 전체가 뒤쪽
풍경과 정면으로 마주한 순간 그때까지 보이지 않던 집
들의 윤곽이 둥실 떠올라 하늘을 포함한 전체 풍경이 시
야 안에 쫙 펼쳐진다. 다음에는 길 안쪽으로 몸이 쭉 빨
려 들어가는 듯한 아주 초현실적 상태에 빠지기도 한다.
이렇게 한 마리의 개를 좇는 추적이 생각지 못한 부분에
서 나를 지금까지와 약간 다른 세계로 이끌어 주었다.

최근 거리에서 자유롭게 풀어놓고 기르는 방목견을
만나면 내 걷는 방식이 개와 아주 비슷하구나 생각한다.

특별히 따라 하지는 않지만, 길 주변에 비정상적으로 집착하면서 평면적으로 사물을 보는 방식이 비슷한 것 같다. 내가 생각하기에도 정말 단조로운데 아직까지 싫증이 나지 않아 신기하다. 그렇더라도 내가 개와 비슷하다고 깨달은 뒤부터 약간 마음에 걸리는 게 있다. 텔레비전 병에서 탈출하기 위해 거리로 나왔는데 이번에는 개처럼 걷는 병에 걸린 것은 아닐까 하는 점이다.

이야기에서 벗어나지만, 나는 전에 산리오サンリオ라는 캐릭터 상품을 취급하는 회사에서 오랫동안 강아지 캐릭터 스누피를 담당해 뼛속까지 스누피가 스며들어 있었다. 무엇보다 스누피는 자신을 개라고 생각하지 않는다. 그래서 흔히 보는 개와는 차원이 다르다. 늘상 개집 지붕 위에서 하늘을 보고 누워 잠을 자는 일은 평범한 개라면 떠올릴 수 없는 발상이다. 어쨌든 스누피는 자유롭다. 가끔은 대머리독수리가 된 것처럼 찰리 브라운을 공격하고, 박쥐가 된 것처럼 나무에 거꾸로 매달려 놀기도 한다.

원래 이야기로 돌아가면, 이 스누피의 발상이야말로 나의 개처럼 걷는 병을 고치는 특효약이 될 거라는 실마리를 주었다. 즉 지금까지 나의 도시 걷기는 개와 너무 비슷해져 있었기 때문에 스누피적으로 발상한다

면 이번에는 무언가 다른 동물의 요소를 도입하면 된다는 말이 된다. 그래서 바로 떠올린 것이 대머리독수리도 아니고 박쥐도 아닌, 도시 걷기를 하다 보면 어디에서든 만나는 골목길의 주인 '고양이'였다. 그렇지 않아도 언제나 보이지 않는 구석에서 이쪽을 관찰하듯이 가만히 응시하던 존재가 궁금했다.

때로는 지붕 위에서, 때로는 담장 위에서, 때로는 주차된 자동차 아래에서 시점을 시시각각 바꾸며 생각지도 못한 곳에서 불쑥 나타나 깜짝 놀라게 하는 신출귀몰함과 함께, 그 행동의 신비성이 지금은 동경의 대상이다. 그렇다고 고양이의 행동 방식이 궁금하다면서 뒤를 쫓아다니기는 상당히 어렵다. 높은 담에 기어 올라가거나 다른 사람 집 울타리 아래를 파고들어 정원에 들어가기 때문이다. 그래서 따라 할 수 없겠다고 거의 포기했을 무렵, 이것을 정말 쉽고 간단하게 하는 사람을 발견했다. 물론 고양이를 쫓아다니는 것이 아니라 고양이와 비슷한 행동을 하는 사람이다. 그 사람은 이 책에도 등장한 건축사가 후지모리 데루노부 씨다. 인연이 닿아 분쿄구 文京区 니시카타초西片町 탐색을 함께 가게 되어 그의 행동을 관찰했는데 뜻밖에도 후지모리 씨는 내가 동경하는 고양이의 시점과 움직임을 터득한 기술을 지녔다. 그

리고 나는 그 모습을 바로 눈앞에서 보고 깜짝 놀랐다.

후지모리 씨는 바로 이것이다 하는 먹잇감, 주로 건축사적으로 가치가 조금이라도 있는 건축물이라면 수단과 방법을 가리지 않고 조사를 시도하는 연구자였다. 그런 그가 골목길 안쪽에서 조금 오래된 훌륭한 담장을 발견했을 때 이런 감동적인 장면을 보게 되었다.

담장 안쪽이 공터라는 점에 흥미를 느낀 후지모리 씨는 "안이 어떻게 되어 있을까?" 하고 말을 뱉자마자 바로 옆의 전신주에 기어 올라갔다. 하지만 힘에 부쳤는지 바로 주변을 둘러보다가 때마침 점심시간에 정원사가 그대로 두고 간 사다리를 찾아와 성큼성큼 담 위에 올라가더니 안의 모습을 구석구석 견학했다. 이것이 사건의 전말이다. 순식간에 일어난 일이었다. 나는 어안이 벙벙한 채로 바라보고만 있었다. 나처럼 노상을 꼬물꼬물 기어다니는 인간에게 이런 시점이나 행동은 가히 경이로웠다. 후지모리 씨는 독수리처럼 높은 곳에서 사물을 날카롭게 부감하는 눈을 지녔으며 멧돼지처럼 돌진하고 사자처럼 풍격이 있는 사람이라고 생각했는데 거기에 고양이적 재능까지 갖추었음을 알고 훨씬 더 범접할 수 없는 사람이라고 느꼈다.

부러운 마음에 앞으로의 도시 걷기를 충실하게 실

ⓓ 입체적 시야와 투시력의 원리

입체적 시야를 지니지 못하면
산 저편이 보이지 않는다.

평범한 사람

산

후지모리 씨

← 위에서 보는 것과 다름없다.

❋ 입체적 시야를
지니면 산
저편이 보인다.

산

행하기 위해 이 입체적 시야 및 행동력의 자질을 도대체 어떻게 길러왔는지 알고 싶어 이 사건을 계기로 연구해 보았다. 후지모리 씨는 신슈信써에서 태어났다. 그러니 분명 산이 보이는 곳에서 사자 혹은 고양이와 같은 소년 시절을 보냈을 거라고 상상할 수 있었다. 본래 호기심 왕성한 기질을 지닌 사람이라 매일 산을 보면서 저편에 무엇이 있을까 상상력을 펼치며 입체적 시야와 투시력을 길렀을 것이다(그림 **ⓓ** 참조).

바다가 보이는 곳에서 자란 사람이라면 바다 저편에 무엇이 있을까 생각하며 자랄 수도 있지만, 나는 도쿄의 도심 번화가에서 자랐다. 바다에서도 멀리 떨어져 있어 높은 곳에 올라가지 않으면 산은 볼 수 없었다. 즉 주위에는 집만 있어 이 집 저편에 무엇이 있을까, 하는 물음을 설사 할 수 있었다 해도 내 대답은 '집 저편에는

집이 있다.'라고 말하는 게 최선으로, 겨우겨우 '이 길은 어디까지 이어져 있을까?' 하는 정도의 아주 빈약한 상상밖에 하지 못한다.

이 같은 생각에 이르자 내가 고양이 같은 시야를 가지고 행동하는 일은 극히 어렵겠다고 확실히 깨달았다. '후지모리 씨는 왜 고양이적 행동을 하는가?' 이런 연구를 해도 흥미롭겠지만, 만날 기회도 좀처럼 없으니 당분간은 개와 같은 시야를 유지하며 고양이를 천천히 조사하려고 한다.

도시 걷기의 실제: 집 근처 편

도시를 즐겁게 걷기 위해서는 눈에 들어오는 모든 것과 친해지면 된다. 생각은 이렇게 해도 상대가 동물이라면 그리 간단하지 않다.

1981년부터 2년 반 정도 본가에서 지금 사무실까지 통근한 시기가 있었다. 그때 역으로 향하는 길가에 살던 개들과 친해져야겠다는 생각에 한 계획을 세웠다. 동물에게 가까이 다가가는 데는 역시 먹을 것만 한 게 없다. 싸다는 이유만으로 알파벳 비스킷을 매개체로 사용하기로 했다. 다음은 그때의 자초지종을 적은 보고서다.

본가→다바타역田端駅 출근길을 지루하지 않게 해준 동물들 올스타 캐스터

1981년 1월부터 1983년 7월까지 기록

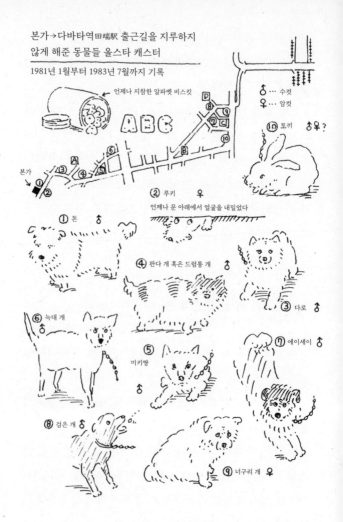

← 언제나 지참한 알파벳 비스킷

♂ … 수컷
♀ … 암컷

⑩ 토끼 ♂♀?

② 루키 ♀
언제나 문 아래에서 얼굴을 내밀었다

① 돈 ♂

④ 판다 개 혹은 드럼통 개 ♂

③ 다로 ♂

⑥ 늑대 개

미키짱

⑤ ♂

⑦ 에이세이 ♂

⑧ 검은 개 ♂

⑨ 너구리 개 ♀

본가

① 돈. 테리어terrie 잡종으로 얌전하다. 뒤를 쫓으며 재미있게 놀아주어 이미 친했기 때문에 비스킷을 주지 않았는데도 사이가 좋다.

② 루키. 에어데일 테리어Airedale terrier로 본가 앞집에 사는 개다. 언제나 대문 아래 좁은 틈새로 코만 내밀었다. 비스킷을 두었더니 아침밥을 먹기 전이었는지 순식간에 먹어 치웠다. 계속 주다 보면 한도 끝도 없을 것 같아 언제나 다섯 개 정도만 준다.

③ 다로. 말을 잘 듣는 개로 집도 아주 잘 지킨다. 처음 만났을 때는 가까이 다가가면 짖었기 때문에 멀리에서 비스킷을 한 개 던졌다. 그런데 비스킷에는 전혀 눈길도 주지 않고 나를 경계했다. 잠깐 한쪽에 숨어 있다가 먹었는지 확인했는데 먹지 않았다. 두 번째 날도 마찬가지로 숨어 있었는데 조금 있다 살펴보니 비스킷이 없었다. 세 번째 날은 내가 보는 앞에서 비스킷을 먹었다. 그 후에도 하나씩 던져주었는데 주인이 밥을 잘 챙겨주는지 바로 달려들어서 먹는 일은 없었다.

Ⓐ 포메라니안Pomeranian. 다가가기 2~3미터 전부터 엄청나게 짖어 가까이 갈 엄두도 내지 못했다. 항상 같은 일이 반복되기에 이 길은 되도록 지나가지 않는다.

④ 판다 개 혹은 드럼통 개. 방목해서 키우는 개라서 거

의 만난 적이 없다. 꽤 나이가 든 노견으로 드럼통 같은 몸을 가졌고 언뜻 판다처럼도 보인다. 눈도 잘 안 보이고 냄새도 잘 못 맡는지 정말 가까이 다가가 비스킷을 두지 않으면 알아채지 못한다. 평소에는 쌀밥을 먹는지 비스킷을 조금 깨물기만 할 뿐 먹지 않는다.

⑤ 미키짱. 이름과 관계없이 수컷 개. 집도 잘 지키고 짖지 않았지만, 마지막까지 친해지지 않았다. 비스킷으로 몇 번 도전했지만, 겨우 두 번 한 개씩만 먹었을 뿐이었다. 조금 친해졌다고 생각해 먹지 않은 비스킷을 주우려고 하다가 두 번이나 물릴 뻔했다. 한 번은 비스킷에 오줌을 싸질러 놓고는 시치미를 뚝 뗐다.

⑥ 늑대 개. 언뜻 무서워 보였지만, 짖지도 않고 비스킷을 두세 개 먹었다. 어느 날 갔더니 사슬만 달랑 놓여 있을 뿐 개의 모습은 보이지 않았다. 그 후에도 한참 그 상태가 이어지다가 어느 날 보니 사슬도 사라져 있었다.

B 검은색 충견. 주인의 사랑을 듬뿍 받아 모르는 사람을 보면 계속 짖었다.

⑦ 에이세이. 소련이 인공위성[36]을 처음 쏜 해에 태어난 개의 자손이다. 처음에는 무서워하면서 개집에 숨었다. 일단 개집 앞에 비스킷을 몇 개 놓고 돌아왔다. 그 후에도 가끔 짖었지만, 네 번째부터는 짖지 않았고,

여덟 번째 갔을 때 골목에 숨어서 한참 보니 비스킷을 잘 먹었다. 다음 날 아침에는 도망가지 않고 쭈뼛쭈뼛하면서 눈앞에서 비스킷을 먹었다. 마지막에는 이 개가 나를 가장 잘 따라 갈 때마다 개집에서 뛰어나와 달려들며 반겨주었다.

이 에이세이에게 실험을 하나 했으므로 소개하겠다. 준비한 것은 Ⓐ 늘 들고 다니는 비스킷, Ⓑ 다릿살로 만든 햄, Ⓒ 콩으로 만든 식물성 햄이다. 실험의 주제는 이 세 가지 음식을 에이세이 앞에 두었을 때 어떤 행동을 취하는지 확인하는 것이었다. 실험은 1983년 5월 20일에 실시했다(그림 Ⓔ 참조).

잠깐 에이세이를 붙잡아놓고 Ⓐ, Ⓑ, Ⓒ를 차례대로 놓았다. 에이세이는 처음에는 약간 어리둥절해하면서도, 이유는 모르겠지만 천천히 Ⓒ를 먹고 다음으로 Ⓑ를 먹고 마지막으로 항상 먹는 Ⓐ 비스킷을 먹었다.

두 번째 실험은 5월 22일에 실시했다. 이번에는 조금 뒤섞어 놓았다. 처음에는 Ⓑ를 먹으려고 했지만 햄이 얇아서 입에 잘 들어가지 않아 덩어리로 되어 있던 Ⓒ를 먹었다. 다음으로 Ⓐ를 입에 넣었지만 툭 뱉었고 Ⓑ를 먹다가 마지막으로 Ⓐ를 두 개 먹었다.

<div align="center">5월 20일　　　5월 22일</div>

결과적으로는 두 번 모두 같은 순서였지만, 식물성 햄을 왜 처음에 먹는지 도저히 알 수 없어 27일에 한 번 더 마지막 실험을 실시했다. 두 번째 실험 때보다 햄을 뭉쳐 놓았더니 이번에는 세 장 겹쳐 두꺼워진 다리 살 햄을 순식간에 다 먹고 식물성 햄, 비스킷 순서로 먹었다. 매우 상식적인 결과라서 일단 안심하고 실험을 끝냈다.

조금 탈선했지만 다음으로 넘어가 보자.

C 오 개. 엄청 시끄럽게 짖으면서도 꼬리를 흔들었기 때문에 O자 비스킷을 하나 던져 주었더니 잘 받아먹었다. 그런데도 더 짖어댔는데 개의 목 안을 보니 아직

O가 남아 있었다. 짖는 소리가 너무 시끄러워 이 길도 안 다니게 되었다.

⑧ 검은 개. 가끔 이 주변에 줄로 묶여 있다. 완전 새까매서 조금 무서웠지만, 비스킷을 꺼내니 코를 킁킁 대서 주면 먹겠구나 싶어서 던졌더니 공중에서 잘 받아먹었다. 이게 재미있어 언제나 좀 받아먹기 어려운 곳으로 던져 점프시키면서 같이 놀았다.

Ⓓ 욕심쟁이 개. 처음부터 알랑거리는 느낌이었는데 비스킷을 주었더니 한 치의 의심도 하지 않고 뻔뻔하게 우걱우걱 먹었다. 이런 타입은 좋아하지 않아 이 한 번으로 끝났다.

⑨ 너구리 개. 만화가 구로가네 히로시黑鉄ヒロシ의 만화에 나오는 너구리와 비슷하게 생겼다. 자유롭게 풀어놓고 기르는 노견이다. 비스킷을 가지고 다니기 전부터 접촉을 시도했는데 좀처럼 잘 따르지 않았다. 한번은 뒤쪽으로 접근해 깜짝 놀라게 했더니 종아리를 물었다. 그런데 이빨이 좋지 않은지 상처가 전혀 없었다. 조금 친해지고 나서 비스킷을 주었는데 냄새를 맡고 먹지 않았다. 입에 넣어주기까지 했지만 툭 뱉었다. 이빨이 좋지 않은 걸 눈치채고 잘게 부수어 주었더니 드디어 먹었다. 늘 길가에 옆으로 털썩 앉아 있

는데 나를 발견하면 벌떡 일어나 비틀비틀 다가올 정
도로 친해졌다. 저녁에 새초롬하게 앉아 석양을 바라
보거나 유리문에 비친 자기 모습을 응시하는 조금 특
이한 개였는데 언제부턴가 모습이 보이지 않았다.

⑩ 토끼. 어떻게 된 일인지 나무에 사슬로 연결되어 있었
다. 만날 때마다 빵을 우걱우걱 먹었다. 비스킷을 주
어도 전혀 눈길도 주지 않고 계속 우걱우걱 먹었다.
애교는 없지만 토끼는 자주 볼 수 없으므로 만나는 그
자체가 하나의 기쁨이었다.

　나를 즐겁게 해준 동물 ①에서 ⑩ 가운데 2년 후에
도 만날 수 있었던 동물은 ②, ③, ⑤뿐이었다.

도시 걷기용 소도구 세트

Ⓐ 카메라, Ⓑ 지도, Ⓒ 메모장, Ⓓ 필기도구는 나의 도시
걷기에 필수 도구다. 이외에도 가지고 다니면 종종 도움
이 되거나 사용해 보고 싶은 물건이 있다. 머릿속에 떠
오르는 대로 열거해 보겠다.

　① 솔과 걸레: 한때는 노상의 뚜껑 사진을 찍을 때 방해

가 되는 작은 돌이나 모래가 있으면 솔로 쓸어 털어 내거나 비가 내린 뒤 뚜껑이 더러워져 있으면 걸레로 닦았다. 하지만 지금은 정말 귀중한 뚜껑을 만났을 때가 아니고서는 사용하지 않는다.

② 줄자: 뚜껑 크기를 잴 때는 물론 눈에 띄는 물건이라면 무엇이든지 크기를 재서 적는다. 최근 가장 관심 있는 것은 역 승강장에 그려진 하얀색 점선의 한 칸 크기, 점선과 점선 사이의 간격, 하얀 점선과 승강장 끝까지의 거리. 이런 부분도 역에 따라 상당히 달라 흥미롭다.

③ 프로타주용 연필: 이 연필은 끝이 평평한 연필이다. 프로타주는 10엔짜리 동전 위에 종이를 두고 종이 위를 연필로 문질러 탁본처럼 형태를 베끼는 회화 기법이다. 아마 초등학생 때 많이 했을 것이다. 뚜껑 마크나 그 주변의 요철이 있는 것은 무엇이든지 이 기법으로 문질러 문양을 베끼며 놀 수 있다. 오래전부터 긴자 銀座四丁目交差点 중심 근처에 있는 노면을 자동차 통행이 금지되는 보행자천국일 때 프로타주하려고 했는데 주변에 늘 교통 정리하는 경찰이 있어 실행에 옮기지 못했다.

④ 스톱워치(손목시계 부속 장치): 최근 자주 재는 것은

도시 걷기용 소도구

⑫ 미니 테이프 녹음기
(285g)

표준 장비

Ⓐ 카메라(1,120g)

검은색
(심 0.2와 0.5)
빨간색 노란색

Ⓑ 필기도구(사인펜)
전부 44g

Ⓒ 지도 Ⓓ 수첩

⑤ 알파벳 비스킷(50개 정도)과
칼민 사탕(10개 정도)

⑥ 바닥에 골이 있는 신발
(사이즈 270mm)

보통은
운동화가 좋다.
이 신발은
무겁다.
한 짝 무게가

⑦ 휴대용 카운터(84g)

플라스틱
(9g)

⑧ 자석(금속판에 메모 용지 등을
고정하는 용도)

⑨ 각도기(4g)

① 솔과 걸레

⑪ 습도계

② 줄자(2m용)

③ 프로타주용 연필과 메모 용지

본래는 시계

④ 스톱워치(62g)

3569 g

교차로 보행자 신호의 파란불이 켜져 있는 시간이다. 점등 시간은 도로 폭과는 관련이 없고 역시 자동차 교통량과 깊게 연관되어 있다는 사실을 조사로 확실히 알게 되었다.

⑤ 알파벳 비스킷과 메이지 칼민 사탕: 길을 걷다가 만나는 개나 고양이와 교류하기 위한 것이다. 개에게 주는 비스킷은 상당히 효과가 있는데 제과 회사 메이지明治의 칼민カルミン 사탕은 민트가 들어 있는데도 고양이에게 주면 냄새만 킁킁 맡고 이렇다 할 반응이 없었다. 다음에는 제과 회사 모리나가森永의 피스민트ピースミンツ 사탕으로 시험해 보려고 한다. 사실 개에게는 말린 고기, 고양이에게는 정어리를 주고 싶지만, 그런 서비스 정신이 나에게는 없다.

⑥ 바닥에 골이 있는 신발: 도쿄에서는 한 적 없는데 외국에 갔을 때 매일 숙소에 돌아가 골에 낀 작은 돌을 채집했다. 아주 귀찮지만, 작은 병에 넣어서 진열하면 각 지역의 특징이 드러나기 때문에 흥미롭다.

⑦ 휴대용 카운터기: 역 개찰구 등에서 이용객 수를 셀 때 사용하는 것과 같은 것이다. 높은 곳에 올라갈 때 몇 단인지 세면서 몇 번 사용했는데 다리와 버튼을 누르는 손가락의 움직임이 일치하지 않고, 작은 게 의

외로 무거워 현재는 가지고 다니지 않는다.

⑧ 자석: 발견한 것이 철인지 아닌지 확인하고 싶을 때 사용하려고 가지고 다녔는데 한 번도 사용한 적이 없다.

⑨ 각도기: 얇고 부피가 크지 않아 6개월 정도 가지고 다녔다. 오차노미즈의 히시리바시다리聖橋 위에 있는 평행사변형 뚜껑의 각도를 쟀을 때 딱 한 번 활용했다.

⑩ 돋보기: 돌담에 들러붙어 자라는 이끼나 거리를 배회하는 개미를 관찰할 때 사용하고 싶은데 아직 사지 않았다.

⑪ 미니 습도계: 늘 가지고 다니지만 특별히 재미있는 사용법을 발견하지 못했다.

⑫ 미니 테이프 녹음기: 전철표 펀치 조각 수집을 1년 전부터 하는데 개찰구에 있는 역무원의 대응을 녹음하면서 가장 최근에 사용했다.

⑬ 망원경: 도시 걷기에 사용할 좋은 아이디어가 현재로서는 떠오르지 않는다. 지금 사는 맨션 옥상에 대자로 누워 하늘을 날아다니는 새나 비행기, 구름 등은 본 적 있다.

이외에 싸고 작은 금속 탐지기, 방사능 측정기인 가이거뮐러 계수기Geiger-Müller counter, 어군탐지기 등을 가지고 다니면서 사용하면 분명 재미있을 것이다. 나의

이상은 위에서 언급한 모든 도구를 간편하게 하나로 정리해 지니고 다니는 것이다.

도시 걷기의 실제: 긴자 편

오래전부터 코스를 직접 만들어 '긴자 명작 뚜껑 순례'를 꼭 하고 싶었는데 이번에 하기로 했다. 1986년 1월 1일, 우편으로 도착한 연하장을 대략 다 훑어본 뒤 출발했다. 날씨 흐림, 10시 32분, 유라쿠초역 도착. 이 근처는 오랜만에 왔기에 긴자로 향하기 전 유라쿠초역 주변에 있는 귀중한 뚜껑을 확인하기로 했다.

①은 도쿄전등東京電灯의 뚜껑이다. 분명 2년 전만해도 두 개가 있었는데 이제 하나만 남았다. 도쿄전등은 1886년부터 1942년까지 존재한 회사였기에 아무리 짧게 잡아도 44년 이상 전에 만든 뚜껑이라는 말이 된다.

②, ③은 상당히 마모된 폐기 직전의 오래된 뚜껑이다. 이 뚜껑들을 본 뒤 멀리언[37]통로를 지나가는데 영화를 보려는 젊은이들로 이곳만 유독 북적였다. 인파에서 빠져나오자 하루미도리晴海通リ가 나왔다. 이곳 도로에 도쿄에서 가장 크다고 여겨지는 직경 140센티미터의 둥근 공동구 뚜껑 ④가 있다. 이 도로는 언제나 교통량이

긴자 명작 뚜껑 순례, 1986년 1월 1일 조사
뚜껑의 위치와 순례 순서를 표시한 지도

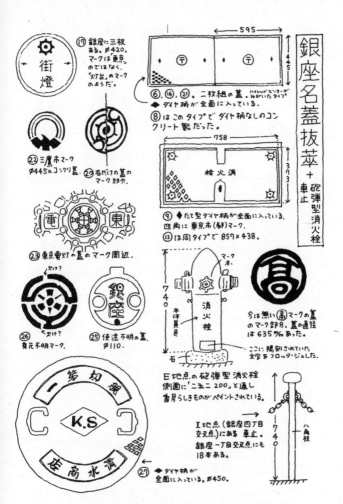

긴자 명작 뚜껑 발췌와 포탄형 소화전, 자동자 진입 방지
뚜껑과 포탄형 소화전, 자동차 진입 방지 기물의 상세 묘사

많아 2년 전 설날, 차가 적을 때 사진을 찍고 크기를 쟀다. 이번에는 인도에서 아직도 건재한지 확인했다.

⑤는 1981년 4월, 악덕업자가 인접한 스키야다리数奇屋橋 쇼핑센터에서 흘러나온 진흙을 그대로 맨홀에 불법 투기하는 모습을 들켰을 때 사용했던 맨홀이 있다. 벽돌 타일이 깔린 미유키도리みゆき通り에서 오른쪽으로 꺾으면 나미키도리並木通り가 나온다. 사람이 한 명도 보이지 않았다. 어젯밤에 내린 비 탓인지 아직 푸르른 플라타너스 잎이 많이 떨어져 있었다.

⑥은 홋카이도신문사北海道新聞社 앞. 1964년 10월 16일 아카세가와 겐페이 씨 등이 결성한 예술가 집단 하이레드센터가 길거리를 청소한다는 예술 이벤트를 실시했을 때 길거리의 뚜껑도 반짝반짝하게 닦았다는 바로 그 지점이다. 1984년 3월 10일 발행된『도쿄 믹서 계획東京ミクサー計画』에 실린 사진을 잘 보면, 체신성 시절의 일본전신전화공사와 관련된 뚜껑이라고 판단할 수 있다. 하지만 이 주변은 언제인지 모르겠지만 길이 다시 포장되어 뚜껑을 비롯해 전부 새롭게 바뀌었다.

까마귀가 까악까악 시끄럽게 우는 길을 지나가자 긴자도리銀座通り라고 불리는 주오도리中央通り가 나왔다. 긴자도리는 1968년에 도로 전체를 새롭게 포장해 낡

은 뚜껑은 하나도 남아 있지 않다. 인도에는 30×50센티미터 크기의 화강암이 빼곡하게 깔려 있다. 사람이 드문드문 지나다니지만, 가게는 대부분 닫혀 있어 다들 쇼핑은 하지 않고 순수하게 긴자를 산책하며 즐긴다.

⑦은 맥도날드 앞이다. 1983년 11월 17일, 높이 30미터 빌딩 위에 방치되어 있던 직경 34센티미터, 두께 2센티미터, 무게 4킬로그램의 철로 된 작은 뚜껑이 강풍으로 날아가 아래에 주차된 택시에 떨어지는 사고가 있었다. 이곳에 오면 고개를 들고 위를 본다. 나에게는 아주 드문 일이다.

고몬도리御門通り로 접어든 곳에 흔히 볼 수 없는 버드나무가 있었고(A 지점), 그곳을 바로 지난 곳에 한들한들한 어린 버드나무 세 그루가 심겨 있었다(B 지점). 이 나무들은 1968년까지 긴자도리에 심겨 있던 버드나무의 2세라고 한다. 처음 알았다.

쇼와도리昭和通り를 가로지르는 육교를 건너 조금 더 걸어가자 체신성 시절의 콘크리트 뚜껑 ⑧이 분명 있었는데 지금은 없었다. 이 타입은 전쟁 중 금속 공출이 실시되었을 때 대용품으로 설치되어 도내에 몇 개 남아 있지 않은 귀중한 뚜껑이었기 때문에 안타까웠다.

⑨는 도쿄시가 15구였던 시절(1932년 9월 30일까

지)의 구역이었던 곳에서 자주 발견할 수 있는 뚜껑이다. 자물쇠가 달린 이런 타입은 큰 것, 작은 것이 있는데 여기에는 작은 타입이 있었다. 긴자에는 하나밖에 없다. 큰 뚜껑 타입은 열다섯 개가 있다.

이 길로 더 가니 설날을 상상하는 작은 장식을 단 인력거가 세 대 주차되어 있었다(C 지점). 화류계 사람들이 새해 인사를 도는 듯했다. 바로 앞 골목을 들여다보니 커다란 일장기가 걸려 있었다(D 지점). 그러고 보니 여기까지 오면서 일장기를 건 집을 보지 못했다. 내년 설날에는 긴자에서 국기를 단 집이 몇 집이나 있는지 조사해도 재미있겠다.

분명 다이쇼 시대나 쇼와 시대 초기의 것이라고 여겨지는 사각형 뚜껑 ⑩, ⑪을 곁눈질하면서 좁은 골목 길로 들어섰다. ⑫는 ⑨와 같은 종류로 크기가 큰 타입이다. 조금 더 가면 있는 ⑬에는 2년 전까지 '髙'라는 마크가 붙은, 어디 소속인지 알 수 없는 뚜껑이 있었다. 이 뚜껑에 대한 내용은 내 책『맨홀의 뚜껑: 일본 편マンホールのふた－日本編』에 자세히 나와 있다. 이 뚜껑이 있는 장소와 '髙'라는 글자가 어떤 관련이 있는지 연결 짓지 못했고, 다른 지역에서도 본 적이 없어 골머리를 앓았는데 어느 날 갑자기 사라졌다.

다시 하루미도리를 건너 조금 더 가자 ⑭에 원시적이라고 할 수 있는 목조 뚜껑이 있었다. 어디에나 흔할 것 같은데 의외로 없다. 그건 그렇고 기성품을 사용하지 않고 일부러 나무로 만든 점이 흥미롭다. 무엇보다 바로 근처에 가부키 전문 공연장 가부키자歌舞伎座가 자리할 정도니 이런 걸 만들어 낸 장인이 있음직도 하다. 실제로 공공도로 위에 나무 뚜껑을 설치한 곳은 내가 아는 한 도쿄도에서 이상하게 이 주변의 반경 약 2킬로미터 안에만 있다.

　　쇼와도리를 더 걷다 보면 노란색으로 칠해진 지상식 소화전이 서 있다(E 지점). 도쿄의 공공 소화전은 대부분 지하식으로 지상식은 거의 볼 수 없다. 긴자에서는 여기에 하나밖에 없다. 공공에서 설치한 지상식 소화전에 대해 자세히 조사하지 않았는데 전후에는 설치되지 않았을 것이다. 전쟁 전의 시방서를 보면 긴자에는 '포탄형'이라는 이름이 붙어 있다. 설날에 사람의 통행이 적었던 덕분에 제조번호 등이 양각된 부분을 도로에 풀썩 주저앉아 프로타주하고 줄자로 높이를 쟀다. 그때 뒤에서 발소리가 들려와 그 소리가 지나가기를 기다렸다가 뒤를 돌아보았는데 순경 두 사람의 뒷모습이 보였다. 불심검문을 당하지 않아 다행이었다.

⑮는 1955년 3월 29일에 이 맨홀을 검사하기 위해 들어간 두 사람이 갇혀 작은 열쇠 구멍으로 SOS라고 적은 100엔 지폐를 내밀었는데 근처를 지나던 통행인이 발견하고 신고해 겨우 구출되었다는 사건이 있었다.

⑯은 체신성 시절의 뚜껑이다. 이 타입은 ⑥번 지점에 있던 것과 같다. 전신전화가 체신성의 손에서 벗어난 것이 1949년 9월이므로 이 뚜껑은 적어도 그 이전의 것이 된다. 더 자세히 말하면 전후의 혼란기나 전쟁 중에는 철이 부족해 설치하지 않았을 테니 더 거슬러 올라간 시대에 제조되었을 것으로 보인다.

⑰은 가등街燈이라고 양각으로 들어간 뚜껑으로 현재는 쇼와도리에만 총 일곱 개 남아 있으며 그중 세 개가 긴자 지역에 있다. 쇼와도리가 생긴 1930년에 설치되지 않았을까 추측된다.

⑱에는 도쿄가스의 뚜껑이 다섯 종류나 밀집되어 있었다. 이는 지하에 커다란 가스 장치가 설치되어 있다는 걸 의미한다. 도내에 도쿄가스의 뚜껑이 이렇게 한곳에 모인 곳은 아직 몇 군데밖에 발견하지 못했다.

⑲는 분명 전쟁 전의 뚜껑이다. 언뜻 별다른 특징이 없어 보이지만, 도내의 하수도용 뚜껑으로서는 가장 큰 원형 뚜껑으로 긴자에는 여기에 하나 있고, 다른 지역에

서도 네 개밖에 본 적이 없다. 뚜껑에 있는 작은 가스 배출용 구멍은 흙으로 막혀 봄이 되면 작은 식물이 빼곡하게 자란다.

여기까지 왔을 즈음 배가 고파 집중력이 떨어지기 시작했다. 쇼와도리를 건넌 곳에 OX 문양으로 두 개가 한 조인 하수도용 사각형 뚜껑 ⑳이 있어 마크가 있는 부분을 잘 보자 조금 이상했다. 두 장 모두 오른쪽으로 여는 뚜껑이었기 때문이었다. ㉑을 지나자 ⑯과 같은 타입으로 우체국 마크 〒가 들어간 뚜껑이 있었다. 긴자에는 합쳐서 세 개밖에 없다.

1시 2분, 미즈타니바시공원水谷橋公園(F 지점). 공원 안에 커다란 버드나무가 있었다. 바로 줄기의 폭을 쟀다. 직경 40센티미터나 되었다. 벤치에는 물이 조금 고여 있어 노란색 시소 위에서 지참한 도시락을 펼쳤다. 도시락을 먹는데 근처에 사는 할머니와 작은 여자아이가 공원에 놀러 왔다. 아이가 옆에 있는 노란색 시소를 타려고 다가와서 필연적으로 할머니와 "안녕하세요."하고 인사를 나누었다. "새해 복 많이 받으세요."라고 했으면 좋았겠지만, 생판 모르는 사람에게는 역시 말하기 꺼려져 순간적으로 "안녕하세요."라는 말이 나왔다.

고양이 이마처럼 좁디좁은 공원 안에 바닥이 흙으

로 된 곳이 있었다. 비가 그친 뒤라 부드러워진 땅에 개나 고양이 발자국이라도 찍혀 있지 않을까 살펴보았는데 발견하지 못했다. 마침 긴자에 사는 길고양이 서른 마리에게 먹이를 주는 이지마 미나코飯島奈美子 씨의 책 『긴자 길고양이 이야기銀座のら猫物語』(1985)를 읽었기에 개와 고양이의 모습은 물론 발자국도 매우 궁금하다.

1시 18분, 공원 출발. 어떻게 된 일인지 도쿄도에 속한 미타카시三鷹市의 마크가 들어간 ㉒의 뚜껑이 있었다. 기타구北区의 주조十条에는 시코쿠지방四国地方 다카마쓰시高松市의 뚜껑도 있으니 이 정도는 놀랄 일도 아니지만, 분명히 흔하지 않다.

1시 반 G 지점에서 검은색 개를 산책시키는 가족과 스쳐 지나갔다. 전에 핫초메八丁目에서 폐기물업체 사람이 잡종견을 데리고 다니는 걸 목격한 건과 이번에 따로 확인은 하지 않았어도 욘초메의 가정집 개(H 지점)까지 하면 지금까지 긴자에서 개는 세 마리밖에 보지 못했다.

점점 몸의 체온이 떨어지기 시작했다. 서두르자. ㉓은 긴자에서 유일한 도쿄전등 시절의 뚜껑이다. ①에서 소개한 유라쿠초의 뚜껑보다 여기 뚜껑이 마크가 어느 정도 선명하게 남아 있다.

사람도 지나다니지 않는 조금 어두운 뒷골목에서

나오자 갑자기 밝은 하루미도리가 등장했다. 욘초메교
차로(I 지점)다. 갑자기 쇠사슬이 달린 자동차 진입 방지
철봉이 있는 걸 발견했다. 도내에는 거의 가드레일로 바
뀌었는데 여기에 이런 것이 있을 줄은 생각도 못 했다.
세어 보니 네 모퉁이에 총 예순두 개나 있었다. 수없이
걸어 다닌 곳인데 못 본 것도 많구나, 하고 생각지 못한
발견에 흐뭇해하면서 ㉔로 향했다.

㉔는 1983년 11월 8일 지하 송신 케이블 합선이 원
인으로 보이는 사고로 맨홀에서 불이 뿜어져 나와 구경
꾼이 1,200명이나 몰려 엄청나게 붐볐다는 현장이다. 그
런데 여기에 도쿄전력의 뚜껑이 두 개 있어 어느 쪽에서
불이 뿜어져 나왔는지 알 수 없었다. 신문의 현장 사진
을 보니 교차로 중앙에 가까운 쪽 뚜껑인 것 같다.

다시 욘초메교차로로 돌아와 와코和光백화점 쪽으
로 건넜다. 역시 사람이 많았지만 가장 붐빌 때의 8분의
1 정도였다. ㉕에는 다카하시양복점高橋洋服店 앞의 공
중전화부스 오른쪽에 '긴자銀座'라는 글자가 새겨진 작
은 뚜껑이 있었다. 긴자에는 이거 하나밖에 없다. 당연히
다른 장소에도 있었겠지만 이것만 남았을 것이다. 어떤
뚜껑인지 아직도 알 수 없다. 한 번 열어보려고 한다.

㉖은 나가세포토살롱ナガセフォトサロン 앞, 왼쪽 구

석에 있는 작은 뚜껑이다. '지수전止水栓'이라고 쓰여 있는 걸 보니 상수도용 뚜껑이 분명하지만, 문제는 마크였다. 일본 각 도시의 마크와 비교했는데 해당하는 곳이 없었다. 제조회사 마크일 수도 있는데 본 적이 없다. 금이 가 있으니 언젠가는 교체될 것이다.

여기에서 소토보리도리外堀通り로 나가면 조금 오래된 뚜껑이 있는데 지금 있는 곳에서 조금 더 걸어간 곳에 꼭 확인하고 싶은 뚜껑이 있어 잰걸음으로 현장으로 향했다. 사이와이이나리신사幸稲荷神社라는 작은 사원을 지나 나오는 골목에 들어가면 빵집이 있고 그 앞에 조금 특이한 뚜껑 ㉗이 있다. 그런데 가게가 쉬는 날이어서 뚜껑이 있는 곳에 아이스크림 박스가 떡하니 놓여 있어 확인할 수 없었다. 이곳은 사설 도로이므로 개인이 만든 뚜껑일 텐데 표면에 '친절제일親切第一'이라는 표어와 '기요미즈상점清水商店'이라는 글자가 양각으로 들어가 있다. 이 뚜껑이 위치한 곳의 가게가 기요미즈상점은 아니다. 그러니 전에 여기에 있던 가게가 기요미즈상점이었을까, 아니면 단순히 뚜껑을 제조한 회사 이름이 기요미즈상점이었을까? 소박한 의문이 들었다. 그런데 이것밖에 본 적이 없으므로 이 이상 추리는 어려웠다. 그렇더라도 '친절제일' 같은 표어가 들어간 뚜껑은 지금까지 본 적

없다. 편하게 밟을 수 없는 흔하지 않은 물건이다.

　여기에서 일단 '긴자 명작 뚜껑 순례'가 끝났기 때문에 집에 돌아가려고 했는데 조금 걸어간 J 지점 골목에 하얀 고양이가 웅크리고 있었다. 20미터 정도 떨어진 곳에 쪼그리고 앉아 야옹 했더니 갑자기 몸을 움직여 도망칠 태세를 취했다. 그래서 다시 야옹 했더니 대답하지 않고 경계했다. 이 두 번째 야옹을 했을 때 골목길 더 안쪽에 있는 좁은 골목길 모퉁이에서 삼색 고양이가 얼굴을 내밀었다. 사실 이전에 텔레비전에서 동물연구가 무쓰고로ムツゴロウ 씨가 고양이는 마타타비 대신 페퍼민트를 주어도 같은 반응을 보인다고 했기 때문에 이번에는 페퍼민트가 들어간 메이지 칼민을 지참해 이럴 때 실험해 보려고 만반의 준비를 해온 터였다.

　서둘러서 칼민을 용기에서 꺼내 세 번 야옹 하면서 한 발을 떼었다. 그 순간 두 마리 모두 살기를 느꼈는지 엄청난 기세로 저 앞에 있는 골목길로 도망쳤다. 지금까지 내 경험으로 야옹이라고 했을 때 야옹이라고 대답한 고양이는 10퍼센트 정도였다. 그리고 대답한 고양이는 대부분 근처 지면에 벌러덩 누워서 몸을 문지르며 냄새를 묻혔고 한술 더 떠 나한테 와서 몸을 문지르는 일이 많았다. 이번에는 반응이 재빠른 걸 보니, 이 두 고양이

는 길고양이였을 것이다(지금까지 내가 고양이를 본 곳은 ×로 표시했다).

길고양이라고 하니 생각이 났는데, 앞에서 이야기한 『긴자 길고양이 이야기』에 로쿠초메六丁目에 있는 스즈란도리すずらん通り(K 지점)에서 이지마 씨가 고양이가 아니라 빌딩 사이를 날아다니는 청설모를 발견해 고양이에게 하듯이 먹이를 배급했다고 한다. 정말 믿기 어려운 일이다. 물론 한밤중에 일어난 일이었지만, 나처럼 시선이 항상 아래를 향하는 인간은 절대로 만날 수 없는 광경이다.

2시 25분, 유라쿠초선 긴자잇초메역銀座一丁目駅 입구(L 지점)에 가마쿠라鎌倉에서 구입한 것으로 보이는 최저 구간 요금 120엔짜리 표가 떨어져 있었다. 물론 120엔으로 갈 수 있는 역까지만 차표를 사서 타고 나머지 역은 무임승차했을 것이다. 덴만구天満宮 사원에서 어떤 소원을 빌었는지는 모르겠지만, 설날부터 이런 짓을 하다니. 이 표를 버린 사람은 올해 좋은 일이 없겠지 하면서 전철 속 인간이 되었다.

이렇게 쓰니 내가 도시를 걷는 방법이나 관점은 역시 아무리 생각해도 텔레비전 브라운관 안을 부유하는 듯하

다. 하지만 이대로 멈추지 않고 앞으로 가다 보면 그 끝
에서 갑자기 우주적 스케일의 세계가 펼쳐질지도 모른
다고 요즘 예감한다.

건물 파편을 줍다

이치키 쓰토무

1. 굴뚝이 사라진 날로부터

"저기, 건물 파편을 모으는데요."

철거 현장의 점심시간에 처음 보는 남자가 비닐 시트 사이에서 불쑥 나타나 철거 중인 건물의 '파편'을 가지고 싶다고 하자 철거회사 작업자들은 당황했다.

"모아서 뭐 하는데요?"

"뭘 어떻게 하는 것은 아니지만……."

"흠, 별난 분이네요. 근데 이런 사람 있다고 하더라고."

"네, 있습니다. 그런 사람. 아마 저를 말하겠지만."

작업자들은 과묵했다. 자세한 것은 물어보지 않았다. 이렇게 나는 사라지기 직전의 건물에 찾아가 버려지는 벽돌이나 타일, 기와나 콘크리트 등의 파편을 주워서 모은다. 폐품 회수로 오해받을 수 있는 내 컬렉션의 시작은 약 20년 전 고향에서 보낸 고등학생 시절로까지 거슬러 올라간다.

이바라키현茨城県 시모다테시下館市는 간토평야関東平野의 북쪽 끝에 위치해 등뼈처럼 생긴 높은 지대가 북쪽으로 곧게 이어져 있으며 그 높은 평지를 감싸듯이 동네가 펼쳐져 있다. 우리 집은 그 언덕 위, 경사가 심한 오르막길 가장 위쪽에 자리했다. 2층 동쪽 창에서는 멀리 쓰쿠바산筑波山에서 가바산加波山으로 이어지는 산들이

보이고, 시선 아래에는 기와지붕이 펼쳐져 동네 풍경이 한눈에 내려다보인다.

그 풍경의 포인트가 정면에서 살짝 왼쪽으로 치우친 곳에 하늘을 찌르듯 우뚝 서 있는 과자 공장의 굴뚝이었다. 벽돌 굴뚝에서 뿜어져 나오는 연기로 바람의 방향과 세기를 바로 알 수 있었고 뇌우가 쏟아질 때는 굴뚝에 치는 번개를 여러 번 목격했다. 근처를 지나가면 언제나 달큰한 과자 냄새가 감돌았다. 과자는 당시 시모다테의 주력 산업 가운데 하나였다. 그 공장이 이전하고 부지에 볼링장이 들어선다고 했다.

어느 여름날 밤, 그날은 이제 더 이상 필요 없어진 굴뚝이 철거되는 날이었다. 어떻게 그날을 알게 되었는지 잘 기억나지 않지만, 나는 혼자 보러 갔다. 더위도 식힐 겸 수많은 사람이 굴뚝 주변에 모여 있었다. 이미 공장이 철거된 공터 쪽으로 한 번에 넘어뜨릴 거라고 했다. 구령이나 기계음은 들려왔지만, 군중은 도로 반대쪽에 있어 그곳에서 무슨 일이 일어나는지 전혀 알 수 없었다. 굴뚝 밑동은 조명을 강하게 비추어 윤곽이 선명하게 보였지만, 위쪽은 어둠 속으로 끝도 없이 빨려 들어가 있었다. 작업은 시간이 걸리는 모양새였다. 밤이 점점 깊어져 아쉽지만 돌아가야만 했다.

'쿠쿵' 하는 소리가 들려온 것은 집에 돌아온 뒤 한참 지났을 때였다. 굉음과 함께 동네 전체가 흔들렸다.

다음 날 아침, 평소처럼 2층 창문에서 동네를 바라보니 풍경 속에서 굴뚝이 사라져 있었다. 풍경이 달라졌다. 나는 무언가 엄청난 일이 벌어진 듯한 기분이 들어 서둘러 비탈길을 뛰어 내려갔다. 어젯밤에는 그렇게 엄청난 인파로 북적이더니 이제는 아무도 없었다. 마치 환자에게 가까이 다가가듯이 조심스럽게 가림막 하나 없는 현장에 들어갔다. 와지끈 부서진 굴뚝이 가랑비 속에서 부지 전체에 걸쳐 쓰러져 있었다. 어제까지 높이 솟아 있던 굴뚝이 발아래에 무수히 많은 벽돌 파편이 되어 흩어져 있었다. 나는 작은 파편을 하나 주워들었다. 검은 그을음이 묻어 있었다. 날마다 멀리에서 바라보았던 굴뚝이 손바닥 위에 놓여 있었다. 적어도 이 벽돌 파편만이라도 남겨두어야겠다 싶어 소중히 안고 돌아왔다.

그 무렵 전후해서 집 근처에 있던 경찰이나 소방서도 재개발로 철거되어 그곳의 파편들도 마찬가지로 주워 왔다. 그렇게 나의 파편 모으기가 시작되었다. 그런데 그 이후 다행히도 고향에서는 한동안 나의 컬렉션이 늘어나는 일은 없었다.

도쿄의 데이코쿠극장帝国劇場이 개축된 것이 그 무

조요제과常陽製菓의 굴뚝

철거하는 날 밤의 굴뚝

옆으로 쓰러진 굴뚝 (사진: 이치키 쓰토무)

렵이었다. 이를 축하하기 위해 신구新舊 데이코쿠극장의 외벽 파편을 깔끔하게 성형해 손님들에게 배포한다고 했다. 이 사실을 신문에서 읽고 진심으로 부러워했던 기억이 있다.

옛 데이코쿠극장에는 딱 한 번 가본 적이 있었다. 초등학교 3-4학년 무렵 그곳에서 시네라마Cinerama[38]를 보았다. 하지만 내 기억에 선명하게 각인된 것은 커다란 화면에 비춘 장면이 아니라 진홍색 양탄자가 깔려 있고 금술로 장식된 거대한 계단을 설레는 가슴으로 올랐다는 것이다. 당시부터 이미 건축 팬이었을지도 모른다.

1968년 고등학교 졸업과 동시에 상경했다. 한 달도 지나지 않아 갑자기 엄청난 건물과 맞닥뜨리게 되었다. 5월 10일, 나는 마루노우치丸の內에 있는 미쓰비시 구 1호관三菱旧1号館[39] 철거 현장을 방문했다. 캔버스 소재의 임시 가림막이 빈틈없이 설치되어 있어 내부 모습은 전혀 파악할 수 없었다. 역시 도쿄는 철거 현장조차도 다르다고 감탄하면서 누군가 안에서 나오기를 바라며 이리지리 왔다 갔다 했다. 시간이 조금 지나 벽돌 가루를 뒤집어써 적갈색이 되어 버린 작업복 차림의 인부가 나타났다. 용기를 내어 부탁했는데 단번에 거절당했다. 그때 나는 분명 누가 봐도 엄청나게 실망한 표정을 지었을

것이다. 그 모습을 본 작업자들이 "저기 사무실에 가서 한 번 물어봐요." 하고 알려주었다. 하지만 도쿄에 이제 막 상경한 열여덟 학생은 아직 사무실로 향하는 계단을 올라갈 용기가 없었다. 포기하고 돌아가다가 가림막의 아주 좁은 틈새에 떨어져 있던 작은 벽돌 파편만은 주울 수 있었다. 나의 도쿄 컬렉션 제1호가 된 이 파편이, 지금은 '메이지 건축의 호류지明治建築の法隆寺[40]'로 칭송받는 영국 건축가 조시아 콘도르Josiah Conder가 설계한 명작의 이 세상 유일한 유품이 되었다.

미쓰비시 구 1호관에서는 주저했지만, 그 이후부터는 두려울 게 없었다. 어딘지 마음에 남아 있던 건축물이 철거되게 되면 되도록 그 현장을 방문해 파편을 받아 왔다. 내가 가지 않으면 모두 그대로 버려져 사라진다. 이를 위해 먼저 건축 철거 정보를 가장 빨리 입수하는 게 중요했다. 또한 현장에는 철거 기간이라는 아주 한정된 기일에 맞춰 가야 한다. 게다가 내 본업에 지장을 주지 않고, 돈을 주고 구입하지 않으며, 현장 사람들에게 피해를 주지 않는다는 스스로 정한 원칙이 있었기 때문에 상당히 바빴다.

건물 주인이나 현장 사람들에게 나는 달갑지 않은 손님일 텐데도 염치없는 부탁을 들어 주고 친절하게 응

대해 주었다. 좋은 사람들과 인연을 맺을 수 있었다. 내 컬렉션은 많은 분의 협력으로 가능했다. 정말 마음속 깊이 감사한다.

20년 동안 나는 약 400곳의 철거 현장을 방문했고 그렇게 해서 모은 파편이 1,000점이 넘는다. 파편이 산처럼 층층이 쌓여 있는 모습을 보면 이것들이 도시 안에 흩어져 제각각 건물의 일부로 살았던 '풍요로운 시대'가 그리워진다. 건물이 철거되었을 때 그 건축에 참여했던 사람들의 열정도, 거기에 새겨진 역사도, 도시의 풍경이나 추억도 함께 부서져 산산조각이 나고 파편이 되어 매장된다. 내가 주워서 모은 것은 그런 파편일지 모른다.

곧 나는 도쿄를 떠난다. 굴뚝이 사라진 고향으로 돌아가기 때문이다. 언덕 위에서 이들 파편에 어떻게 새로운 생명을 불어넣을 수 있을지 생각한다.

1985년 12월
『건축의 유품: 이치키 쓰토무 컬렉션』에 쓴 글에서

2. 파편 수집의 과정

신문·잡지에서 정보 모으기

OOO　먼저 이치키 씨가 건물 파편을 컬렉션에 포함하기까지의 대략적인 흐름을 이야기해 주시겠어요?

이치키　정보를 읽는 일이 가장 중요하므로 신문, 잡지는 되도록 다 훑어봅니다. 잡지는 건축 관련 잡지라면 거의 다 보고, 그래프지グラフ誌[41]나 경제지도 봅니다. 도산이나 합병, 이전, 개축 등의 정보가 나오니까요. 정말 꼼꼼하게 공을 들여 보지는 않지만, 전부 훑어봅니다.

OOO　신문은 몇 개 정도 보시나요?

이치키　《아사히신문朝日新聞》《마이니치신문毎日新聞》《요미우리신문読売新聞》은 거의 매일 봅니다. 그리고 신문에서 특히 자주 확인하는 것이 잡지 광고입니다. 잡지 광고를 보면 '도시를 담는다'라든지 'OO 일대' '건물' 같은 사진 기사 안내가 있어요. 그런 것을 주의 깊게 봅니다. 유명인이 집을 신축한다든지 철거한다는 정보도 다양한 잡지 광고로 확인해 둡니다. 그리고 필요한 책이 있으면 서점에 가서 구입합니다.

　신문은 지면 대부분 확인해야 합니다. 스포츠 시설 철거라는 내용은 스포츠란, 기업의 본사 이전 등의 정보는 경제란에 실리고 사회면에도 다양한 정보가 실립니

다. 그중에서 지방판은 정보가 가장 자주 실리기 때문에 꼼꼼하게 확인합니다.

○○○ 하루 중 언제 보나요?

이치키 아침저녁으로 꽤 시간을 들여서 봅니다. 그리고 《도쿄신문東京新聞》이나 《니혼게이자이신문日本経済新聞》은 제 주변에 구독하는 사람들이 있어 그들이 정보를 알려줍니다. 저는 텔레비전을 보지 않기 때문에 텔레비전에서 가끔 유명한 건물이 철거된다는 정보가 나오면 역시 다른 사람이 알려 줍니다. 최근에는 《도쿄신문》에 건물을 부순다는 기사가 자주 실립니다.

○○○ 직접 발견하는 것과 주변 사람들이 알려주는 것은 어느 정도 비율인가요?

이치키 다른 사람이 알려주어도 제가 이미 알고 있을 때가 많아요. 도내에서는 열 건 가운데 한 건이 그럴까요. 지방은 아무래도 제 눈길이 미치지 못하니까 지방 정보를 알려주면 정말 고맙죠.

○○○ 정보를 제공해 주는 분들은 역시 이치키 씨 같은 취미를 가지신 분들인가요?

이치키 파편을 모으는 사람은 없습니다(웃음). 그저 알려주기만 할 뿐, 함께 가자고 하는 사람도 거의 없어요. 정보가 있어도 제가 분명 알 거라고 생각해 의외로 그냥

넘어가는 일도 있습니다. 나중에 "이런 건물도 있었는데." 하며 알려준 경우가 몇 번 있었습니다.

OOO 그렇게 정보를 얻은 다음에는 어떻게 되나요?

이치키 신문, 잡지 그리고 다른 사람의 정보. 이것도 정말 다양해요. 철거와 개보수가 다르기도 하고요. 철거하지 않지만 알루미늄 새시로 바꾸거나 페인트를 다시 칠하려고만 해도 철거하는 것처럼 보이죠. 그런 곳을 알려주는 일도 많아요. 물론 감사하죠. 그런데 일단 정보가 들어오면 현장에는 꼭 갑니다. 미리 알았다면 당연히 찾아갔을 건물인데 제가 도쿄에 있었는데도 모르는 사이에 철거된 건물이 스무 건 정도 있었습니다.

OOO 지금까지 도쿄에서 실제로 모은 건물 파편 수는 어느 정도 되나요?

이치키 300건 이상 됩니다.

OOO 그에 비해 스무 건 정도네요.

이치키 그렇습니다. 10퍼센트도 안 되지요. 이외에 철거가 아무리 많아도, 이건 수집하지 않아도 괜찮겠다는 경우도 당연히 있습니다. 어쨌든 철거되는 곳이 있으면 대부분 정보가 제 귀에 들어오는데, 좋은 건물인데도 알지 못하는 사이에 사라진 곳이 지금까지 대략 스무 건 정도입니다.

도시 걷기가 최고의 정보원

이치키 도시를 걷다 보면 '건축 계획 안내'라는 사방 1미터의 하얀 간판이 서 있는 걸 보게 됩니다. 이것은 조례로 정해져 있어 반드시 설치해야 하거든요.

○○○ 그렇게 발견하는 경우도 있나요?

이치키 있습니다. 하지만 제가 도쿄로 상경했을 무렵에는 그런 간판이 없었기 때문에 가림막을 두른 걸 보고 발견할 때가 많았습니다. 그 외에 도시에서는 전철에서 자거나 책을 읽지 않고 밖을 볼 수 있도록 신경 씁니다. 차창을 통해 건물이 보이니까요. 오른쪽, 왼쪽 주의해서 봅니다. 택시도 마찬가지예요. 어디에 어떤 건물이 있는지 제가 거의 기억하니 과속해도 볼 수 있습니다.

○○○ 전철에서는 자리에 앉지 않나요?

이치키 거의 서 있습니다. 앉는다고 해도 뒤를 돌아보거나 합니다. 어린아이처럼요(웃음). 평상시에는 잘 타지 않는 전철 노선으로 이동할 때는 특히 주의를 기울입니다. 버스에서도 되도록 밖을 봅니다. 뚫어지게 응시하는 건 아니고 아까 말했듯이 이 근처를 지나면 그 건물이 있지, 하는 정도로만 신경을 씁니다.

　　전철에서 창밖을 보다가 먼 곳에 있는 건물 1층에 가림막을 설치하기 시작한 걸 찰나에 발견한 적이 있었

어요. 그때는 서둘러 다음 역에서 내려서 돌아가 파편 입수 협상을 한 적도 있었습니다. 지하철은 어쩔 수 없지만, 전철 안에서는 주의를 기울입니다. 근데 도시를 걷는 것이 가장 좋아요. 신문이나 잡지보다 정보를 훨씬 더 많이 발견할 수 있습니다.

사진을 찍고 건물을 음미하다

OOO 현장 진행 상황을 보러 갈 때는 목적지로 바로 직행하시나요?

이치키 뭔가 있다고 정보를 입수하면 곧바로 그 장소로 갑니다. 주변도 살펴보면서요. 단, 밑도 끝도 없이 찾아가 부탁하는 일은 절대 하지 않습니다. '건축 계획 안내'가 나와 있다고 해도 갑자기 들이닥치지는 않아요. 공사가 시작될 때까지 기다립니다. 그리고 안에 있는 사람들이 전부 나올 때까지 기다립니다. 철거 회사에 소유권이 옮겨지기를 기다렸다가 그때 협상을 시작합니다.

OOO 그런 건 어떻게 아나요?

이치키 먼저 건물 안이 텅텅 비게 됩니다. 출입이 금지되거나 공사 현장 사무실이 생기면 누가 봐도 공사장처럼 바뀝니다. 그럴 때 협상해야 복잡해지지 않아요. 건축주

에게 부탁해도 이후에 또 철거 현장 사람들에게 부탁해야 하니까요. 공사 현장 사람들을 되도록 첫 협상 상대로 삼으려고 합니다.

단 작은 상점 등은 그렇게 될 때까지 기다리면 눈 깜짝할 사이에 철거되기도 하므로 그 경우는 먼저 건물주에게 말해 둡니다. 빌딩이라면 공사가 시작되기를 기다리고, 상점이라면 먼저 이야기해 언제 철거하는지 알아두죠. 빌딩은 그 전에 내부 사진을 찍는 일도 자주 있습니다. 그때는 파편을 원한다는 등의 말은 하지 않습니다. 내부를 파악하지 않으면 이 건물이 어떤 건물이고 어떤 부분에 무엇이 있는지 알 수 없으니까요. 연속기업폭파사건連続企業爆破事件[42] 전에는 의외로 어떤 건물이든 자유롭게 출입해 구석구석 돌아다닐 수 있었어요. 그런데 그 사건 이후 경비원이 경비를 철저히 하기 때문에 자유롭게 드나들 수 없게 되었습니다. 저는 건물에 들어가는 일 자체가 익숙하니 자연스럽게 들어가면 대부분 큰 문제는 안 생깁니다. 단 경비원이 보는 곳에서는 일단 허가를 받고 사진을 찍습니다.

철거가 시작되기 전까지는 사진을 찍어 둡니다. 그 건물에 관련된 과거 사진, 도면 등 제가 입수할 수 있는 자료가 있다면 뭐든지 입수합니다. 협상에 난항이 예상

될 때는 복사본도 준비해 둡니다. 착공 연월일이라든지 설계자 등은 반드시 조사합니다.

○○○ 사진 찍으며 어느 파편을 수집할지 정하나요?

이치키 그럴 때도 있지만, 아직 철거되지 않은 건물에서 여기가 필요하고, 저기를 갖고 싶다는 생각은 별로 하고 싶지 않아요. 아, 좋은 건물이구나, 아쉽구나, 하고 생각하는 정도지 너무 집착하지 않으려고 합니다. 건물을 음미한다고 할 수 있어요. 이건 거리를 걸을 때도 마찬가지입니다. 철거 현장 어디 없나 하는 시선으로 둘러보며 돌아다니지 않습니다. 걸어도 걸어도 힘들지 않고 아무거나 잘 먹으니 온종일 움직이며 돌아다닙니다. 이 길 저 길, 구석구석 다 다니면서 좌우를 보고 멀리까지 봅니다. 그리고 높은 곳에 올라가는 것도 좋아해요. 지요다구千代田区, 주오구中央区, 미나토구港区 일부, 분쿄구 일부, 다이토구台東区, 신주쿠구新宿区 일부는 어디에 어떤 건물이 있는지 거의 아니까 그것들을 확인합니다. 그리고 "아. 아직도 사용되는구나. 다행이다." 하면서 사진을 찍습니다. 그럴 때 가끔 '건축 계획 안내'가 설치되어 있는 걸 발견하죠. 혹은 건물 전체에 망이 쳐져 있어 슬슬 공사가 시작될 걸 알기도 하고요. 지금까지 별로 보수하지 않아 낡을 대로 낡은 건물을 보면 저는 "기력이 없네."

하고 말하는데, 그런 빌딩과 만나면 되도록 자주 가서 확인합니다. 그러다가 건물 보수가 시작되면 다행이라면서 안도하지만요.

현장에서의 협상 타이밍

○○○ 첫 협상은 현장 사람들과 하나요?

이치키 큰 현장이라면 현장 사무실이 가설로 마련되어 있거나 해당 빌딩의 사무실 하나를 사용해요. 거기에 가는 거죠. 당연히 언제 갈지 적당한 타이밍을 잡기가 아주 어려워요. 아직 공사가 전혀 시작되지 않고 임시 가림막만 친 상태에서 찾아가는 건 너무 빨라요. 공사가 시작되어 있지 않으면 안 되죠. 가능하면 철거가 막 시작된 시점에 찾아가야 가장 좋습니다. 그런데 제가 수집하고 싶은 파편이 있는 장소부터 철거를 시작할 때도 있으니 그때는 정말 빨리 가야 합니다. 만약 원하는 파편이 1층에 있다면 철거는 대부분 위에서부터 시작하므로 천천히 가도 됩니다. 또한 내부에 사용된 파편을 얻고 싶을 때는 되도록 빨리 갑니다. 사라질 위험이 크니까요. 철거 전에 손에 넣을 수 있으면 손에 넣는 편이 좋을 때도 있습니다.

슬슬 시작하겠구나, 조금씩 위에서부터 손을 대는구나, 싶을 때 사무소에 갑니다. 그래도 역시 시간이 문제입니다. 근무 시간에는 가면 안 되니까요. 그런 곳은 업무 시작 시간이 빨라요. 8시나 8시 반부터일 때가 많죠. 게다가 일을 시작하기 바로 직전에 관련 없는 사람이 오면 싫어하니까 되도록 점심시간에 갑니다. 점심시간도 밥을 먹으러 갈 시간에 찾아가는 건 좋지 않아요.

○○○ 점심 식사를 다 마쳤을 무렵이 좋나요?

이치키 그런데 현장 사람들은 점심을 먹고 난 뒤에 자주 낮잠을 자거나 커피를 마시러 갑니다. 그러면 점심시간이 거의 다 끝날 무렵에나 돌아오죠. 오후 1시가 넘으면 일이 시작되기 때문에 실례가 됩니다. 현장 사무실을 살짝 들여다보면 다들 자는 중이죠. 그럴 때는 절대로 말을 걸지 않아요. 깰 때까지 기다립니다.

그다음에는 누구에게 부탁할지 정해야 하는데 참 어려워요. 말을 건 사람이 "그런 건 안 돼요, 안 돼." 하는 쪽인지 "뭐든 가져가세요." 하는 쪽인지, 여기가 성패의 갈림길입니다. 그래서 되도록 직급이 있는 듯한 사람을 노립니다. 말단이면 윗사람의 눈치를 보면서 판단하는데 윗사람이라면 자기 판단으로 어느 정도 결정할 수 있으니 되도록 윗사람에게 부탁합니다.

○○○　그런 경우 '누가 현장 감독인가요?' 하는 식으로 물어보나요?

이치키　그때그때 분위기에 따라서 다릅니다. 눈을 딱 마주칠 때도 있는데 저는 본업이 치과의사여서 늘 환자를 보니까 직감으로 어떤 사람인지 의외로 금방 파악할 수 있어요. 그럴 때 잘해줄 것 같은 사람, 파편을 줄 것 같은 사람에게 말을 겁니다. 또 안내처에 여성이 있는 경우가 있는데 그럴 때는 그 분을 통합니다. 안내원에게 물어보면 대부분 윗사람으로 연결해 주니까요. 그때 사진이 있다든지 옛날 지도를 복사한 게 있으면 정말 유리합니다. 상대방이 "흠, 뭐가 필요하신데요?" 하고 물어보면 그 이후로는 문제가 없으니 사진을 보여주죠. 상대방은 철거하려고 왔기 때문에 옛날 사진 등이 없고 세부까지 확인은 잘 안 하니까요.

○○○　명함은 건네나요?

이치키　저는 이름만 적혀 있는 명함을 사용합니다.

○○○　그럼 이것저것 캐묻지 않나요?

이치키　치과의사라는 정도만 말합니다. 옷차림이 학생 같아 의심스러워할 때가 잦으니까요. 치과의사라고 하면 "아, 그렇군요." 하고 의심을 풉니다. 그것도 별로 말하고 싶지 않지만요.

○○○ 왜 파편을 모으느냐고 묻지 않나요?

이치키 가끔 물어볼 때가 있어요. 하지만 대부분 "아, 그렇군요." 하고 끝나는 경우가 많고 이 이후부터는 거의 안 물어봅니다. 파편을 모아 뭘 할 건지 물어보는 일은 거의 없어요.

○○○ 파편을 주어도 될지 안 될지 뿐이네요. 처음부터 안 된다고 하면 어떻게 하나요?

이치키 그럴 때도 있습니다. 큰 현장에서 가끔 있어요. 그러면 이번에는 현장 소유자에게 편지를 써서 절절하게 호소합니다. "귀하가 소유하신 건물은 정말 훌륭해서 저도 이러이러한 추억이 있습니다. 지금까지 이런 파편들을 모았습니다. 번거로우시겠지만, 모쪼록 파편을 가져가도 될까요?" 이런 내용입니다. 그리고 "죄송하지만, 가능하면 이 부분으로 받고 싶습니다." 하면서 사진을 동봉해 보냅니다. "언제든 어디든 찾아뵙겠습니다." 이렇게 써서 편지 봉투에 우표를 붙여 보내는 거죠. 그러면 대부분 허락해 줍니다. 답장은 꼭 와요. 단, 관공서 등에서는 절대로 다른 사람에게 보여주면 안 된다고 조건을 걸 때도 있습니다. 물론 상대방이 호의를 베풀어 주는 것이니 당연히 요구대로 합니다. 그런 일도 자주 있어요.

현장에 사무실이 없고 철거회사 사람들만 있을 때

는 너무 격식을 차리면 오히려 안 좋아요. 그럴 때야말로 "저기요." 하면서 가볍게 부탁합니다. 상대방에 맞춰 방식을 선택한다고 하면 조금 그렇지만, 저는 의외로 그런 데 능숙한 편입니다. 스스럼없이 가서 "지금 잠깐 괜찮으세요?" 하면서 살갑게 말을 걸어 협상하죠. 그때 반드시 협상한 사람의 이름을 묻습니다. 다음에 갔을 때 "누구누구 씨 계시나요?"라고만 해도 전혀 다르거든요. 특별히 아부를 떠는 것은 아니지만, 상대의 분위기에 맞추어 처신합니다.

○○○　너무 정중하게 굴다가 긁어 부스럼을 만드는 경우도 있군요.

이치키　맞아요.

현장 사람들과 교류하는 즐거움

○○○　기본적으로 철거물 권리는 철거업체에 있나요?

이치키　대부분 철거회사에서 권리를 사는 듯해요. 철근 등은 팔면 돈이 되기 때문에 그런 부분을 계산하겠죠. 그러니 철거업체에 권리가 있습니다. 철거를 시작했더니 뭐가 나와서 그것이 누구의 소유인지 논쟁이 벌어지는 일이 가끔 있다고 해요.

근데 대부분 아까 말한 식으로 하면 거절당하는 일은 거의 없습니다. "이때쯤 오세요."라고 하거나 "철거할 때 전화 한번 주시겠어요?" 하면 그쪽에서 전화가 오기도 하고 "지금 같이 가지러 갑시다." 할 때도 있지요. 다양해요. 어떤 경우든 되도록 피해를 주지 않도록 신경을 씁니다. 게다가 위험할 때도 있으니까요. 모두 상대방에게 맞춥니다.

OOO 현장에서 기다리는 경우도 있습니까?

이치키 네, 있어요. 하지만 저도 본업이 있으니 "아직 안 돼요."라는 한마디에 집에 돌아갈 때도 자주 있습니다. 상대방이 오라고 한 날에 갔는데 그 사람이 없을 때도 종종 있고요. 그럴 때도 "실례했습니다. 제가 왔다 갔다고만 전해 주십시오." 하고 깨끗하게 바로 돌아옵니다. 그런 일이 몇 번이나 반복되기도 해요. 그건 또 그것대로 상대방에게 성의가 전해지니까 괜찮습니다. 그 사람도 바쁜데 제3자의 취미를 위해 상대해 주는 것이니 약속을 어겨도 어쩔 수 없다고 생각해요.

OOO 철거가 하루에 몇 군데에서 동시에 진행될 때도 있나요?

이치키 있습니다. 그러면 같은 날 몇 건이나 돌아다녀야 하니 점점 가방이 무거워져 힘듭니다.

OOO　정말 많은 현장에 가시는데 아는 철거업체와 만날 때도 있습니까?

이치키　있습니다. 오모리大森에서 만났던 사람과 이타바시板橋에서 만나면 상대방은 깜짝 놀라죠. "여긴 또 어떻게 알고 찾아왔어요?" 하면서 반가워해요.

OOO　철거업체는 수가 많나요?

이치키　네. 사람들은 철거업체에 인맥을 만들면 되겠다고 하지만, 그건 규칙 위반이라고 생각합니다. 건물을 발견하는 단계부터 직접 시작하고 진행하는데 그걸 다른 사람에게 맡기면 뭔가 아닌 것 같아요. 철거될 건축물을 스스로 찾아내는 것도, 어떤 철거업자와 만나는지도 다 인연이라고 할까요. 이전에 만난 적이 있는 철거업체 사람을 또 만나면 전에 만났던 현장 때보다 더 친절하게 대해 주기도 합니다. 상대방이 먼저 "지난번에 그 현장에 있었죠?" 하면서 말을 걸어오는 일도 자주 있어요.

OOO　철거업체 중에도 철거를 잘하고 못하고 그런 게 있나요?

이치키　저는 그쪽 분야에는 문외한이어서 잘 모릅니다. 단지 즐겁고 편한 현장은 있어요. 가령 여름이라면 저녁이 되어도 아직 날이 밝으니까 일을 마치고 찾아갈 때도 있습니다. 상대방도 일이 끝나 한숨 놓을 때니 자유롭게

안을 봐도 좋다거나 원하는 게 있으면 가져가라고 할 때
도 있습니다. 그런 편한 현장이라면 함께 술을 마시기도
해요. 그러다가 실은 이런 게 있었는데 하면서 전혀 손
상되지 않은 쇠 장식 같은 것을 보여줘 가져올 때도 있
었습니다. 현장에서 여러 사람과 만나는 일이 정말 즐겁
다고 자주 느낍니다.

어떤 파편을 고를 것인가

○○○　건물은 위에서부터 철거하나요?

이치키　아래에서부터 철거할 수는 없겠지요(웃음). 주변
공간에 여유가 있으면 측면부터 부수기도 합니다. 과거
에는 커다란 쇠구슬을 사용했는데 지금은 유압으로 눌
러서 뭉개는 방식으로 철거합니다. 소음도 심하지 않고
먼지도 별로 날리지 않아요.

○○○　파편을 고르는 기준이 있습니까?

이치키　협상할 때 어디든 다 좋다고 이야기하는데 그건
사실이에요. 하지만 역시 그 건물의 특징과 이미지가 잘
드러나는 외관이 좋지요. 한눈에 표면이 보이니까요. 가
령 노란색 빌딩이라면 노란색 페인트가 칠해진 벽면이
좋겠죠. 그 빌딩다운 부분이 좋아요. 영화관 테아트르도

쿄テアトル東京처럼 파란 타일이 쭉 붙어 있어 그 건물이 파란 이미지를 지녔다면 파란 타일을 받아 옵니다.

그리고 사람의 눈에 잘 띄는 장소, 가령 엘리베이터 게시판이나 재미있는 장식, 예쁜 장식 부분, 아름다운 조각이 있는 부분이나 테라코타를 골라요. 그 이외에는 사람이 자주 만진 부분, 손잡이, 스위치, 그런 식으로 고릅니다. 사실 그다지 깔끔하게 떼어낼 수 없으니 어디든 상관없지만, 설계자나 장인이 시간을 들여 고심해 만들었으니 그런 부분을 고르는 게 좋죠.

산처럼 쌓인 고물에서 보물을 찾아내다

○○○　협상이 끝나면 드디어 파편을 떼어내겠네요.

이치키　현장에 들어갈 수 없을 때도 있어요. 현장 책임자의 말은 잘 들어야 합니다. 제가 들어가 사고라도 당하면 문제가 심각해지니까요. "현장에 들어갈 수 없으니 원하는 게 있다면 직접 가져다줄게요." 이렇게 말할 때도 있어요. 원하는 부분을 알려주고 지정된 날에 갔더니 이미 다 준비되어 있던 적도 있었죠. 현장에 들어가는 경우는 현장 사람과 함께 들어가 보는 앞에서 주울 때도 있고 마음대로 들어가 주울 때도 있습니다.

파편을 떼어낼 때도 상대방이 떼어서 주는 경우, 둘이 같이 떼어내는 경우, 마음대로 들어가도 되는 경우 등 세 가지가 있습니다. 마음대로 들어가면 저에게는 편하고 좋지만, 정말 힘들어요. 제한된 시간에 떼어야 하는데 쉽지가 않거든요. 점심시간이라면 12시부터 1시까지, 아침이라면 현장 사람들이 와서 일을 시작하기 전 30분 정도죠. 저녁이라면 더 짧아요. 그 시간 안에 벽면에 단단하게 붙어 있는 것을 잘 떼어내기는 쉽지 않아요. 그 단계에서 포기하는 일도 자주 있어요. 실제로 도구를 사용해 떼어내는 경우는 1년에 서너 번 있을까 말까 해요. 나머지는 대부분 무너져서 떨어진 것을 주워 옵니다.

○○○ 줍는다고는 하지만 그렇게 간단하지 않지요?

이치키 산처럼 쌓인 건물 잔해에서 무언가를 발견하기는 참 힘들어요. 시간도 정해져 있으니까요. 벽돌도 타일도 깨지지 않은 것, 표면이 잘 보존된 것을 아주 짧은 순간에 발견해야 해요. 그런 기술이 몸에 좀처럼 잘 배지 않아요. 벽돌이나 타일 등은 뒤집어져 있을 때도 많고 온갖 것들이 위에 쌓여 있어 일부만 보일 때도 부지기수죠. 벽돌 중에는 마크가 들어가 있는 것도 있고요. 단시간에 산처럼 쌓여 있는 것들 속에서 형태가 온전하고 괜찮은 것을 발견해야 합니다. 어떤 의미로는 산처럼 쌓인

고물 안에서 보물을 찾아내는 즐거움도 있습니다.

다섯 번이고 열 번이고 같은 현장에 찾아가다

○○○ 가져가도 된다고 한 파편 중에 크기가 엄청나게 큰 것도 있지 않았나요?

이치키 아주 훌륭한 부분을 가져가라고 하면 정말 감사하죠. 그런데 옮길 수 없어서 포기한 적도 몇 번 있습니다. 어쩔 수 없는 일이죠. 또 정말 아름다워 꼭 가져가고 싶어도 그 회사 나름대로 시공주가 깨끗하게 보존한다면 그것도 정말 기쁩니다. 지금까지 사용하던 사람이 남기는 게 가장 좋으니까요. 하지만 버린다면 제가 가져갑니다. 상대방이 크기가 엄청나게 큰 파편을 이건 괜찮겠다 싶어 보관해 두었는데 제가 보기에 그 정도까지는 아닌 경우도 있습니다. 그래도 한쪽에 잘 보관해 주었으니 아주 기쁘게 받습니다.

○○○ 현장에는 여러 차례 찾아가겠네요?

이치키 철거가 확정되어 있는데 시작되지 않으면 그것도 힘듭니다. 재촉하는 것은 아니지만, 언제 건물을 부술지 알 수 없어 안절부절못하게 되거든요. 계속 확인하며 신경 써야 하고 협상하러 몇 번이고 찾아가야 해요. 3층

부분에 원하는 파편이 있다면 3층을 부술 무렵에 가야 하니까 자주 찾아갑니다. 물론 상대방이 먼저 알려줄 때도 있어요.

　　그리고 파편을 받아도 옮길 수 없으면 곤란해집니다. 너무 커서 차로 옮겨야 하면 한동안 보관을 부탁하죠. 하지만 빨리 옮기지 않으면 폐를 끼치니까 다시 바로 갑니다. 그리고 여기 이 부분, 저기 이 부분이 필요하다며 몇 번이나 갈 때도 있습니다. 그렇게 다섯 번이고 열 번이고 같은 현장에 가다 보면 서로 얼굴을 익히게 됩니다. 하지만 어디까지나 저는 철거업체 입장에서 귀찮은 존재이기 때문에 슬쩍 현장 상황을 보고 너무 바쁘다 싶으면 바로 돌아갑니다.

○○○　선물 같은 것도 가지고 가요?

이치키　반드시 보답은 합니다. 돈을 내고 사는 일은 절대 하지 않지만, 보답은 합니다. 되도록 마지막에 "정말 감사했습니다." 하면서 건넵니다. 맥주 상품권이나 담배를 건넬 때도 있고 때에 따라서는 그 건물이 나온 책을 복사해 건네기도 합니다. 보통은 거의 맥주 상품권을 드립니다. 자리를 차지하지 않고 현장 사람들이 함께 마실 수 있으니까요. 현장에 갔을 때 협상 상대가 어떤 담배를 피우는지 정도는 확인해 둡니다.

OOO 어떤 도구를 가지고 가나요?

이치키 제가 건물을 부수는 일은 거의 없지만, 최소한의 도구는 우선 지참합니다. 항상 들고 다니지는 않고 현장에 들어가게 되었을 때만 들고 갑니다. 헬멧이나 목장갑은 반드시 가져갑니다. 실제로 파편을 직접 떼어내는 경우에는 쇠지레나 드라이버, 쇠톱 등 최소한의 도구를 지참하는데 의외로 유용합니다.

운반, 기록 그리고 보관

OOO 그럼 운반에 대해 여쭈어보겠습니다.

이치키 파편이 손에 들어오면 일단 그것을 담을 봉투가 필요합니다. 쓰레기봉투로 사용될 만큼 두꺼운 종이로 만든 봉투, 작은 비닐봉지를 몇 장 지참한 뒤 거기에 넣어서 편하게 들고 다닐 수 있도록 합니다. 자전거를 타고 갔을 때는 뒤에 둘둘 말아 고정합니다. 무거운 것을 들고 전철을 탈 때도 있습니다. 그럴 때는 어깨에 걸 수 있는 천 소재의 가방을 가져갑니다. 이외에는 택시를 타거나 택시로 도저히 안 될 때는 친구의 차를 빌립니다. 언제든 빌릴 수 있는 차가 대여섯 대 있으므로 그것을 활용합니다.

OOO　일단은 하숙집에 가져가시는 거죠?

이치키　네, 시모다테에 가져가지 않고 하숙집에 둡니다.
흙이 많이 묻어 있을 때는 씻어서 말립니다. 오염도 중
요하지 않을까 생각도 들긴 하지만요. 주방에 붙어 있던
판 등으로 기름에 절어 있던 것은 오염을 제거합니다.
냄새가 나니까요. 그리고 계단에서 바닥까지 방해가 되
지 않는 곳에 주워 올 때마다 놓습니다. 비에 젖어도 괜
찮아서 한동안 하숙집 밖까지 쭉 둔 적이 있었는데 우리
집 집주인에게 옆집 아주머니가 "대형 쓰레기는 도쿄도
에 연락하면 가져가요."라고 했다더라고요. 그 이야기를
듣고 서둘러 친구 트럭으로 시골로 옮겼습니다. 다른 사
람이 보면 대형 쓰레기일 뿐이겠지요. 그 이후부터는 어
느 정도 모이면 시모다테로 옮겨 놓곤 합니다. 그렇다고
특별하게 장식해 두지도 않고 그저 쌓아둘 뿐이에요. 단
지 그에 관한 데이터, 건물 이름, 착공 날짜, 설계자, 시공
사, 철거 날짜, 채집일, 제공자, 누가 옮겨주었는지 등은
잘 기재해 둡니다.

　　드디어 이번 전시 〈건축의 유품: 이치키 쓰토무 컬
렉션建築の忘れがたみ――一木努コレクション〉에서 저도 처음
으로 제 컬렉션의 전모를 파악했습니다. 전시한 파편은
개수로만 보면 1,000개 가운데 3분의 1 정도입니다. 타

일이 열 개 있으면 하나로 묶지 않고 다 개별적으로 열 개로 세었습니다. 그리고 아까 말했듯이 절대 다른 사람에게 보여주면 안 되는 것, 받았다는 사실조차 말하면 안 되는 것도 있습니다. 받을 때 약속했으니 그것은 혼자 조용히 가지고 있습니다.

본업과 취미 사이에서

OOO 파편을 모으면서 스스로 경계한 것이 있나요?

이치키 어쨌든 이건 그저 취미일 뿐입니다. 취미를 위해 건물을 철거하는 프로들 사이에 갑자기 끼어드는 것이고 그것만으로도 피해를 주는 셈이니 그 이상의 피해는 입히지 않도록 하는 게 가장 중요하죠. 그와 마찬가지로 저는 치아를 치료하는 프로기 때문에 제 일에 절대 지장을 주면 안 됩니다. 하지만 철거 현장과는 좋은 관계를 맺고 싶어요. 오로지 부탁해서 받아와야 하는데 이건 좋은 관계를 맺지 않으면 절대 불가능합니다. 사람과 만나는 일을 좋아하고 그런 관계를 맺는 일에 능숙해서 많이 모을 수 있었다고도 생각합니다. 누군가가 저처럼 하려고 하면 쉽지 않을 거예요. 뭐, 그런 사람은 없겠지만요.

　팔려고 하는 사람도 있는데 절대 사지 않습니다. 누

군가 다른 원하는 사람이 있어 그 사람이 사서 어딘가에 보존한다면 그건 그것대로 다행이라고 생각합니다. 단, 그것을 버린다면 제가 가져가겠다고 하는 거죠.

○○○ 환자 예약 시간까지 아슬아슬해 밥을 먹지 못할 때도 있나요?

이치키 네, 가끔 그럴 때도 있지만, 신경 안 씁니다. 단, 몇십 분 전까지 철거 현장 텐트 안에서 비계 사이를 종횡무진하며 무거운 것을 손으로 옮겼기 때문에 서둘러 돌아와 더러워진 손을 꼼꼼하게 정성 들여 씻습니다. 바로 환자 입에 손을 넣어야 하니까요. 땀도 식혀야 하고요. 프로니까 환자 앞에서는 평범한 치과의사로 돌아갑니다. 이런 간극을 즐기고 있다고도 할 수 있어요.

○○○ 부상을 입거나 실패한 적도 있나요?

이치키 예전에 비닐에 대리석을 담아 들었는데 비닐이 찢어져 발 위에 떨어지거나 목조 건물에서 못을 밟아 뺀 적도 있었습니다. 그럴 때는 절대 현장에서 아프다고 말하면 안 돼요. 무거운 것을 가볍게 들고 평온하게 "감사합니다." 하고 나옵니다. 조금 떨어진 곳에서 신발을 벗어보니 신발이 피로 흥건했던 적도 있었지만요.

폐허의 미에 취하다

OOO 철거되기 전 사진을 찍거나 파편을 모으는 것 이
외의 즐거움도 있다고 생각하는데 무언가 다른 즐거움
이라고 할까, 차이점이 보일 때도 있나요?

이치키 현장 안에 들어가면 과거의 자료 같은 것을 자주
보게 됩니다. 가령 은행이라면 옛날 도장이라든지 예금
명부 등이 산처럼 쌓여 있는데 모두 버려지죠. 정말 아
까워서 갖고 싶은 마음이 솔직히 들 때도 있지만, 그건
아닌 듯해 손을 대지는 않습니다. 그런 자료에서 건물의
역사를 알게 되기도 합니다.

그리고 철거 현장에서 평소엔 볼 수 없는 폐허의 미
라고 할까, 부서져 가는 아름다움이라고 할까, 충격적인
광경을 자주 목격합니다. 레이난자카교회靈南坂教会를
철거할 때 그랬는데요. 처음에 예배당 천장에 커다란 구
멍을 뚫었어요. 거기에서 하늘이 보였죠. 그리고 서쪽 벽
면을 먼저 떼어냈습니다. 재작년 겨울은 눈이 많이 왔잖
아요. 이른 아침 시간에 갔는데 벽은 없고 천장에 구멍
이 있으니 예배당 인에 눈이 날아 들어와 쌓였어요. 야
마구치 모모에山口百恵와 미우라 도모카즈三浦友和의 결
혼으로만 교회가 언급되는 것도 영 탐탁지 않겠죠. 어쨌
든 지금까지 반세기 이상 수많은 사람이 예배한 곳에 눈

이 쌓여 있었어요. 동쪽에는 스테인드글라스가 남아 있었고요. 그때 갑자기 동쪽에서 태양이 뜨기 시작했습니다. 그러자 눈이 쌓인 곳에 스테인드글라스를 통과한 빛이 쫙 비추었어요. 그 광경을 보는 사람은 오직 저뿐이었죠. 그런 광경은 엄청나게 신기하잖아요. 찰나에만 나타나는 그런 풍경 속에 제가 있어 신기했고 귀중한 체험이었다고 생각합니다.

가령 큰 건물 중에는 제가 옥상에 있다가 내려와 아래에서 살펴보는 사이에 옥상이 철거되기도 해요. 바로 한 시간 전만 해도 저기에 있었는데 그 공간이 이제는 존재하지 않는다는 게 신기합니다. 지금은 공중이 된 저곳에 내가 있었고, 내 발밑에서 아래를 채우던 것들이 다 사라진 셈이죠. 그 건물에 있던 마지막 인간이었다는 사실뿐 아니라 저 공간에서 사진을 찍었다는 생각만으로도 흥미로워요.

○○○ 그리고 또 있나요?

이치키 모든 현장마다 추억이 많아요. 그런 것들도 즐거움이었어요. 이 전시회에서도 매일 다양한 사람과 만나고 이런저런 이야기를 들을 수 있어 참 좋아요. 철거 현장에서 만나는 것이나 환자와 만나는 것과 그다지 다르지 않지만요.

ㅇㅇㅇ 컬렉터는 사람보다 물건을 좋아하잖아요. 이치키 씨는 그 부분이 다르네요. 아카세가와 겐페이 씨도 이야기했지만, 파편은 이치키 씨에게 메모라고 할까, 일기, 기억의 파편을 잇는 것이라는 생각도 듭니다.

이치키 건물 자체가 그래요. 역 앞 저 모퉁이에 있는 평범한 건물에서 도시의 기억이라고 할까, 시대의 기억 같은 게 이미지로 떠오릅니다. 건물이 생기면 그곳에서 다양한 일이 시작되잖아요. 건물은 언제나 완성될 때는 화려한데 그 후에는 그다지 중요하게 여겨지지 않아요. 그런 부분을 연결 짓고 싶어요. 이렇게 생각하면 건물의 가치는 유명한 건축가가 설계했거나 건축학적으로 귀중하다는 것과 전혀 관계가 없어요. 저의 컬렉션은 어떤 건물이든 다 대상이 됩니다. 그렇다고 저와 전혀 관련이 없으면 곤란하지만요. 하지만 아무런 관련이 없다 하더라도 누군가가 그것을 가져와 저에게 준다면 그 사람과의 관계가 생기니 소중한 것이 됩니다.

거리의 토머슨을 찾아서

스즈키 다케시 · 다나카 지히로

토머슨 관측의 실제

토머슨관측센터 스즈키 다케시

1986년 판 『현대 용어의 기초 지식現代用語の基礎知識』에 따르면 '토머슨하다 トマソンする'는 '설사하다'를 의미하는 젊은 세대 용어(?!)라고 나와 있습니다. 그런데 여기에서 이야기하는 내용은 물론 설사의 다양한 모습에 관한 것이 아닙니다.

'토머슨하다' 하면 필자 주위에서는 거의 초예술 토머슨의 야외 조사를 의미하는 동사로 통용됩니다. 우리 '토머슨관측센터'가 평상시에 실시하는 조사를 단적으로 이야기하면 '거리의 건조물이나 도로에 부착된 무용의 장물이면서 아름답게 보존된 불가해한 요철을 발견해 기록하고 보고한다.'는 것입니다. 그 관측 작법은 관측원에 따라 미묘한 차이가 있지만, 여기에서는 초학자初學者를 대상으로 기본 흐름을 따라가면서 작업을 대략 소개하려고 합니다. 이 내용을 참고로 현장에 익숙해져 각자에게 맞는 형태로 개량하기를 바랍니다.

그런데 여기에서 조사 방법의 실제를 설명하려는 '초예술 토머슨'에 대해 이미 작년 여름 아카세가와 겐페이 씨가 쓴 입문서가 출간되어 일반에서도 당연하다고

할까, 생각보다 큰 반향을 일으켰다고 들었습니다(앞의 책 『현대 용어 기초 지식』에서 오용, 부정확에 대한 원한은 있지만, '토머슨' '토머슨하다' 같은 항목이 채용된 게 그 증거라고 볼 수 있다). 이 글에서는 분량의 제한도 있어 독자 여러분이 초예술 토머슨을 숙지했을 거라는 전제하에, 실전에 방점을 두고 기술하려고 합니다. 불행하게도 아직 눈을 뜨지 못한 독자도 있을 거라는 만의 하나의 상황을 고려해, 복습을 겸해 먼저 기존에 발견한 토머슨을 종류별로 소개하겠습니다.

　　일본 및 전 세계에서 초예술 토머슨의 발견 역사는 과거 도쿄 요쓰야에 존재했던 용도 불명의 계단, 요쓰야 계단四谷階段을 효시로 삼으며 그로부터 정확하게 10년이 지난 1982년 가을 초예술탐사본부로서 토머슨관측센터가 설립되었습니다. 여기에 소개할 총 열한 개 타입은 토머슨 현상이 나타나는 방법을 다양하게 제시하면서 현재에 이르기까지 십수 년에 걸쳐 진행된 조사와 연구 활동의 정수라고 생각하면 되겠습니다. 초예술 토머슨의 정체는 무엇인가? 이 건에 대해 백지상태인 독자는 이들 물건 주변에 감도는 어떤 분위기만이라도 느끼면 좋겠습니다. 나아가 현장에 찾아가 직접 물건을 감상하면 훨씬 더 깊게 이해할 수 있을 것입니다.

그럼 이제부터 본론에 들어가겠습니다.

작업 내용의 개괄

다른 야외조사와 마찬가지로 초예술 토머슨 관측도 1.
준비 작업, 2. 본 작업(탐사), 3. 마무리 작업(보고서 작
성)의 세 작업으로 구분할 수 있습니다. 이들 작업은 앞
의 작업을 소홀히 하면 반드시 다음 작업이 영향을 받으
므로 확실하게 연동해 실시하는 것이 바람직합니다.

1에서는 조사 구역과 루트의 설정, 사전 조사, 조사
용구 준비 등을 생각할 수 있습니다. 2는 통상 '탐사'라고
불리는 야외·길거리 조사 활동입니다. 3은 나중에 연구
지침이 되는 보고 서류의 작성 작업입니다.

초예술이라고는 하지만, 우리는 어디까지나 '발견
자' '보고자'이며 '표현자' '창작자'가 아닙니다. 작업에 힘
써 과학적인 태도로 성실하게 대응하고 편파적으로 굴
거나 날림 작업이 되지 않도록 최대한 노력해야 합니다.
이하 각 작업 내용과 주의점을 확인해 봅시다.

1. 준비 작업

[조사 구역 및 루트 설정, 사전 조사]

이 작업은 특히 미조사 구역이나 광범위한 지역에서 상

당수의 인원을 투입하는 집단 탐사를 할 때 필요합니다. 실제 현장에서 습득한 직감을 동원해 소문 혹은 신문이나 잡지로 수집한 정보를 바탕으로 토머슨이 있을 가능성이 높은 지역을 선정해 미리 지도 등을 통해 대략 눈에 익혀둡니다.

루트는 토머슨의 경우 출발점과 종점만 확실해 정해 둡니다. 도중에 이른바 '냄새'를 따라 그때그때 상황에 맞추어 움직이는 것이 일반적입니다. 이는 그다지 감탄할 일은 아니지만, 무엇보다도 물건과의 인연, 만남에 묘미가 있는 작업이므로 이런 방식은 나름 좋다고 생각합니다. 핵심을 짚어 아주 대략적인 루트만 설계해도 충분합니다. 또한 종점에서는 그날의 작업을 천천히 검토할 수 있는 공간이 있다면 이상적입니다.

[조사 용구]

필요한 도구로 가장 먼저 다룰 것은 **카메라**입니다. 물건의 상황, 상태를 기록하는 수단으로 여러 가지를 고려할 수 있지만, 객관성, 정확성, 편리성에서 이것만큼 훌륭한 수단은 없습니다. 동시에 토머슨 관측에서 필요 필수 용구라는 점도 이견이 없습니다. 기능이 많지 않은 카메라로도 충분히 대응할 수 있습니다. 필름은 작업에 물이

오르면 상당히 많이 소비하므로 필름 유무를 신경 쓰지 않고 오직 작업에만 전념할 수 있도록 여유분을 충분히 준비하기를 바랍니다.

여기에 **메모장**과 **지도**는 물건 소재지 등 보고서 작성에 필요한 최소한의 정보 기록 및 확인을 위해 꼭 필요합니다. 메모장은 시중에서 구할 수 있는 것도 괜찮지만, 각자 궁리해 직접 만들어도 재미있을 것입니다. 가령 화판에 방안 기록 용지를 꽂아 필기도구를 끈으로 연결해 사용하는 방법도 가능합니다. 메모장은 각자 아이디어를 활용해 마련할 수 있습니다.

지도는 도쿄도 안이라면 23구의 구분지도첩 정도는 가방 안에 넣어둘 필요가 있습니다. 축적, 용도별 등 다양한 지도가 발행되지만, 구분지도첩에 추가로 주택지도 등을 보강한다면 물건 소재지를 쉽게 파악할 수 있습니다. 본래 생산성과 비생산성의 틈새에 아슬아슬하게 걸쳐 있는 토머슨은 '경계 위'에 출현한다는 성질을 지녔다고 알려졌습니다. 이는 어떤 때는 신구新舊의 경계에서, 또 어떤 때는 고저高低의 경계에서 나타나므로 쉽게 구할 수 있는 국토지리원 발행 1만분의 1 지형도를 보강 지도로 갖추면 시가지 도로나 골목길의 엉킨 정도, 토지의 높낮이를 읽을 수 있습니다. 현장 이용은 물론, 조사

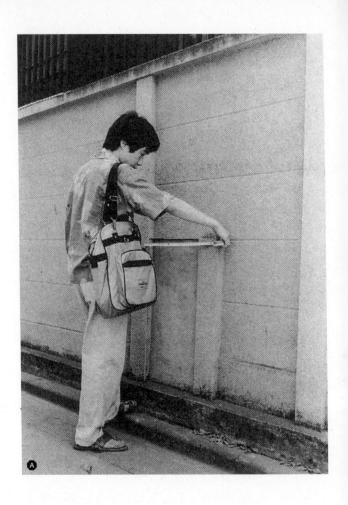

의 '예상 지점'을 추측하는 데 도움이 됩니다.

언제 어떤 상황에서든 물건을 발견하는 즉시 곧바로 관측 태세로 전환할 수 있는 자연스럽고 일상적인 조사 방식을 원한다면 이상의 도구는 항상 휴대하는 것이 바람직합니다. 모처럼 발견했는데 기록할 기회를 놓친 채 물건이 소멸하는 일이 왕왕 발생하므로 이런 마음가짐은 절대로 헛되지 않습니다.

덧붙여 정보의 충실성을 꾀한다면 접이식 자나 줄자, 방위 자석, 시계와 같은 계측 기구를, 또한 상황에 따라서는 우비, 목장갑 등의 장비도 필요합니다. 계절과 장소를 고려해 적절하게 선택하시기를 바랍니다. 단 여기에서 따로 도구로 언급하지 않았지만, 튼튼하고 가벼운 신발이야말로 가장 주의 깊게 골라야 할 도구라는 사실을 꼭 명심하시기 바랍니다.

2. 본 작업: 탐사

[초보자의 마음가짐]

발견이 없는 조사에는 기쁨도 없습니다. 또한 직접 발견하는 기쁨을 알지 못하면 이 연구를 계속하는 일은 불가능하겠지요. 발견도 재능이라고 하면 더는 할 말이 없지만, 비결은 있습니다. 거드름이 아니라 이것은 말로는 설

명하기 어렵습니다. 그러므로 초보자는 되도록 선배 연구자를 따라다니며 현장에 익숙해져 그 비결을 습득하는 것도 좋은 방도입니다. 하지만 그런 기회를 얻기가 좀처럼 쉽지 않으니 여기에서는 작업의 주의점과 함께 발견에 실마리가 될 만한 내용을 열거하겠습니다. 불행하게도 발견에 이르지 못할 때도 있겠지만, 그때는 '이깟 토머슨 따위'라고 생각하며 포기하십시오.

- 관측 지역은 일부러 새롭고 먼 지역을 선택하기보다 자신의 근거지인 동네, 출퇴근길, 통학로 등을 눈여겨보면 좋습니다. 그런 장소야말로 가장 탄탄하게 일상의 손때가 쌓여 있고 공간에는 '당연함'이라는 분위기가 충만해 있습니다. 하지만 일단 이 '당연함'에 의문을 가지고 바라보면 거기에서 계속해서 토머슨이 선명하게 떠오릅니다. 사람의 눈에 비늘이 붙어 있다는 말은 어쩌면 사실일지 모릅니다.[43] 초학자가 개안하는 장으로서도, 토머슨 발견의 재미를 맛보는 장으로서도 '주변'이 가장 좋다고 여겨집니다. 현존하는 '순수 계단' 타입의 미려 물건으로 알려진 '료고쿠 계단両国階段'은 보고자가 통학에 이용하는 전철 소부선総武線 차창에서 발견했습니다(사진 **B**, **C**).

- 탐사할 때는 소유자, 지역 주민이 의심스러운 눈길을 보내기 마련입니다. 조금 힘들더라도 의심스러운 시선을 피하기 위해 고민하기보다 오히려 진리를 탐구하는 연구자로서 의연한 태도로 임해야 합니다. 단, 소유자를 일부러 자극하면 물건 철거라는 최악의 사태가 벌어질 우려가 있으니 주의하십시오.

- 마찬가지로 원인 규명도 적당히 해야 합니다. 특히 (가능하면 피하고 싶은 부분입니다만) 소유자와 관계자에게 직접 물어볼 때는 모쪼록 신중하게 대처하시기를 바랍니다. 물건은 출토물이나 유적을 대하듯이 취급하고, 원인 규명은 용도를 알 수 없는 발굴품의 사용법을 추리하듯이 하십시오. 여기에서는 고고학자를 본보기로 삼으면 좋습니다.

- 필름은 아끼지 말 것. 기성 타입에 해당하는 물건이라면 토머슨인지 아닌지 쉽게 판단할 수 있습니다. 하지만 아직 보고된 적이 없는 물건이라면 숙련자라도 판정이 쉽지 않습니다. 조금이라도 '수상하다'는 생각이 들면 일단 사진으로 찍어두는 습관을 들입시다. 판단이 어려운 물건은 토머

승의 가능성이 있으므로 성급한 단념은 금물입니다. 감상은 사진 프린트 단계에서 천천히 하면 됩니다. 여기에서 중요한 것은 사진은 한 건에 두세 장은 찍어 두어야 한다는 점입니다. 설명이 불충분한 보고서를 만들지 않기 위해서는 근접 사진, 원경 사진은 물론 필요하다고 생각하는 앵글은 모두 찍어둔다는 자세를 잊지 말아야 합니다.

• 보고서 작성에 필요한 정보는 가능한 한 그날 현장에서 기록하는 것이 이상적입니다. 사정에 의해 그럴 여유가 없을 때는 다른 사람이나 담배 포장지 등 적당한 물체를 화면에 넣어 자 대신으로 삼아도 좋습니다.

• 조사에 들이는 시간은 카메라에 기록을 의존하는 이상 각 계절의 일조 시간에 크게 좌우됩니다. 여름과 겨울은 매우 격차가 큽니다. 계절에 맞추어 보행 속도에 변화를 주는 것도 하나의 방법입니다. 하지만 무리하지 않고 각자 가장 편안한 속도로 이동하는 것이 중요합니다. 초보자는 가벼운 산책 정도로 생각하면 좋겠습니다. 기동성을 중요시하는 토머슨관측센터 우라와浦和지부에서는 자전거 탐사를 시도한다고 들었습니다.

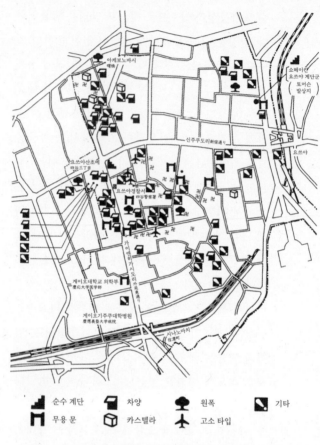

아케보노바시
曙橋

쇼헤이칸
요쓰야 계단군
(토머슨
발상지)

신주쿠도리新宿通リ

요쓰야

요쓰야산초메
四谷三丁目

요쓰야경찰서
四谷警察署

가이엔히가시도리外苑東通リ

게이오대학교 의학부
慶応大学医学部

게이오기주쿠대학병원
慶應義塾大学病院

시나노마치
信濃町

	순수 계단		차양		원폭		기타
	무용 문		카스텔라		고소 타입		

요쓰야 주변 토머슨 분포도 (1983년 8-9월 조사)

- 경험이 쌓일수록 자칫 평범한 물건은 배제하기 쉬운데, 되도록 기록하도록 합시다. 특히 쉽게 발견할 수 있다고 정평이 난 '차양 타입'에서 이런 현상이 자주 보이는데 '차양 3년庇三年'[44]이라는 격언도 있습니다.

[집단 탐사]

토머슨관측센터에 의한 집단 탐사는 현재까지 신바시新橋, 시부야渋谷, 요쓰야 등 도내 몇 군데와 오사카, 교토에서 실시했습니다. 시간적, 공간적으로 작업 효율 향상을 목표로 하거나 초보자의 현장 훈련을 겸하기도 합니다.

집단 탐사에서는 질보다는 양, 즉 누락이 없어야 합니다. 사전에 구획을 한정해 실시한 요쓰야 주변에서는 물건의 밀집도가 매우 높아 거의 목적을 달성한 성공 사례였습니다(요쓰야 주변 토머슨 분포도 참조). 이 장소는 6차에 걸쳐 관측단이 편성되어 서른 명 이상을 동원해 물건 총 아흔세 건이라는 기록을 남겼습니다.

집단 탐사에서는 반드시 각자의 작업을 명확하게 분담해야 합니다. 이를 통해 작업의 효율을 더 높이고 조사의 정밀성을 꾀할 수 있습니다. 1984년 1월 1일에서 1월 4일에 걸쳐 실시한 오사카 조사를 예로 들겠습니다.

超芸術トマソン報告用紙

超芸術探査本部 東京都千代田区神田神保町2 20部2富 Tel 262 2529

登録番号		認定番号	受付年月日	'84.7.17
発見場所	灯区 中条1-14 高山邸横 空坂		発見年月日	1984年 4月28日(?)
発見者氏名	吉野忍	2	3	
発見者住所	灯部市日祖町 3-85			

物件の状況（形質・その他）

坂の片側の擁壁に沿うように、柱状の突起が並んでいる。擁壁からの距離はほぼ20cmで、突起の間隔は1.5m〜2m。材質は主に花崗岩及びコンクリートで、1本だけ黒っぽい自然石のものがある。形状は立方体だが サイズはまちまちで、最も幅広なものは60(w)×12(D)×11(H)cm。最も高いものは19(w)×16(D)×33(H)cm。最も低いものは21(w)×15(D)×7(H)cm。一般的には約20(w)×15(D)の断面が多い。配列は坂上から4本、電柱をはさんで11本、坂の受桁標をはさんで1本、そしてガレージを間にして1本の計17本。(ガレージの坂上寄りの突起と並ぶ コンクリートと木材でできているものもあわせると18本だが、これはガレージの木枠が何かがとび出したものととれなくもない。) サイズから見ると、擁壁への自動車の衝突防止用としては高さ不足。以前はもっと高さがあったものが折れたようでもない。(高さが低く、かつ断面が平坦なものがあるので。)

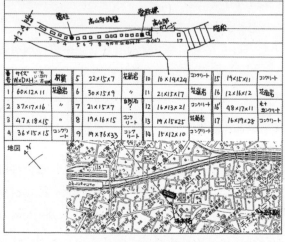

番号 サイズ W×D×H	材質	5	22×15×7	花崗岩	10	16×14×24	コンクリート	15	19×15×11	コンクリート	
1	60×12×11	花崗岩	6	30×15×9	〃	11	21×15×17	花崗岩	16	12×16×12	花崗岩
2	37×17×16	〃	7	21×15×7	自然石?	12	16×13×21	コンクリート	16'	98×17×11	木+コンクリート
3	47×18×15	〃	8	19×16×15	コンクリート	13	19×15×25	花崗岩	17	16×19×28	コンクリート
4	36×15×13	コンクリート	9	19×16×33	コンクリート	14	18×12×10	コンクリート			

地図

이 조사에서 관측단은 네 명으로 편성되었습니다. 영상 기록 전담자 한 명과 조수 한 명, 루트 기록 및 계측 담당 한 명, 물건 정보 기록 담당 한 명 등으로 구성해 임했으며 시간적 제약이 있었음에도 마지막 날 교토 시내 작업을 포함해 66킬로미터를 돌파했습니다. 이를 통해 오사카 일흔여덟 건, 교토 열한 건이라는 나름의 성과를 가지고 돌아올 수 있었습니다. 구성 인원과 분담은 이 오사카의 예를 표준으로 삼고 이를 넘어설 때는 몇몇 조로 나누는 것이 합리적입니다. 또한 영상 기록은 전임자가 있더라도 자기 역할을 완수한 뒤 여유가 있다면 각자 물건의 사진을 찍어 완벽을 기하도록 합시다.

3. 마무리 작업: 보고서 작성

탐사에서 아무리 미려 물건, 획기적인 물건을 발견하더라도 보고서라는 체재로 정리해 제출하지 않는 한 묻히기 마련입니다. 그러니 아직 긴장을 풀어서는 안 됩니다. 또한 일단 보고서로 제출하면 인정, 비인정 여부와 상관없이 자료로서 토머슨관측센터에 보존되므로 되도록 모자람이 없는 완벽한 보고서가 요구됩니다. 보고서는 물건 그 자체를 정당하게 평가하는 기초 자료가 될 뿐 아니라 앞으로의 조사와 연구의 출발점이 되므로 필요 사

항이 누락 없이 반드시 기재되어야 합니다. 엉성한 보고
는 물건의 가치 폄하로 연결되니 본 작업이 얼마나 세심
하게 진행되었는지 여기에서 판단됩니다.

조사 내용 기술은 요소요소 잘 짚어 간결하게 적는
것이 바람직합니다. 작성 방법은 예시를 참고로 각자 연
구하기를 바랍니다.

집단 조사에서는 본 작업의 종료와 동시에 각 물건
의 보고를 명확하게 분담해 정해두지 않으면 보고서 누
락이 생기기 쉽습니다. 가장 주의해야 할 점이죠. 또한
별도로 작업의 전모를 파악할 수 있는 비망록을 남겨두
는 일도 필요합니다. 며칠에 걸쳐 조사한 경우, 그날의
작업이 끝난 시점에 작업 일지를 작성해 두면 비망록 작
성의 토대가 되어 매우 도움이 됩니다.

'요쓰야의 순수 계단' '에코다역江古田駅의 무용 창구無用
窓口'와 함께 토머슨 제창의 기반이 된 이른바 '고전 3부
작' 가운데 유일하게 현존 물건으로 사랑을 받아온 '오차
노미즈 산라쿠병원三楽病院 무용 문無用門'이 해가 바뀌
고 얼마 지나지 않아 본체가 모두 철거되었습니다. 그런
명작을 잃는 일은 정말 서글프지만, 그것이 토머슨의 숙
명입니다. 그런데 어딘가에서 사라지면 어딘가에서 다

시 탄생한다는 것도 토머슨이라고 하면 너무 낙관적일
까요? 오늘 밤도 어딘가의 골목길에서 아무도 모르게
토머슨이 생성될 것을 생각하면 좀이 쑤셔 옵니다.

같은 도시도 다른 관점으로 바라보면 전혀 다른 도시로 보
인다. 풍경의 수만큼 도시는 존재한다. (고트프리트 빌헬름
라이프니츠Gottfried Wilhelm Leibniz)

순수 계단: 순수하게 올라가고 내려가는 운동만을 강제하고
그 이상 어떤 보상도 기대할 수 없는 계단.
[제1물건] ❶ 신주쿠구 요쓰야혼시오초四谷本塩町 료칸 쇼헤이칸 (1972년)
[사례] ❷ 분쿄구 가스가春日 2-20 (1983년 5월)
 ❸ 분교쿠 혼고本郷 1-32 (1984년 12월)

무용 문: 다양한 기법으로 사람의 출입을 거부하는 꽉 막힌 문.

[제1물건] ❹ 지요다구 간다스루가다이神田駿河台 2-5 산라쿠병원 (1973년)

[사례] ❺ 지요다구 간다스루가다이 4-4 (1982년)

 에코다エコダ: 피 폐쇄물의 형상에 맞추어 소재를 빈틈없이 가공해 틈새를
딱 맞게 막아 생긴 무용 공간.

[제1물건] 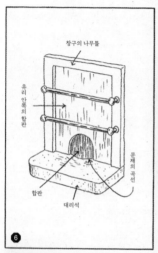 네리마구練馬区 아사히가오카旭丘 2 세이부이케부쿠로선西武池袋線
에코다역 구내 (1973년 봄)

[사례] ⓻ ⓼ 미나토구 아카사카赤坂 8-5 (1985년 10월)

창구의 나무틀

유리 안쪽의 합판

문제의 곡선

합판

대리석

292

 카스텔라カステラ: 건물 벽면 등에 부착한 용도 불명인 카스텔라 상태의 덩어리이자 돌출물.

[제1물건] ❾ 지요다구 니시칸다西神田 2-1 (1976년 ?월)

[사례] ❿ 스기나미구 우메자토梅里 2-22 (1982년 8월)

차양庇: 본래 그 아래에 있었을 보호해야 할 물건을 소실했는데도 남아 있는 차양.

[제1물건] ⑪ 지요다구 간다스루가다이 2-5 (1979년 10월)

[사례] ⑫ 신주쿠구 사카마치坂町 20 (1983년 8월)

⑬ 주오구 신토미초新富町 1-2 (1985년 9월)

아타고アタゴ: 도로나 건물 옆에 나란히 늘어서 있는 용도 불명의 돌기군.

[제1물건] ⑭ ⑮ 미나토구 아타고愛宕 1-2 (1981년 3월)

[사례] ⑯ 시부야구 요요기 1-34 (1983년 2월)

 바름벽ヌリカベ: 언뜻 보기에 벽으로 착각하기 쉽지만, 희미한 흔적에서 빈틈없이 칠해진 물건의 속삭임이 들린다.

[제1물건] ❶ 우라와시浦和市 기시초岸町 (1982년 8월)

[사례] ⓲ 미나토구 미나미아자부南麻布 3-13 (1983년 6월)

⓳ 요노시与野市 우에미네上峰 2-1 (1983년 2월)

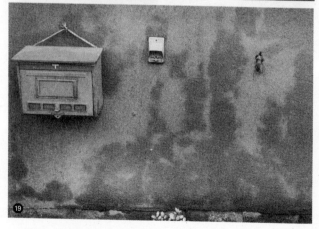

 원폭原爆 타입: 철거된 물체가 인접한 벽면에 남긴 실제 크기의 그림자.

[제1물건] ㉑ 에히메현愛媛県 마쓰야마시松山市 (1981년 10월)

[사례] ㉑ 시부야구 사루가쿠초猿楽町 5-1 (1982년 10월)

㉒ 주오구 신카와新川 1-28 (1984년 7월)

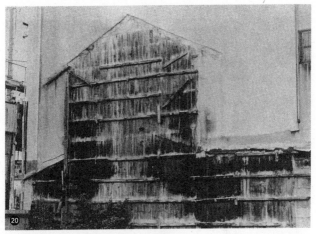

297

 아베 사다阿部定: 유명한 엽기 사건의 기법을 모방해 절단된 전신주, 수목 등.

[제1물건] ㉓ 시부야구 센다가야千駄ヶ谷 2 (1983년 2월)

[사례] ㉔ 우라와시 조반常磐 5-15 (1983년 9월)

㉕ 주오구 신카와 1-17 (1984년 9월)

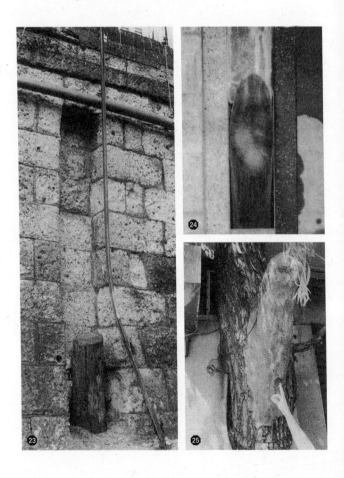

 고소高所 타입: 기능하기에는 비상식적이라고 여겨지는 높은 곳에 설치된 문 등을 말한다. 유사시 사용이 가능할 것으로 보이는 물건도 있어 판정 보류된 것도 많다.

[사례] ㉖ 시부야구 사루가쿠초 6 (1982년 10월)

㉗ 아라카와구荒川区 니시닛포리西日暮里 5-15 (1983년 6월)

㉘ 분쿄구 스이도水道 2-9 (1981년 3월)

 기타その他: 적당한 타입을 정의하지 못한 특이한 물건.

[사례] 29 30 미나토구 롯폰기 1-1 (1981년 3월) 아자부麻布 다니마치谷町의 무용
굴뚝. 기존에 그 존재가 부정되었던 발견 당시의 사진. 입을 꾹 다물고
비를 맞고 있는 모습이 아름답다. 굴뚝 철거일이 다가왔을 무렵(1983년 10월 2일),
건물 파편 컬렉터(화살표)와 토머스니언이 우연히 근접했던 적이 있었다고 한다.

㉛ 분교구 오쓰카大塚 5-18 (1982년 5월) 폐업으로 글자를 최소한으로 삭제한 뒤 남은 간판 겸 시멘트벽돌 벽.

㉜ 신주쿠구 다카다노바바高田馬場 전철 도자이선東西線 다카다노바바역 구내 (1982년 여름) 다카다의 바바 트라이앵글高田のババ・トライアングル.[46]

무용 공간을 차별하는 난간이 그 의도와는 반대로 토머슨적 구조를 폭로한다.

㉝ 주오구 신토미초 1 (1983년 7월) 약 50미터에 걸친 3중 구조 아스팔트 인도.

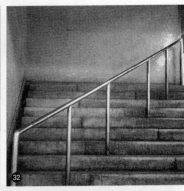

301

❸❹ ❸❺ ❸❻ ❸❼ 우라와시 모토마치元町 2-9 (1983년 12월) 그저 벽면에 부착되어 있기만 한 서터의 매일 반복되는 개폐 노동. 일상이 토머슨.

38 39 다이토구 네기시根岸 3-8 (1985년 4월) 앞쪽이 높고 뒤쪽이 낮게 기울어진 받침대 위에
세워진 건축물. 큰길에서 정면 현관으로 가려면 콘크리트 받침대를 기어서 올라가야 한다.

토머스니언은 도시의 혜성 탐색자
토머슨관측센터 다나카 지히로

1983년 1월 13일 오후 2시 30분, 시부야 진구마에神宮前 욘초메 노상에서 나는 그 물체와 만났습니다. 타이어용 금속 드럼이 하부에 누름돌로 달린 길이 1.5미터 정도의 철제 파이프로, 버스정류장 혹은 표지판의 잔해로 여겨졌습니다(사진 ❶).

뭔가 이상한 게 있는데……, 하고 눈이 먼저 순간적으로 알아챘지만, 가던 길을 멈추고 뒤돌아본 것은 이 물체에서 3미터 정도 지난 뒤였습니다. 시각은 반응해도 그것이 어떻게 이상한지 판단하는 뇌의 회로가 즉시 가동하지 않아 일단 다시 한번 잘 살펴보자는 뇌의 지령이 손발에 겨우 전달되어 육체가 반응하기까지 걸린 시간이 거리로 따지면 3미터였습니다. 그 장소로 되돌아가 물체를 꼼꼼히 관찰하니 제가 발을 멈춘 이유, 즉 그 물체가 놓인 복잡한 상황을 이해할 수 있었습니다. 언뜻 타지 않는 쓰레기나 다름없는 철제 파이프가 시멘트벽돌 담장에 쇠사슬로 단단하게 고정되어 있었으며 쇠사슬에는 맹꽁이자물쇠까지 달려 있었습니다(사진 ❷).

이런 걸 어디에 쓸까, 하는 의문과 함께 어른 두 명

304

이 달라붙어도 옮기기 힘들 만큼 무거운 이런 물건을 왜 쇠사슬과 맹꽁이자물쇠까지 써서 사수하는지 그런 소유자 측의 사정이 섬뜩하게 느껴졌습니다. 나아가 쇠사슬과 맹꽁이자물쇠로 고정했어도 토대를 틀어서 옆으로 쓰러뜨리면 파이프가 쇠사슬에서 쉽게 빠질 정도로 엉성했기 때문에 저는 이 상황을 좀처럼 이해할 수 없었습니다. 흠, 이건 초예술이라고밖에 할 수 없겠다……. 이때 저는 초예술을 드디어 발견했다는 확신과 감동에 홀로 몸서리를 쳤습니다. 실은 여기에 이르기까지 어떤 계기가 있었습니다.

　지금까지 초예술이라는 존재에 대해 간다에 있는 미학교의 고현학 공방에서 몇 차례 이야기를 듣고 사진으로 본 적이 있었습니다. 더불어 유명한 물건 가운데 하나인 오차노미즈 산라쿠병원 무용 문에도 여러 번 찾아갔기에 스스로도 그 논리를 어느 정도 숙지했다고 생각했습니다. 그런데 고대하던 현장에 나오자 좀처럼 발견할 수 없었습니다. 저는 거리를 걷는 일을 본래 좋아하는 사람이라 이렇다 할 목적 없이 거리에서 이상한 사물을 보며 걸을 때도 많습니다. 그러니 이런 일에는 상당히 익숙합니다. 그런데 초예술만은 무엇이 다른지 전혀 감이 오지 않았습니다. 물론 대단한 성과도 얻을 수

없었습니다. 그러니 초예술은 나와 맞지 않는다고 어렴풋이 생각하기도 했습니다.

그러던 어느 날, 고현학 공방의 길거리 현장 수업을 겸해 초예술 집단 탐사가 시부야 주변에서 실시된다고 해서 졸업생인 저에게도 참가 연락이 왔습니다. 특별히 다른 일도 없어 모두의 탐사 풍경이라도 찍어야겠다 싶어 8밀리미터 카메라를 들고 가벼운 마음으로 참가했습니다. 실은 이날이야말로 탐사 종료 후 뒤풀이에서 초예술에 '토머슨'이라는 학명을 붙이게 되는 초예술 역사상 기념해야 할 날이었습니다. 그런데 저에게는 그 이상으로 중요한 의미를 지닌 결과를 가져다준 것이 이날의 탐사였습니다.

멤버는 아카세가와 겐페이 씨를 포함해 총 열한 명이었다고 기억합니다. 시부야역 남서 지구에서 다이칸야마代官山 방면으로 걸었는데 이때 선두를 맡았던 사람이 이 분야의 베테랑 S군(나중에 회장이 되는 스즈키 다케시 군)이었습니다.

S군은 식후 산책처럼 느긋한 속도로 우리 앞을 걸으며 거리에 부유하는 냄새라도 분별하듯이 '이쪽으로 가 보자.'라든지 '저쪽에서 수상한 냄새가 나네요.' 하면서 진두지휘했습니다. 그리고 '이쪽에도 있네요.' '이것도 수

상합니다.' 하며 거리에 묻힌 초예술의 원석을 계속해서 파내 우리 앞에 내놓았습니다. 그런 S군의 움직임을 8밀리미터 카메라 파인더로 보던 저는 이윽고 제 앞에 드리워졌던 안개가 갑자기 말끔하게 걷히는 듯한 신기한 기분을 느끼고, 돌연 초예술 발견의 비법을 확실하게 깨닫게 되었습니다.

이를 뭐라고 하면 좋을까요? 적정 온도까지 도달했는데도 좀처럼 끓지 않던 물에 작은 벽돌 파편을 하나 넣었더니 단번에 끓기 시작한 듯한 느낌이라고 해도 좋을까요. 혹은 입체 사진을 기자재 없이 맨눈으로 시도할 경우 그 방법을 글로는 아무리 이해했어도 실제 상황에서 생각만큼 잘되지 않아 경험자에게 현장에서 배웠더니 그 비결을 단번에 이해할 수 있었다는 것과 비슷하다고 할까요. 어쨌든 거리를 꼼꼼하게 파헤쳐 가는 S군의 집요한 눈빛은 초예술의 세계로 다가서는 노하우를 저에게 알려주었습니다.

서두에 이야기한 쇠사슬 및 맹꽁이자물쇠로 묶인 수상한 철제 파이프와 제가 만난 것은 그로부터 얼마 지나지 않았을 때였습니다. 그리고 센다가야의 아베 사다 전신주, 요요기역 앞의 돌 죽순石筍형 아타고 물건, 신토미초 잇초메의 삼단 인도三層步道 등 끊임없이 새로운 물

건과 만난 것도 모두 이 시부야 탐사의 날 이후부터였습니다. 무한원無限遠을 바라보는 평행한 시선을 유지한 순간, 조금 거리를 두고 찍은 두 장의 평면 사진을 통해 쑤욱 하고 3차원 입체 공간으로 빨려 들어가듯이, 초예술을 바라보는 눈빛을 습득한 시점에서부터 실로 손쉽게 토머슨 공간으로 깊숙이 들어갈 수 있게 되었습니다.

그렇다 하더라도 첫 발견에는 언제나 불안이 공존하기 마련입니다. 특정 타입 같은 분류에 속한다면 괜찮지만, 그것이 완전히 미지의 구조체일 때는 그 물건이 정말로 토머슨인지 자신감을 가질 수 없어 보고할 만한 가치가 있는지 고민할 때도 많습니다.

이때의 분위기는 코멧 헌터comet hunter라 불리는 혜성(살별) 탐색자의 발견 상황과 정말 비슷합니다. 그들은 천공 어디에 출현하는지 알 수 없는 미지의 혜성을 발견하기 위해 밤마다 눈을 번득이고 지켜봅니다. 혜성 대부분은 태양에 접근하는 전후를 제외하고 살별이라 불리는 꼬리도 가지고 있지 않으며 아주 흐릿한 성운의 빛 덩어리에 지나지 않습니다. 그런 의심이 드는 천체를 발견한 경우, 성도星圖 상에 비슷한 천체가 없음을 확인하고 새로운 혜성이라고밖에 생각할 수 없다고 판단하더라도 '성도에 넣지 못한 미광 천체는 아닌가?' '밝은 별

에 의해 생기는 렌즈의 유령은 아닌가?' 등 여러 가능성을 고려하며 천문대 보고를 주저하게 된다고 합니다. 완벽을 기하려면 다음 날 다시 관측하러 가서 그 천체가 별들 사이를 이동했는지 확인하면 되지만, 날씨 등의 조건으로 찾지 못하거나 다른 헌터가 선수를 칠 우려도 있습니다. 그러니 일분일초가 급하죠.

하지만 만약 자신의 보고가 잘못되었다면 그것은 그것대로 큰 문제입니다. 한 건의 부주의한 보고로 일본 혹은 전 세계의 천문대가 휘둘리는 셈이 되니까요. 그리고 잘못이 판명되면 이후 그 사람을 관측가로 더 이상 상대하지 않으므로 결국에는 늑대 소년과 같은 쓰라린 경험을 맛보게 됩니다. 그러므로 코멧 헌터들은 새로운 혜성을 발견했을 때 지구상에서 그 누구도 알지 못하는 천체를 자기가 발견했다는 등줄기가 쭈뼛 서는 듯한 우주적 감동과 함께, 그 몇 배나 되는 불안감을 안고 천문대에 보고서를 보낸다고 합니다.

물론 토머슨은 그런 엄청난 일은 아니지만, 지금까지 본 적 없는 물건을 발견했을 때는 인류 최초의 보고가 되므로 그 발견자의 심정에는 무언가 공통점이 있다고 생각합니다.

한편 토머슨을 찾아 거리를 걷다 보면 토머슨에는

닿지 못한 초차원 물체와 만날 때도 많습니다. 일단 사회의 유용성 범위에 확실하게 포함되지만, 유용성 이상의 제작자의 과도한 에너지 같은 것이 찰싹 들러붙어 있는 복잡하고 기괴한 물체입니다. 이렇게까지 할 필요가 있었을까, 하고 저설로 물어보고 싶어지는 매우 불가사의한 존재죠.

가령 차를 일부러 긁으려고 한 것은 아닐까 의심이 들 정도로 두껍게 보강된 자동차 진입 방지석, 목욕탕 굴뚝 끝에서 시작해 인접한 고층 맨션의 벽면을 따라 옥상까지 끝없이 이어지는 잭과 콩나무 같은 배기용 굴뚝 등등. 또한 빌딩 옥상에 진짜와 똑같이 만들어 설치한 거대 모형도 있습니다. 이것은 기업이 자사 제품을 선전하기 위해 거대 모형을 만든 것입니다. 가령 롯폰기 다메이케교차로溜池交差点에 있는 고마쓰제작소小松製作所 옥상의 거대 불도저나 교바시교차로京橋交差点의 빌딩 옥상에 있는 도료 회사 아사히펜アサヒペン의 거대한 붓이 달린 페인트 통(사진 ❸), 혹은 간다니시키초神田錦町 후지라텍스ㅈㄷㄹラテックス 본사 빌딩에 있는 동체 3단 긴축 조임 콘돔형의 거대 네온 탑. 아닌 게 아니라 이것은 상당히 추상화되었습니다만(사진 ❹)……

그중에서도 압권은 메구로역目黑駅 근처에 있는 다

무라전기田村電氣라는 전화기 제조사 옥상의 거대한 빨간색 전화기였습니다(과거형인 이유는 아쉽게도 최근 철거되었기 때문입니다). 다이얼이나 수화기는 물론 10엔 동전 삽입구에서 반환구, 여기에 '다이얼 시외 전화도 걸 수 있습니다.'라는 문구의 글자까지, 실물의 형태를 그대로 구현한 거대한 빨간 전화기가 옥상에 떡 하니 자리를 잡았습니다(사진 ❺).

이렇게 거대한 오브제군은 기업 선전이라는 훌륭한 대의명분을 맡았지만, 그런 유용성을 뛰어넘어 앞뒤 재지 않고 저지르고 보는 제작자의 마음이 여실히 드러나 아주 감동적입니다. 이런 물건을 보자면 토머슨인지 아닌지 하는 문제를 넘어선 다른 공통점을 느끼게 됩니다. 그것이 무엇인지는 잘 모르겠지만, 물건이 몸에 휘감은 유용성이라는 옷을 하나하나 벗겨갈 때, 분명 그 연통관적 구조가 명백하게 밝혀질 겁니다. 그런 속살을 엿보고 싶어 토머스니언은 오늘도 거리로 향합니다.

아자부다니마치 관찰 일기

이무라 아키히코

아자부 다니마치라는 곳은 국도 246호를 타고 롯폰기에서 다메이케를 향하는 중간 정도에 있는 롯폰기 잇초메의 옛 명칭이다. 지금도 수도고속도로 다니마치인터체인지谷町インター에 그 이름이 남아 있다. 에도 시대부터 상인들이 사는 지역이었던 다니마치는 간토대지진 때도 전쟁 때도 불타지 않아 도쿄에서도 흔히 볼 수 없는 연립주택 나가야長屋[47] 지역으로 남아 있었다.

모리빌딩森ビル이 다니마치의 인접 지역인 에노키자카榎坂의 토지 약 90퍼센트를 매수한 것은 1969년 무렵이었다. 모리빌딩은 도쿄 미나토구를 중심으로 사업을 펼치는 임대 빌딩 업체로 녹색 번호판이 걸린 그들 소유의 임대 빌딩은 신바시 주변을 비롯해 현재 60여 곳에 이른다. 그 무렵부터 다니마치는 주민이 떠나 방치되어 폐허가 된 빈집이 눈에 띄게 되었다. 두 채의 아파트가 모리빌딩 '사원 기숙사'가 되었으며 유일하게 있던 목욕탕이 매각되어 주차장이 되었다. 어느새 주민이 줄어들고 상점에도 손님들의 발길이 뜸해졌다.

1971년 도시 재개발법이 제정되어 도쿄도는 다니마치(롯폰기 잇초메), 에노키자카(아카사카 잇초메), 레이난자카(레이난자카 잇초메) 등 세 지역을 묶어 아카사카·롯폰기 지구 제1종 시가지 재개발 사업 지역으로 설

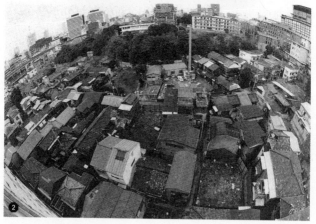

정했다. 면적은 5만 6,000제곱미터, 약 1만 7,000평이었다. 아카세가와 겐페이 씨와 토머슨관측센터(당시는 미학교 고현학 공방)의 멤버가 우연히 이 움푹 들어간 지역에 발을 들인 것은 1981년 초봄 3월 21일이었다. 그때의 모습을 아카세가와 씨는 『순문학의 근본純文学の素』에 기록했는데 요약하면 다음과 같다.

거의 무인화, 망령화된 지역의 공터에 굴뚝 하나만 우뚝 서 있었다. 그 거대한 굴뚝 주위에는 마치 토치카tochka 같은 오두막이 세워져 있어 토지 매점으로부터 굴뚝을 지켜내겠다는 듯한 살기를 발산했다. 안에는 사람이 사는 듯했는데 한가운데를 거대한 굴뚝이 점령했으니 오두막은 굴뚝을 안고 C자로 누울 공간만 남아 있을 것이다. (사진 ❶)

그로부터 약 1년 반 후에 미학교를 다니던 친구인 나가사와 신지長澤慎二가 찾아와 '초예술 토머슨 전시회를 여는데 다니마치 굴뚝 사진이 없다'고 이야기했다. 나가사와의 말에 나는 다니마치 굴뚝을 꼭 보고 사진을 찍고 싶었다. 1983년 2월, 나가사와와 조사 기록조를 꾸려 굴뚝의 상황을 확인하고 사진 촬영을 실시하기로 했다.

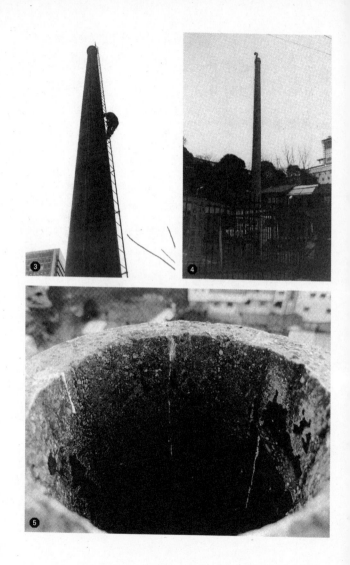

1983년 2월 ×일

저녁에 드디어 문제의 굴뚝을 발견했다. 아카세가와 씨가 자신의 글에 썼던 토치카 풍의 오두막에는 이름이 히라가나로 쓰인 'Ｙ노 기누Ｙ野きぬ'와 가타카나로 쓰인 'Ｙ노 기누Ｙ野キヌ'라는 두 개의 문패가 있었다. 우편함에는 세금 신고 용지, 경로 우대권 등 우편물이 방치되어 있었으며 문에는 열쇠가 채워져 있었고 안에서는 인기척이 느껴지지 않았다. 주위에 남아 있는 타일을 보고 목욕탕 굴뚝이라고 판단했다(사진 ❷).

한참 여러 위치에서 촬영했지만, 굴뚝의 높이나 동네에 수직으로 우뚝 솟은 느낌이 잘 담기지 않았다. 동네와의 관계를 명확하게 표현하기에 어디 좋은 촬영 위치가 없을까 하고 부감할 수 있는 장소를 물색하다가 굴뚝 앞쪽에 달린 사다리가 눈에 띄어 올라가 보기로 했다.

10미터 정도 올라간 곳에서 힘들어 아래를 내려다보니 떨어지면 분명 죽고도 남을 만한 높이라고 깨달았다. 더군다나 내가 잡은 사다리는 오랫동안 방치되어 상당히 녹이 슬어 있어 신경이 쓰였다. 하지만 부식은 중간까지만 진행된 듯했고 '꼭대기에서 떨어져 죽으나 여기에서 떨어져 죽으나 결과는 마찬가지'라고 생각해 반남은 굴뚝을 신중하게 조심조심 올라갔다. 굴뚝 높이는

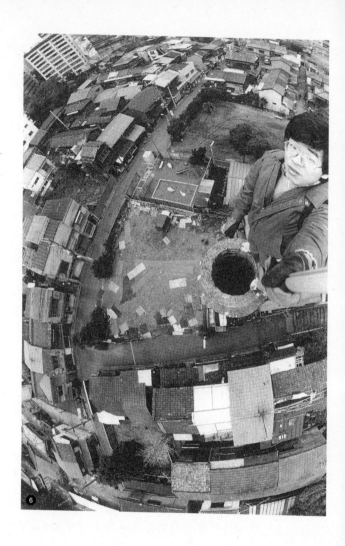

근처에 있는 빌딩 높이로 짐작하건대 20미터 정도로 추정되었다(사진 ❸, ❹. 촬영: 나가사와 신지).

굴뚝 꼭대기 부분은 풍화되어 콘크리트의 자잘한 자갈이 그대로 올라와 까칠까칠했다. 굴뚝 두께는 사다리가 있는 쪽이 폭이 조금 넓었는데 굴뚝 청소를 할 때 쉽게 올라가기 위한 것으로 생각되었다. 안쪽에는 2-3밀리미터 두께의 그을음이 아직 묻어 있었으며 꼭대기 근처는 떨어져 있었다.

낯선 시각에 흥분해 필름을 반 정도 쓰면서 촬영했지만, 상당한 광각 렌즈를 달았는데도 굴뚝의 구멍만 찍혔고 해가 저물기 시작해 조리개도 충분하지 않았다. 게다가 바람이 강해져 굴뚝 전체가 흔들렸기 때문에 재촬영하기로 하고 내려갔다(사진 ❺).

촬영 정보: 니콘 F2 24mm 1:2 네오팬NEOPAN F1/60 f2

3월 ×일

예상한 대로 바람 불지 않는 맑은 날이었다. 일전 굴뚝에 올라갔을 때 생각한 컷의 촬영을 혼자 실행하기로 했다.

꼭대기까지 올라가 30분 정도 굴뚝 안쪽에 다리를 두고 가장자리에 앉아 높은 곳에서 느끼는 공포심과 몸

의 경직을 다스렸다. 사다리 옆에 있는 피뢰침은 가까이에서 보니 동으로 만들었는지 부식되어 특유의 아름다운 색을 띠었다. 옆으로 보이는 레이난자카교회의 동판 지붕과 거의 비슷한 색이었는데 피뢰침에는 그을음으로 보이는 검은색 얼룩이 있었다. 피뢰침이 꽂혀 있는 부분이 상당히 약해 보여 균형 유지에는 사용할 수 있어도 과도하게 의지하면 오히려 위험하겠다고 판단해 잡지 않기로 했다.

프랑스 카메라 회사 짓조Gitzo의 삼각대에서 엘리베이터[48]를 제거해 만든 일각대에 배낭에서 꺼낸 카메라를 장착했다. 카메라는 니콘 FII 본체에 하나야마렌탈花山レンタル에서 빌린 16밀리미터 어안렌즈를 달았다. 트라이 X 필름을 사용해 셔터 속도 1/125-1/250, 조리개를 f11로 하면 지표면까지 초점이 맞겠다고 생각했다. 일각대 끝에 장착한 카메라의 셀프타이머를 설정해 머리 위로 올렸다. 셔터가 눌리기 전까지 자세와 표정을 잡기가 상당히 어려워 일각 촬영은 열두 컷만 했다. 결국 마지막 사진 한 장만 만족스럽게 찍혀 있었다(사진 ❻).

어안렌즈 촬영이 끝나자 마음이 편해져 굴뚝 가장자리에 천천히 앉아 카메라 렌즈를 어안렌즈에서 200밀리미터 망원렌즈로 바꿔 끼우고 동네의 조망을 즐겼다.

점심시간에 산책하다가 고양이를 발로 차는 회사원 외에는 동네에 사람이 거의 없었다. 그런 동네에서 문패와 서류를 대조하며 걷는 남자 몇몇이 보였다.

8월 ×일

아카세가와 씨를 선두로 하는 토머슨관측센터 사람들이 굴뚝 사생 대회를 거행했다. 모기떼와 찜통더위에도 아랑곳하지 않고 각자 데생, 유화를 제작했다(사진 ❼).

8월 ×일 – 9월 ×일

그 사이 여러 차례 다니마치를 방문해 폐가가 된 집들의 외부와 내부, 그리고 이미 철거된 부분 등을 카메라에 담았다.

- 굴뚝 옆의 돌계단 간기자카雁木坂 위에 있는 레이난교회에서 결혼식을 올린 미우라 도모히코, 야마구치 모모에의 포스터가 아파트 실내에 붙어 있었다(사진 ❽).
- 문 아래쪽이 유리로 되어 바깥을 볼 수 있는 유키미 장지문雪見障子이 공터에 버려져 있었는데 유

리에 종이를 오려 붙인 그림이 있었다(사진 ❾).

- 붙였던 사진의 흔적이 벽에 그대로 남아 있었다
(사진 ❿).

- 벽에는 직접 프린트한 것으로 보이는 사진 패널
이 남아 있었다. 1970년대 초기의 생활을 그대로
방치해 둔 듯한 집도 많았다(사진 ⓫).

- 철거가 시작된 다니마치 가옥군. 이 사진 두 장은
필름이 청바지 주머니에 있는지 모르고 세탁한
뒤 현상하자 기묘한 무늬가 생겨 있었다(사진 ⓬).

- 간기자카에서 철거업체 직원에게 사진을 찍어도
되는지 물었더니 "어떤 포즈가 좋겠는가?" 하는
대답이 돌아왔다(사진 ⓭).

- 고양이만 남은 골목길에 모리빌딩의 조명이 번졌
다(사진 ⓮).

9월 ×일

굴뚝이 철거될 날이 가까워진 듯해 무언가 기념이 될 만
한 게 없을까 고민하다가 꼭대기 부분의 탁본을 채집해
야겠다고 생각했다. 3월에 찍은 사진 속 내 발의 크기를
참고해 굴뚝 외경을 약 70센티미터로 추측한 다음 용지
를 구했다. 물과 먹물을 사용하는 습탁법에 적합한 중국

화 화선지인 선지宣紙를 노포 화방 규쿄도鳩居堂에서 구입했다. 국내에 아주 소량만 들어와서 그런지 두 장에 1,400엔이나 했다. 먹은 미리 갈아서 병에 넣어 가져가기로 했다.

최근에는 낮에 모리빌딩의 경비가 꽤 삼엄하므로 탁본 채집 작업은 야간에 실시하기로 했다. 등정하기 전까지 작업 순서를 잘 고려해 장비의 간편화에 노력했다.

0시 무렵, 굴뚝 아래에 도착해 바로 세 번째 등정을 시작했다. 정상에 도착하자마자 지인 사카구치坂口 씨에게 빌린 안전벨트를 사다리 가장 윗단에 고정하고 배낭을 피뢰침에 건 다음 작업을 시작했다. 달이 뜨지 않아서 롯폰기25모리빌딩六本木25森ビル의 야간작업용 불빛에 의지해야 했다. 작업 상태 확인을 할 때만 손전등을 사용했다.

우기라서 굴뚝 자체도, 공기도 습기를 머금었고 기온도 낮아 건조가 더뎠다. 굴뚝 위에는 종이를 걸쳐 놓아 앉을 곳이 없었으므로 사다리를 잡고 다 마를 때까지 가만히 기다렸다. 완전히 마르는 것은 불가능하다고 판단하고 덜 마른 종이를 들고 내려가기로 했다. 더러워지지 않게 조심해서 내려오다 보니 꽤나 고생했다. 굴뚝 공동 부분에 해당하는 곳이 찢어졌지만, 다시 탁본을 뜰

마음은 들지 않았다(사진 ⑮).

근처에 세워둔 차 안에서 아침까지 눈을 붙였다.

탁본 실측: 외경 690mm, 두께 110~120mm

10월 ×일

굴뚝 소멸을 확인했다. 소멸 추정 일시는 13일 오후 4시. 파편도 말끔하게 정리되어 하나도 남아 있지 않았다(사진 ⑯). 나중에 이치키 쓰토무 씨가 수집했다는 사실이 판명되었다.

이 굴뚝과 토치카는 처음 발견한 아카세가와 겐페이 씨가 받은 인상과 달리 훨씬 전에 모리빌딩에 팔렸던 것 같다. 목욕탕을 산 Y노 씨는 몸 씻는 곳을 부수고 주차장을 만들었는데, 굴뚝과 토치카 부분만 철거하지 않고 그곳만 다시 모리빌딩에 팔았다고 한다.

이 굴뚝이 초예술 토머슨인지는 현재도 아직 결론이 나지 않았다.

12월 ×일

교회에서 돌계단 위로 올라가자 T씨가 있었다. 고양이에게 먹이를 주러 온 듯했다. 항상 보는 검은색 고양이와 갈색 반점이 들어간 고양이가 있었다.

공사가 진행되어 도로가 다시 설치되어 있었다. 맨션 아카사카하이츠赤坂ハイツ 근처에 새롭게 생긴 길은 크게 휘어 꺾이면서 나카도리中通り를 위에서 덮고 돌계단 가운데 단을 가로질렀다.

날씨는 아주 좋아 바람도 불지 않고 초겨울의 햇살이 남향인 언덕 위에 내리쬐었다. 그 역광 속에서 굴착기가 돌계단 바로 옆에서 흙을 퍼서 덤프차에 쌓았다. 집을 철거할 때에 비하면 고요한 풍경이다. 기계를 신중하게 조종하며 좌라라락 밀가루가 떨어지는 듯한 소리를 내면서 붉은 흙을 퍼냈다. 아스팔트 아래에 이런 아름다운 흙이 감추어져 있었다는 사실에 놀랐다. 그렇게 보존되어 있던 흙을 조용히, 하지만 거침없이 버렸다. 실로 사치스러운 풍경이었다.

T씨는 공사 담당자와 무언가 이야기를 나누었다. 그러고 보니 내가 다니마치에 올 때마다 이 사람의 모습을 보았다. 다니마치 전체가 한눈에 내려다보이는 고급 아파트 옥상에서 해가 뜨기를 기다렸을 때, 나카도리 저편

에서부터 점처럼 다가왔던 아주머니가 T씨였으며 일요
일에 사람이 없는 아자부아파트麻布アパート 안에서 사
진을 찍던 나에게 "당신 여기서 뭐하는 거예요?" 하고 따
진 사람도 T씨였다.

미용실을 했던 T씨는 초기에 의외로 싸게 모리빌딩
에 집을 팔았다고 했다. 그런데도 T씨는 왜 매일 이 동네
에 오는 걸까? 고양이에게 먹이를 주기 위해서일까? 버
려진 고양이에게 먹이를 주는 사람이 되는 것으로 자기
머릿속 어딘가에 자리한 '동네를 버렸다'라는 죄책감을
지우려고 하는 걸까?

새로운 빌딩이 완성되어 고양이도 사라지면 T씨는
어떻게 될까?

1984년 8월 ×일

'기복이 큰 지형이 개발을 막아 지역 발전을 방해해 왔다'
고 알려진 다니마치의 골짜기에 빌딩이 채워져 간다. 과거
의 다니마치는 빌딩가가 완성되는 그 순간 지하가 될 것이
다(사진 ❶).

1986년 2월 ×일

아크힐스アークヒルズ, 즉 아카사카·롯폰기 지구 재개발 계획지는 완성 단계에 들어갔다. 1970년 무렵의 세대수는 650세대, 재개발이 끝나 부지 안에 형성될 주거동으로 돌아올 재개발 조합원의 세대수는 47세대다. 또한 이 재개발 조합의 이사장은 모리빌딩 회장 모리 다이키치로森泰吉郎다.

이 빌딩가에는 항공회사 전일본공수全日本空輸의 초고층 호텔, 초고층 사무실 빌딩, 아사히방송국テレビ朝日 스튜디오(지하), 산토리홀サントリーホール, 새로운 레이난자카교회, 맨션 두 동, 구 주민의 주택동 등이 생길 예정이다(사진 ⑱).

여고 교복 관찰기

모리 노부유키

여고생은 조류인가 곤충인가, 하는 문제가 있다. 아무리 요즘 여고생이 대담하다고 해도 하늘을 파닥파닥 날아다니거나 다리 여섯 개로 걷는 일은 없기 때문에 물론 이것은 '비유'다. 우리가 교복을 입은 여고생들을 바라볼 때의 기분은 어떤 생물을 바라볼 때의 기분과 비슷할까? 요즘 이 생각을 자주 했다. 그리고 나는 역시 새, 아니, 곤충 같은 면이 있다는 판단에 이르렀다.

　　다만 세상에서는 여고생을 보고 이런 식으로 사고하는 일은 우선 있을 수 없다. 여고생을 보면 여고생이라고 여기는 것이 보통이기 때문이다. 세일러복セーラー服이나 점퍼스커트ジャンパースカート와 같은 교복만 입으면 '여고생'이라고 인정하니 그 이상 깊게 파고드는 일도 없다. 진짜인지는 모르겠지만, '세일러복을 정말 좋아한다'고 되어 있는 중년 남성이 여고생을 바라보는 경우 그 시선이 세일러복을 투과해 '알맹이'로 향하는 경향이 있을지 모른다. 하지만 그것은 사람에 따라 다르다.

　　그런데 여고생의 '알맹이'보다 '겉모습', 즉 그들이 입은 '교복' 그 자체가 문제가 되면 이야기는 달라진다. 텔레비전 드라마에 나올 법한, 그저 여고생처럼 보이게 하는 관념적 교복이 아니라 하나하나 다른 색과 디자인을 지닌 현실 속 교복에 눈을 돌리면 그 다채로움에 놀

라 그것을 어떻게든지 기록하고 싶다는 생각에 이른다. 그리고 곧 관찰을 위해 거리를 돌아다니고, 전철을 계속 갈아타며 개찰구에서 기다리고, 교문 앞에서 잠복하며 입시 학원에 잠입하는 매일이 이어진다. 다른 사람은 어떤지 잘 모르겠지만, 적어도 나와 내 두 친구는 그렇게 대학 생활을 보냈다. 그렇게 모은 도내의 사립 고등학교 약 150곳의 교복 데이터를 일러스트레이션으로 재현한 뒤 형태, 지역, 교풍 등 항목으로 분류해『도쿄 여고 교복 도감』이라는 한 권의 책으로 정리했다.

이렇게 햇수로 5년에 이르는 관찰 활동을 일단 매듭 지어 보니 도대체 나는 여고생을 어떤 시선으로 보았을까 하는 게 갑자기 궁금해졌다. 그래서 잘 생각해 본 결과, 아무래도 이 시선은 내가 어렸을 때 새나 곤충에게 보냈던 시선과 매우 비슷하다는 생각에 이르렀다.

'조류'나 '곤충'과 '여고생의 교복'. 이것들 사이의 공통점을 몇 가지 들면 다음과 같다.

1. 주변에 정말 많다.

2. 종류가 풍부하다.

3. 계절에 따라 색이나 문양이 달라진다.

이 외에도 먹을 것이 있는 곳에 모인다는 특징도 있다. 수목 줄기에 흐르는 수액을 먹기 위해 곤충이 모이

듯이, 현재 일본에 있는 패스트푸드점에는 여고생이 무리를 지어 코카콜라나 콘 포타주 수프를 후루룩 마신다. 또한 종류에 따라 다양한 습성을 지닌다는 점도 비슷하다. 얌전한 부류가 있다면 지나치게 소란스러운 부류도 있으며 동작이 재빠른 친구가 있다면 둔한 친구도 있다. 물론 지능이나 외모도 아주 다양하다(이러면 교복보다는 '알맹이'와 관련된 문제가 되지만).

어쨌든 이렇게 비교해 보면 '조류' 혹은 '곤충'과 '여고생의 교복'은 관찰할 때 상당히 비슷한 각도의 시선이 발생한다고 납득하게 된다.

이제 가장 처음에 제기한 문제, '여고생은 조류인가 곤충인가'라는 이야기로 돌아가 보자. 조류와 곤충을 관찰할 때 가장 크게 다른 점은 '거리'일 것이다. 가령 버드워칭bird watching의 기본 방식은 새의 움직임을 멀리에서 쌍안경 등으로 바라보는 것이다. 줄곧 유지해 오던 거리를 깨고 관찰자가 가까이 다가가려고 하면 경계심이 강한 새는 날아가 버린다. 이에 반해 곤충 관찰은 대부분 '채집'이라는 형태를 통해 이루어지므로 거리상으로는 0에 가깝다. 일단 포획한 곤충은 연구 목적으로 사육기에 넣거나 혹은 약제로 죽임을 당해 표본이 된다. 그리고 관찰에는 돋보기나 현미경이 사용된다.

여고 교복 채집 과정의 스케치 일부

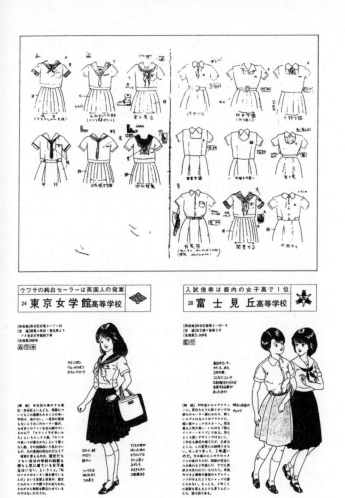

위: 정리 단계의 메모 일부

아래:『도쿄 여고 교복 도감』(1985년판)

그렇다면 여고 교복을 관찰하는 경우는 어떠했는가? 여기에서 우리가 교복 관찰을 할 때 정한 두 가지 대원칙을 소개하면 다음과 같다.

1. 여고생에게는 말을 걸지 않고 만지지 않는다.

2. 사진은 절대 찍지 않는다.

먼저 원칙 1을 살펴보자. 이것은 버드워칭에서 일정한 거리를 유지하는 방법과 매우 가깝다. 종류를 알 수 없다고 새에게 이름을 물어볼 수 없듯이, 우리도 학교 이름을 쉽게 물어보지 않았다. 학교 안내에 나와 있는 학교 문장, 소재지, 이용하는 역 등의 정보에 의지해 대상의 종류를 파악하는 작업 자체에서 고도의 게임성을 느끼기 때문이다. 그리고 물론 만지지 않는다. 때에 따라서는 교복 소재나 피팅 정도를 확인하기 위해 직접 만져보는 것도 중요하다고 생각하지만, 그것이 결과적으로 교복 안 알맹이의 형상을 확인하는 것으로 오해받으면 문제가 발생한다. 전철 등에서 이렇게 하면 경계심이 강한 여고생은 새처럼 날아가는 대신 소동을 일으켜 관찰자는 다음 역에서 파출소로 끌려가게 될 것이다. 치한이라고 오해를 받아도 도대체 어떻게 해명할 수 있을 것인가? 이런 연유로 여고생을 관찰할 때는 역시 어느 정도 거리를 두는 것이 올바른 방법이다.

다음으로 원칙 2에 대해 이야기해 보자. 사진을 찍지 않는다는 방침은 처음부터 철칙은 아니었다. 그저 어느 날 보니 직접 빠르게 교복을 스케치하는 습관이 들어 있었다. 한 권의 책으로 만들어야겠다는 생각조차 없던 무렵부터 해온 방식이 책을 만들기 위한 공동 작업이 된 이후에도 이어진 것은 교복을 가능한 한 빠르게 그려내는 일 역시 게임적 요소를 강하게 품기 때문일 터다.

당시 교복 스케치를 하러 가는 일을 우리는 '교복 채집'이라고 불렀다. 그 무렵에는 그저 아무 생각 없이 그렇게 불렀는데 교복의 부분별 형태나 색을 순간적으로 종잇조각에 그렸을 때의 심리는 지금 생각해 보면 곤충 채집망을 휘두르며 곤충을 채집할 때의 기분과 아주 닮아 있었다. 우리는 여고생 그 자체와는 항상 일정한 거리를 두는 동시에 여고생들이 입은 교복에 관한 정보만을 빠르게 포획해 소중하게 집으로 가져갔다.

그리고 일단 따로따로 분리된 이들 정보를 자신의 기억과 인상을 접착제로 삼아 일러스트레이션으로 재구성했다. 달리 말하면 '채집'된 교복의 객관적 정보에 자기 기억과 인상이라는 주관적 '방부제'를 주입해 켄트지 위에 '표본'으로 영구 보존했다. 이렇게 생각하면 교복 스케치에서 일러스트레이션 완성에 이르는 의식의 과정

은 그대로 곤충채집→표본 작성이라는 과정과 딱 맞아 떨어진다.

　여고생은 나에게 '조류'인가 '곤충'인가라는 문제에 대해 생각했다. 결국 학교 이름을 알아내거나 행동을 관찰하는 단계의 방식은 버드워칭에 가까우니 여고생은 '조류'로 취급된다. 그리고 스케치를 바탕으로 일러스트레이션으로 완성하는 단계는 곤충채집과 표본 작성에 해당하니 여고생은 '곤충'으로 취급된다고 할 수 있다. 내 의식 속에서 여고생은 어떤 때는 새이고 어떤 때는 곤충이었다. 이렇게 말하면 분명 화를 내는 사람도 있겠지만, 어쩔 수 없다. 이전에도 도내 교복업자 조합이 발행하는 신문에서 '여고생의 인격을 일방적으로 무시해 곤충이나 새로 비유하며 독단과 편견으로 바라본다'고 해서 호되게 혼났다. 어쨌든 우리는 '알맹이'가 아니라 '겉모습'을 문제로 삼으므로 인격 등의 이야기는 일단 한쪽에 제쳐놓고 생각하라고 할 수밖에 없다.

　세상에는 '교복을 입은 여고생'을 좋아하는 사람도 있고 '여고생이 입은 교복'을 좋아하는 사람도 있다는, 그런 문제일 뿐이다.

류도초건축탐정단지誌 기고

호리 다케요시

단가

10여 년 전 그 유명한 만화『천재 바카본天才バカボン』을
그린 만화가 아카쓰카 후지오赤塚不二夫가 가요에서 특
이하면서 중요한 구절만 모아 그야말로 묘한 노래를 작
사(?)한 적이 있었는데 혹시 기억하는가? 제목은 잊어버
렸지만, 가수 미카와 겐이치美川憲一의 노래〈돈을 주세
요お金をちょうだい〉가 인용되어 있었다. 실은 이 노래가
우리 류도초건축탐정단龍土町建築探偵団[49]의 이른바 단
가였다. 마침 개그맨이자 사회자인 다모리タモリ가 인기
를 얻기 시작하던 무렵이었을 것이다. 아카쓰카 후지오
→다모리→다키 다이사쿠瀧大作[50]가 되어 메이지 시대의
건축가 다키 다이키치瀧大吉*로 이어진 것뿐이지만 특별
히 '우, 우, 우리는' 하고 단가를 부르며 출격한 것은 아
니었다. 그런데 어떻게 된 일인지 탐정단 노트의 뒤표지
면지에는 이 아카쓰카 후지오가 작사한 엔카演歌의 가사
가 쓰여 있었다.

* 호리 다케요시,「기길로서 호탕하게 산 다키 다이키치奇傑として豪壮に
生きた滝大吉」, 오쓰미 사카에近江栄, 후지모리 데루노부 편저,『근대 일
본의 이색 건축가近代日本の異色建築家』, 아사히센쇼朝日選書, 1984년 참
조. 음악가 다키 렌타로滝廉太郎는 사촌이고 다키 다이사쿠는 다키 다
이키치의 직계 자손이다.

단칙

이야기 나온 김에 더 해보면, 탐정단 노트의 표지 면지
에는 '한 집에 한 장 전경 사진!'이라고 쓰여 있었을 것이
다. 건축 탐정을 위한 증거 사진 촬영의 철칙으로 『건축
탐정단 입문建築探偵団入門』에도 '아무리 별거 없는 건물
이라도 꼭 잊지 말고 전경을 찍는 것이 중요하다. 굴뚝,
토대를 빼놓지 않기 위해 여기다 싶은 위치에서 한 발
뒤로 물러나 찍기를 바란다.'라고 쓰여 있다. 조급한 마
음을 억누르고 먼저 전경을 담고 천천히 바로 이곳이다
싶은 위치로 이동해야 한다. 거기에서 '당신 누구야?' 하
고 추궁당해 물러난다 해도 전경 사진은 손안에 남게 되
니까. 전경 사진은 나중에 문헌 자료와 대조할 때 필요
한데 이를 통해 수많은 건물의 입면을 밝혀냈다. 층수와
창문 수를 확인할 수 있으면 개축되어 아무리 모습이 바
뀌어도 탐정단의 눈을 속일 수는 없다. 따라서 무슨 일
이 있어도 '한 집에 한 장 전경 사진!'*

* 원전은 말할 것도 없이 아카세가와 겐페이의 0엔 지폐 포스터 '한 집
에 한 장 0엔 지폐一家に一枚零円札'에서 따왔다.

단장

류도초건축탐정단 마크는 당연히 '아치'다. 건축탐정단
은 아치를 찾는다. 아치가 있는 건축은 쇼와 시대 초기까
지 지어진 건물이라고 보아도 된다. 우리 단장團章의 원
전은 분리파 건축가[51] 다키자와 마유미瀧澤眞弓의〈공관
公館〉*의 창으로, 다이쇼 시대 특유의 달걀처럼 둥글게
뾰족한 아치에서 모티브를 따왔다.

단원

류도초건축탐정단의 구성원은 건축사가 무라마쓰 데
지로村松貞次郎를 오너로 후지모리 데루노부와 호리 다
케요시 두 명이다. 그 실체는 도쿄도 미나토구 롯폰기
7-22-1, 도쿄대학교 생산기술연구소 무라마쓰연구실村
松研究室이다. 이후 단원에는 고바야시 게이코小林景子,
나카야마 신지中山信二, 마쓰우 히데야松鵜秀也, 도키노
야 시게루時野谷茂, 호리에 아키히코堀江章彦, 최강훈崔康
勳 등을 들 수 있다. 건축탐정단의 전국적 전개에 대한

* 「분리파건축회의 작품: 제3간分離派建築会の作品 : 第三刊」, 「분리파건축
 회 선언과 작품分離派建築會宣言と作品」, 1924년에 수록

내용은 후지모리 씨의 책 『건축탐정단 시말기建築探偵団 始末記』*를 참조하자. 이하 후지모리 데루노부는 후지, 호리 다케요시는 호리로 표기하겠다.

결단 기념일

여러 설이 있지만, 1974년 1월 5일 설을 들고 싶다. 신년회 후 집에 돌아가는 길에 새해 첫 참배 겸이라면서도 메이지진구明治神宮 본전을 그대로 통과해 건축가 오에 신타로大江新太郎가 1921년 설계한 메이지진구 보물전을 조사하던 때의 일이었다. 당시의 기념사진이 건축탐정 기록사진 시트 첫 장을 장식했을 터다.

기억을 더듬어 보면 결단 초기에는 류도초 본부 주변이나 고쿠분지国分寺에 있는 후지의 집 부근, 류도초와 고쿠분지를 왕복하는 통학로 주변에서 발견한 서양관 등 가까이 접할 수 있는 곳을 슬쩍슬쩍 기웃거렸다. 탐정단 노트에는 교양 코스가 있어 긴자, 니혼바시, 가부토초兜町, 우에노 등의 근대건축 집적지와 아자부, 조자마루長者丸, 덴엔초후田園調布 등의 주택지 외에 세타瀬田

* 도쿄건축탐정단, 『근대건축 가이드북: 간토 편』, 가지마출판회, 1982년

의 세이시도誠之堂[52]나 조후調布의 유원지 게이오카쿠京
王閣[53] 등의 단독 작품도 목록에 올라가 있어 한동안 탐
색지로 삼았다.

　　당시 후지는 의양풍론擬洋風論[54]*을 정리해 완성했
을 무렵으로 메이지 건축에는 상당히 강했지만, 다이쇼
나 쇼와 건축은 나와 거의 같은 출발 선상에 서서 자연
스럽게 한 발 한 발 힘차게 내디디며 선두를 겨루었다.
그런데 그런 시대의 건물이 어찌나 많던지 탐정 열기는
더욱 뜨거워져 일요일도 공휴일도 없이 활동했다. 총각
인 호리는 그렇다 치더라도 어린 자식이 있는 후지의 가
정은 괜찮을지, 내 일은 아니었지만 걱정될 정도였다. 매
일 저녁 필름 몇 통씩을 들고 돌아가는 우리를 보고 오
너인 무라마쓰 대장과 재정 담당 나카가와 우쓰마中川宇
妻 여사는 '저 녀석들 도대체 뭘 시작한 거야?' 할 정도로
기가 막혀 했을 터다. 군자금이 바닥을 드러내면서 드디
어 오너가 몸소 행차하셨다. 아사쿠사浅草 근처는 어떠
실까 하고 아주 열심히 돌아다니다 보면 꼭 신기하게도
고마카타도제우駒形どぜう[55]의 포렴 앞에 다다르곤 했다.

*　무라마쓰 데지로 엮음,『메이지의 서양식 건축明治の洋風建築』,《근대의
　미술近代の美術》제20호, 시분도至文堂, 1974년 1월

그러다가 이곳저곳 기웃거리는 것도 모자라, 후지가 일정 구역을 망라해서 조사해 보자고 말을 꺼내 그 유명한 전체 조사가 시작되었다. 먼저 그 절반은 천황이 사는 고쿄皇居가 속한 지요다구였다. 건축탐정단의 본격적인 출진이었다. 때는 후지가 도쿄대학교 대학원 박사과정 1년, 호리가 같은 학교 석사과정 1년에서 2년으로 진급하던 해의 봄이었다.

탐정의 마음가짐

후지가 쓴 책 『건축탐정학 입문』*을 보자. 이 책을 통해 '건축탐정단'이 바깥세상에 처음 이름을 알렸다고 생각한다. 탐정의 마음가짐은 이 입문서에 다 담겨 있다. 하지만 오사카 사카이堺에 있는 메이지건축연구회明治建築研究会 시바타 마사미柴田正己 씨가 입문서대로 실천했더니 경비견에게 쫓길 때의 대책이 적혀 있지 않다는 지적이 있었다. 실은 우리 탐정단도 이와사키가문岩崎家[56]의 세이카도분코静嘉堂文庫[57]에 침입했을 때 별안간 관리

* 《스페이스 모듈레이터スペース・モジュレーター》 제47호, 니혼이타가라스日本板硝子, 1976년 5월

인과 경비견을 맞닥뜨린 적이 있었다. 그때는 재빠르게 담 밖으로 무사히 도망쳤다. 그런 경험을 했으면서도 입문서에 언급하지 않은 것은 둘 다 개를 잘 다룰 수 있었기 때문이었다. 당시도 물론 전경 사진은 확실히 찍어두었다.

삼종신기

첫 번째 '조사 노트'

종종 등장했듯이 우리 탐정단에는 탐정단 노트가 있었다. 결성 초기에는 건축탐정단이라고 공개적으로 밝히지 않아서인지 혹은 학문적인 마음이 남아 있어 그랬는지 그저 『다이쇼 건축 조사 노트大昭建築調査ノート』로 존재했을 것이다. 흔하디흔한 대학 노트였다. 단장, 단칙, 단가 이외에 필수 교양 코스나 주요 건축가 작품 목록이 필사되어 있어 예습장의 역할도 했다. No. 3까지 제작되었는데 다행인지 불행인지 기념해야 할 No. 1 노트는 현재 행방불명이 되어 가지고 있지 않다.

전쟁 같았던 날이 저물면 커피집(탐정단에게 어울리는 가게를 찾는 것도 고역이다)에 틀어박혀 커피를 홀짝거리며 그날의 조서를 만든다. '저 건물의 설계자는 ○○일 것이다.' '아니, ○○보다는 ××의 작풍에 가깝다.' 등

을 이야기하면서 커피값 내기를 할 때도 있었다. 이걸 자주 하다 보면 어느새 설계자를 구분할 수 있게 된다.

두 번째 '도서독본'과 '건축서포물비망'

비가 오는 날은 탐정도 쉰다. 하지만 탐정단에게 휴식은 없다. 도서관에 가서 문헌 자료를 탐색한다. 먼저 국립국회도서관国立国会図書館으로 간다. 건명 목록에서 건축, 주택의 항목을 찾아 적은 뒤 잡히는 대로 청구한다. 대략 훑어본 책에는 L(Look) 표시를, 도움이 될 듯한 문헌에는 good이라고 표시해 둔다. 탐정단이 찾은 건축이 나오면 복사해 '한 집에 한 장 전경 사진'과 대조한다. '역시 그 건축의 설계자는 ○○다.' 하고 알게 되면 커피값 내기에 결판이 난다. '도서독본図書読本'은 모든 건축 문헌을 통람通覽하겠다는 야망을 예고하는 노트다.

도서관을 드나들던 일과 함께 헌책방, 헌책 시장에 대해서도 언급하겠다. 『다케다 박사 건축 작품집武田博士建築作品集』[58] 등이 200엔이라는 가격으로 지천으로 깔려 있던 시대였기에 혹시나 하고 사들이다 보니 겨우 책장 한 단밖에 없던 책이 어느새 본부의 방 하나를 점거하는 사태가 벌어졌고, 진보초의 종잇값까지 올리고 말았다. 우리 탐정단의 고서 뒤지기 실황은 후지가 쓴 책『젊은

사람이 할 일인가? 건축의 진귀한 책 탐험若い身空てなす べきことか、建築の珍本さがし』*에 잘 나와 있다.

　1975년 4월, 호리가 학교를 1년 쉬어 장학금이 끊어진 것을 보다 못한 오너가 비상금에서 한 달에 1만 엔 정도를 고서 비용으로 내놓았다. '건축서포물비망록建築書捕物控' 노트는 스폰서에게 보고하기 위해 쓰기 시작했다. 다만, 오너는 돈은 냈어도 참견한 적은 없었다. 그리고 세 번째 노트에 이르러 '근대건축문고목록近代建築文庫目録'으로 바뀌었다.

세 번째 '청문기'

건축 탐정, 건축서 뒤지기 그다음으로 이어지는 것이 참배다. 류도초 본부 뒤쪽에는 아오야마묘지青山墓地가 있다. 다키 다이키치도 여기에 잠들어 있다. 참배는 건축가의 유족을 찾는 데 가장 첫걸음이다. 유족의 주소가 담긴 노트가 '청문기聴問記'다. 본래 연배가 오래된 분부터 이야기를 듣고 적기 위해 만들었지만, 시기를 놓칠 때가 많아 유족을 찾게 된다. 다른 이름으로는 '백조당白鳥堂'

* 『별책 캡슐·건축 가이드북 1000別冊カプセル・建築ガイドブック1000』, 1984년

노트라고 불린다. 정말 불손하지만, 유족과 연락이 닿은 건축가에게는 백조 표시를, 다른 연구자가 선수를 친 건축가에게는 해골 표시를 하도록 되어 있었다. 백조당의 성과는 『일본의 건축: 메이지·다이쇼·쇼와 日本の建築〔明治大正昭和〕』 전 10권에 대부분 그대로 실려 있으므로 참조하기를 바란다.

이상의 '삼종신기三種の神器'[59]는 후지가 입안한 일본 근대건축사 연구 3대 프로젝트, ① 현존하는 근대건축 모조리 살펴보기, ② 건축 고서를 통람할 것, ③ 설계도 등 원자료의 수집 보존 꾀하기에 대응하기 위한 것이었다.

간판건축의 발견

류도초건축탐정단에 의한 최대의 학술적 공헌은 '간판건축'의 발견이다. 발견지는 간다 진보초. 먼저 후지의 학술 논문을 파헤쳐보자.

　… 쇼와 3년(1928년)부터 본격적으로 재난 복구가 실시되었는데, 그중에서 과거의 상가 형식을 대신하기 위해 독자적인 서양식 파사드를 지닌 도시 주거 형식이 성립

되었다. 이는 인동隣棟 계획, 평면 계획, 구조 기술에서는 앞서 등장한 상가 형식을 기본 답습하지만, 파사드는 전혀 달랐다. 건축 골조 전면에 칸막이를 치고 파사드를 붙여 그것을 캔버스로 삼은 자유로운 조형이 시도되었다. 여기에서 건축 파사드가 간판처럼 취급되었기 때문에 간판건축이라고 부른다.[*]

'자유로운 조형' 중에서도 세이가이하青海波[60] 문양이나 마의 잎 모양, 육각형의 거북이 등딱지 모양 등을 동판으로 완성한 간판건축에 대한 평가가 높았다. 간판건축이라는 호칭은 호리가 제안했다고 알려졌지만, 물론 후지와 호리가 차를 마시며 이야기하다 엉겁결에 결정되었다. 본래 호리는 동판을 청록색으로 칠한 함석으로 착각해 큰 창피를 당했다. 네리마練馬 세키마치関町에서 태어난 호리는 주변의 함석 부착 간판건축에 익숙해져 있어 원조 간판건축이 진보초에서 오기쿠보荻窪 근처로 확산되는 사이 동판이 함석으로 교체되었으리라고는 꿈에도 생각하지 못했다. 이리하여 간판건축에서는 함석이

[*] 「간판건축의 개념에 대해看板建築の概念について」, 『일본건축학회대회 학술강연경개집日本建築学会大会学術講演梗概集』, 1975년 10월

라는 편견에 사로잡혀 있지 않았던 나가노현長野県 스와
諏訪 출신 후지의 완승이었다.

조신에쓰 원정

니혼대학교日本大学 생산공학부 야마구치히로시연구실
山口廣研究室 나라시노단習志野団과 합동으로 조신에쓰上
信越 건축 탐정에 출격한 것도 그리운 추억이다. '나니와
浪華 상인 출신, 제이로쿠上方[61]의 무사 시미즈 게이치清
水慶一, 산적 출신으로 간토의 용맹한 무사 다카하시 기
주로高橋喜重郎' 등이 합세해 넷이 동행했다. 어쨌든 예산
이 없었기 때문에 군마群馬, 니가타新潟, 나가노 세 현을
3박 4일 동안 주파하는 강행군이었다. 숙박지는 다카사
키高崎, 니가타, 마쓰모토松本로 정했다. 우에노에서 급
행을 탄 뒤 역에 정차할 때마다 한 명씩 내렸다. 한 도시
에 약 두세 시간, 한 사람이 하루에 두세 도시, 이후 숙박
지에 도착한다. 시간은 정해져 있었다. 모토는 '최소 노
력으로 최대 효과'였다. 역 앞에는 지도가 있어 은행가와
시청을 목표로 그 주변을 탐색하면 확실했다. 하지만 겨
우 도착한 시청이 새로 개발된 지역이라면 그것만큼 비
참한 기분이 들 때도 없다. 지도에 없는 역도 간혹 있었
다. 하지만 사람을 끌어당기는 냄새는 풍기기 마련이었

다. 이렇게 해도 남은 동네는 어쩔 수 없지만, 특별히 빠진 곳 없이 조신에쓰 원정을 순조롭게 끝냈다.

토목탐험대

1979년 2월부터 오카베 아키히코岡部昭彦가 편집장으로 있는 과학지《자연自然》에 격월로 「건축계보: 메이지, 다이쇼, 쇼와建築譜—明治大正昭和」를 연재하게 되었다. 사진은 마스다 아키히사增田彰久, 해설은 오너, 후지, 호리 등 셋이 맡았다. 첫 회 담당은 호리로 '창고'가 주제였다. 마침 무라마쓰연구실에서 요코하마신항부두橫浜新港埠頭 아카렌가창고赤レンガ倉庫를 실측 조사하던 무렵이었다. 최근에는 주제별 테마가 '도서관' 등 아주 평범했는데, 한 회에 한 번은 과학지에 어울리는 새로운 주제를 싣자고 해서 '기상대' '천문대'를 다루었고, 점점 '건축계보'에서 탈피해 '굴뚝' '망루' '송신탑' '가마'를 다루었으며, 여기에서 더 나아가 '등대' '발전소' '갑문閘門' '터널' '댐' '부두' 등 토목 분야까지 진출해 연재가 3년 동안 이어졌다. 건축계보라면서 토목을 다루는 건 부당하다고 토목학회에서 항의했다고 들었다. 본래 오너의 영향으로 우리 단체는 토목 분야에도 관심이 많았다. 호리가 무라마쓰연구실에 들어간 해에는 효고현兵庫県 이쿠노

生野의 주철다리 실측 조사를 위해 여름 합숙을 진행했다. 그건 그렇다 치고 이 연재를 계기로 우리 탐정단은 토목 탐험에도 나서게 되었다.

근대건축에서 1877년 이전 옛 건축물의 잔존물은 그 소재를 거의 밝혀냈으니 100년 간격으로 건설되는 토목 분야도 곳곳에서 발견할 수 있을 듯했다. 메이지 시대에 서양의 기술과 학예를 습득하기 위해 관공서 등에 고용했던 네덜란드 외국인 초빙사들이 지도한 사방 댐을 보러 갔을 때의 일이다. 건축탐정에서는 필수품인 구분 단위의 지도는 토목에 도움이 되지 않는다. 토목에서는 5만분의 1 지도를 사용한다. 자동차로 갈 수 있는 곳까지 가서 계류를 따라 약 한 시간 정도 더 올라가니 목적지인 석조 댐이 드디어 살짝 보이기 시작했다. 여기에서부터가 또 한참 걸린다. 토목은 탐정이 아니라 탐험이라고 누군가 이야기해 일동 모두 납득했다. 이렇게 해서 '토목탐험대'가 탄생했다.*

* 「미코바타주철다리 조사 보고神子畑鋳鉄橋 調査報告」, 『J·S·S·C』, 1974년 3월

응원단

건축 사진가 마스다 아키히사 씨와의 인연은 결단 이전
으로 거슬러 올라간다. '카메라는 수평으로! 정면부터!'
응원단이라기보다는 스승이었다.

　건축 파편 컬렉터 이치키 쓰토무 씨와도 오랫동안
인연을 맺어왔다. 이른바 초대 응원단장이다. 최근에 전
무후무하면서 처음이자 마지막으로 연 건축 파편 컬렉
션 전시 《건축의 유품: 이치키 쓰토무 컬렉션》(INAX,
1985.12.4.-1986.2.23.)이 흥행했다. 이후 『건축 스케치
여행: 서양관 만보建築スケッチの旅—西洋館漫步』(가지마
출판회, 1984)의 다나카 가오루 씨, 『도시, 메이지·다이
쇼·쇼와: 그림엽서로 보는 일본 근대 도시의 발걸음街·
明治大正昭和: 絵葉書にみる日本近代都市の歩み』(도시연구회
都市研究会, 1980)을 편집한 도시연구회의 그림엽서 아
저씨 오가타 미쓰히코尾形光彦로 응원단이 이어졌다.

　요즈음에는 건축 이외로도 확장되어 파이프 아저씨
오쓰키 다쿠이치大槻卓一 씨(닛폰고간日本鋼管 '파이프의
박물관パイプの博物館' 담당), 하수도 역사 발굴인 데루이
진照井仁 씨(니혼하수도협회日本下水道協会 하수도사 편
찬 담당), 맨홀 뚜껑의 하야시 조지 씨(『맨홀의 뚜껑: 일
본 편』, 사이언티스트사サイエンティスト社, 1984년), 타

일 및 벽돌 쌓기직 감독이자 컬렉터인 기도 히데오鬼頭日出雄 씨와 벽돌 청년 미즈노 신타로水野信太郎 씨(『일본의 붉은 벽돌日本の赤煉瓦』, 요코하마개항자료관横浜開港資料館, 1985) 등으로 북적인다. 세상에 떠도는 소문으로는 묘지를 찾아다니는 사람도 있다고 한다.

건축탐정단의 현재

건축탐정단은 1980년 3월 일본건축학회에서 편집한 『일본 근대건축 총람日本近代建築総覧』 간행을 끝으로 일단 그 역할을 끝냈다. 건축탐정단의 현재는 어떤가?

　　류도초탐정단의 오너는 '근대 일본풍' 건축 감정의 우두머리가 된 지 오래다. 후지는 한때 굴뚝, 망루, 풍차에 흥미를 보이며 대중화 노선을 걷는 듯 보였지만, 건축코몬建築黄門[62]으로 전국을 유람한다며 『일본 근대건축 총람』의 현지 독파를 감행해 이제 두 현만 남겨놓았다고 들었다. 한편 호리는 요코하마로 개종해 탐정단은 촌스럽다, 요코하마에서는 영어로 시커스Seekers*라고 부른다면서 요코하마시커스클럽Yokohama Seekers' Club이라는 이름으로 토목탐험대, 산업 조사관에 열을

*　건축사가 시시도 미노루宍戸実 씨가 이름 붙였다.

올렸다. 그런데 우리 30대는 의욕은 있지만, 몸이 따라주지 않는다. 건축소년탐정단은 어디에 있는가? 우리 아저씨들이 기다리고 있도다.

관찰하는 눈알들

박물학은 노상관찰의 아버지 ― 노상관찰학으로의 진화사적 논술 아라마타 히로시

A. 노상관찰학과 박물학에 관한 계통학적 연구

: 특히 안구의 특수성에 기반한 분류

이 세상에 실재하는 것은 정의定義가 아니라 실례實例다.

이와 같은 훌륭한 격언을 서두에 넣고 싶었다. 박물학에 대략 다음과 같은 사정이 존재한다는 사실을 미리 독자에게 밝혀두고 싶었기 때문이다.

박물학자는 근시고 사생활이 비참해야 한다.

여기에서 바로 앞에서 나온 격언의 가르침대로 실례를 나열해 보겠다. 먼저 프랑스 사상가 장 자크 루소 Jean Jacques Rousseau를 들어보자. 그는 박복한 가족 관계로 인해 피해망상과 자책의 날을 보내며 식물학에 열중했다. 루소의 낭만주의 감각이라고 하면 장대한 우주나 꿈, 산맥이 아니라 들에 핀 작은 꽃들이다. 왜 그럴까? 심한 근시였던 탓에 길에 피는 꽃 이외의 '로맨틱한 광경'은 쌍안경으로 들여다본다고 해도 전혀 보이지 않았기 때문이었다.

그렇다면 다음으로 독일 문학가이자 우리의 위대한 인도자 다네무라 스에히로種村季弘를 통해 나중에 난센스 시인으로 알려진 영국 시인 에드워드 리어Edward Lear는 어떤가? 그는 스무 명이 넘는 자식으로 북적이는 '자식 많은 가난한 일가'의 경제적 기둥이었다. 따라서

꽤 어린 나이에 이것저것 닥치는 대로 수입 수단을 찾았고, 10대 소년은 자신의 그림 실력에 의존해 박물관 화가가 되었다. 리어가 그린 앵무새나 비둘기 등 박물화는 지금 시대에 애호가가 몹시 탐내는 작품이 되었다. 하지만 리어도 세밀화를 너무 많이 그려 일찍이 20대 후반에는 '타조보다 작은 새를 그리는 일이 이제는 불가능해졌다.'라고 할 만큼 시력이 악화했다.

또한 18세기 후반에 파리의 화제를 독점한 스위스 박물학자 샤를 보네Charles Bonnet는 매일 하루도 빠짐없이 현미경 관찰을 이어가다 겨우 스물다섯에 앞니가 모두 빠지고 거의 실명 상태가 되어 '사용 완료'되었다. 비참하다고밖에 할 말이 없다. 그전까지 보네는 진딧물을 관찰해 단성 생식이라는 현상의 존재를 밝혔다. 또한 현미경 아래에 나타나는 위대하고 신기한 수많은 미생물을 목격하고 드디어 역사상 이름 높은 '전성설前成説'[63]과 '존재의 대 사슬The Great Chain of Being'을 과학적으로 입증했으니 말하자면 시각의 사람이었다. 그런 그가 스물다섯 말년(!)에는 흐려진 눈을 통해 어렴풋이 자연을 바라보기만 하는 관찰자가 될 수밖에 없었던 것이다.

또 한 사람, 박물학 역사의 거물을 예로 들자. 16세기 르네상스적 예지叡智를 오직 혼자 수집한 남자 콘라

트 게스너Conrad Gesner다. 스위스 사람인 게스너는 인생의 실패에 말 그대로 눈물을 흘렸다. 비참한 사생활이라는 요건을 가장 먼저 충족한 데다 박물학 또한 훌륭했다. 게스너가 편찬한 것은 식물과 동물에 대한 지견을 담은 문헌 서지만이 아니었다. 그의 이름을 널리 알린 『동물지Historia animalium』와 『식물지Historia plantarum』는 겨우 일부분이었다고 할까, 구우일모九牛一毛에 불과했다. 스위스의 산에 올라 박물학적 관심을 만족시키는 동시에 라틴어, 그리스어, 히브리어 문헌을 저술한 모든 저술가에 관한 자료를 정리한 『도서 총람Bibliotheca universalis』, 당시 알려져 있던 모든 지식의 출처를 담은 분류 색인 『백과사전 총람Pandectae universales』, 전 세계의 언어를 비슷한 순서대로 연결하고자 시도한 『미트리다테스Mithridates』 등 터무니없을 정도로 엄청난 문헌 서지 편찬에 힘썼다. 이렇게 모든 정신을 집중해 작업을 지속하면 눈은 당연히 나빠지기 마련이다.

박물학자 게스너에게 특히 감동한 것은 그의 식물 연구다. 그는 식물의 전체상이 아닌 부분에 주목해 쉬지 않고 기술했다. 식물은 일반적으로 잎을 비교하기보다 꽃이나 씨앗을 비교하는 편이 흥미로운 지식과 견해를 얻을 수 있다고 가장 먼저 거론한 사람도 게스너였다.

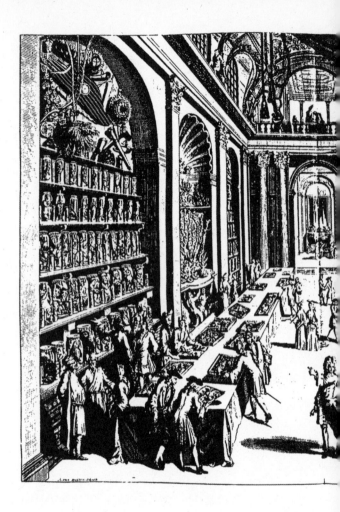

레비누스 빈센트Levinus Vincent의 『경이로운 자연의 무대Wondertooneel der natuur』(1706)에서. 르네상스 시기에 유행한 자연물의 진기 표본 진열실의 예.

그렇기 때문에 게스너는 그 무렵 유럽에 이제 막 알려지기 시작한 튤립도 그 유연類緣을 조사하려면 반드시 종자가 필요하다면서 '튤립 열매'를 여기저기에 발주했다. 튤립에 열매가 있을 리 없지만, 그 열의가 빛을 발해 자기 이름을 튤립에 남기는 데 성공했다. 원종 튤립의 학명은 튜리파 게스네리아나Tulipa gesneriana다.

여담은 이 정도로 하고, 게스너가 식물 관찰에 얼마나 많은 열정을 쏟아부었는지는 그가 남긴 수많은 사생도를 보면 바로 납득할 수 있다. 게스너의 지휘 아래 제작된 식물도는 세부 정밀도에서 타의 추종을 불허할 만큼 매우 뛰어나 당시로서는 색다른 사생도였다. 하지만 이렇게까지 식물의 세부를 그대로 옮기다니 대단하다, 하고 감탄시킨 게스너 도판의 비밀은 분명 심한 근시 덕분이었다. 즉 그의 뒤틀어진 안구는 대상에 가까이 다가가면 다가갈수록 정말 잘 보였을 것이다.

콘라트 게스너의 박물학적 생애에는 실로 극치에 도달하겠다는 마음이 엿보인다. 그를 비롯해 비참한 일상을 보낸 근시안의 내추럴리스트들은 보통 같은 부류로 인정받기 쉬운 '책벌레'들과 확실히 선을 그을 만한 특별한 습성이 또 하나 있다. 그것은 그들이 사물을 볼 때 두 눈을 있는 힘껏 크게 뜬다는 것이다. 마치 보려고

하는 대상을 잡아먹을 것처럼 번쩍 치켜뜬 눈꺼풀이야 말로 그들이 지닌 가장 탐욕적인 입이다. 반면 현장에서 흔하게 볼 수 있는 돌이나 벌레, 꽃이 아니라 하얀 종이 위에 흩어져 있는 활자를 먹어 치우는 '책벌레'들은 눈을 오싹할 정도로 아주 가늘게 뜬다는 특색이 있다. 내추럴 리스트의 근시안이 딱딱한 사물을 모조리 다 삼키기 위해 입을 크게 벌린 파충류의 거대한 입과 비슷하다면, 활자벌레의 근시안은 모유를 빠는 새끼 짐승들의 깊게 파고드는 입이라 할 수 있다.

그리고 여기에서 또 한 종류, 눈을 입으로 활용하는 생물이 있다. 곧 와지로, 요시다 겐키치를 필두로 하는 모델노로지오 또는 고현학자다. 그들은 태생적으로 외 부를 쏘다니면서 커다란 눈알을 내리까는 게 본성인 박 물학자 계통으로 분류되지만, 식성 면에서 다른 점이 있 다. 고현학자는 자연식이 아니라 인공식을 선호하고 도 시를 생활지로 삼기 때문이다. 무엇보다 박물학자의 입 장에서 이 도시파의 아종亞種은 바퀴벌레나 시궁쥐와 비 슷한 방식으로 적응 확산한 그룹이라고 보았던 듯하다.

De Salam. A. Lib. II. 81

Figura prior ad vivum expressa est. altera veroque stellas in dorso gerit, in libris quibusdam publicatis reperitur, confecta ab aliquo, qui salamandram & stellionem a stellis dictum, animal vnum putabat, vt consecto, & cum a st. lis stellionem dictum legisset, dorsum eius stellis insignire voluit.

Salamander, real and imaginary, Gesner, 1554.

콘라트 게스너가 그린 박물도 예

게스너는 맨눈으로 본 것을 충실하게 그림으로 재현하는 기술을 갈고닦아 자신도 많은 사생화를 남겼다. 1565년 본초용의 약초를 그린 식물화는 세부 형태를 상세하게 밝힌 메모도 첨부되어 있었다. 1554년에 도롱뇽을 다룬 동물화는 그가 화가에게 지시해 그린 그림의 목판화다. 위쪽 그림은 실물 사생도다. 아래쪽은 도롱뇽을 기술한 오래된 서적을 보고 상상력을 과하게 첨가해 모사한 도상이다. 게스너는 이 그림이 실물을 크게 왜곡했다고 알았겠지만, 그것은 '맨눈을 지닌 인간'의 면목약여面目躍如로, 아무리 조잡하고 오래된 그림이라도 '그대로' 복사하는 것을 박물학의 사명이라고 여겼다.

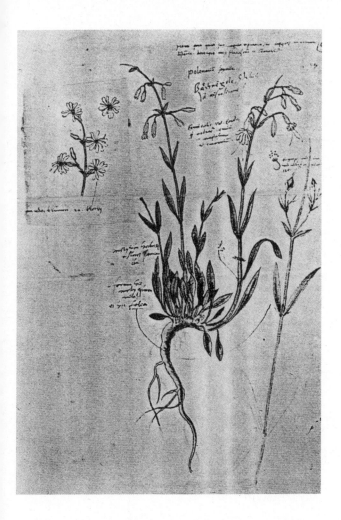

B. 박물학적 안구의 구조

자, 그럼 자연에 넘쳐나는 사물을 그대로 집어삼키며 숨이 넘어갈 듯한 황홀을 식량으로 삼는 박물학자의 안구는 도대체 어떤 것인가? 이 문제를 깊게 파헤친다면 아마 고현학의 관점과 관련된 몇 가지 비밀이 간접적으로 풀릴지 모른다.

가장 먼저 따져봐야 할 것은 박물학이라는 이름이 붙은 호기심 체계의 본의本義다. 이 경우 일본어의 '박물학'이라는 명칭은 오해를 불러일으키기 쉬우며 문제의 본질을 잃게 만든다. 즉 그 명칭이 좋지 않다. 무엇보다 박물학은 진정한 의미에서 현대의 '학學'과는 아무런 관련이 없다. 굳이 정한다면 잡학에서 '학'의 울림과 가깝다. 그러니 먼저 이 용어에 대응하는 서구식 호칭을 소재로 삼는 편이 얻을 것이 많다고 생각한다.

박물학은 서구에서 '자연사' 혹은 '자연지自然誌'라고 불린다. 라틴어로 '히스토리아 나투라리스Historia naturalis', 프랑스어로는 '이스투아 나투아엘르histoire naturelle', 영어로는 '내추럴 히스토리natural history'다. 그렇다면 왜 박물학이 '자연의 역사history' 혹은 '자연의 이야기story'가 되었는가?

이름의 유래는 아주 서양답다. 즉 만물의 현황을 설

명하는 데 시간에 따라 그 변모를 밝히자는 것이다. 가령 한 사람의 역사라면 태어났을 때부터 현재에 이르는 이력을 말한다. 이것이 역사인 동시에 전기, 이야기이므로 일반적으로 히스토리는 역사와 이야기, 양쪽을 나타내는 말로 여겨졌다.

그런데 이 히스토리라는 개념에 고현학적 의미를 더한 이가 박물학의 아버지 아리스토텔레스였다. 그는 유명한 『동물지Historia Animalium』를 쓰기에 앞서 히스토리를 '체험과 관찰의 성과를 기술하는 것'이라고 정의했다. 그리고 내추럴 히스토리일 때만 히스토리라는 용어에 '관찰과 기술의 학'의 의미를 포함했다.

다음으로 내추럴은 물론 네이처nature(자연)를 나타내는 말이다. 자연은 세계 혹은 '이 세상'을 구성하는 물질적 요소를 칭하며 구체적으로는 물이나 공기, 흙이나 불이다. 그러므로 네이처는 '본성本性'이라는 뜻을 지니며 대부분은 공기나 물이나 흙이나 불 등의 요소를 성질로 지닌다. 나아가 이들 원소가 눈에 보이는 구체적인 사물, 가령 산, 강, 동물 등으로 변화된 물질계를 그리스어로 피시카physica라고 칭했다. 이 말은 현대에 이르러 물리학physics으로 사용되는데 본래는 자연물과 그 현상을 하나로 묶은 '자연학'을 말했다.

물질계는 우주를 포함한 용어 코스모스cosmos와 지구를 중심에 두고 생각한 용어 문두스mundus로 나뉜다. 코스모스는 그리스어로 본래 '장식'이라는 의미를 지녔다. 모든 사물을 장식하기 위해서는 양식이 필요하며, 양식에는 규칙과 질서를 빼놓을 수 없다. 여기에서 기원전 6세기에 등장한 그리스 수학자이자 신비가神秘家 피타고라스Pythagoras가 가지런히 운행하는 질서 있는 우주를 처음 코스모스라고 불렀다고 알려진다. 아리스토텔레스는 그의 영향을 받아 코스모스를 지상계(땅)와 천상계로 분할했다. 이 코스모스가 라틴 문화권에서 번역될 때 문두스라는 용어로 변화되었다. 라틴어 문두스 또한 '장식'을 의미한다. 이 단어로 우주를 표현한 최초의 사람은 로마 시인 퀸투스 엔니우스Quintus Ennius였다. 이 말이 지금의 이탈리아 토스카나 지방인 에트루리아 Etruria로 전해져 하늘을 칭하는 반구의 '역逆', 즉 땅地의 반구球를 뜻하는 지구地球를 칭하는 말이 되어 후에 문두스는 지구를 칭하게 되었다.

이쯤에서 어원 탐방을 마치려고 한다. 중요한 것은 현세를 나타내는 말이 모두 '장식되어 있다'는 본래 의미를 지녔다는 점이다. 장식한다는 말은 문어적 의미다. 글자 그대로 눈에 띄는 것이며, 보는 것으로 세상을 취득

하는 방법을 이야기한다.

세상에 시적인 시선과 과학(산문)적인 시선이 있다면 내추럴 히스토리의 그것은 분명 전자에 속한다. 시적인 시선은 '보이는 것을 보이는 대로 기술하는 것'이다. 다시 말해 관찰과 기술의 다른 이름이다. 이에 반해 과학적인 시선이란 '보이는 것 속에서 보이지 않는 원리를 기술하는 추상적 개념 체계'에 지나지 않는다. 즉 과학적 시선에서는 언제나 사물을 구체적인 예로서 바라보아서는 안 된다. 최근에 지적知的이다, 지적이다, 하고 연호하는 정신 활동의 알맹이는 그런 것이다.

그럼 왜 내추럴 히스토리가 일본에서 박물학으로 번역되었을까? 이는 중국의 백과사전적 총합학總合學이라는 명사에 근거한다. 무엇이든지 카탈로그로 만들겠다는 발상은 내추럴 히스토리의 번역어로 적당했다.

이 박물학적 안구가 가장 위대한 성과를 올린 시대는 말할 것도 없이 18세기다. 이 시기에 스웨덴 식물학자 칼 폰 린네Carl von Linné, 프랑스 박물학자 조르주루이 르클레르 드 뷔퐁Georges-Louis Leclerc de Buffon, 프랑스 생물학자 장 바티스트 라마르크Jean Baptiste La-marck, 샤를 보네, 영국 박물학자 조지프 뱅크스Joseph Banks 등의 저명한 학자가 등장했다. 그리고 마치 합의

샤를 보네, 『비단의 생산 기술에 관한 논고絹の生產技術に關する論攷』, 1966년
이 시대의 박물학자는 성서에 적힌 내용의 영향을 받아
곤충 얼굴에 악마의 이미지를 중첩했다.

라도 한 것처럼 '지각知覺'을 박물학의 방법론으로 삼으려고 했는데 그중 가장 극단적인 사람이 샤를 보네였다. 그는 천성적으로 '관념'을 싫어해 '추상적 사유를 아무리 잘 다룰 수 있다 해도 공허한 제목 같은 철학 사상밖에 탄생하지 않는다.'라면서 당시의 일반적인 조류를 잘라버렸다. 확실하게 사실을 가르쳐주는 것은 관찰, 즉 보는 것이며 그 이외의 방법으로 얻은 것은 그것인 무엇이든 푸념이었다. 실제로 성서는 성모 마리아의 성녀 잉태를 '기적'의 대명사로 삼지만, 곤충계를 관찰하면 단성 생식을 하는 종은 그야말로 넘쳐날 정도로 많이 발견할 수 있다. 즉 처녀 잉태는 기적도 뭣도 아니다. 보네는 이렇게 주장하며 관찰이야말로 생물의 더할 나위 없는 행복이라고 결론을 내렸다. 말년이 되어도 관찰을 가능하게 하는 지각은 거기에서 전해지는 자극을 이미지의 형태로 보존하는 신경과 결합해 예지의 원천이 된다는 이론을 완성했다. 그의 말에 따르면 생물이 음식을 먹어 살로 만들 듯이, 지식은 지각이 '먹고' 신경이 '동화'한 '자극이라는 이름의 양분'에 지나지 않는다. 그러므로 눈은 바로 광경을 먹는 것이다. 또한 보네에 의하면 '단식'을 하면 살이 빠지듯이 대뇌에서 일어나는 사고나 사유 등은 지식을 소비해 신경을 여위게 하는 자학적 행위에 지나

지 않는다고 말했다. 따라서 동시대 인물인 장 자크 루소가 이야기한, 교육은 아이들의 자유로운 사고나 흥미에 맡기는 것이 가장 좋다는 방임주의는 위험하며 오로지 지각의 반사 기능을 이용해 기계적으로 암기하도록 해 신경에 지식을 '밀어 넣는' 것을 주안점으로 삼아야 한다고 말했다. 그렇다! 지금 일본에서 교육에 극성인 엄마들은 위대한 샤를 보네의 충실한 후계자다.

어쨌든 사고라는 지적 활동을 싫어하고, 알게 되는 것의 본질을 먹는 것과 동등한 수준으로까지 끌어내린 용감한 박물학자의 더할 나위 없는 행복이 현대의 곤충 채집 소년이나 모델노로지오 추종자의 심층 의식에 깊게 뿌리내린 것은 사실이다. 신경보다도 외부의 지식 기능을 통한 지知의 전율을 원하는 사람들의 계보는 이렇게 성립되었다.

C. 순수한 호기심

내추럴리스트의 사생활을 엿볼 수 있는 측면으로는 독일 생물학자 베른트 하인리히Bernd Heinrich의 현장 노트『숲에 사는 즐거움: 한 생물학자가 그려낸 숲속 생명의 세계In a Patch of Fireweed: A Biologist's Life in the

Field』가 흥미롭다. 하인리히는 유년 시절 폴란드의 대농
장에서 생활했지만, 제2차 세계대전으로 고향에서 쫓겨
나 아마추어 동물학자인 아버지와 함께 빌헬름황제운
하Kaiser Wilhelm Kanal(지금의 킬운하Kiel Canal)를 넘어
한하이데Hahnheide의 자연림으로 숨어들었다고 한다.
그들 일가는 그곳에서 5년 동안 그야말로 '자연과 하나
가 된' 생활을 보냈다. 과연 내추럴리스트 가족에게 어떤
운명이 기다렸을까?

하인리히 가족은 박물학을 공통의 취미로 삼았기에
망명 폴란드인으로서 직업도 없고 집도 없는 상태에 처
했을 때 다음과 같은 특별한 '이점'이 있었다.

잡은 동물은 고기를 먹는 것 이외에 다른 이용 방법으로
도 활용했다. 포유류에 기생하는 벼룩을 모아 런던에 있
는 벼룩 전문가 미리엄 로스차일드Miriam Rothschild 박
사에게 팔았다. 포유류 종에 따라 외부 기생충의 종류도
달라지기 때문이었다. 벼룩 장사로 버는 돈은 뻔했지만,
우리 집에는 푼돈도 귀중했다.

하지만 벼룩을 팔아 생계를 유지하는 내추럴리스트
나름의 지혜를 제외하고는 전쟁이라는 고난과 맞닥뜨린

그들 집안이 박물학에서 가장 많은 도움을 받은 영역은 다름 아닌 바로 '시간 때우기'였다!

어린 하인리히는 일가의 유일한 식량인 나무딸기를 딴다는 중대한 임무를 맡아 종일 산에서 단조로운 작업을 이어갔다. 나무딸기에는 가끔 퉁퉁하고 둥글둥글한 커다란 쐐기가 붙어 있었는데 그것이 나중에 고치가 되어 훌륭한 나방이 되었다. 그는 그것이 흥미로워 나중에는 나무딸기 따기가 쐐기 채집을 위한 '부산물'로 전락했다. 또한 쥐잡기 함정에 걸린 투구벌레에도 매료되어 소년은 훌륭한 식량인 쥐잡기보다 투구벌레 모으기에 열중했다. 아홉 살이 된 그가 아버지에게 선물한 생일 카드 뒷면에 쓴 메시지가 '135종 447마리의 투구벌레를 모았습니다.'였다고 하니 존경스러운 마음이 절로 든다. 도대체 생활고에 대한 걱정은 어디로 사라진 것일까? 이런 생각마저 든다.

그런데 박물학이 지닌 근원적인 매력의 본질은 뜻밖에도 이런 극단적인 사례에서 분명히 드러난다. 수렵이든 농경이든 상관없지만, 가령 자신의 생명 유지와 관련된 중요한 작업을 하는 와중에도 무심코 자신의 주의를 다른 쪽으로 쏠리게 하는 힘. 문제가 되는 것은 그런 주술의 힘이 실제로 존재한다는 것이다.

내추럴리스트의 이런 성향에 대해 일본의 사례도 소개해 보자. 먹고 살 걱정은 전혀 할 필요가 없던 귀족이나 대부호는 제쳐놓고, 민간인이 겪은 격동기의 박물학계는 역시 어느 정도 극적이었다. 가령 1942년에 출간된 『전선의 박물학자: 북지·몽고 편戦線での博物学者 北支·蒙古篇』을 쓴 쓰네키 가쓰지常木勝次의 경우가 있다. 그는 다음과 같이 '전선의 박물학 생활'을 기술했다.

> 천단天壇[64]은 베이징 외성 한쪽에 광대한 부지를 가진 일련의 건물로, ... 나의 채집 장소이자 다른 곳과 비교할 수 없을 정도로 훌륭한 관찰 장소였다. 천단을 방문하는 사람은 상당히 많지만, 수풀 안까지 들어가는 사람은 거의 없다. 그러니 여기에서는 방해꾼도 없고 육체적으로 고생하지 않아도 되었다. 나는 수풀에서 더운 날은 안심하고 상의를 벗을 수 있었고 신기한 벌레는 끝까지 쫓아갈 수 있었다. 1938년 봄부터 초가을에 걸쳐 스무 번 넘게 그곳을 찾았다. 그리고 이 수풀에서 특히 벌과 관련한 모든 연구를 했다.

봄부터 초가을에 걸쳤다고 하는 걸 보니 한 달에 네다섯 번, 즉 매주 최전선에서 채집을 실시했다는 계산이

된다. 쓰네키는 전쟁이고 나발이고 신경 쓰지 않았던 듯하지만, 역시 1942년 무렵에는 그래도 좀 찔렸는지 다음과 같은 변명을 해서 웃음이 났다.

이렇게 말하면 독자는 전쟁은 한가롭구나 하고 생각할지 모르겠지만, 내가 낮에 비교적 많은 자유 시간을 누릴 수 있는 데는 실은 밤새워 일할 때가 많았기 때문이었다. 자야 하는 낮 시간을 나는 곤충 연구에 썼을 뿐이다.

쓰네키의 심정은 잘 이해할 수 있다. 수학여행으로 규슈 근처에 가면 방문하는 곳마다 하는 고적 탐방은 안중에도 없고 숲으로 사라지거나 말똥이나 개똥을 발견하면 나뭇가지로 자꾸 뒤집는 생물 마니아 고등학생과 비슷하기 때문이다.

참고로 더 벗어난 예도 들어보자. 자연의 사물에 둘러싸이는 체험은 실로 경이롭다. 그런 경험을 손에 넣기 위해서는 지성은 물론이고 우아한 생활까지도 버릴 각오를 해야 한다. 1931년 크리스마스에 갈라파고스제도 Galapagos Islands에 속한 플로레아나섬Floreana Island 으로 건너간 독일인 부부가 있었다. 하인츠 비트머Heinz Wittmer와 마르그레트 비트머Margret Wittmer였다. 남

편은 당시 쾰른Köln시장이자 후에 서독 총리가 되는 콘라트 아데나워Konrad Adenauer 박사의 비서였다. 그런데 두 사람은 주위에 전혀 알리지 않고 어느 날 훌쩍 갈라파고스로 건너간다.

이 사태의 배경에는 후일 아데나워가 나치에 의해 투옥되며 그의 비서가 저지른 기괴한 '도피 행각'이라는 측면이 있다. 일설에는 이 부부가 나치로부터 도망치기 위해 갈라파고스로 건너갔다고도 한다. 하지만 1931년 당시 히틀러는 아직 이름조차 거론되지 않았으며 아데나워도 '비서에게 맡겨 보호해야 할 비밀'을 지니지 않았던 것으로 보인다. 분명 이 부부는 '순수한 호기심'에 마음이 동해 땅끝으로 떠난 것이리라. 또한 그들을 자극한 박물학적 사건이 그때 두 가지 일어나기도 했다.

첫 번째는 영국에서 간행된 윌리엄 비비William Beebe의 『갈라파고스: 세계의 끝Galapagos: World's End』의 평판이었다. 이 책은 지금까지도 갈라파고스섬의 자연사를 푸는 데 기본 문헌이 된다.

또 하나의 사건은 1929년 독일 베를린 치과의사 칼 프리드리히 리터Carl Friedrich Ritter 박사가 갑자기 베를린의 문명 생활을 버리고 갈라파고스 플로레아나섬으로 건너간 일이었다. 리터는 채식주의, 전라주의를 주장

하며 자연 속에서 생물과 공동생활을 영위하면 인간은 140살까지 살 수 있다고 믿었다. 또한 육식을 위한 치아는 불필요하다고 여기고 모두 빼버린 강자였다. 어쨌든 하인즈는 리터의 신념을 실증하고자 리터 철학의 열렬한 신봉자였던 '정부'와 함께 전해의 고도로 향했다.

따라서 비트머 부부는 리터의 뒤를 쫓아 플로레아나섬으로 이주한 셈이다. 그 이후의 전말은 부인이 쓴 『플로레아나Floreana』에 자세히 나와 있다. 이 책에서도 자연에서 자연의 사물을 바라보며 살아가는 것이 왜 훌륭한지 반복해서 이야기한다. 그리고 여기에서도 박물학적 즐거움이 커다란 요소를 차지한다는 사실과 독자는 맞닥뜨리게 된다. 참고로 140살 장수를 목표로 했던 리터 박사는 섬에서 산 지 불과 몇 년 후에 고기 중독으로 사망했다. 애초에 장수의 은혜를 입는다는 등 내추럴리스트에 맞지 않는 외도를 하고 야망을 품었던 게 잘못이었다. 식물학자 마키노 도미타로牧野富太郎도, 야생 조류 연구가 나카니시 고도中西悟堂도 분명 건강하게 장수했지만, 이 같은 장수 내추럴리스트는 그런 은혜를 어디까지나 '반사적 이익'으로 받아들이고 누렸던 게 틀림없다. 어떤 면에서 박물학에 매료된 사람들은 인간답게 생활하는 것을 망각할 정도의 무모함이 몸에 밴 패거리다.

D. 자연 관찰에서 습성 관찰로

여기까지 길게 박물학자의 성향과 그 안구에 관해 이야기했다. 이 안구의 사용법이 직접적으로 노상관찰학을 예감하게 한다고 불충분하지만 설명하려 했다. 그러나 여전히 박물학과 노상관찰학에는 무언가 확실히 구분되는 대립점이 있다고 직관하는 의견도 있을 것이다.

확실히 박물학은 자연에 대한 윤리적 인식을 취한다. 이 점이 문제의 핵심이다. 이른바 자연은 아름답다, 자연은 살아 있다, 자연은 조화적이다, 이런 일련의 자연관은 가령 도시의 어수선한 세상에 대한 관심, 기계에 대한 흥미, 문명적 역동성 그리고 그 윤리감에 있어 모든 안티테제가 될 수 있다. 나아가 운이 나쁘게도 노상관찰학은 도시를 '박물학'하는 즐거움에 본질을 둔다. 그렇다면 양자는 안구의 구조면은 제쳐두고서라도 그 관심 대상에 큰 차이가 있다고 결론을 내릴 수밖에 없다.

자연물은 본래 언제나 순수하고 야생이며 게다가 인간 문명과 대결 구도에만 있지 않았다. 자연에도 동물들이 생활하는 세상이 있고 도시에서도 인간이라는 생물이 산다고 생각하는 양의적 시점, 내지는 행복한 일탈의 존재가 양자를 긴밀하게 묶는 예도 있다. 그 대표자로서 영국 박물학자이자 소설가인 어니스트 톰프슨 시

턴Ernest Thompson Seton을 들 수 있다. 시턴과 같은 발상을 지닌 박물학자가 확실히 어떤 하나의 경향으로써 결말을 만들어 냈을 때 박물학은 더 광대한 '보는 즐거움'의 영역으로 진입했다.

시턴이 동물의 발자국에 대해 쓴 책『동물의 발자국과 사냥꾼의 흔적Animal Tracks and Hunter Signs』을 읽어 본 사람이라면 박물학과 노상관찰학이 역시 같은 궤도에 있다는 사실을 새삼 납득하게 된다. 이 책 서두를 장식한 1장「가장 오래된 기록The Oldest of All Writing」은 상징적인 장으로, 다음과 같은 기술이 있다.

서부에 가서 인디언의 생활을 할 수 있다면 얼마나 좋을까? 공부 따위는 하지 않아도 되니까. 학교 공부에 전혀 흥미를 느끼지 못한 소년이 말했다. 하지만 나는 이렇게 대답했다. 무슨 그런 소리를, 인디언 소년들은 사실 많은 것을 공부해야만 한다. 그들이 배우는 문자는 분명하게 인쇄된 것이 아니야. 똑똑하고 참을성이 있는 선생님이 언제나 옆에 있고 편안한 의자가 있는 것도 아니지. 그들이 배우는 기록은 땅에 아주 오래전부터 기술해 온 것이란다. 모든 생물과 날씨에 대한 표시, 발자국. 그 기록은 가령 이집트 상형문자나 동굴벽화처럼 아주 고전적

인 방식으로 쓰여 있지. 그러니 그것은 인류의 기록보다도 훨씬 더 오래전부터 끊임없이 적어 온 것으로 세계 어디에서도 공통하는 기록이란다.

여기에서 시턴이 말하는 대자연의 기록 해독은 본래 원시 사냥꾼들이 사냥감을 잡기 위해 발명한 기술이었다. 하지만 여기에서도 행복한 일탈이 발생해 시턴처럼 야생 생물의 생활을 알기 위한 기술로 활용하는 자도 등장했다.

이 해독술은 어떤 의미에서는 글자를 통한 사색 문화와 발자국을 통한 수렵 문화, 양쪽을 잇는 원초적인 인식 기술이었다. 동시에 이 기술에 관심이 있고 없고가 자연을 보고 오로지 즐기는 밀도와 확장과는 확연히 다르다고 쉽게 상상할 수 있다. 그 증거로 자연을 그저 윤리적, 미학적으로만 바라보지 않는 자기 형(사업가)에게 시턴은 '노상관찰학적으로 자연을 즐기는 방법'을 다음과 같이 전수한다. (내가 요약했다.)

"나(형)와 너는 20년이나 같은 미국에서 살았어. 그런데 나는 동물이 흥미로운 생활은 단 한 번도 경험한 적이 없는데 너는 왜 끊임없이 그런 것들을 발견할까?"

W
서쪽

Cottontail 동부솜꼬리토끼

Mink 밍크

Mink on the Rabbit's Trail.
E.T.S.

토끼의 발자국을 쫓는 밍크

"그건 말이지, 주로 형이 동물의 발자국에 대해 연구하지 않으니까요. 가령 형의 발아래 눈 위를 한 번 보세요. 거기에 동물의 모든 생활이 기록되어 있어요. 거기 발밑에 있는 것은 동부솜꼬리토끼의 발자국입니다. 잘 봐요. 이 토끼는 서쪽으로 향했어요. 어떻게 알 수 있느냐 하면, 뒷발이 만든 커다란 발자국이 앞발이 만든 작은 발자국 앞쪽에 생겨 있으니까요. 이것은 모든 네발짐승이 속도를 올려 뛸 때 보이는 발자국의 위치예요. 이 발자국은 앞으로 똑바로 향하니까 아마 항상 가는 친숙한 장소로 가려고 하는 걸 거예요. 발자국 간격도 20-25센티미터 정도로 여유롭죠. 하지만 이쪽은 달라요. 이 새로운 발자국은 동부솜꼬리토끼보다 작고 앞발은 어느 정도 정렬되어 있어요. 그건 이 동물이 나무에 올라갈 수 있다는 걸 알려주죠. 또한 발가락의 육구와 꼬리의 흔적도 있어요. 이 발자국의 주인은 밍크인데 토끼의 발자국을 발견한 거예요. 그리고 뒤를 따라왔기 때문에 여기에서부터 발자국 간격도 넓어지죠. 하지만 토끼는 아직 밍크가 따라온 걸 모르는 상태예요."

이렇게 두 사람은 발자국을 따라 100미터 정도 가다가 장작더미에 다다른다.

숲의 비극

"자, 형. 만약 형이 여기에서 이 장작더미를 치우면 한가운데 즈음에서 최근에 잡아먹힌 토끼의 사체를 발견하고, 그 주변에서 진수성찬을 배부르게 먹은 뒤 몸을 둥글게 말고 자는 밍크를 발견할 거예요. 장담할 수 있어요."

시턴의 형이 놀란 것은 말할 것도 없다. 실제로 시턴은 여기에서 기존의 박물학적 즐거움에서 확실히 한발 더 나아간 새롭고 오래된 기술을 보여준다. 새롭고 오래되었다고 쓴 이유는 문자 문명과 수렵 문명이 그 바탕이 되는 부분에서 공통점이 있기 때문이다.

『동물의 발자국과 사냥꾼의 흔적』은 이른바 시턴의 기술 기록집이라고 할 만한 책이다. 감탄한 부분은 '마치 두 발로 걷는다고밖에 보이지 않는 고양잇과의 발자국' 관찰이다. 시턴이 말하길, 고양이는 사냥감에 가까이 다가갈 때 앞발을 신중하게 옮긴다. 그런데 앞발로 소리를 내지 않았는데 뒤에 이어지는 뒷발이 의도치 않게 소리를 내면 도로아미타불이 되니 고양이는 앞발의 발자국 위치에 정확하게 뒷발을 옮기는 기술을 개발했다.

시턴은 발자국 연구를 통해 1885년 2월 '숲의 비극'을 재현했다. 그날 시턴은 그림과 같은 발자국이 있는 장소를 발견했다. A에서 웅크렸던 동부솜꼬리토끼가 전

돌아가는 길
Detour

Corners of 4 Plots
4 분할점

Checked off.
확인 완료

R.R. Crossing
철도 건널목

Turn left
왼쪽으로 꺾으시오

Turn right
오른쪽으로 꺾으시오

Curve ahead
전방에 커브 있음

Plimsoll Mark for safe loading of ships
건현표乾舷標(플림솔 마크)가 잠길 정도로 짐을 실으면 위험하다는 선박용 표식

Stop
멈춤

Zone of Quiet
소음 규제 지역

Pawn broker
전당포

Death
사망 위험 있음

Barber
이발소

Drug-shop
약국

Exact spot here
문제의 장소가 여기

Trail
지나가는 길

화살표 방향으로 가시오
Go that way

공인 측량
official survey

Live wire
송전선

Equal to
같다

Parallel
평행

Plumb center
수직 중심점

Cars stop here
자동차는 여기에서 멈추시오

Multiply by
곱하다

Divides
나누다

Perpendicular
수직선

Good motor road
자동차용 도로 있음

Both ways good
양방향 통행 가능

Cancelled
취소

거리에서 볼 수 있는 표식

CODE FOR SMOKE SIGNALS.

연기 신호

Camp. is here · I am lost·Help · Good news · All come here

캠프는 여기 길을 잃음. 도움 요청 좋은 소식 전원 여기로 모여라

Special Blazes; used by Hunters & Surveyors

껍질 벗기기의 특별한 예: 사냥꾼이나 측량사가 사용하는 것

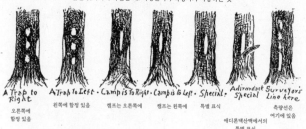

A Trap to Right · A Trap to Left · Camps is to Right · Camps is to Left · Special · Adirondack Special · Surveyors Line here

오른쪽에 함정 있음 왼쪽에 함정 있음 캠프는 오른쪽에 캠프는 왼쪽에 특별 표식 에디론댁산맥에서의 특별표식 측량선은 여기에 있음

BLAZES & INDIAN SIGNS. E.T.S.

나무껍질을 벗겨 표시하는 표식과 인디언의 신호

나무껍질을 벗겨 나타내는 표식과 인디언이 사용하는 표식

SIGNS IN STONES

돌의 표식

This is the Trail · Turn to the Right · Turn to the Left · Important or Warning

이 길이 통행로 오른쪽으로 꺾으시오 왼쪽으로 꺾으시오 중요 혹은 경고

The same in twigs

같은 것을 나뭇가지로 나타내기

The same in grass tufts

같은 것을 풀 묶음으로 나타내기

The same in blazes

같은 것을 줄기의 껍질을 벗겨 나타내기

속력으로 C와 D를 향해 달리기 시작했다. 앞발보다도 뒷발이 앞쪽에 발자국을 만드므로 이것은 전속력으로 달린 증거가 된다. 역시 예상한 대로 G 지점에서 출혈을 발견했고 나아가 날개 흔적으로 보이는 것을 발견했다. 그리고 근처에서 토끼의 사체 J를 발견한다.

이것은 확실히 토끼가 맹금류에게 공격당한 '기록'이다. 맹금류 가운데 독수리과는 사냥감을 본래 있던 곳에서 먼 곳으로 가져가는 습성을 지녔기 때문에 범인일 가능성이 사라진다. 남은 것은 매나 부엉이다. 이 둘은 발자국으로 구별할 수 있다. 매의 발자국은 앞에 세 개의 발가락이 있는 데 비해 부엉이는 두 개의 발가락이 있다. 시턴은 이렇게 전날 밤 그곳에서 발생한 비극의 전모를 하나도 빠짐없이 재현했다.

이런 숲의 추적술이 얼마나 다양하게 응용 가능한지 주의 깊은 독자라면 바로 눈치를 챘을 것이다. 사실 시턴 자신도 이후에는 일반적인 표식에 관심을 보이기 시작해 숲속에서 인디언이 실행하는 '봉화'나 '나무껍질에 새기는 눈금' '나무껍질 벗기기' 등에 대해서도 글을 썼다. 그리고 결국에는 예상한 대로라고 해야 할까 아니면 예상외라고 해야 할까, 도시에서 발견할 수 있는 각종 노상 표식과의 비교 검토에까지 주제가 확장했다.

나무껍질에 상처를 주어 표식을 만드는 것은 말이나 글을 사용하지 않고 생각이나 정보를 전하는 단순한 수단이다. 백인은 원시적인 사냥꾼 생활을 버리고 도시에 살면서 이런 표식이나 신호에 관심이 없어져 더 이상 사용하지 않게 되었다고 사람들은 생각할지 모른다. 하지만 이는 오해다. 분명 과거에 자연 속에서 사용한 듯한 방식은 대부분 사용하지 않는다. 하지만 당시 사용된 신호나 표식의 근본 원리는 시내의 교통 표지판이나 주거 구역에서의 지시 표식 그리고 생활 현장 표식으로 모습은 바뀌었어도 살아 있다. 상업의 현장이나 자동차 교통 분야, 시가지 등에 실로 많은 표식이나 표시, 문장紋章類 등이 적절하게 잘 들어가 있다.

더 이상 말이 필요 없다. 시턴이 실천한 것은 박물학을 둘러싼 '근원적으로 즐기는 어떤 방법'의 기술이며 비법이다. 그것은 가령 컬렉션(수집)이라는 근원적 행위와 깊게 관련되어 있다. 좋는 것은 모으는 것이며, 모으는 것은 다양성을 안다는 것과 같다. 즉 박물학이란 깊으면 깊을수록, 깊이 파고들면 파고들수록, 대상이 좁혀지는 것이 아니라 확산하고 증대된다. 그것이 자연의 실상이며 그런 것을 즐기는 대상으로 삼는 이상, 필요한 것은

신경보다 먼저 생긴 감각 기관뿐이다.

이제 우리는 압도적으로 넘쳐나는 사물들 속에서 황홀하게 감각 기관을 열어놓기만 하면 된다. 시턴이 박물학 안에서 발견한 것도 그런 짜릿함이었다.

셔우드는 어디로 사라졌는가 ― 소년 만화에 등장하는 공터

요모타 이누히코

찰칵. 네, 사진, 잘 보이나요? 유명한 만화가 후지코 F. 후지오藤子·F·不二雄 선생님과 후지코 후지오 Ⓐ藤子不二雄Ⓐ 선생님이 《소년 선데이少年サンデー》에 만화 『오바케의 Q타로オバケのQ太郎』를 연재했을 당시, 첫 화에 나온 장면입니다(컷 ❶, ❷). 1965년 텔레비전 애니메이션으로 방영을 시작하면서 '털이 세 가닥 ♪' 같은 가사가 들어간 동명의 주제가도 나왔는데요. 이 장면을 보면 Q짱(Q타로의 호칭)도 처음에는 털이 많았음을 알 수 있습니다. 만화의 등장인물은 만화가 좋은 평가를 받아 연재가 꾸준히 이어지면 점차 간략해져 아이들이 한 번에 쉽게 따라 그릴 수 있을 정도로 변합니다. 구체적으로는 키는 작아지고 형태는 한눈에 알아보도록 변형됩니다. 그러므로 어떤 개그만화든 첫 화와 마지막 화를 비교하면 인물의 인상이 상당히 달라졌음을 확인할 수 있습니다. 나비나 금붕어의 문양과 형태가 갈수록 복잡하고 우아하게 바뀌는 것과는 반대라고 하겠습니다.

Q짱이라는 이름은 역시 규짱九ちゃん이라는 애칭으로 불리던 가수 사카모토 규坂本九에서 따온 걸까요? 이 무렵 만화에서 가장 많이 사용된 이름은 규짱과 나가시마 군이었습니다. 만화가 이마무라 요코今村洋子 선생님의 『자코짱의 일기チャコちゃんの日記』에도 잘생긴 남자아

컷 ①

컷 ②

이가 나가시마 군, 덜렁대고 주근깨가 잔뜩 난 남자아이가 규짱이었네요. 그러고 보니 글자 그대로 『나가시마 군ナガシマくん』이라는 제목을 붙인 와치 산페이わちさんぺい 선생님의 만화도 있었습니다.

이런, 이야기가 옆길로 새고 말았습니다. 만화와 영화 이야기를 하다 보면 꼭 탈선하게 된다니까요. 아, 그렇지, 그렇지. 여기에서 기억해야 하는 것은 Q짱의 만화가 잡목림 안에서 시작한다는 것입니다. 닌자 놀이를 하던 소심한 소년, 쇼타 군이 나무 아래에서 우연히 알을 발견합니다. 이것은 곤충채집의 발상이지요. 그 알에서 귀신이 나와 쇼타 군과 친구가 되어 나쁜 조무래기 대장들을 물리치죠. 그들의 개그만화는 언제나 이런 구성이었습니다. 1965년 연재를 시작한 『몬스터왕자 몽짱怪物くん』도, 1969년 연재를 시작한 『도라에몽ドラえもん』도 그랬거든요. 단 1964년 즉 도쿄올림픽이 열린 해에 연재가 시작된 『오바케의 Q타로』는 숲을 첫 무대로 삼는다는 것, 쇼타를 비롯해 아이들이 문밖에서 칼싸움 놀이에 빠져 있다는 것. 이 점이 중요합니다. 이제는 이런 설정으로 개그만화를 시작하는 일은 불가능하니까요. 만화가 아카쓰카 후지오의 만화에 비하면, 후지코 선생님은 언제나 도시의 주택지에서 살고 생활 수준이 조금 높

은 중류층 아이들을 그려왔습니다. 그랬던 그가 1970년대가 되자마자 시간여행이나 공중 비행을 주제로 삼은 것은 아이들의 자유로운 놀이터가 현실적으로 줄어들어 이야기의 무대를 찾기 어려워졌기 때문이지 않을까요? 아마 1960년대 중반 무렵이 어떤 의미에서 한계였을지도 모릅니다. 네, 다음 사진, 부탁합니다.

찰칵. 이 사진은 만화가 데즈카 오사무手塚治虫 선생님의 『우주소년 아톰鉄腕アトム』입니다. 이것도 비교적 초기인 1953년에 발표된 「붉은 고양이 편赤いネコの巻」(컷 ❸)입니다. 일단 무대는 21세기 초(엄밀하게는 2017년 설 등이 있지만, 자세한 내용은 여기에서 필요 없겠죠)입니다. 역시 데즈카 오사무입니다. 이 만화의 서두에서 "2000년의 도쿄에 서면 먼저 외국인은 한 방 먹을 것이다. 21세기적 문명과 20세기의 옛것이 뒤엉킨 이상한 대도시다."라고 영화 〈블레이드 러너Blade Runner〉[65]에서처럼 새파랗게 질린 듯한 말투로 수염이 난 아저씨가 이야기를 털어놓습니다.

초고층 빌딩 옆의 숲을 빠져나오면 평온한 1948년 후반의 도쿄가 펼쳐집니다. 길의 모습을 살펴볼까요? 여기는 도쿄에서도 유일하게 잡목림이 남아 있고 조릿대가 골짜기 주변에 자란다는 설정으로, 나무 담장도 남아

컷 ❹

있습니다. 돌이 굴러다니니 분명 길은 비포장 상태였겠지요. 주산초메+三丁目라는 지역 이름에서 짐작하건대 구획 정리와 지역 이름 변경이 아주 확실하게 이루어진 후로 보입니다. 어쩌면 게이오선 사사즈카笹塚와 하타야幡谷가 합병해 사사가타니笹が谷라는 지명이 되었을지도 모르지요. 하지만 야구 모자를 쓴 빡빡머리 초등학생이 길에서 딱지치기를 하는 것은 집필 당시, 데즈카 선생님 주변 어디에서든 볼 수 있는 광경이었습니다. 자동

차도 거의 지나다니지 않는 흙길이었겠지요.

『우주소년 아톰』은 1951년부터 20년 이상 꾸준히 그려져 왔기에 빼놓지 않고 읽으면 한 사람의 만화가를 통해 일본의 미래 사회 비전이 어떻게 변화해 갔는지 다양한 측면에서 알 수 있습니다. 자세한 것은 1984년 《크리틱クリティック》이라는 잡지에 「데즈카 오사무의 성흔 연구手塚治虫における聖痕の研究」라는 에세이를 썼으므로 참고하길 바랍니다. 아, 이것은 광고였습니다.

데즈카 선생님은 1952년에 이미 도쿄 서쪽 평야인 무사시노武蔵野에서 잡목림과 자연이 줄줄이 사라지는 걸 알고 위기의식을 느꼈습니다(컷 ❹). 「붉은 고양이 편」에서는 무사시노의 숲을 보호하기 위해 미치광이 과학자가 동물들을 난폭하게 만드는 장치를 고안하지만 꿈이 무산되어 죽어갑니다. 하지만 데즈카 선생님은 이런 서정성을 당시 이해하기 쉽게 동기 부여하기 위해 미래 사회라는 설정을 만들어야만 했습니다. 전후의 복구를 소리 높여 외치고, 누구나 1955년 무렵의 호경기에 들떠 소란스러웠던 해였기 때문입니다. 앞에서 보여드린 잡목림, 쇼타 군이 Q짱을 발견한 수풀이 만화에서 잡목림이 나온 마지막 모습으로, 시간이 흐르면서 도내에서 그런 모습은 거의 찾아볼 수 없게 되었습니다.

컷 **5**

　그렇다면 아이들이 딱지치기를 했던 흙길이나 탐험 놀이에 여념이 없었던 공터는 어떻게 되었을까요? 1950 년대와 1960년대 소년 만화에 등장하는 공터의 광경을 살펴봅시다. 자, 다음 사진 부탁합니다.

　찰칵. 이 컷은 만화가 쓰게 요시하루つげ義春 선생님 이 1955년 발표한 『사랑의 조사愛の調べ』입니다(컷 **5**). 당시 요시하루 선생님은 열여덟 살이었습니다.

　어머니를 여읜 유키코가 아버지를 찾아 시골에서 상경하지만, 소매치기 아이에게 봇짐을 빼앗겨 풀이 죽 어 있는 장면입니다. "여기는 공습을 당한 곳이 틀림없 어."라는 대사가 앞 장면에서 나오는데 이 컷을 잘 살펴 보시죠. 구부러져 그대로 노출된 수도꼭지나 타다 남은

재목, 무너져 내린 콘크리트가 그려져 있습니다. 왼쪽 앞에는 함석지붕의 판잣집이 있는데, 실은 소매치기 아이가 거동을 못 하는 어머니와 함께 산다는 게 다음 장면에서 밝혀집니다. 실제로 불에 탄 마을을 절절히 경험하지 않고서는 그릴 수 없는 광경입니다. 물론 독자로서 책 대여점에 모여들던 아이들도 세상을 알아가기 시작했을 때부터 같은 광경을 공유해 왔을 터입니다.

공터가 생긴 원인은 다양하겠지만, 그중 하나는 공습에 의한 가옥 소실이 가장 컸습니다. 복구 작업이 이루어지지 않는 사이, 불에 타서 무너진 집의 잔해가 텅 빈 채 그대로 남아 소매치기나 부랑아를 포함해, 아이들의 무질서한 본능이 난무하는 작은 세상이 되었습니다.

찰칵. 만화가 바바 노보루馬場のぼる 선생님의 만화 『포스트 군ポストくん』의 한 장면입니다(컷 ❻). 네덜란드 화가 피터르 브뤼헐Pieter Bruegel의 그림처럼 멀리서 잡은 원거리 컷입니다. 『포스트 군』은 도시에 있는 재목 저장고를 둘러싸고 포스트 군, 가마 공ガマ公과 같은 '셔우드의 용사들'과 검은빵파가 대립한다는 내용입니다. 아이들이라는 생각이 들지 않을 정도로 정치적인 이야기지요. 흡사 스페인 내전Spanish Civil War 같습니다. 셔우드는 의적 로빈 후드가 몸을 숨겼던 숲을 말하는데 과연

컷 **6**

1957년의 독자가 여기에 얼마나 공감할 수 있었을까요?
어쩌면 연합국 최고사령부General Headquarters, GHQ[66]
의 문화 정책으로 의외로 모두 종이 연극이나 그림책을
보고 아는 이름이었을 수도 있지만, 뭐, 알 수 없죠.

지금 보는 컷은 드디어 내일 전쟁이 일어나게 되어
셔우드에 있는 전원이 다카파派인 가마 공의 지시 아래
재목 창고의 재목을 사용해 요새를 건설하는 장면입니

414

다. 주택가의 나무 담장으로 사방이 둘러싸여 있고 커다
란 나무가 있는 이 공터는 흡사 아이들의 식민국가나 다
름없습니다. 이 식민국이 셔우드를 가진 나라라면 검은
빵파는 가지지 못한 나라. 놀 장소가 그 어디에도 없었기
때문에 재목 저장소를 호시탐탐 침공할 틈을 노렸습니
다. 그런데 전투 전날, 두 대의 트럭이 오더니 태연하게
요새를 철거하고 재목을 전부 다 가지고 가버립니다. 셔
우드는 아무것도 없는 공터가 되어 결국 두 그룹 사이에
명예로운 평화 교섭이 체결됩니다.

지금 와서 생각해 보면 '평화와 민주주의' 같은 말을
누구나 순진하게 신뢰하던 호시절의 만화였다고 절절히
느낍니다. 아이들의 꿈도 열정도 어른들의 트럭이라는
초월성 앞에서는 무력했습니다. 게다가 그 무력함에 손
을 놓고 있을 수밖에 없다는 그들의 소극적인 태도에서
무언가 서글픔마저 느껴집니다.

그렇다면 실제로 그런 공터에는 무엇이 있었을까
요? 철조망과 드럼통과 토관이었습니다.

찰칵. 이것은 조금 전에 보여드린 『우주소년 아톰』
(컷 ❼)의 한 장면입니다. 공터 주위에 철조망이 쳐져 있
는 것에 주목합시다. 뒤쪽에는 괴수가 우지지직 파괴하
기 좋아하는 변전소가 있습니다.

컷 ❼

컷 ❽

찰칵. 다음은 우에다 도시코上田とし子 선생님의『본 코쨩ぼんこちゃん』에서 두 아이가 철조망 너머로 공터를 들여다보는 장면입니다(컷 **❽**). 철조망은 어떤 이유에서 인지 최근에는 흔히 볼 수 없습니다. 강제수용소나 베트 남전쟁과 관련된 다큐멘터리에서 철조망이 나오지 않으 면 뭔가 허전한데 지금은 거의 볼 일이 없지요. 미군 캠 프도 비싼 철망으로 둘러싸였고요. 하지만 과거에는 가 는 곳마다 철조망이 있었습니다. 공터에도, 개인 농지에 도, 대략 경계라는 경계에는 꼼꼼하게 쳐져 있어 도쿄 의 아이들은 목숨을 걸고 철조망 아래를 기어 공터에 들 어가곤 했습니다. 이렇게 말하는 저도 그 얄미운 가시에 오른쪽 손목을 깊게 찔린 적이 있어 지금도 흉터가 남아 있습니다. 철조망은 역시 위험해서 사라진 건지, 아니면 일본 전체가 부유해져서 군대가 주둔했을 때처럼 철조 망을 급하게 땅에 두르기보다 제대로 된 두꺼운 콘크리 트 벽으로 감싸는 편이 낫다고 판단했는지 알 수 없습니 다. 어찌 되었든 완전히 모습을 감추었습니다.

당시 공터에서 철조망과 함께 삼위일체를 구성한 건 드럼통과 토관이었습니다. 네, 다음 사진 부탁합니다.

찰칵. 이것은 1959년 만화가 요코야마 미쓰테루橫山 光輝 선생님이 쓴『철인 28호鉄人28号』의 한 장면(컷 **❾**)

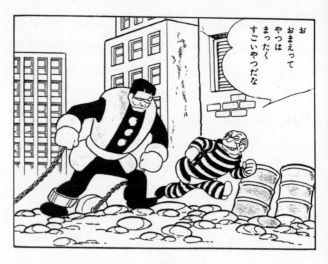

컷 **9**

으로 살인광과 인조인간이 맨홀을 이용해 탈옥하는 장면입니다. 오른쪽에 3단으로 굴곡이 들어간 드럼통이 두 개 굴러다닙니다. 도심 빌딩군에 둘러싸인 공터로, 곧 빌딩이 생길 예정인지 알 수 없지만 지금은 일단 비어 있어 드럼통을 방치해 놓은 것처럼 보입니다. 대사가 있는 말풍선을 들추면 짚신벌레처럼 토머슨을 한두 개 쯤은 발견할 수 있을지 모릅니다.

드럼통 주인은 역시 주둔군일까요? 물자나 콜타르를 운반할 때 사용한 뒤 쓸모가 없어져 공터에 아무렇게나 버려둔 것 같습니다. 1967년 쓰게 선생님이 쓴 『이 씨 일가李さんの一家』에서는 주워 온 드럼통을 목욕탕으로 사용합니다(컷 **⑩**). 이번에는 토관을 살펴볼까요?

찰칵. 아카쓰카 후지오 선생님이 1962년부터 1965년에 걸쳐 쓴 『비밀의 아코짱ひみつのアッコちゃん』에서 간키치 군이 미아가 된 미국인 여자아이와 친구가 되는 장면(컷 **⑪**, **⑫**)입니다. 두 사람이 있는 공터에는 토관이 여러 개 세워져 있거나 옆으로 쓰러져 굴러다니고, 물웅덩이도 있습니다. 철조망이 주위를 확실히 둘러싸고도 있습니다. 반 위원장인 척하던 아코짱은 여자아이를 파출소에 데려가지만, 간키치는 어느새 여자아이를 자신이 좋아하는 놀이터인 공터로 불러내 그가 아는 유일

컷 ⑪

컷 ⑫

한 영어로 '아이 러브 유'라고 합니다. 힘내, 간키치! 공터는 아이가 어른인 척 행동할 수 있는 유일한 사회였습니다. 이 아이는 성격이 만화 『오소마쓰 군おそ松くん』에 등장하는 지비타와 비슷하고 얼굴은 어딘지 오소마쓰 군의 남동생처럼 생겼는데 입 옆에 작은 선이 세 개가 찍혀 있다는 점에서 차이가 있습니다. 이 선들은 무엇일까요? 아이니까 수염도 아니고 주름이라 하기도 이상하고 과자를 먹다가 묻은 걸까요? 뭐, 별거 아니겠지만요.

찰칵. 마스코 가쓰미益子かつみ 선생님이 그린 만화 『가이큐 X 나타나다!!快球Xあらわる!!』의 서두입니다(컷 ⓭). 《소년 선데이》 첫해에 연재되었으니 1959년이네요. 그렇습니다, 토관이 아주 잘 나와 있습니다. 왼쪽에 살짝 보이는 것은 벚나무 가지일까요? 아무래도 주택 건축 현장으로 보입니다. 소심한 폰타로 군이 우연히 맞닥뜨린 우주인 X군과 친구가 되면서 X군의 초능력을 빌려 도둑을 잡고 친구를 괴롭히는 아이를 물리친다는 구성은 5년 후에 등장하는 『오바케의 Q타로』를 연상시킵니다. 여기에서 잊어서는 안 되는 것은 두 사람의 운명적인 만남이 공터, 그것도 인기척이라고는 없는 심야의 공터에서 일어났다는 것입니다. 주변 공간이나 외부와의 우연한 만남이나 생각지도 못한 인류학이 넘쳐날 것 같

컷 ⓮

습니다. 공터는 아이들에게 '비밀로 가득한 편안한 곳'임이 틀림없습니다. 그곳은 소년이 초자연적 망상을 이루어 주는 존재와 우연히 만날 수 있는 특권을 가진 공간이었습니다.

그러고 보니 데즈카 오사무 선생님의 『불가사의한 소년不思議な少年』도 있습니다. 이 SF는 지하철 공사 현장에 들어간 소년이 콘크리트 벽을 통해 4차원 세계로 이동한다는 이야기였을 것입니다. 공사 현장처럼 늘 건물이 차지했을 공간에 대지의 입구가 크게 뚫려 나났을 때 초자연이 분출한다는 것은 가부키도 소년 만화도 마찬가지입니다. 그런 장면에서는 언제나 한쪽에 토관

두세 개가 마치 라면에서 헤엄치는 소용돌이무늬 어묵 나루토마키鳴門巻き처럼 줄지어 있곤 합니다.

찰칵. 네, 귀엽네요. 아까 잠시 살펴본 우에다 도시코의『폰코짱』입니다(컷 ⑭). 왼쪽 여자아이가 폰코짱입니다. 그리고 커다란 토관이 있네요. 우산도 있고 비옷도 입었는데 웬일인지 비를 피합니다. 아주머니의 복장에도 주목해 볼까요. 다다시짱이 집에 숙제를 놓고 가서 학교에 가져다주는 길인데 큰 고리 문양이 들어간 우산에 나막신을 신고 기모노를 입었습니다.

토관은 도대체 무엇에 사용되던 것이었을까요? 일단 생각할 수 있는 것은 하수도 공사입니다. 당시 일본 주택 대부분은 재래식 변소였는데 그것을 수세식으로 바꾸기 위해 여기저기 도로 공사가 실시되었습니다. 토관은 그 공사에 사용하기 위해 공터 그리고 길 한쪽에 여기저기 널려 있었습니다.

도쿄의 도시 풍경은 1964년 올림픽을 전후해 크게 달라졌습니다. 시영전철이 사라지고 고속도로가 막 생긴 것만은 아닙니다. 화장실 수세식화는 말할 것도 없이 '가로등을 늘리는 운동'이나 '쓰레기통을 없애는 운동' 등이 우후죽순 생겨나더니 갑자기 밤거리가 밝아지고 검은 타르를 칠한 쓰레기통이 플라스틱 둥근 바구니로 교

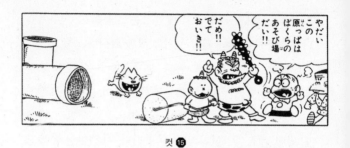

컷 ⑮

컷 ⑯

체되었습니다. 젠트리피케이션gentrification입니다. 그러고 보니 '외국인 앞에서는 서서 소변을 보지 않는 운동'이라는 것도 있었던 것 같네요. 아니, 없었나?

공터의 입장에서 올림픽은 물론 일본의 고도성장도 커다란 적이었습니다. 지가 급등은 쓸모없는 토지를 허락하지 않아 아이들이 놀 곳이 빠르게 소멸했습니다. 대신 강이나 운하를 매립해 생긴 좁고 긴 공원만 늘어났습니다. 이것은 공간에 대한 눈에 보이지 않는 관리의 강화입니다.

지금 다시 읽어보니 아카쓰카 후지오 선생님의 『오소마쓰 군』에 매우 감동적인 일화가 있었습니다. 사진, 준비되었나요?

찰칵. 이것은 1963년 무렵에 그린 「복숭아에서 태어난 지비타로モモからうまれたチビ太郎」라는 이야기(컷 ⑮, ⑯)로, 전래동화 모모타로桃太郎[67]에 맞추어 만든 이야기입니다. 어느 날 지비타가 평상시처럼 마을 아이들과 놀려고 공터에서 갔더니 도깨비 두 마리가 롤러를 끌고 먼저 와 있었습니다. 그러더니 이곳은 도깨비 올림픽인 '도깨픽' 예정지이니 얼른 다른 곳으로 가라고 선언합니다. 이에 저항한 지비타는 나중에 일어나는 산리즈카투쟁三里塚鬪争[68]의 농민처럼 단호하게 농성을 시작하지만, 롤

そうだ
土建屋と
旅館に
もうけていた
だくために
全国民がさわ
いでいるよう
なものだ

オリン
ピック
だという
のでさわい
ですね

러에 깔려서 전병 과자처럼 납작해지고 맙니다. 공터에
는 출입 금지 푯말이 세워지고 철조망이 빈틈없이 쳐집
니다. 거기에 화가 난 지비타는 전래동화 속 모모타로처
럼 도깨비가 사는 섬인 오니가섬鬼ヶ島으로 도깨비를 퇴
치하러 갑니다. 앞쪽에서 인용한『포스트 군』과 비교했
을 때 저항에 대한 자각이 명확하게 보입니다. 불과 6년
밖에 지나지 않았는데 말이지요.『포스트 군』은 재목을
빼앗겨도 공터의 존재는 변함없이 보증되어 있었는데
『오소마쓰 군』에서는 공터 그 자체가 위험에 처해 사태
는 더 심각합니다. 이 두 만화가 발표되었던 사이에 무
슨 일이 있었을까요? 바로 여러분도 익히 아시는 60년
안보투쟁입니다.

여기에서 직접적으로 공터와는 관련이 없지만, 뇌
우가 치는 한밤중에 묘지의 흙더미 속에서 기어 나와 이
세상에서 생명을 얻은 무명 시절의 오니타로 선생님이
등장할 차례입니다.

찰칵. 미즈키 시게루水木しげる 선생님의『묘지 오니
타로 시리즈 2: 나는 신입생墓場鬼太郎シリーズ2・ボクは新
入生』에서 오니타로 가족이 1963년 신주쿠를 산책하는
장면입니다(컷 ⑰).

컷 ⑱

"올림픽 때문인지 소란스럽네요."
"그렇네. 토목회사와 여관에 돈을 벌어주려고 전 국민이
소란을 피우는 셈이나 다름없군."

역시 어른은 다르네요!

1970년대가 되자 개그만화에서 공터나 길거리를 무
대로 삼는 일은 조금씩 줄어들었습니다. 그러고 보니 과
거에는 토관에 사는 사람도 있었습니다. 야시로 마사코
矢代まさこ 선생님이 1960년대 후반 무렵에 《COM》에
발표한 「노아를 찾아서ノアをさがして」에는 공터의 토관
에 사는 기묘한 중년 남자가 등장합니다. 상당히 무거운
주제의 만화입니다. 이 사람은 과거에 살인한 전력이 있
고 유토피아적 망상 세계에 삽니다. 근처에 사는 아이들

은 그와 친해져 남자가 해주는 노아의 방주 이야기에 귀를 기울입니다. 하지만 결국 남자는 어른들 손에 의해 변질자로 수용되어 모두 비참한 결과로 끝을 맺습니다. '노아의 방주'는 어떤 의미로는 만화에 등장하는 공터가 아이들의 자유로운 낙원이 되기를 버리고 불신과 고독으로 가득 찬 불모지로 변모되어 간 것을 보여줍니다. 변신의 망상은 모습을 감추고, 일상의 지루하고 제도적인 사고에 잡아먹힙니다. 이는 실제로 도쿄에서 공터나 들판이 사라지고 아이들이 점점 실내에서 놀게 된 과정과 축을 같이 하지 않을까요? 결국 개그만화의 무대는 길거리나 공터에서 벗어나 학교, 공원, 실내로 옮겨갑니다. 1980년대 서두를 장식한 야나기사와 기미오柳沢きみお 선생님의 『꿈꾸는 열다섯翔んだカップル』에는 가로수와 포석은 등장해도 아무것도 없는 허허벌판은 전혀 볼 수 없습니다. 아직 포기하기는 이를까요? 다음 사진, 네, 넘겨주세요.

찰칵. 이야, 여기에는 공터가 나오네요! 게다가 공터의 삼종신기 가운데 토관과 드럼통이 자연스럽게 등장해 있습니다! 구보 기리코玖保キリコ 선생님의 『시니컬 히스테리 아워シニカル・ヒステリー・アワー』입니다(컷 **⓲**). 무려 1985년 작품입니다. 이 작품은 도대체 어떻게

된 것일까요? 아주 곤란하네요. 담장까지 나무입니다. 지금의 만화에서 보기 드문 현상이라고 할 수 있겠습니다. 아나운서 후루타치 이치로古舘伊知郎 풍으로 말하면 너무 과격합니다. 과거로 돌아갔습니다. 무엇보다 이 만화는 가난뱅이 놀이가 주제로 이 장면에서만 공터가 나오고 다른 장면은 1980년대에 어울리는 공원이나 학교, 맨션이 나옵니다. 어쩌면 전통적 개그만화를 의도적으로 인용하고 재현한 것일지 모릅니다. 다음에 선생님을 직접 만나 확실하게 물어보겠습니다.

아, 벌써 시간이 다 되었네요. 실은 이외에도 만화에 나오는 나무 쓰레기통, 나무 전신주, 노란색 손 깃발, 흙길, 텔레비전 안테나 같은 항목을 조사했는데, 이번에는 아쉽게도 공터만으로 끝나게 되었습니다. 한 시대의 만화 안에서 어떤 소도구를 등장시키면 그 장소의 동일성을 결정할 수 있는가? 그것은 지금까지 별로 주목받지 못한 문제입니다. 노상관찰의 세계는 아주 심오합니다!

그럼 이것을 끝으로 제 슬라이드 상영회를 마치겠습니다. 혹시 질문 있으신가요?

어느 날의 에도 지상 한 뼘 관찰

— 다큐멘터리풍 픽션

스기우라 히나코

① 에도 큰길 관찰

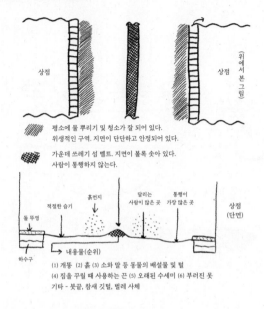

상점

(위에서 본 그림)

상점

평소에 물 뿌리기 및 청소가 잘 되어 있다.
위생적인 구역. 지면이 단단하고 안정되어 있다.

가운데 쓰레기 섬 벨트. 지면이 볼록 솟아 있다.
사람이 통행하지 않는다.

적절한 습기　흙먼지　달리는　통행이
사람이 많은 곳　가장 많은 곳

돌 두껑

하수구

내용물(순위)

상점
(단면)

(1) 개똥 (2) 흙 (3) 소와 말 등 동물의 배설물 및 털
(4) 짐을 꾸릴 때 사용하는 끈 (5) 오래된 수세미 (6) 부러진 못
기타 - 붓끝, 참새 깃털, 벌레 사체

노상관찰을 하러 에도 시대로 갔다. 지상 한 뼘 정도를 목표로 정했기 때문에 시종일관 아래쪽만 보고 걸었다. 덕분에 이번에는 한 번도 개똥을 밟지 않았다. '이세야, 이나리, 개똥伊勢屋稲荷に犬の糞'[69]이란 에도 시대에 자주 볼 수 있었던 것을 비유한 말이다. 발밑을 신경 쓰지 않고 걸을 수 있는 곳은 큰길가 상점의 처마 밑뿐이다. 에도 사람들은 역시 대부분 숙지하고 있으니 거의 구석으로 통행한다. 가끔 바쁜 사람만 그 바깥쪽을 뛰어다닌다. 상점에서는 수습생을 시켜 쉴 틈 없이 가게 앞을 청소하지만, 길 한가운데는 그대로 남아 쓰레기 섬이 생겨 있었다. 그곳은 공식 행사가 있을 때만 청소한다.

435

② 마구간 관찰

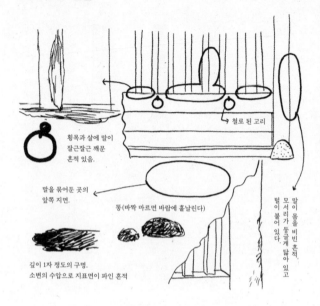

철로 된 고리

횡목과 살에 말이
잘근잘근 깨문
흔적 있음.

말을 묶어둔 곳의
앞쪽 지면.

똥(바짝 마르면 바람에 흩날린다)

말이 몸을 비빈 흔적.
모서리가 둥글게 닳아 있고
털이 붙어 있다.

깊이 1자 정도의 구멍.
소변의 수압으로 지표면이 파인 흔적

종이 도매상의 마구간에 주목하자. 마구간이란 이른바 주차장과 같다.
철 고리에 고삐를 걸어둔다. 마구간에 특유의 표시가 나타나 있었다.
횡목과 살이 잘근잘근 씹혀 있었다. 모서리 기둥에는 말이 몸을 비빈
흔적이 남아 있었다. 기둥 모서리가 닳았고 말의 털이 나무가 갈라진
곳에 다수 끼어 있었다. 지면에는 몇 군데 구멍이 나 있었다. 소변 흔적
이었다. 똥은 깨끗이 치워져 있을 때가 많지만 가끔 볼 수 있다.

③ 상점 문턱 관찰

좌우 양측
모서리 부분에서
흙을 털어낸다

문턱 높이는 2-3촌[69]

진흙이
들러붙은 상태

가운데는 사람의 통행으로 마모되어 있다

이 경우 슬로프 양쪽
가장자리에 신발 밑창을
문질러 진흙을 털어내는
사람이 많아진다.

이렇게 슬로프를 만들어 두는 가게도 있다.
나막신을 신은 사람이 지나가면 꽤 시끄럽다.

문턱에 주목하자. 익숙하지 않으면 문턱에 자주 걸리지만, 에도의 가게에는 '반드시'라고 해도 좋을 정도로 문턱이 흔하다. 대부분 사람의 통행으로 가운데가 많이 마모되었는데 심하게 닳았을 때는 나무를 덧대어 놓는다. 가게에 따라서는 판을 산 모양으로 질러 걸려 넘어지는 것을 방지하고 문턱을 보호하기도 한다. 어떤 문턱에서든 볼 수 있는 표시는 나막신의 진흙을 털어낸 흔적이다. 수습생이 자주 청소하지만 바로 다시 들러붙는다.

④ 담과 도랑 관찰

일반적인 널빤지 울타리.
하부가 썩은 경우가 대부분이다.
'소변 금지禁'라고 쓰여 있는 경우 많음.
응이는 꼭 있다.

널빤지로 만든 수목 화분이 이 지점에
방치되어 있으면 대부분 말라 있다.

널빤지가 처진 하수구가
가장 많았다.

흙을 파기만 한 것

공동주택의 하수구 널빤지가 휘는 이유
햇빛
마르다
수증기
물
젖어서 확장

돌로 된 하수구,
무사 집안 토지에 많음

하수구 가장자리의 잡초가
일부분 없는 곳은 발을
헛디뎌 미끄러진 곳

담장 대부분은 간결한 널빤지 울타리로 한 손으로 쉽게 넘어뜨릴 수 있는 것이 많다. 하부가 썩어 떨어져 나가 비뚤비뚤해졌다. 담 바깥쪽에는 도랑이 있어 그 부근에서 아이들이 자주 놀곤 한다. 담과 도랑 사이의 좁은 틈을 따라 걷는 것을 자주 본다. 미끄러져 떨어진 흔적도 흔하다. 도랑에는 수조水藻가 번식해 회색 치어나 민물새우, 벌레가 서식한다. 이것들이 아이들의 장난감이 된다. 공동주택 나가야의 하수구를 덮은 널빤지는 대부분 덜컹거리고 끼익 소리가 나서 시끄럽지만, 매일 앞 뒷면을 바꾸어 주면 그렇게까지 휘지 않을 것이다.

⑤ 길거리의 발자국

a) 무사
보폭이 크고
팔자걸음이다.
왼쪽으로 무게중심이
쏠린다.

b) 젊은 상인(남)
보폭이 크고 발자국이
똑바로 정면을 향하며
앞쪽으로 무게중심이
쏠린다

c) 여성 및 노인
보폭이 좁고 발끝이
바깥쪽 혹은 정면을
향한다.

d) 말
둥근 짚신 자국.[71]
두 개씩 겹쳐 있으며
뒷발이 작다.

길을 빗자루로 쓸어 깨끗한 상태에서 발자국을 채집한다. 무사의 발자
국에서 큰 특징을 발견할 수 있었다. 팔자걸음이며 보폭이 컸다. 왼쪽
에 약 5킬로그램이나 무게가 나가는 칼을 차기 때문에 왼쪽으로 중심
이 쏠린다고 하는데 발자국만으로는 알 수 없었다. 실제로 발 크기도
역시 왼쪽이 크다던데 짚신을 좌우 따로 맞추지는 않는다. 상인인 성인
남성의 경우 보폭은 비슷하게 넓지만, 발의 방향은 정면을 향했다. 노
인이나 여성은 보폭이 좁다. 여성은 일곱 명이 지나갔는데 그 가운데
안짱다리는 한 명도 없었다. 또한 노인은 지팡이 흔적도 함께 남는다.

⑥ 보행자의 발

발 크기보다 신발이 작다
짚신은 앞쪽 구석에 엄지발가락을 끼우는 매듭이 있었다.
즉 신발을 신으면 발가락이 밖으로 튀어나온다.

뒷면

발가락이 지면을
움켜쥔다.

엄지발가락이
두드러지게 크다.
새끼발가락이
벌어져 있다.

발가락 네 개가 모여 있다.

항상 맨발로 있는 건강한 남자의 발.
적당히 도톰하고 발 폭이 넓다.

어렸을 때부터 늘 버선을 신은 여성의 발.
발 등이 높고 발바닥 아치가 깊다.

발의 모습도 다양하다. 무사는 거의 버선을 착용하지만, 상인은 맨발이
압도적으로 많다. 맨발로 먼지가 가득한 길을 걷기 때문에 발은 새까맣
고 발톱에는 흙이 끼어 있어서 보기에도 더럽다. 신발을 벗어야 하는
곳에서는 반드시 발 대야라고 해서 발을 씻는 미지근한 물을 내어준다.
편지나 금전, 소포 등을 배달하던 마치비캬쿠町飛脚의 발이 매력적이었
는데 탄력이 있으며 보들보들하고 발바닥에 적당히 살이 붙어 있어 발
중의 발다운 풍격이 있었다. 반대로 버선을 항상 신는 여성은 대부분
발등이 봉긋하게 솟아 기형에 가까웠다.

『노상관찰학 입문』입문

도리 미키とり・みき

이 책은 제목에서 짐작할 수 있듯이 노상관찰학 입문서다, 이렇게 이야기하고 싶지만 '컴퓨터 입문'이나 '분재 입문' '만화가 입문' 등과 같은 종류의 책과는 약간 성질이 다르다.

즉 이 책이 처음에 지쿠마쇼보에서 출간된 것은 그러니까(책장을 넘기며) 1986년 5월 30일이었지만, 그전까지는 세상에 '노상'이나 '관찰'이나 '학'은 있어도 '노상관찰학'이라는 말은 없었다. 정확하게 말하면 학회 중심 멤버가 쓴 이 책보다 먼저 잡지의 기획들, 예를 들면《예술신조》1986년 4월호「신기한 교토를 즐기는 그림책珍々京都楽しみ図会」등으로 드문드문 그 모습을 엿볼 수 있었지만, 실질적인 데뷔는 이 책이 처음이라고 할 수 있다. 그 점이 컴퓨터나 분재, 만화가와는 다른 점이다. 따라서 이 책은 1부「매니페스토」의 제목만 보더라도 분명히 알 수 있듯이 '입문서'라기보다는 '선언서'에 가깝다. 이번에 처음 이 문고판을 읽는 분이라면 이제는 방송용어로 약간 때가 묻었다고 할까(예전에 '고현학'이 그랬듯이), 보통명사화된 '노상관찰' 혹은 '노상관찰학'이라는 말이 모두 여기에서 시작되었다는 사실을 민지 염두에 두길 바란다.

그렇다면 '노상'이나 '관찰'이나 '학'은 어떻게 합체해

'노상관찰학'으로 발전하게 되었는가? 그 경위는 이 책 2부 「거리가 부른다」 좌담회에 자세히 나와 있다. 그렇지만 입문자를 위해 2부에서 언급된 저작물 그리고 이 책의 전후에 나온 몇 권의 관련서와 연재에 관해 설명을 덧붙이려고 한다.

고현학의 시조인 곤 와지로, 요시다 겐키치의『모델노로지오』『고현학 채집』은 1986년 12월 가쿠요쇼보学陽書房에서 복간되어 재출간되었지만, 지쿠마문고에서 후지모리 데루노부 씨가 노상관찰학적 측면에서 편집한『고현학 입문考現学入門』을 출간했으므로 그 기원을 조사하는 데는 이쪽이 더 유용할 것이다.

도쿄건축탐정단의 활동이나 아카세가와 겐페이 강사의 미학교 수업도 물론 초기 노상관찰학을 논하는 데 중요한 요소지만, 이 단계에서는 아직 이들의 행위가 사이비 종교, 비밀 결사, 범죄 집단과 별반 차이가 없었다고 여겨진다. 즉 사람의 눈을 피해 몰래 이루어졌으므로 그 활동이 실제로 일어났던 시기에는 아쉽지만 나조차도 알 길이 없었다. 게다가 그 이전에 멤버들 각자의 관찰 개시 시기까지 거슬러 올라가면 언제 처음 시작되었는지 정확하게 제시하기는 거의 불가능하다. 덧붙어 학회 발족식 때 마쓰다 데쓰오 장사꾼이 작성한 문서(직

접 쓴 걸 복사한 것이었다)에 따르면 1968년 이치키 쓰토무 씨가 마루노우치에 있는 미쓰비시 구 1호관의 파편을 입수한 일이 그 첫 번째 활동으로 나와 있다. 하지만 '아니, 그런 논리라면 내가 초등학교 1학년 때' 하면서 나설 멤버는 얼마든지 있을 수 있고 그러면 이 책이 아무리 페이지가 많아도 다 넣을 수 없다. 따라서 여기에서는 역시 책의 형태를 취한 것에 관해서만 이야기하도록 하겠다.

준비 단계, 즉 이 책에 선행하는 저작물로 중요한 책을 들자면 1984년 3월 하야시 조지가 출간한 『맨홀 뚜껑: 일본 편』, 1984년 8월 미나미 신보가 출간한 『벽보 고현학』, 1985년 5월 아카세가와 겐페이가 출간한 『초예술 토머슨』, 1986년 3월 후지모리 데루노부가 출간한 『건축탐정의 모험: 도쿄 편』이 될 것이다. 또한 이 책이 나온 후에 발행되었더라도 잡지 게재 시기를 기준으로 생각하면 1986년 7월 아카세가와 겐페이가 출간한 『도쿄 노상 탐험기東京路上探検記』, 1987년 7월 후지모리 데루노부, 아라마타 히로시, 그래픽 디자이너 하루이 유타카春井裕가 함께 쓴 『도쿄 노상 박물지東京路上博物誌』 등 두 권도 준비 단계, 특히 노상관찰학과 직결된다고 해도 좋을 것이다.

『초예술 토머슨』은 잡지 《사진시대写真時代》에 연재할 당시 관헌을 속이기 위해 '발굴 사진' '고현학 강좌' 등과 같은 제목이 붙어 있었다. 이것은 위조지폐 사건의 교훈 때문이었을까? 당당하게 '토머슨 노상 대학'이나 '노상'이라는 글자가 눈에 띈 것은 1986년 선언 이후로, 지쿠마문고판의 『초예술 토머슨』에는 1986년 이후에 쓴 연재도 실려 있다.

마찬가지로 『도쿄노상탐험기』도 《예술신조》에 연재된 1984년 1월에서 1985년 12월 당시에는 '도쿄봉물지'라는 제목이었다. '노상'은 역시 학회 발족 후에 붙여졌다. 아카세가와 겐페이, 하야시 조지, 이치키 쓰토무, 후지모리 데루노부 등은 이 연재를 통해 만났으니 기념으로 삼아야 할 저작물이라고 할 수 있다. 『도쿄노상박물지』의 「마치며」에서는 하루이 유타카가 '노상관찰학'의 '노상'은 '노상박물학'이 그 기원이라고 이야기한다.

한편 건축탐정단의 '탐정'이라는 콘셉트도 앞에서 언급한 「신기한 교토를 즐기는 그림책」 무렵까지 영향을 미쳐 이미 '학회'가 설립되어 있었는데도 차례 및 기획안에는 '교토노상관찰탐정단'이라고 되어 있었다. 이 기사는 증보·개정되어 1988년 9월 신초샤에서 노상관찰학회가 편집한 『교토의 재미있는 관찰京都のおもしろウ

ォッチング』로 정리되어 한 권의 책으로 나왔다. 그 내용 중 아카세가와 겐페이 장로의 글 「어른의 교토 수학여행 大人の京都修学旅行」 안에 학회 발족까지 이르게 된 신기하고 우연한 사건에 대한 이야기가 담겨 있으니 꼭 참조해 보기를 바란다.

다소 시간 순서가 복잡하지만, 어쨌든 이렇게 해서 '노상관찰학회'가 설립된 것은 1986년 1월 27일, 쓰키지 築地에 있는 중화요리집 호란테芳蘭亭에서였다. 물론 나는 아직 이들을 모르던 시기였다. 이후 학회는 2월《예술신조》연재를 위한 교토 여행을 시작으로 도쿄 도내 각 구의 현장 조사를 개시했고, 그 성과가 잡지《광고비평広告批評》《도쿄인東京人》에 수시로 연재되었다.

그 무렵 나는 오랫동안 이어온(그래봤자 6년 정도지만) 소년지 연재를 전년도에 그만두고 지금은 사라진 잡지《헤이본펀치平凡パンチ》에서 「사랑의 거꾸로 오르기愛のさかあがり」라는 실없는 제목의 에세이 만화를 연재했다. 당시의 기분이라고 할까, 흥미는 안보다 밖, 만들어진 개그보다도 생생한 소재의 의도하지 않은 재미라는 방향으로 향했다. 구체적으로는 공사 현장 간판에 그려진 인사하는 인형의 채집(물론 사진으로) 및 분류와 분석이라는 형태로 잡지에서 나타났다. 나는 멋대로 그

인형들을 인사하는 사람이라는 뜻의 '오지기비토オジギ
ビト'라고 불렀다. 돌이켜보면 이것은 '토머슨'의 영향을
상당히 받은 것이었다. 나는 《사진시대》의 연재를 실시
간으로 빠짐없이 읽었다. 그러니 감화되는 게 당연했다.
하지만 이 오지키비토를 시작했을 당시에는 설마 이것
이 당시 몰래 지하에서 준비 활동 중이던 노상관찰학과
연결되리라고는 꿈에도 생각하지 못했다.

그렇게 6월에 접어든 지 얼마 지나지 않은 어느 날,
마쓰다 장사꾼이 이 책을 들고 찾아왔다. 협회 입회 및 6
월 10일 가쿠시회관学士会館에서 열리는 언론 대상 발회
식에 참석할 것을 권유하기 위해서였다. 솔직히 말해 멤
버의 이름을 보고 나는 주눅이 들었지만, 노상관찰에 마
음이 동해 있던 시기였으므로 내 신분 따위는 신경도 쓰
지 않고 그들과 섞이기로 했다. 그렇게 나는 아슬아슬하
게 마지막(?) 정회원이 되었다. 물론 주저하지 않고 가겠
다고 대답한 데는 '학회'라는 말을 거대한 농담으로 이해
했기 때문이었다.

발회식 날의 일은 「사랑의 거꾸로 오르기」에 그렸고
이 만화는 나중에 책으로 나올 예정이므로 여기에서는
생략하겠다. 하지만 나는 긴장과 부담이 오히려 역효과
를 내 보라색 나비넥타이에 선글라스라는 어이없는 차

림으로 출석했고, 후일 장로에게 '어쨌든 보라색 나비넥
타이는 기억한다네.' 하는 말을 듣는 상황에 빠진다.

이처럼 나는 애초에 별 볼 일 없는 불량 회원이었고
결국 합동 현장 조사에 한 번도 참가하는 일 없이, 또한
독자적인 조사 보고를 세상에 내놓는 일도 없이 지금에
이르렀다. 따라서 본래 이 책의 해설을 쓸 자격 따위는
전혀 없는데도 이런 의뢰가 들어왔다는 말은 아마 첫 출
간에 맞추지 못하고 늦어지는 회원에 대한 안타까움에
서 비롯된 것이라고 생각한다(죄송합니다. 내년에는 반
드시 오지기비토의 책을 내겠습니다).

이렇게 이 책에서 시작한 노상관찰학은 이후 다양
한 미디어를 석권하면서 표절 기획이나 방송도 생겨났
다. 본문에 나온 표현을 빌리자면, 현재 노상관찰학은 바
야흐로 '도움파'와 '인정파'의 중심에 놓여 있다고 할 수
있다. 그런 시기에 선언서라고 할 수 있는 이 책이 문고
판으로 나왔다는 사실은 아주 큰 의미가 있다. 이미 노
상관찰자인 사람에게도, 앞으로 관찰자가 되려고 하는
사람에게도.

역주

1 작가의 작품 제작 행위 자체를 하나의 표현으로 보는 미
 술 장르. 작품의 결과보다 과정을 중시하며, 즉흥적으로
 연출되는 제작 행위 자체를 강조한다. 미술, 음악, 연극 등
 에서 창작자와 감상자 사이에 우발적이고 유희적 행위를
 연출해 감상자를 예술 활동으로 끌어들여 표현한다.

2 1930년 출판사 슌요도春陽堂에서 발행한 곤 와지로와 요
 시다 겐키치가 쓴 책. '모델노로지오'는 곤이 제창한 '고현
 학'을 에스페란토어로 번역한 것이다. 에스페란토어는 폴
 란드인 언어학자 자멘호프Ludwig Lazarus Zamenhof가
 1887년에 공표해 사용하게 된 국제 보조어다.

3 아카세가와 겐페이의 만화. 학생운동이 불씨가 되어 시
 작된 1970년부터 1971년에 걸쳐 《아사히저널》과 《가로ガ
 ロ》에 연재했다. 이 만화는 본래 학생투쟁에 편승해 이렇
 다 할 사상 없이 폭동으로 참가하는 구경꾼 학생들을 위
 해 쓴 것이었다. 작품 안에서는 사쿠라화보사가 《아사히
 저널》을 점거해 《아사히저널》을 「사쿠라화보」의 포장지
 로 사용하고 간행처인 아사히신문사를 '헌 신문, 헌 잡지'
 를 생산하는 '페지회수업자'로 등장시킨다. 이런 '점기'를
 비롯해 다양한 패러디와 말장난이 포함된 작품으로 현대
 패러디의 원점이라고 인정받는다.

4 간다 진보초에 있는 사설 학원. 1969년 2월 출판사 겐다이
 시초샤現代思潮社의 창업자 이시이 교지石井恭二와 편집자
 가와니 히로시川仁宏가 설립했으며 현재도 운영한다. 아카
 세가와 겐페이는 이곳의 로고를 디자인했으며 강사로도 활
 동했다. 미술, 음악, 미디어 표현 등을 가르치지만, 학교법
 인은 아니며 사회법인 조직으로 운영된다.

5 미일안전보장조약美日安全保障条約(안보조약)에 반대해 일
 본사회당과 일본공산당 등의 야당과 학생, 노동자 등이 벌
 인 대규모 시위운동. 1960년과 1970년 무렵에 발생해 각
 각 '60년안보투쟁'과 '70년안보투쟁'으로 구분해 부른다.

6 간토대지진 발생 직후였던 1923년 9월, 곤 와지로가 미술
 학교 후배와 젊은 예술가와 함께 '판잣집을 아름답게 장식
 하기 위한 일'을 받기 위해 결성한 운동체다. 주택이나 상
 점 등 판잣집 전면에 페인트로 그림을 그리며 활동했다.
 대표작인 긴자의 '카페 기린カフェ·キリン'은 벽면에 야수
 처럼 입을 벌린 기린을 거친 그림체로 그렸고 간다에 있
 는 '도조서점東条書店'에서는 '야만인의 장식을 다다이즘으
 로 한다.'라면서 동물처럼 생긴 것과 소용돌이 문양을 그
 렸다. 이후 복구가 진행되어 판잣집 건설이 줄어들어 다음
 해 6월에 자연스럽게 소멸하기 전까지 열 곳 가까운 판잣
 집을 장식했다.

7 제1차 세계대전 중 스위스 취리히에서 일어난 예술 운동.
 1920년대 유럽에서 성행했으며 모든 사회적, 예술적 전통
 을 부정하고 반이성反理性, 반도덕, 반예술을 표방했다.

8 대구경의 포를 장착한 큰 군함만이 해전에서 승리할 수 있

다는 군사 전략 사상. 일본어 조어로, 우리말로는 거함거
포주의巨艦巨砲主義라고 한다.

9 항아리 속의 신기한 세상. 별천지, 별세계, 선경仙境 따위
 를 뜻한다.

10 프랑스의 독립미술가협회. 정부가 주최하는 미술 전람회
 에 대항해 조직했으며 1884년부터 무심사無審査, 무상無賞
 의 전람회를 개최하고 있다.

11 다카마쓰 지로高松次郎, 아카세가와 겐페이, 나카니시 나
 쓰유키中西夏之 등이 1963년 결성한 전위예술 단체. 단체
 명은 각자의 이름 한자에서 高(high), 赤(red), 中(center)을
 따와 조합했으며 빨간색 느낌표가 심볼이다. 1964년 도쿄
 올림픽을 앞두고 경계가 삼엄해진 도쿄의 노상에서 비밀
 조직 인상을 풍기는 행동을 하거나, 반대로 공적 기관의
 중요 사업을 과도하게 위장하며 도시를 착란했다. 노상,
 전철 안, 호텔 등 일상적 장소에서 비일상적 행동을 하는
 과격한 '이벤트'로 미술 저널리즘뿐 아니라 주간지 등에서
 주목받았다. 이들 집단은 다양한 이벤트와 행동으로 각각
 예술인지 아닌지 제도적으로 물음을 던졌다.

12 마르셀 뒤샹이 작품 〈샘Fountain〉(1917)에 한 서명 'R.
 Mutt 1917'을 의미하는 말.

13 일본화의 한 유파. 일본 무로마치 시대 후기부터 메이지
 시대 초기에 걸쳐 중국의 송원화宋元畵를 모방해 그렸다.
 15-19세기 막부의 후원 아래 일본 화단의 중심을 이끌었
 다. 중국 수묵화 기법에 일본적 정취를 느낄 수 있는 야마
 토에大和絵의 전통을 합친 고전적이면서도 서정적이고 장

식적인 화풍이 특징이다.

14 일본의 자연주의화파. 18-19세기 에도 후기부터 메이지 시대에 걸쳐 서양화의 투시 도법과 중국화의 사생화법의 영향을 받아 교토를 중심으로 등장했다.

15 아키쓰秋津는 잠자리, 아키쓰시마秋津洲는 일본의 국토를 칭하는 고대어고, 싱싱힌 벼 이삭을 우아하게 부르는 미즈호瑞穗가 들어간 미즈호노쿠니瑞穗の国는 일본의 미칭이다.

16 일단 쇠퇴한 기술이나 사상이 다시 일어나는 일을 말한다.

17 한자 私(사사 사)는 일본어로 '나'를 의미하며 '사적인, 민영, 민간' 등의 의미를 가지고 있다.

18 생활 속의 잡동사니나 망가진 기계 부품 따위를 이용해 작품을 만드는 예술. 1950년대 유럽과 미국에서 일어났다.

19 시공간을 따라 전달되는 중력 작용. 알베르트 아인슈타인이 1916년 중력파의 존재를 예측했다.

20 1988년 출간된 사회고현학 책. 고도성장이 무르익던 당시의 인기 직종 서른한 가지를 꼽아 '일본의 세태'를 마루킨인종マル金人種과 마루비인종マルビ人種으로 나누어 철저하게 패러디했다. 동그라미マル 안에 '金'자를 넣은 마루킨은 모든 일이 긍정적인 방향으로 흘러 고수익을 얻는 부자를 말한다. 가난하다는 의미의 '貧'자를 넣은 마루비는 마루킨과 반대로 모든 일이 부정적 방향으로 흘러가는 밑바닥 생활자를 의미한다.

21 거실이나 욕실, 복도나 현관을 여기저기 다른 부동산 물건으로 임대해 내놓는 세계를 그린 작품이다.

22 전학학생공동투쟁회의全学学生共同闘争会議. 1968-1969년

에 걸쳐 대학 분쟁이 일어났을 때 기성 학생 자치회 조직
과는 별도로 무無당파 학생들이 각 대학에 집결해 만든 운
동 조직이다.

23 1968년 프랑스에서 학생운동이 일어나 전 세계 대학으
로 파급되었다. 발단은 스트라스부르대학교University of
Strasbourg에서 일어난 민주화 요구 운동이었다. 이 운동
은 당시 드골 정권이 베트남전쟁에 가담한 것에 대한 반
대 운동으로 이어졌고 파리대학교 학생 자치와 민주화 운
동으로 전개되었다. 그들이 내건 슬로건이 '포석 아래는
해변이었다'였다. 학생들은 대학을 점거하고 학생 거리인
카르티에 라탱Latin Quarter의 포석을 떼어내 바리케이트
를 만들었다.

24 단순해 보여도 쉽게 떠올릴 수 없는 뛰어난 아이디어나
발견을 의미한다. 생각의 전환을 꾀하거나 오랫동안 믿어
온 것을 과감하게 깨는 행동을 할 때 자주 쓰는 표현이다.

25 일본 다다운동의 선구적 역할을 한 그룹이다. 간토대지진
이 일어나기 직전인 1923년 6월 20일 베를린에서 귀국한
미술가 무라야마 도모요시가 결성했다. 그들은 스스로를
다다이스트가 아닌 마보이스트라고 불렀다.

26 초현실주의에서 주로 쓰는 표현으로 본래 '나라나 정든 고
장을 떠나는 것'을 의미하는 말. 전치轉置, 전위법 등의 뜻
을 지니며 일상에서 사물을 추방해 이상한 관계에 둔다.

27 1967년 문화출판국에서 발행한 생활 취미 잡지. 성별, 연
령에 관계없이 '마음이 풍요로운 생활'을 콘셉트로 일본
의 미의식을 추구한 계간지였다. 2020년 2월 25일 발매된

161호를 끝으로 휴간했다.

28 간단한 인쇄기의 하나. 같은 글이나 그림을 많이 찍을 때 등사 원지를 줄판 위에 놓고 필요한 글이나 그림을 철필로 긁거나 그린 뒤 틀에 끼워 등사 잉크를 바른 롤러로 밀어서 찍어 낸다.

29 근대 일본을 대표하는 미술평론가, 시인, 희기이며 애연가로 유명했다.

30 에도 시대에서 메이지 시대에 걸쳐 시가지나 근교 지역으로 구분된 그림지도를 말한다. 절회도는 국토 전체를 지도로 나타낸 것이 아닌, 길의 세밀한 모습이나 영주의 집 이름이 들어가 있는 휴대 가능한 주택 지도였다.

31 긴자 거리를 슬렁슬렁ぶらぶら 산책하는 사람들을 칭하는 말. 다이쇼 시대부터 사용한 속어로, 근대에 접어들면서 긴자가 상업지역으로 눈에 띄게 발전하며 생긴 표현이다.

32 '이테'는 아프다는 뜻인 이타이痛い의 구어체, '이야'는 싫다는 의미인 이야다嫌だ의 구어체다.

33 하나와花輪는 성 씨 가운데 하나지만, 장례식 등의 화환과 발음이 같은 단어다.

34 어금니奥歯의 일본어 발음은 오쿠바おくば, 과科의 일본어 발음은 카か로 오쿠바카おくばか는 '어금니과'가 된다.

35 1868년 에도부가 설립된 뒤 곧 도쿄부로 이름이 바뀌었으며 이후 1880년 15개 구를 포함하는 도쿄시로 변경되었다가 제2차 세계대전이 한창이던 1943년 7월 1일 도쿄시와 도쿄부가 폐지되고 도쿄도가 설립되었다.

36 위성衛星의 일본어 발음이 에이세이다. 여기에서 말하는

인공위성은 세계 최초의 인공위성 스푸트니크Sputnik 1호
를 말하며 1957년 10월에 발사되었다.

37 상업 시설 유라쿠초센터빌딩有楽町センタービル의 별칭. 원
래 멀리언mullion은 건축용어로 중간 문설주를 의미하며,
유리창을 세로로 구분하는 부재다. 유라쿠초센터빌딩이
거대한 유리 건축물을 세로로 둘로 나눈 구조를 지녀 이
런 별칭이 붙었다.

38 시네마cinema와 파노라마panorama의 합성어로, 미국의
프레드 윌러Fred Waller가 개발해 1952년 최초 상영된 스
크린의 상품명이었으나 현재는 와이드 스크린 방식을 활
용한 영화를 통칭한다. 같은 대상을 세 개의 필름으로 촬
영하고, 세 대의 영사기로 세 방향에서 동시에 영사해 화
면의 입체감을 살리며 여섯 개의 사운드트랙으로 입체 음
향을 재현한다.

39 1894년 도쿄도 지요다구 마루노우치에 건설된 서양식 사
무소 건축물로, 벽돌로 만든 건물 안에 미쓰비시 본사와
은행, 우체국 등이 입주해 있었다. 1968년 노후화로 해체
되었다가 2009년 미술관으로 복원되었다. 옛 건축물의
시공 당시 호칭은 제1호관이었지만 '미쓰비시'를 붙여서
미쓰비시 제1호관 등으로 불렸고, 2010년에 개관한 현재
의 미술관 또한 미쓰비시 1호관으로 불린다.

40 호류지는 세계에서 가장 오래된 목조 건축으로 세계유산
에 등재된 곳이다. 메이지 시대 건축 분야에서 최고봉인
호류지처럼 조시아 콘도르도 그와 같은 위치에 있다는 의
미로 해석된다.

41 사진 위주의 잡지라는 정의로 보도 저널리즘을 보여주는
 잡지를 말한다. 미국에서 1936년에 창간한 보도 시사 잡
 지《라이프LIFE》가 대표적이다.

42 1974년 8월부터 1975년 9월에 걸쳐 동아시아반일무장전
 선東アジア反日武裝戰線이라는 단체가 구 재벌계기업, 대형
 건설회사 사옥, 시설 등에 폭탄을 설치해 폭파한 테러 사
 건. 미쓰비시중공빌딩, 미쓰이물산, 데이진중앙연구소 등
 아홉 곳에서 폭탄 테러를 일으켰다. 동아시아반일무장전
 선은 일본 국가를 아시아 침략의 원흉으로 보고 아시아
 침략에 가담했다고 알려진 기업에 폭파 사건을 일으켰다.

43 일본 속담 '눈에서 비늘이 떨어지다目から鱗が落ちる'에 빗
 댄 것이다. 이 속담은 눈에 붙어 시야를 방해하던 비늘이
 떨어지듯이, 어떤 일이 계기가 되어 지금까지 몰랐던 걸
 갑자기 알게 된다는 뜻이 있다.

44 돌 위에도 3년石の上にも三年이라는 일본 속담에 빗대어
 표현한 것으로 보인다. 이 속담은 차가운 돌 위에 3년 계
 속 앉아 있으면 따뜻해진다는 의미로 힘들어도 참고 계속
 하면 언젠가 복이 온다는 말이다.

45 요시노 시노부吉野忍가 발견한 초예술 토머슨 물건〈열일
 곱 개의 아타고 군〉의 보고서. 상세한 내용은『초예술 토머
 슨』(안그라픽스, 2023) 220-226쪽에서도 볼 수 있다.

46 '마의 버뮤다 삼각지대(트라이앵글)'에서 차용해, 발견 장
 소인 다카다노바바たかだのばば에서 '-의'를 뜻하는 일본어
 '노の'를 중심으로 단어를 나누어 '다카다의 바바 트라이앵
 글'로 이름 지은 것으로 보인다.

47 칸을 막아서 여러 가구가 살 수 있도록 길게 만든 집으로 우리나라의 연립주택, 공동주택에 해당한다.

48 카메라 등을 얹은 채 위아래로 움직이는 장치.

49 류도초는 에도 시대부터 1967년까지 존재했던 지역 이름으로, 현재의 도쿄도 미나토구 롯폰기 나나초메에 속했다.

50 일본의 코미디 작가이자 연출가. 1977년 아카쓰카 후지오, 방송작가 다카히라 데쓰오高平哲郎, 다모리와 함께 '오모시로그룹面白グループ'을 결성해 활동했다.

51 분리파건축회分離派建築会는 일본에서 처음 시작된 근대건축 운동이다. 메이지 시대의 양식 건축과 1930년대의 모더니즘 건축을 잇는 잃어버린 사슬을 밝히며 과거의 건축권에서 분리를 선언했다. 1920년 지금의 도쿄대학교인 도쿄다이코쿠대학 공학부 건축과를 졸업한 여섯 사람이 결성했으며, 결성 멤버에는 다키자와 마유미도 속해 있었다.

52 사이타마현埼玉県 후카야시深谷市에 있는 건축물. 다이쇼 시대에 활약한 건축가 다나베 준키치田辺淳吉의 대표작이며 중요문화재로 지정되어 있다.

53 과거에 도쿄도 조후시에 존재했던 게이오전기궤도京王電気軌道(현 게이오전철)가 운영했던 레저 시설.

54 의양풍 건축擬洋風建築은 에도 시대 막부 말기에서 메이지 시대 초기에 주로 근세 이후의 기술을 익힌 목수 도편수에 의해 설계, 시공된 건축물을 말한다. 기존 목조 일본 건축에 서양 건축의 특징이 담긴 의장이나 중국풍의 요소를 혼합해 서민에게 문명개화의 입김을 불어넣기 위해 전국에 건설되었다. 메이지 시대 시작과 함께 탄생한 의양풍

건축은 1877년 전후 전성기를 맞아 1887년 이후 소멸했으며 이 시기는 문명개화 시기와 겹친다.

55 1801년 도쿄 아사쿠사에 문을 열어 200년 이상 이어진 노포 미꾸라지요리점. 에도 시대 가이드북인『에도 명물 술과 밥 안내江戸名物酒飯手引草』에 기재된 노포로, 에도 시대에 지어진 건물을 지금도 그대로 사용한다.

56 일본의 씨족 중 하나. 미쓰비시재벌의 창업자 일가족이다.

57 도쿄도 세타가야구世田谷区 오카모토岡本에 있는 전문 도서관. 일본 및 동양의 고전, 고미술품을 소장했다.

58 일본 건국 신화에 나오는 신 아마테라스오미카미天照大神에게 하사받아 오늘날까지 천황이 계승한다는 세 가지 보물. 일본에서는 유용하게 쓰이는 물건이나 각종 분야의 대표 품목 세 종류를 묶을 때 삼종신기나 삼신기라고 부르기도 한다.

59 다케다 박사는 다케다 고이치武田五一를 말한다. 간사이 건축계의 아버지라고 불린 건축가, 건축사학자였다. 유럽에서 유학한 영향으로 아르누보, 분리파 등 새로운 디자인을 일본에 소개한 건축가로도 알려져 있다.

60 파도 형태를 따서 반원을 동심원상으로 중첩한 무늬. 종이본을 떠서 염색하는 에도고몬江戸小紋에 주로 사용된다.

61 여기에서 지은이는 가미가타上方를 제이로쿠贅六라는 발음으로 표기했는데 가미가타제이로쿠上方贅六가 정식 표기며, 성미가 급한 에도 사람이 태평스러운 교토나 오사카 지방 사람을 경멸해서 이르던 말이다.

62 1969년부터 2003년까지 방송국 TBS에서 방송된 시대극

드라마 〈미토 고몬水戸黄門〉에 빗댄 말. 미토 고몬은 에도 시대 봉건 영주 도쿠가와 미쓰쿠니徳川光圀의 애칭이다. 드라마에서 미토 고몬은 은퇴 후에 일본 각지를 유랑하며 권선징악을 행하는 모습으로 그려졌다.

63 개체 낱낱의 형태와 구조가 개체 발육으로 완성되어야 하는데 발생이 시작될 때부터 존재한다는 학설이다. 19세기 초까지는 지배적이었으나, 발생학의 진보에 따라 쇠퇴하고 후성설이 인정받게 되었다.

64 중국 명·청대에 황제가 하늘에 제사지내고 풍년을 기도했던 제단. 베이징 외성의 남쪽 끝에 있다.

65 미국 작가 필립 K. 딕Philip K. Dick의 SF 소설 『안드로이드는 전기양의 꿈을 꾸는가?Do Androids Dream of Electric Sheep?』를 원작으로 제작한 영국 감독 리들리 스콧Ridley Scott의 영화. 1982년 처음 개봉해 비평과 흥행에서 실패했지만, 이후 높은 평가를 받아 '저주받은 걸작'이라는 별명을 가졌다. 오늘날에는 영화 《2001 스페이스 오디세이》 등과 함께 SF 영화의 역사적인 명작으로 평가받는다. 어둡고 혼란스러운 미래를 탁월한 비주얼로 묘사했으며, 2017년에는 《블레이드 러너 2049》가 25년 만에 후속작으로 개봉했다.

66 1945년 10월 2일부터 1952년 4월 28일까지 일본에 있었던 연합국 사령부로 일본이 제2차 세계대전에서 패전한 이후 1945년 10월 2일부터 샌프란시스코 강화조약이 발효되는 1952년 4월 28일까지 6년 반 동안 일본에 주둔한 연합국 사령부다.

67 일본의 전래동화. 복숭아에서 태어난 모모타로가 할아버지 할머니에게 수수경단을 받아 개, 원숭이, 꿩과 함께 오니가섬으로 도깨비를 물리치러 간다는 이야기다.

68 1966년 신도쿄국제공항(현 나리타국제공항) 건설에 반대해 지역 농민이 일으킨 반대 투쟁으로 학생 등이 합류해 과격화되었다. 나리타투쟁이라고도 불린다.

69 전통 만담인 라쿠고에서 유래한 말. 에도 시대 초기 '에도 명물 이세야, 이나리에 개똥'이라는 말이 유행했는데 에도 거리를 걷다 보면 이 세 개가 자주 눈에 띄었기 때문이었다. '이세야'는 미에현 이세 출신의 상인 집안, '이나리'는 곡식을 맡은 신을 모신 신사의 이름이다. 또한 당시는 들개가 많이 돌아다녀 개똥이 사방에 있었다.

70 자의 10분의 1로 약 3.3센티미터. 2-3촌은 6.6-9.9센티미터가 된다.

71 에도 시대의 재래종 말은 비교적 굽이 강했지만 짐을 옮기는 말은 우마구쓰馬沓라고 불리는 짚신을 신겨 말굽에 상처가 생기지 않도록 했다. 편자가 일본 농촌에 보급된 것은 다이쇼 시대 이후며 그전까지는 짚신을 사용했다.

지은이

아카세가와 겐페이赤瀬川原平

1937년 가나가와현 요코하마에서 태어났다. 현대미술가, 소설가로 무사시노미술대학교武蔵野美術大学 유화학과를 중퇴했다. 1960년대에는 전위예술 단체 '하이레드센터'를 결성해 선위에술가로 활동했다. 이 시절에 동료들과 도심을 청소하는 행위예술 〈수도권 청소 정리 촉진 운동〉을 선보였고, 1,000엔짜리 지폐를 확대 인쇄한 작품이 위조지폐로 간주되어 법정에서 유죄 판결을 받았다. 1970년대에는 일러스트레이터로도 활약했으며, 1981년 '오쓰지 가쓰히코'라는 필명으로 쓴 단편소설 「아버지가 사라졌다父が消えた」로 아쿠타가와류노스케상芥川龍之介賞을 받았다. 1986년 건축가 후지모리 데루노부, 편집자 겸 일러스트레이터 미나미 신보와 '노상관찰학회'를, 1994년 현대미술가 아키야마 유토쿠타이시秋山祐德太子, 사진가 다카나시 유타카高梨豊와 '라이카동맹ライカ同盟'을, 1996년 미술 연구자 야마시타 유지山下裕二 등과 '일본미술응원단日本美術応援団'을 결성해 활동했다. 2006년부터 무사시노미술대학교 일본화학과 객원 교수를 지냈다. 수많은 책을 남겼고 그중 국내에 소개된 책은 『초예술 토머슨』 『침묵의 다도 무언의 전위』 『신기한 돈』 『나라는 수수께끼』 『사각형의 역사』 등이 있다. 2014년 10월 26일 일흔일곱의 나이로 타계했다.

후지모리 데루노부藤森照信

1946년 나가노현 지노시에서 태어났다. 건축사학자, 건축가로 근대건축의 문헌 연구를 위해 1974년부터 연구실 동료 호리 다케요시와 도쿄 도내의 근대건축 현장 조사를 시작했고 이후 다른 멤버들도 합류하면서 '도쿄건축탐정단'이라는 이름으로 『근대건축 가이드북: 간토 편』을 발행했다. 2014년 도쿄대학교 東京大學 생산기술연구소 교수를 정년퇴직했다. 지은 책으로는 『메이지 시대의 도쿄 계획明治の東京計画』『건축탐정의 모험: 도쿄 편』『일본의 근대건축日本の近代建築』상·하 등이 있으며 한국에 소개된 책으로는『인문학으로 읽는 건축 이야기』와 공저서『세계의 불가사의한 건축 이야기』가 있다.

미나미 신보南伸坊

1947년 도쿄에서 태어났다. 일러스트레이터, 편집자, 만화가, 수필가다. 미학교에서 아카세가와 겐페이가 강사로 가르친 '미술 연습' 과정을 수료했다. 7년 동안 잡지《가로》편집을 맡았고 일러스트레이션과 에세이를 함께 작업하며 활동했다. 지은 책으로는『문외한의 미술관モンガイカンの美術館』『벽보 고현학』『웃긴 과학笑う科学』『웃긴 사진笑う写真』『본인의 사람들本人の人々』등이 있다.

아라마타 히로시荒俣宏

1947년 도쿄에서 태어났다. 환상문학, 신비학, 박물학 연구가
이며 번역가다. 게이오기주쿠대학교 법학부를 졸업했다. 학창
시절부터 환상문학을 번역했으며 나중에는 신비학과 박물학
으로 관심을 확장해 간 인간 백과사전이다. 지은 책으로는『대
박물학 시대大博物館時代』『이과계의 문학지理科系の文学誌』『도
감 박물지図鑑博物誌』『99만 년의 예지99万年の叡智』『망상증 창
조사パラノイア創造史』『눈알과 뇌의 대모험目玉と脳の大冒険』
『제국도시 이야기帝都物語』『대동아과학 기상천외한 이야기大
東亜科学綺譚』등이 있으며 한국에 소개된 책으로는『알렉산더』
1-3과『아주 특별한 공포 체험』이 있다.

하야시 조지林丈二

1947년 도쿄에서 태어났다. 무사시노미술대학교 산업 디자인
과를 졸업했으며 디자이너다. 초등학교 때부터 조사 마니아로
맨홀 뚜껑, 구멍 뚫린 벽돌의 패턴 조사, 도쿄 도내 각 역의 전
철 표 개표 펀치 조각, 여행지에서 구두 바닥에 낀 돌멩이 채
집 등 아무리 사소한 것이라도 탐구의 관점으로 열심히 정보
를 모은다. 지은 책으로는『맨홀의 뚜껑: 일본 편』『맨홀의 뚜
껑: 유럽 편マンホールの蓋 ヨーロッパ篇』『거리를 굴러다니는 눈
알처럼街を転がる目玉のように』『이탈리아를 걸으면イタリア歩け
ば…』『프랑스를 걸으면フランス歩けば…』등이 있다.

이치키 쓰토무一木努

1949년 이바라키현 시모다테시에서 태어났다. 도쿄치과대학교를 졸업했으며 치과의사다. 고등학생 때 시모다테의 과자공장에 있던 벽돌 굴뚝 철거를 보고 그 파편을 주운 것을 계기로 20년 동안 건물 약 400곳의 파편 1,000점 이상을 모았다. 1985년 12월부터 도쿄에서, 1986년 6월부터는 오사카에서 전시 〈건축의 유품: 이치키 쓰토무 컬렉션〉을 열었다. 자전거 타기를 좋아해 학창 시절에는 홋카이도에서 오키나와까지 자전거로 횡단했다.

호리 다케요시堀勇良

1949년 도쿄에서 태어났다. 건축사가이며 요코하마개항자료관 관원이었다. 교토대학교 공학부 건축학과를 졸업하고 도쿄대학교 생산기술연구소 무라마쓰연구실에서 근대건축사를 연구했다. 동료였던 후지모리 데루노부와 '도쿄건축탐정단'을 결성했다. 주요 논문으로는 「일본에 있어서 철근 콘크리트 건축 성립 과정의 구조 기술사적 연구日本における鉄筋コンクリート建築成立過程の構造技術史的研究」가 있다. 지은 책으로는 『일본의 건축: 메이지·다이쇼·쇼와』 등이 있다. 요코하마개항자료관에서는 전시 〈일본의 빨간 벽돌日本の赤煉瓦〉 등을 기획했다.

다나카 지히로田中ちひろ

1950년 도쿄에서 태어났다. 미학교에서 '그림·문자 공방'을 수료했다. 편집자이며 토머슨관측센터 회원이다. 스즈키 다케시에게 촉발되어 초예술 관측가에 눈을 뜬다. '돌 죽순형 아타고' '아베 사다 전신주' '삼단 인도' 등 명작 물건들의 첫 번째 발견자다. 이외에도 아카세가와 겐페이, 미나미 신보, 와타나베 가즈히로渡辺和博가 회원으로 있는 학술 단체 '로열천문동호회ロイヤル天文同好会'의 회장을 맡았다.

요모타 이누히코四方田犬彦

1953년 효고현에서 태어났다. 도다이다핵 인문계대학원 박사과정을 수료했다. 영화사가 및 영화평론가로 전공은 비교문화·영상론이다. 서울 건국대학교 객원교수를 지낸 후 메이지가쿠인대학교明治學院大學 교수를 지내다 2012년 퇴직했다. 지은 책으로는『읽는 즐거움読むことのアニマ』등이 있으며 한국에 소개된 책으로는『여배우 와카오 아야코映畵女優若尾文子 新装版』『오키나와 영화론沖繩映畵論』『일본영화 전통과 전위의 역사日本映畵史110年』『가와이이 제국 일본「かわいい」論』『라블레의 아이들ラブレーの子供たち』『쓰키시마 섬 이야기月島物語』『행복: 변화하는 생활양식アジア新世紀』등이 있다.

이무라 아키히코飯村昭彦

1954년 도쿄에서 태어났으며 구와자와디자인연구소桑沢デザイン研究所 사진과를 졸업했다. 사진가다. 가까이 다가가는 것조차 허락되지 않던 '다니마치 굴뚝' 꼭대기에서 공포의 대조감도 사진을 촬영한 세계 최초 굴뚝 사진가다. 신을 두려워하지 않는 무모함으로 초예술 연구가 한순간에 인기를 끌었다. 토머슨관측센터 광학기록반장이다.

스즈키 다케시鈴木剛

1957년 도쿄에서 태어났다. 미학교에서 고현학 교실을 수료했다. 잡지 서적 교정자다. 깨달음을 얻듯이 성실하게 관찰하는 자세가 높이 평가 받아 토머슨관측센터 탄생과 함께 회장으로 취임했다. 일상에서 이동은 언제나 도보이며 2-3시간 거리는 걷는 게 당연하다는 신조를 지녔다.

마쓰다 데쓰오松田哲夫

1947년 도쿄에서 태어났다. 출판사 지쿠마쇼보의 편집장이며 노상관찰학회 사무국장을 맡았다.

스기우라 히나코杉浦日向子

1958년 도쿄에서 태어났으며 만화가다. 니혼대학교 예술학부 미술학과를 중퇴했다. 역사고증학자인 이나가키 시세이稲垣史生에게 시대 고증을 배우고 1980년《가로》의「통언 무로노우메通言·室之梅」라는 만화로 데뷔했다. 주로 에도 시대, 그중에서도 요시하라吉原 유곽을 무대로 한 만화를 그렸다. 1984년『합장合葬』으로 일본만화협회상 우수상을 받았다. 이외 지은 책으로는『닛포니아, 닛폰ニッポニア・ニッポン』『취하지 않고ゑひもせす』『동쪽의 에덴東のエデン』『백일홍百日紅』『에도에 어서 오세요江戸へようこそ』『대 에도 관광大江戸観光』『YASUJI 도쿄 YASUJI東京』와『100가지 이야기百物語壱-参』1-3 등이 있다.

모리 노부유키森伸之

1961년 도쿄에서 태어났다. 일러스트레이터로 1984년 미학교에서 고현학 교실을 수료했다. 1980년 무렵 중학교 때부터 친구인 마시마 히데유키間島英之, 미시마 나리히사三島成久와 함께 여고생의 교복을 관찰하는 채집을 시작했으며 그 성과를 1985년『도쿄 여고 교복 도감』으로 정리해 화제를 모아『여고 교복 도감 수도권 편女子高制服図鑑 首都圏版』도 내놓았다. 이외에도『기독교학교 도감ミッションスクール図鑑』이 있다.

옮긴이

서하나

건축을 공부하고 인테리어 분야에서 일하다가 직접 디자인하기보다 감상하는 것을 더 좋아한다고 깨달았다. 이후 일본으로 건너가 동경외어전문학교에서 일한통번역 과정을 졸업하고 안그라픽스에서 편집자로 일했다. 현재는 언어도 디자인이라고 여기면서, 일한 번역가와 출판 편집자를 오가며 책을 기획하고 만든다. 도시를 걸으며 일상의 조각을 찾는 일을 즐긴다. 『몸으로 이야기하다, 언어와 춤추다』『디자이너 마음으로 걷다』『토닥토닥 마무앙』『초예술 토머슨』『저공비행』『느긋하고 자유롭게 킨츠기 홈 클래스』 등을 우리말로 옮겼다.